칸트의 삶과
그의 미학

칸트의 삶과 그의 미학

2018년 8월 30일 초판 1쇄 발행

글쓴이 김광명

펴낸이 권혁재

편 집 권이지

제 작 동양인쇄주식회사
펴낸곳 학연문화사
등 록 1988년 2월 26일 제2-501호
주 소 서울시 금천구 가산디지털1로 168 우림라이온스밸리 B동 712호

전 화 02-2026-0541
팩 스 02-2026-0547
E-mail hak7891@chol.com

책값은 뒷표지에 있습니다.
잘못된 책은 바꾸어 드립니다.

ISBN 978-89-5508-386-6 93600

표지 배경 이미지 ⓒ Designed by flatart / Freepik

칸트의 삶과
그의 미학

김광명

학연문화사

『칸트의 삶과 그의 미학』

"검토되지 않는 삶이란 살 가치가 없다."

_소크라테스Socrates

"철학의 근원은 자기 자신의 연약함과 무력함을 깨닫는 것이다."

_에픽테투스Epictetus

"'나'라는 인간을 '체험'하는 것, 그것이 '삶'이다."

_프리드리히 니체Friedrich Nietzsche

"인류의 위대한 발견은 정신적 태도를 바꿈으로써 삶을 바꿀 수 있다는 것이다."

_윌리엄 제임스William James

"어떤 것들을 위해 살아갈 가치가 있다면, 또한 그것을 위해 죽을 가치도 있는 것이다."

_알베르 카뮈Albert Camus

"삶은 당신이 만드는 것이다. 이전에도 그랬고 앞으로도 그럴 것이다."

_그랜마 모제스Grandma Moses

"성찰하는 삶은 아름다운 삶이다."

_저자

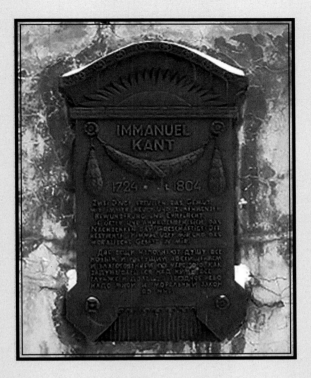

쾨니히스베르크(칼리닌그라드)에 있는 칸트 묘석.
『실천이성비판』의 유명한 구절

"그것에 대해 자주 그리고 계속해서 숙고할수록, 항상 더 새롭고 점점 증가해가는 경탄과 외경으로 마음을 채우는 두 가지 것이 있다. 내 위의 별이 빛나는 하늘과 내 안의 도덕법칙이다."

"Zwei Dinge erfüllen das Gemüt mit immer neuer und zunehmender Bewunderung und Ehrfurcht, Je öfter und anhaltender sich da Nachdenken damit beschäftigt: der bestirnte Himmel über mir und das moralische Gesetz in mir."

책 머리에

대체로 헤아려 보건대, 학자의 사상과 그의 삶, 그리고 그가 산 시대는 깊은 연관 속에 있을 수밖에 없다. 특히 칸트의 경우는 더욱 그러하다고 생각된다. 이 책을 쓰면서 '칸트의 삶'에 대해 다시금 깊이 성찰하게 된다. 지금 우리의 삶과도 연관되는 까닭이요, 마치 철학적 해석학자 가다머Hans-Georg Gadamer(1900~2002)가 지적한 영향사影響史에서처럼 그의 삶과 학문이 의미를 지니며 여전히 오늘에까지도 지대한 영향을 미치고 있기 때문이다.

삶이란 무엇인가? 삶은 사람이 '사는 일'이요, '살아 있음'에 다름 아니다. 그렇다면 우리는 무엇으로 사는가? 그리고 어떻게 사는가? 누구에게나 자신 만의 독특한 취향과 양식에 바탕을 둔 고유한 삶이 있을 것이다. 살아가면서 우리가 무엇을 원하고 추구해야 하는지에 대한 논의만으로도 삶의 의미는 충만하고 또한 살아갈 근거와 이유를 충분히 찾을 수 있을 것이다. 삶의 의미에 대한 고찰을 통해 우리 스스로의 존재와 가치에 대해 더 잘 이해하게 된다. 그것은 삶을 둘러싼 시대와 지역이라는 시·공간을 사랑하거나 그것에 관여하고 있는 사람들의 일이기 때문이다. '돌이켜 살피며 검토하는' 성찰적 삶을 통해 우리가 지금까지 살아 온, 그리고 앞으로 살아 갈 삶에 대해 거듭하여 '철학함'을 생각하게 된다. 치열한 자기성찰을 통해 자유로운 영혼이 되고 싶은 열망이 삶 가운데 활력으로 넘쳐나 우리 모두에게 아름다운 삶이되길 기대한다.

우리가 잘 아는 바와 같이, 일생동안 '계몽과 이성의 삶'을 산 칸트는 유럽 근세철학의 경험론과 합리론의 전통을 비판적으로 종합하여 그 이후의 철학발전에 새로운 초석을 다져놓은 학자이다. 그의 철학적 사색과 방법이 후세에 끼친 영향은 더할 수 없이 크며, 근세 철학사상가들 가운데 가장 중요한 인물 가운데 한 사람으로 꼽히고 있다. 아마도 서구 사상사를 통틀어서도 그러할 것이다. 그런 뜻에서 그의 사상이 담고 있는 깊이는 아무리 퍼내도 마르지 않는 샘물과도 같다. 칸트의 사후, 지난 210여 년 동안 한국을 비롯한 세계 여러 나라의 셀 수 없이 많은 학자들이 학회의 이름으로 혹은 학술지의 이름으로, 그리고 강단에서 칸트의 철학을 연구해오고 있다. 그럼에도 근대 이후 오늘에 이르기까지 철학의 과제를 한마디로 줄여 말한다면, 아마도 '칸트를 통해 칸트를 넘어서는 일'이라고 감히 말할 수 있을 것이다. 말하자면 '통해서 넘어야'(erst durch, dann über) 새로운 해석과 보다 나은 길이 보일 것이기 때문이다. 칸트가 제기한 비판주의 철학을 계승하며 지식과 과학의 기초를 새로 정립하려는 신新칸트 학파의 '칸트로 돌아가라'는 주장은 액면 그대로는 아니라 하더라도 새롭게 재해석하여 오늘의 지혜로 삼아야 할 언명이라고 생각된다.

그간 필자는 나름대로 사색하고 학문적으로 고민한 내용의 결과물을, 가능한 한 그의 철학체계 안에서 논구하여 『칸트 판단력비판 연구』(첫 출간은 이론과 실천, 1992: 재출간은 철학과 현실사, 2006)를 냈으며, 이를 토대로 칸트미학에 대한 이해의 지평을 넓혀 『칸트미학의 이해』(철학과 현실사, 2006)를 출간했다. 앞의 두 저서에 근거를 두면서도 가능한 한 칸트 텍스트에 대한 충실한 읽기의 시도로서 또한 독자들이 좀 더 쉽고 폭넓게 접할 수 있도록 세창미디어의 요청에 따라 '명저 산책'이라는 시리즈 가운데 하나로 『칸트 판단력비판 읽기』(세창미디어, 2012)를 내놓았다. 그 후에

도 여러 책을 내놓으면서 내용의 중심을 이끌어갈 칸트미학에 대한 논의를 반드시 한 챕터씩 써 나아갔다. 그래서 필자의 여러 책에 칸트미학에 대한 논의가 흩어져 있다는 인상을 지울 수 없어, 이번에 한 곳에 모으고 여기에 평소에 관심있는 주제를 잡아 새로운 글을 더하여『칸트의 삶과 그의 미학』을 출간하게 되었다.

칸트의 철학은 방법론상으로는 이성의 가능성과 한계를 논한 비판철학이라 하겠지만, 그 내용에 있어서는 인간에 대한 탐구로서의 인간학이다. 철학함에 있어 그가 제기한 마지막 물음인 '인간이란 무엇인가'는 '나는 누구인가'와 더불어 철학이 나아갈 향방을 가리키며 아울러 우리의 정체성에 대한 문제로 다시 귀결된다. 인간상실의 문제는 바로 인간 정체성의 상실로 이어지기 때문이다. 그의 비판철학은 '인간이성의 가능성과 한계에 대한 탐구'가 그 기조를 이룬다. 인간은 이성적 존재이지만 아울러 그 한계도 지니고 있다는 칸트의 적절한 지적은 우리로 하여금 지적 겸허함을 지니게 하고 더욱이 학적 성실성을 깨닫도록 한다. 무한한 가능성을 열어 놓으면서도 그 한계를 아울러 지적하는 점은 학문하는 자세에 있어서나, 삶을 살아가는 태도에 있어서 우리에게 금과옥조金科玉條로 여겨진다. 가능성과 한계라는 양면성은 지금까지 필자에게 철학함의 자세로 긴 여운을 남기고 있거니와, 독자 제현에게도 권면하고 싶은 마음이다.

이른바 지식과 정보, 문화예술의 시대, 그리고 글로벌 시대에 그의 미학에 담긴 감성적 인식의 가능성과 한계에 대한 탐구는 우리로 하여금 한 차원 높은 지적 성숙을 가져다 줄 것으로 믿는다. 그런 의미에서 리더십과 관련하여 글의 한 부분을 다루었으며, 삶의 공간에 대한 필자의 평소 관심이 건축미에 대한 모색으로 이어져 이번 저술에 포함하였다. 어떻든 필자의 다른 저서들에서와 마찬가지로 독자와의 거리를 좁히기 위

한 노력을 부단히 기울이긴 했으나, 그럼에도 철학에 대한 어느 정도의 소양을 지닌 독자들에게도 '칸트'라는 학자, 그리고 '미학'이라는 학문이 쉽게 다가오지 않을 것 같아 걱정이 많이 앞서기도 하거니와 무거운 책임감을 느낀다. 하지만 호흡을 가다듬고 천천히 읽다보면 결코 오르지 못할 산은 아니라고 생각되어 스스로 위안을 삼는다.

칸트가 제기한 문제의식은 그의 규칙적인 걷기 생활과 불가분의 관계에 놓여 있음을 그의 삶을 통해서 우리가 가까이 접할 수 있을 것이다. '생각하며 걷는' 혹은 '걸으며 생각하는' 칸트의 철학적 모색은 자기시대에 완결된 것이 아니라 지금도 진행형이며, 더 이상 학자나 연구자들만의 전유물이 아니라, 성찰하며 진지하게 살고자 하는 우리들 모두의 문제가 되고 있다. '칸트의 철학함'을 통해 '우리의 철학함'을 들여다보고, '저마다의 철학함'을 되새겨 보길 바란다.

이 책의 출간에 즈음하여 학술서적, 특히 인문학 관계서적 출판의 어려운 여건을 생각하지 않을 수 없어 안타까운 마음이 든다. 그럼에도 불구하고 그간 필자의 여러 책을 출간해주시고 이번에도 흔쾌히 출간을 하도록 필자를 응원하고 격려해주신, 저력 있는 출판인인 학연문화사의 권혁재 사장님에게 깊은 감사의 인사를 드린다. 또한 편집업무의 번거로운 노고를 기꺼이 감당하시고, 전문가적인 안목과 식견으로, 멋진 책으로 만들어주신 권이지 선생님에게도 감사하다는 인사를 아울러 드리고 싶다.

2018년 초여름에
길 위에서 산책하며
김 광 명

목 차

3장 칸트미학에서의 자연개념

4장 숭고에 대한 이해-리오타르의 칸트 숭고미 해석

8장 일상 미학에서의 공감과 소통

칸트의 저서들

『미와 숭고의 감정에
관한 고찰』(1764)

『순수이성비판』(1781)

『실천이성비판』(1788)

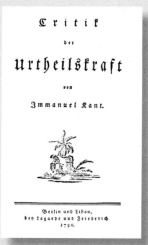

『판단력비판』(1790)

1장
칸트의 삶

1장 칸트의 삶

1. '생각하며 걷는, 걸으며 생각하는' 칸트

인류의 문화와 문물, 그리고 인류적 질서의 기초를 이루는 학문인 문사철(문학·역사·철학)로 대변되는 인문학의 위기가 널리 그리고 자주 회자되고 있는 터에, 새삼 그 토대가 되는 '철학함'의 진정한 자세가 절실해 보이는 오늘날이다. 고대 그리스 고전철학 이래로 우리는 흔히 철학을 정의하여 그 말이 지칭하듯, '지혜에 대한 사랑'(필로소피아, φιλοσοφία)이라 이해하고 있다. 다소간에 막연하게 들리는 이런 진부한 표현이 여전히 유효하기는 하나, 이보다는 우리 삶을 둘러싼 모든 것에 대한 '적절한 물음의 제기와 더불어 그 답에 대한 합리적인 생각과 모색'이 '철학함'의 본질이라고 여겨진다. 만물 가운데 인간만이 물음을 제기한다. 플라톤이나 아리스토텔레스가 말하는 대로 물음은 경이로움(wonder, thaumazein)에서 생긴다. 그리하여 우리 주변에 일어나는 소소한 일로부터 시작하여 천체의 운행이나 만물의 생성과 소멸에 이르기까지 놀라움을 안고서 끊임없이 문제를 제기한다. 이는 또한 시간적으로 보면, '과거로부터 이어진 지금 그리고 여기(hic et nunc)에 당면하고 있는 문제와 앞으로 다가올 미래의 전망'의 형태로 나타나기도 한다. 따라서 이런 관점에서 삶의 성찰을 통해 '철학함'에 다가가는 일이 구체적인 삶을 위해 비교적 내

실 있는 일이라 생각된다. 사람이 살아가는 과정은 끊임없이 인간과 인간, 인간과 사회 및 국가, 자연, 세계와의 관계에 대한 물음에 직면하는 일이며, 아울러 그에 대한 적절한 답을 찾는 모색의 과정으로 점철되어 있다. 어떤 물음을 던지고 그에 대한 모색과 전망을 어떻게 내놓을 것인가는 우리 삶의 내용을 풍요롭고도 의미 있으며 가치 있게 하는 일임에 틀림없거니와, 전적으로 우리자신에게 달린 문제이다.

우리 의지와는 무관하게 어쩔 수 없이 수동적으로 혹은 소극적으로 물음에 부딪히기도 하고, 때로는 능동적으로 혹은 적극적으로 문제제기를 하며 살아간다. '철학함'의 주체로서 우리가 취할 태도는 후자의 입장이다. 존재론의 철학자인 마틴 하이데거Martin Heidegger(1889~1976)의 표현을 빌리면, 던져진 존재로서의 피투적被投的 인간이 아니라 던지는 존재로서의 기투적企投的 인간으로 사는 것이 인간의 근본자세이다. 물음에 당하기보다는 자기주도하에 물음을 던지는 일이야말로 자신이 객이 아니라 주체가 되며 주인이 되는 길이다. 그런데 어떤 물음을 어떻게 던질 것인가는 전적으로 자신의 가치관에 달려 있다. 이 가치관은 인생과 세상을 바라보는 관점에 따라 저마다 달라진다. 물론 이는 지극히 상대적이라 한마디로 정의를 내릴 수는 없다. 나아가 대체로 어떤 지역의 어떤 시대에 사는 누구이냐에 따라 달라지기도 한다. 우리 모두는 어떤 시·공간을 차지하며 특정한 상황 속에 살고 있다. 따라서 구체적인 나와 너의 물음이되, 동시에 시·공간을 공유하는 나와 너, 그리고 우리 모두의 보편적인 물음이 되어야 비로소 공감과 소통을 자아낼 수 있을 것이며, 비로소 공공公共의 선善을 이룰 수 있을 것이다. 나아가 개개인의 삶을 되돌아보는 '성찰적 삶'이 될 때에야 이는 가능한 일이라 생각된다.

이런 맥락에서 산책을 규칙적으로 행하며 사색한 칸트의 삶에 주목하

여 그 의미를 찾고자 한다. 산책散策 혹은 산보散步는, 말 그대로 딱딱하고 집요한 생각을 한가로이 풀어 놓고, 걸음걸이를 유유자적하며 흩트리며 걷는 것이다. 걷는 일은 세상과 자연을 여유를 갖고서 본래 의미와 가치를 새롭게 바라보는 방식이다. 칸트의 산책 혹은 걷기에 대한 이야기는 워낙 유명하여 철학자에게는 물론이려니와 철학의 문외한에게도 비교적 친숙하게 들린다. 요즈음 올레길이나 둘레길, 산책길, 순례길, 더 나아가 동네길 혹은 마을길이라는 말들이 생소하지 않게 우리의 일상생활에 깊숙이 들어와 있다. 공통점은 길 위를 걷는다는 것이다. 칸트의 산책은 우리에게 '생각하면서 걷는, 혹은 걸으며 생각하는 칸트'의 모습을 떠올리게 한다. 칸트는 글쓰기와 책읽기를 위해서, 그리고 자신의 선천적인 허약한 체질, 굽은 어깨, 좁은 가슴, 원활하지 못한 호흡기 증상 등의 개선을 위해서 산책의 필요성이나 중요성을 잘 터득한 인물이다. 이런 이유로 칸트에게 걷기란 즐거운 일이라기보다는 아마도 건강 유지를 위한 의무나 준칙으로 여겨졌을 법하다. 혼자 산책하며 같은 길을 같은 시간에 걸으며, 사유의 폭을 깊고 넓게 하며 심신을 다스린 것으로 보인다. 거의 예외 없이 규칙적으로 산책을 했으니, 그의 사상은 산책과 불가분의 관계에 놓여 있으며, 산책의 산물이라 말해도 지나치지 않을 것이다.

　칸트에게 걷기는 자기 주도적인 형태로 규칙적으로 그리고 반복적으로 이어졌다. 칸트는 산책시간을 두 번 놓친 적이 있는데 한번은 프랑스 혁명에 대한 기사가 실린 신문을 읽을 때이고, 또 한 번은 그가 존경하던 루소Jean-Jacques Rousseau(1712~1778)의 교육소설, 『에밀Émile』(1762)을 읽을 때였다고 한다. 계몽의 시대에 시대정신의 엄중함을 일깨워 준 순간을 빼고는 한 번도 규칙적인 산책을 거른 적이 없다. 걷기의 시간만이 온전한 사유와 경험의 순간이며, 아름다움의 감정과 그 가치를 느낄 수 있게

한 것이다. 칸트의 걷기는 사유하며 진리를 탐구하는 발걸음의 연속이었다. 그의 크고 작은 일상은 산책을 통해 한평생 흐트러짐 없이 이어졌으며 영국의 경험론과 대륙의 합리론을 비판적으로 종합하여 자신만의 비판철학을 체계적으로 완성한 원동력이 되었음에 틀림없다. 칸트에게서 걷기의 삶은 성찰하는 삶으로, 나아가 아름다움과 숭고에 대한 사색의 삶으로 이어졌으며, 마침내 비판철학의 완성에 이르게 되었다.

칸트의 일상에서 빼놓을 수 없는 인물인 마틴 람페Martin Lampe(1734~1806)는 독일 바이에른 주의 프랑켄 지방에 위치한 아름다운 도시, 뷔르츠부르크Würzburg 출신으로 프러시아의 군대를 제대하고서 1762부터 1802년까지 40년 동안이나 칸트에게 봉사한 충실한 하인이었다. 단 30분도 늦지 않게 아침 5시에 일어나도록 칸트를 깨웠다고 한다. 일어난 후에 칸트는 간단한 아침 식사와 함께 한 두어 잔의 차를 연하게 하여 마시고 파이프 담배 한 대를 피우면서 명상에 잠기곤 했다. 그는 이런 일을 생활의 준칙으로 삼았다. 비록 자신의 건강과 사유를 위한 준칙이긴 했지만 누구에게나 보편적으로 적용해도 큰 무리가 없어 보인다. 세월이 흐름에 따라 파이프의 담배양이 좀 많아졌다고 한다. 강의가 시작되는 오전 7시까지는 강의 자료의 준비를 위해 책을 읽었으며, 강의는 11시까지 대략 4시간 정도 진행되었다. 강의를 마치고 점심때까지의 빈 시간에는 저술 작업을 다시 시작했으며, 점심을 한 뒤에 홀로 산책을 하고 돌아와 영국인 친구 그린J. Green을 비롯한 여러 친지들과 오후의 남은 시간에 담소를 나누며 인간사와 세상물정에 관한 지식과 지혜를 논했다. 그 후엔 조금 가벼운 일상의 일들을 하고 취침 전까지 다시 책을 읽었다.

앞서 언급했지만, 작은 체구에 약간의 척추 기형의 그는 비가 오나 눈

이 오나 한결같이 오후 네 시[1]에 산책을 나섰다. 긴 코트에 위로 젖혀진 모자를 쓰고 등나무 지팡이를 들고서 같은 길을 여덟 번을 왕복했으니 약 4마일 정도의 거리였다. 이웃들은 그의 정확한 산책 시간에 시계를 맞출 정도였다고 한다. 저녁에는 여행기 등 가벼운 책을 읽다가 오후 10시경 잠자리에 들었다. 요즈음 의사들도 이구동성으로 이처럼 규칙적인 생활과 더불어 꾸준하고 일정하게 걷는 신체활동을 한다면 건강유지에 아주 좋았을 것이라고 말한다. 그 무렵 유럽인들의 평균수명이 40세가 채 안되었다고 하니, 80세의 천수를 누린 칸트는 아주 장수한 것이다. 일찍이 칸트는 건강을 위한 규칙적인 생활과 절제 있는 삶을 실천한 셈이었다. 자신의 학문과 삶이 한 치 오차 없이 그대로 일치한 것이다.

칸트의 걷기는 그 자체가 수단이자 목적인 행위이다. 심신을 잘 살피고 돌보며 길을 걷는 것이다. 걷기의 역사를 탐구한 레베카 솔닛Rebecca Solnit(1961~)은 "한 장소를 파악한다는 것은 그 장소에 기억과 연상이라는 보이지 않는 씨앗을 심는 것이나 마찬가지다. 그 장소로 돌아가면 그 씨앗의 열매가 기다리고 있다. 새로운 장소는 새로운 생각, 새로운 가능성이다. 세상을 두루 살피는 일은 마음을 두루 살피는 가장 좋은 방법이다. 세상을 두루 살피려면 걸어 다녀야 하듯, 마음을 두루 살피려면 걸어 다녀야 한다."[2] 솔닛이 지적하듯, 칸트는 새로운 장소를 찾아 기억을 하고

1_ 특별히 오후 네 시에 산책에 나선 이유는 짐작컨대 낮의 해가 어느 정도 기울고 저녁이 시작되기 전이어서 자신의 생각을 차분하게 정리하기에 좋았을 것이다. 어떤 기록에는 오후 세시 반, 또는 다섯 시라고도 한다.

2_ Rebecca Solnit, *Wanderlust: A History of Walking*, London: Penguin Books, 2001, 레베카 솔닛,『걷기의 인문학-가장 철학적이고 예술적이고 혁명적인 인간의 행위에 대하여』, 김정아 옮김, 반비, 2017, 32쪽.

연상을 하며 이곳저곳 여행하듯 걷기를 하진 않았으나, 같은 곳이라 하더라도 분명 걷기를 통해 늘 새로운 생각과 가능성을 염두에 두었다. 칸트로 하여금 규칙적인 산책 시간을 잊게 했던, 고독한 산책가인 루소는 "나는 걸을 때만 사색할 수 있다. 내 걸음이 멈추면 내 생각도 멈춘다. 내 두 발이 움직여야 내 머리가 움직인다."[3]고 고백한다. 걷기와 사색의 깊은 연관을 아주 적절히 밝힌 대목이다. 무릇 무료하거나 사색이 막혀 답답할 때엔 누구라도 걷기를 해 볼 일이다.

 칸트 외에도 물론 걷기를 즐긴 동서양의 위대한 사상가들이 많으며 그들은 산책을 통해 자신의 철학을 성찰하고 정립한 것으로 보인다.[4] 서구의 몇몇 사상가들을 열거해 보면, 영국 경험론의 대표적 사상가이자 정치가인 프란시스 베이컨Francis Bacon(1561~1626)은 불현듯 떠오르는 생각이 가장 가치 있는 생각이라 여기며, 항상 메모지를 갖고 적으면서 걸었다고 한다. 또한 정치철학자이자 최초의 민주적 사회계약론자인 홉스 Thomas Hobbes(1588~1679)는 길을 걸으면서 떠오르는 생각들을 빠뜨리지 않고 적기 위해 잉크병이 붙은 지팡이를 지참하고 다녔다고 전해진다. 독일 관념론의 완성자이며 서양 근대철학을 집대성한, 절대정신의 사상가 헤겔Georg Wilhelm Friedrich Hegel(1770~1831)이 베를린 대학의 정교수로 자리를 옮기기 전, 짧은 교수생활을 했던 하이델베르크에는 그가 걸으며

3_ 루소(Jean-Jacques Rousseau)의 『고백론』(*The Confessions*, Harmondsworth, England: Penguin Books, 1953, 382쪽. 레베카 솔닛, 앞의 책, 33쪽에서 재인용.

4_ 엠페도클레스에서 비트겐슈타인까지, 그리스에서 중국에 이르기까지 동서고금의 사상가 27명에 있어 그들의 걷기와 생각을 서로 연관지어 고찰하며, 그 유사성을 확인한 로제 폴 드루아의 『걷기, 철학자의 생각법. 사유의 풍경으로 걸어 들어가다』(백선희 역, 책세상, 2017)를 참고하기 바람.

사색했던 곳으로 유명한 '철학자의 길Philosophenweg'이 있고,[5] 고독과 우수
憂愁의 실존주의 철학자로 알려진 키르케고르Søren Kierkegaard(1813~1855)
는 42세로 숨진 코펜하겐에서 '철학자의 길'을 걸으며 사색에 젖었다. 공
리주의자인 벤담Jeremy Bentham(1748~1832), 사회철학자이며 정치경제학자
인 밀John Stuart Mill(1806~1873)도 예외 없이 꽤 먼 길을 걸으며 궁리를 했
다고 전해진다.[6] 좀 과장하여 말하면, 걷는 경험 속에서는 발걸음 하나
하나에 그들 사유의 흔적이 묻어난다. 걷는다는 것은 세상을 널리 인식
하며 동시에 자신을 수양하는 길이기도 했다.[7]

칸트의 산책을 좀 더 들여다보기로 하자. 앞서 살펴본 바와 같이, 선천
적으로 몸이 약한 칸트는 건강을 지키기 위해 걸었다. 그에게 걷고 또 걷
는 것은 삶의 의미를 깨닫고 또 철학적 주제를 잡아 사유하는 시간이었
다. 그는 애써 먼 길을 걸어 다닌다거나 장비를 갖춰 깊은 산속을 산행
하듯 걷는 것이 아니라 그저 소박한 차림으로 주변의 평범한 생활공간
의 길로 다녔다. 새로운 길을 찾아 탐험하고자 나선다거나 처음 걷는 길
을 따라 땀을 흘리며 애써 걷는 것이 아니다. 나름대로 생체리듬에 맞춰
가며 무리하지 않고서 칸트가 자연의 합법칙성과 궁극목적, 생명력의 생

5_ 하이델베르크는 헤겔이 2년간의 교수직을 역임한 곳이다. 그 후 1818년에 베를린
 대학교(Universität zu Berlin)로 옮겨 8년간이나 가르치게 된다. 헤겔의 친구인 빌
 헬름 폰 훔볼트(Wilhelm von Humboldt, 1767~1835)가 1810년에 베를린 대학교
 를 창설했고, 1949년에 그의 이름을 따서 훔볼트 대학교(Humboldt-Universität zu
 Berlin)로 명칭이 바뀌었다.
6_ 레베카 솔닛, 앞의 책, 36쪽.
7_ 얼마 전 서울의 서초구 양재천 영동1교 하류에 있던 작은 섬에 '칸트의 산책길'이 조
 성되었다. 사색의 문, 철학자 벤치, 생각 의자, 명상 데크가 마련되어 산책자들에게
 사색의 향연이 베풀어지고 있다. 누구나 몸소 걷기를 통해 사색의 소중한 체험을 해
 볼 수 있길 권한다.

성과 소멸, 인간의 자유의지와 도덕법칙 등에 대해 온 정신을 쏟아 사유하면서 걷기를 했다고 보여진다. 칸트는 혼자서 늘 같은 길 위를 걸었다. 한 지역을 떠나지 않으면서 주로 홀로 단순하게 반복적으로 걸었다. 누군가와 동행하여 걸으면 아마 자신의 사유에 방해가 된다고 생각하여 그리했을지도 모른다. 그의 걷기는 단조로워 보인다. 이는 복잡한 생각을 단순하게 정리하는 데 커다란 도움이 된다. 한발 한발 앞으로 나가는 단순함이다. 복잡함을 떨치고 단순함을 택하는 것은 심신의 치유에도 도움이 된다. 복잡한 생각들이 걷는 단순함 속에서 정리된다. 계속 걷지만 항상 똑같은 걸음걸이로 내딛는다. 칸트의 걷기는 잘 절제된 규칙적인 걸음걸이였다. 새로운 길이 아니라 자기에게 익숙한 길만을 걸었다. 그는 천천히 그리고 느리게 걸으며 땀을 흘리지 않고, 깊은 명상에 잠겨 내면의 길을 걸었다.

칸트는 산책하는 동안 사색하고 그것을 기초로 위대한 철학 사상을 남겼다. 걷기는 우리의 감성을 일깨워 종종 길 위에서도 뜻밖의 영감을 얻게 한다. 그리하여 산책으로부터 오는 영감이 철학함으로 이어진다. 우리에게도 언제까지나 걸을 수 있는 건강한 다리가 허용되고 강한 의지만 있다면, 새로운 삶과 새로운 가능성을 끊임없이 만들어 갈 수 있을 것이다. 칸트의 걷기는 주변의 자연과 인간이 상호 교감할 수 있는 자연친화적 인식에 기반하고 있다. 이는 뒤에 살펴 볼 칸트의 자연관과도 연관된다. 이렇듯 칸트는 평생 동안 거의 하루도 거르지 않고 산책을 하며 건강 유지와 함께 사색을 즐겼다. 산책 또는 걷기란 인간이 자연에 속한 존재임을 확인해준다. 걷기는 우리로 하여금 주변의 자연경관을 있는 그대로 받아들이고 보도록 하기 때문이다.

거듭 말하거니와, 칸트에게서 걷기와 생각하기는 매우 밀접하게 연결

돼 있다. 걷기와 생각하기는 모두 몸과 정신을 움직여 특정한 자연의 미를 느끼게 한다. 걷기는 생각과 연결되어 몸과 정신을 모두 일깨워주는 까닭이다. 걷기는 우리에게 사유할 수 있도록 일깨우고 뇌 활동을 활발하게 해준다.[8] 또한 걷기는 직관으로서의 공간과 시간을 넘어, 그리고 감각의 대상인 물리적 세계를 넘어 서게 한다. 길 위에서의 명상은 경험적으로 조건 지워진 이성을 넘어 초월적인 영역인 최고 존재로서의 신으로까지 확대된다.[9] 칸트는 인간을 자연에 속하며, 동시에 자연을 초월하는 이중적 존재로 보고 인간의 궁극적 목적을 최고선의 경지에까지 이르게 한다. 걷기는 단순하고 반복적인 신체활동에 그치지 않고 정신적인 즐거움을 자아내는 심신의 활동으로서 사유의 과정에 다름 아니다.

우리만이 우리 자신의 삶을 책임진다. 삶의 능력을 다시금 가능하게 해주는 답을 얻기 위해서 철학적 사색을 위한 산책이 필요하다. 그 과정에서 삶에 대한 질문이 제기되고, 삶의 활력이 다시 소생되는 까닭이다. 우리는 우리의 삶을 어떻게 이끌 수 있으며, 우리는 어떤 연관 가운데 살고 있는가라는 문제에 항상 직면하고 있다.[10] 삶은 근본적으로 주어진 시·공간 안에서 전개된다. 그러기에 우리는 시·공간을 의식적으로 활용해야 한다. 정신적 지평의 시·공간적 확대를 통해 삶이 충만한 목적에 도달하게 된다. 삶의 목적은 아름다운 삶을 사는 것이며, "아름다움은 이

8_ 뇌 과학자인 일본 교토대 명예교수인 오시마 기요시(大島 清), 『걸을수록 뇌가 젊어진다』(성기홍/황미연 역, 전나무 숲, 2007)는 걷기와 뇌 활동의 관계를 잘 밝혀주고 있다.

9_ 이에 대한 좋은 예 가운데 하나는 우리에게도 잘 알려진 스페인의 '산티아고의 순례 길'이며, 순례에 나선 많은 사람들이 길 위에서 신의 존재를 만나기도 하고 새로운 자아를 찾게 된다.

10_ 빌헬름 슈미트, 『철학은 어떻게 삶이 되는가-아름다운 삶을 위한 철학기술』, 책세상, 장영태 역, 2017, 44-45쪽.

상理想이고 삶에 새롭게 방향을 제시해줄 수 있는 진기한 매력"[11]을 지니고 있다. 따라서 우리는 미적 활동과 작업을 통해 삶을 더욱 아름답게 가꿀 수 있으며, 또한 스스로에게 아름다운 삶을 만들어 가는 것이다. 미의 철학은 추상적 인식의 개념에서 벗어나 구체적인 삶의 영역에서 실천철학 영역으로 확장되며, 이를 통해 자신을 더 강화시키고 궁극적으로 내가 추구하는 삶에 더 다가갈 수 있을 것이다. 우리의 삶은 우리가 빚어낸 우리의 예술작품이고, 우리 스스로 아름답게 이끌어가야 하기 때문이다.

2. 성장과정과 수업시기[12]

1804년 2월 12일 밤, 죽음에 임박하여 매우 쇠약해진 칸트는 포도주와 물의 혼합물을 맛보며 자신의 마지막 갈증을 해소하면서 '그것으로 좋다(Es ist gut)'고 말했다. 임종 직전에 던진 '그것으로 좋다'라는 그의 마지막 말은 정확히 무엇을 뜻하는지는 확실치 않으나, 많은 의미를 담고 있다. 이는 그가 '철학함'을 위해 제기한 네 가지 근본물음 즉,

나는 무엇을 알 수 있는가?
나는 무엇을 행해야만 하는가?
나는 무엇을 희망해도 좋은가?
인간은 무엇인가?

11_　앞의 책, 294쪽.
12_　만프레트 가이어, 『칸트평전』, 김광명 역, 미다스북스, 2004, 1장-3장 참고.

와 더불어 자신의 전체철학을 관통하고 있다. 그가 분명하게 애써 성취한 부분도 있으며 또한 가능한 해결책을 제시하기도 하지만, 여전히 명백하게 답하기엔 어떠한 확실함도 없이 남겨져 있으니 철학함의 지속적인 과제이다.

칸트에 따르면 인간존재를 실존적으로 조망해 볼 때, 인간이란 그 스스로 무엇인가를 행할 수 있는, 자유로이 행위하는 본질이다. 하지만 이러한 자유는 개인의 차원을 넘어 세계사적 과정에 연루되어 있다. 칸트는 낙관적인 계몽주의자도, 진보를 일방적으로 신봉하는 사람도 아니다. 그는 인간의 본성 안에 적어도 더 선한 것을 이룰 능력이 있다는 점을 보여 주려 부단히 노력했다. 이는 자유와 평등의 이념이며, 칸트가 프랑스 혁명과 동시대인으로서 열정적으로 파악했던 바이기도 하다. '칸트'라는 이름은 다만 1724년 4월22일에 쾨니히스베르크^{Königsberg}13라는 도시에서 태어나 같은 곳에서 1804년 2월12일에 죽고, 강의와 연구에 매진하여 무수히 많은 저술을 남긴 학자로서만이 아니다. 그의 삶은 유럽의 정신사에서 결코 잊혀질 수 없는 사건을 상연해 낸 걸출한 이정표이다. 칸트 철학의 존재는 인류사의 진행에서 가능한 진보를 이루어낸 하나의 필연적인 사건인 것이다.

칸트가 삶을 산 세계란, 먼저 18세기의 쾨니히스베르크라는 도시이

13_ 옛 독일 기사단국과 프로이센 공국의 수도로 동프로이센의 주도이자 중심도시였다. 7년 전쟁 중(1757-1763)에 러시아가 점령 했었지만, 쾨니히스베르크가 속한 동프로이센은 근대 독일 제국에 있어 매우 중요한 비중을 차지하는 지역으로, 독일 제국의 근간이 된 프로이센 왕국의 발상지이다. 폴란드의 그단스크에서 동쪽, 발트 3국 남쪽, 리투아니아의 서남쪽에 위치해 있으며 지금은 러시아 영토에 속한 칼리닌그라드이다. 2018년 현재 43만명의 인구가 살고 있는 도시이다.

며, 그의 생애 대부분을 보낸 곳이다. 그에게 있어 그곳은 인간의 지식과 세계의 지식의 확장을 위해 꼭 알맞은 장소이다. 그곳은 그로 하여금 편안함을 느끼게 하고, 교유관계를 넓혀주는 사교적인 장場이다. 동시에 그의 감각이나 감정, 그리고 정조情調를 여실히 드러내는 내면적 세계의 고향이기도 하다. 시간의 진행 속에서 끊임없이 변화하는 곳이며, 거기에서 가능한 현재를 소유할 수 있다. 그곳은 그가 정신적인 작업을 행하는 곳이며, 여러 문제들에 접하여 성찰하고 반성하며, 그의 생각과 상상을 펼치는 예지적 세계이다. 그 세계는 그가 무엇보다도 규칙적으로 산책하며 사유하고, 글을 읽으며 글을 쓰는 곳이다.

칸트가 살았던 삶의 세계란 어떠해야만 하는가라는 당위의 의미에서 우리가 소망하는 바람직한 세계이기도 하다. 그것은 우리에게 현실과 실제의 세계이다. 거의 모든 정신적이고 정치적인 도전에 우리가 직면하여 있음을 보며, 명쾌하고 분명하게 모색하여 가능한 해결책을 제시하려고 시도한다. 말할 수 있는 것과 사유할 수 있는 것의 한계에 대한 물음으로부터 종교 및 정치, 도덕의 매혹적인 치유의 약속에 이르기까지의 문제를 풀려고 애쓴다. 그리고 동시에 어떤 사실에 대한 기술이나 설명을 통해 파악할 수 없는 것을 암시하기도 한다. 모든 세계 시민의 자유와 평등을 가능하게 할 수 있는 도덕적 세계의 품성을 암시한다. 그가 내세운 이성이라는 법정은 한갓된 전쟁이 아니라 다툼에 정당한 권한을 부여하는 장소이다.

그는 어머니를 일찍 여의었고, 마지막 생명의 끈을 놓고 있는 아버지의 침상에서 그와의 마지막 이별을 고했을 때는 아직 채 22살이 되지 않았다. 아홉 자녀 중 네 째로 태어난 그는 나이 든 아들로서 그보다 어린 자매들을 보살펴야 했다. 1744년 가을, 아버지의 뇌졸중 발작이래로 칸

트는 쾨니히스베르크 알베르투스 대학의 강의요목이 그에게 부과한 강의에 거의 참여하지 못했지만 자신의 학업을 포기하지 않았다. 자유로운 시간에 그는 논쟁의 여지가 아주 많은 자연과학적 문제를 풀고자 했다. 그의 첫 번째 철학적인 글은 1746년 여름 학기에, 그의 아버지가 돌아가신 바로 뒤에 철학부의 학장에게 검열을 위해 내놓은 것으로서 「살아있는 힘들의 진정한 평가에 관한 사고Gedanken von der wahren Schätzung der lebendigen Kräfte」를 전개하고자 탐구했다. 아버지의 생명력이 점차 사그라져가는 순간을 목도하면서 이를 자연철학적 논점에 비추어 그는 힘들, 즉 밖으로부터 신체에 영향을 미치는 힘과 비밀에 가득 찬, 안으로부터의 생명력 사이의 관계에 집중했다. 삶과 죽음이 중요한 문제이며, 생명력을 얻는 것과 활동할 힘을 상실하는 것이 중요한 문제이고, 내적인 자아보존과 외적인 타자규정이 중요한 문제이다. 칸트의 첫 번째 글은 자율적인 힘을 간청하는 것으로 읽히며, 이 힘은 신체의 내부적인 노력에 의해 그 스스로 삶의 행보를 유지할 수 있는 것이다.

어린 시절의 칸트는 자신의 양친에 대해 매우 만족해하며 성장한 것으로 보인다. 그의 아버지는 도덕 교육을 강조하였고, 어머니는 세상의 아름다움에 대한 마음을 열어주었다. 그래서 선함과 아름다움에 대한 칸트의 개념은 친밀하게 각인되었다. 진리에 대해서 그는 스스로 책임을 지는 것으로 생각했다. 1792년 이래로 칸트와 식사를 같이 해 온 친구인 프리드리히 테오도르 링크Friedrich Theodor Rink(1770~1811)는 1805년에 『임마누엘 칸트의 생애에 대한 일람一覽』이라는 책을 출간한 바, 칸트에게서 정직하고 성실한 시민의 상像을 그리고 있다. 칸트의 전기傳記 작가인 루트비히 에른스트 보로프스키Ludwig Ernst Borowski(1740~1831)는 1804년 『임마누엘 칸트의 생애와 성격의 기술』에서, 칸트의 아버지는 아들로 하여

금 부지런하고 아주 성실하게 사색하도록 했으며, 일과 명예, 정직함을 특별히 강조했다고 전한다.

만년에 이르러 73세의 노인이 된 칸트는 1797년 10월 13일 스웨덴에서 칸트의 계보도의 뿌리를 찾고 있었던 주교인 야콥 린드블롬Jakob Lindblom(1746~1819)에게 보낼 편지의 초안에서 다음과 같이 쓰고 있다. 즉, "나의 양친은 수공업이라는 입장에서 성실하고 도덕적으로 예의바르며 모범적이셨다. 재산도 뒤에 남기지 않으셨지만 부채도 남기지 않으셨다. 도덕적인 측면에서 더 이상 선할 수 없을 만큼 나에게 가르침을 주셨다. 그것에 대해 기억할 때마다 나는 가장 감사할만한 감정으로 감동을 받게 됨을 안다." 이것이 어린 시절 임마누엘이 아버지와 어머니가 베푼 최상의 능력에 대해 의심할 나위 없이 빠져 들었던 삶의 상황에 대해 만족해했던 이야기의 핵심이다. 그는 한 인간으로 교육받았음을 느꼈고, 실용적으로 배웠으며, 부지런히 일을 하여 자기 스스로 꾸려 나갈 수 있는 자립심을 키웠다. 자유를 사랑하는 그의 성품이 동시에 도덕적으로 강화된 것이었다.

17세기에 형성된 유럽 개신교회의 종교운동인 경건주의는 18세기 전반 이래로 쾨니히스베르크에서 일하는 수공업자들의 사회적 영역에도 영향을 끼쳤다. 루터파 신교의 엄격한 냉혹성과 경직된 정통 고수에 반하여 활동적이고 진지한 기독교를 부흥시켰으며 그 스스로 윤리적인 성격을 지니는 것으로 전환함으로써 개인적인 종교성이 드러난 것으로 보인다. 이는 동시에 독단론이나 제의적 의식儀式으로부터 벗어난 것이다. 경건함은 개별적인 기독교 신자들을 통해 종교적으로 내면화됨으로써 살아있게 되는 것이다. 하나님의 말씀을 연구하고 이에 따르도록 성스러운 삶을 영위하는 경건주의자는 그들의 생각과 감정을 내면적으로 스

스로 통제하는 일의 본질적인 역할을 수행하게 되었다.

이러한 종교에 대해 그의 마음으로부터 보인 공감을 칸트는 결코 잃지 않았다. 후에 그는 물론 도덕적 논박에 대한 내면적인 경험이나 종교적인 교화에 심하게 집중하는 일, 또는 은혜나 욕망에 대한 감정에 고도하게 집중하는 일을 경고했다. 왜냐하면 너무 쉽게 이러한 경건주의적 자기관찰이나 자기전환이 위험에 빠지게 될 수도 있기 때문이었다. 광신적으로 과도한 계발이나 계몽은 자기고통과 결합되어 있거니와 심성의 병이 되거나, 아니면 전적으로 정신병으로 이끌게 된다. 성인이 되어 계몽된 칸트는 덕이나 경건함에 관한 경건주의적 표상이 불분명하고 불명료하다는 점을 비판적으로 확실히 했다. 하지만 모든 망설임에도 불구하고, 나이든 칸트가 부모님 댁에서 받은 종교 교육을 돌이켜 볼 때, 경건주의로부터 안정과 쾌활함, 내적인 평화를 지니게 되었다고 하겠다.

믿음이 깊은 칸트의 어머니는 이러한 소망을 갖고서 내면적 쾌활함을 유지하면서도 조용한 엄숙함으로 아이들과 더불어 경건주의에 따라 정시定時에 행하는 신앙시간과 성경시간을 맞이했다. 그녀는 임마누엘이 믿음이 두터운 아들로 자라길 원했다. 13세살에 여의었던 어머니에 대한 회상이 나이 든 칸트의 마음속에 늘 살아 있었다. 신학자이자 동시에 칸트의 제자이며 전기 작가인 라인홀트 베른하르트 야흐만Reinhold Bernhard Jachmann(1767~1843)은 1804년 자신의 한 친구에게 보낸 편지에서 칸트의 어머니에 대해 "눈은 번쩍였고, 말은 진심 어렸으며 순진한 존경심을 나타내고 있었다."고 전한다. 이렇듯 모든 전기傳記상의 정황을 볼 때, 어린아이로서의 칸트는 사랑스럽고 행복한 성격을 소유했음을 알 수 있다. 그는 일찍이 스스로 이끌어가는 삶의 자세를 배웠으며 고뇌로서 타고난 자유의 충동을 다스리는 법을 익혔다. 그의 어린 시절을 회고해

보면, 자립심과 스스로의 사색을 키우도록 자랐음을 알 수 있다.

교육학적 훈육이나 아동심리학적 훈련 없이도 양친은 교육이라는 어려운 기술을 다스렸다. 그들은 그들의 아들로 하여금 자신의 자유를 선하게 사용하도록 했다. 존경할만한 아버지의 모범이 어린 심성으로 하여금 '내 마음에 도덕 법칙'을 일깨워 준 반면에, 칸트는 늘 그것을 새롭고 점증해가는 놀라움과 경외심敬畏心으로 채웠으며, 애정 깊은 어머니는 그를 종종 자유로움으로 이끌었거니와, 그의 마음을 '내 머리 위에 별이 반짝이는 하늘'이라는 헤아릴 수 없는 거대한 우주적 구조를 위해 열어 두고 있었다. 그리하여 칸트는 나중에 지상의 실존이라는 심화된 의식을 찾게 되었다.

1731년에 신학박사인 프란츠 알베르트 슐츠Franz Albert Schultz(1692~1763)가 쾨니히스베르크로 왔다. 그는 이전에 종군 목사로서 프리드리히 빌헬름 1세에게 총애를 받았으며, 종교국宗教局의 행정관으로, 구 도시 교회의 목사로, 알베르투스 대학의 신학교수로 임명되었다. 슐츠는 할레Halle 대학에서 신학을 연구했으며, 이성적 사유에 대해 집중적으로 탐구했다. 이 이성적 사유는 수학자이자 논리학자인 크리스티안 프라이헤르 폰 볼프Christian Freiherr von Wolff(1679~1754)가 쉼 없이 철학적 세계지혜의 전체 스펙트럼에 대해 전개하고 공포했던 것이다. 그는 또한 인간의 사회적인 삶에 대해, 인간 오성의 능력과 진리 인식을 위한 그것의 올바른 사용에 대해, 자연 사물의 의도에 관하여, 인간, 동물, 식물에 있어서 여러 부분들의 사용에 관하여, 행복을 증진시키기 위한 인간의 행함과 놓아둠에 대해 발표했다. 무엇보다도 1729년 할레에서 출간하여 대단히 인기를 얻게 된『독일 형이상학』은 당시의 불행하고 궁핍한 시대에 어떻게 경건하고 동시에 계몽적으로 '오성과 덕의 결여'가 지양될 수 있는가

에 대한 방침을 전해 준다. 그의 『형이상학적인 신, 세계 그리고 인간의 영혼 및 모든 사물 일반에 관한 이성적 사유』의 서문이 1719년 12월 23일 할레에서 쓰여졌다. 크리스티안 볼프Christian Wolff(1679~1754)를 통해 젊은 슐츠가 지닌 경건주의적인 마음을 바탕으로 한 종교성은 지적으로 날카로워지고 실천적인 에너지를 얻게 되었다. 이는 이러한 복합적 성격을 성공적인 대학선생으로서, 그리고 깊은 감명을 주는 목사가 되게 했다. 뿐만 아니라 프로이센의 학교와 교회기관의 행정을 맡는 관리가 되게 했으며 쾨니히스베르크의 최초의 교육가가 되게 했다.

8살 난 임마누엘은 1732년 부활절 무렵에 슐츠와 좋은 관계를 맺기 위해 콜레기움 프리데리키아눔Collegium Fridericianum 김나지움으로 왔다. 일 년 후에 슐츠는 거기서 교장의 직을 맡았으며, 가까이서 이 어린이의 성장모습을 지켜보고 영향을 주었다. 물론 어린이들은 우선 그들이 민중의 입이라고 부르는 이 경건주의적인 학교에서 10년간을 교육받아야 했다. 어린 칸트는 조기에 프리드리히스-콜레그Friedrichs-Kolleg에 입학할 정도로 충분히 지적으로 성숙한 것으로 보인다. 비록 그가 장차 집에서 거주하고 매일 매일 뒤에 있는 외곽도시에서 시내 중심부에 위치한 콜레기움으로 먼 길을 우회하여 다녀야 한다 해도, 그 곳은 다음 8년 동안 그의 지적 양식을 마련하기 위한 시기를 형성해야 하는 곳이었다.

그 무렵 교육의 중심이라 할 라틴어 수업은 배우기를 좋아하고 특히 근면한 학생인 칸트를 로마의 고전문학가와 더불어 어떤 방식으로든 신뢰하도록 만들어 주었으며, 이러한 것에 대한 애정은 칸트에게 늘 영향을 미쳤다. 이 영향으로 인해 칸트는 노년 시절에 이르기까지 그의 학문 세계에 그 당시 마음에 들었던 라틴 시인들, 연설가나 웅변가, 역사가들의 저술의 원전으로부터 가볍고 길게 재인용한 부분들이 많다. 라틴어

선생인 하이덴라이히Heydenreich는 뛰어난 교육가였고, 학생들로부터 존경받고 평가받는 분이었다. 또한 나이 든 칸트는 존경심을 갖고서 하이덴라이히를 대했다.

칸트는 열여섯이 되어 알베르투스 대학에 입학하기 위해서, 그리고 양친의 집으로부터 떠나 옮겨가기 위해서 충분히 배웠다. 그에게는 돈이 조금 밖에 없었다. 벌써 30년대엔 아버지의 사업이 점점 더 나빠지고 있었기 때문이다. 더욱이 마구제조자와 가죽 끈 제조자 사이의 경제적인 갈등이 부지런한 수공업자인 칸트의 아버지 요한 게오르크 칸트를 가난한 사람으로 만들었다. 왜냐하면 마구제조자가 가죽 끈을 만드는 반면에, 말의 안장을 생산하는 일을 허용하지 않았기 때문이다. 동일한 고객을 얻기 위한 투쟁에서 누가 패배해야 하는가를 내다 볼 수 있는 일이었다. 여기에 덧붙여 칸트는 1737년 12월 18일 어머니를 여의게 되었고, 홀로 남은 아버지의 어깨 위에 가족부양과 아이들 교육이라는 무거운 짐이 함께 지워지게 되었다.

임마누엘 칸트는 1740년 9월 24일에 알베르티나의 학문적인 시민으로 등록하였다. 그것은 개신교 국가에 필요한 교사와 설교자 혹은 목사를 양성하기 위해 1544년에 세워진 동프로이센에서 유일한 대학이었다.[14] 칸트가 바로 어떤 전공과목에 등록했는가에 대해서는 알려진 바가 없으나, 1770년에야 비로소 학습계획이 마련되었고 여섯 학기의 전공공

14_ 1544년에 개교한 쾨니히스베르크 대학은 러시아 령이 된 뒤에 국립 칼리닌 대학으로 바뀌었다가 칸트를 기념하기 위해 2005년에 임마누엘 칸트 국립대학으로 개명되었다. 독일 카셀대 사강사이며 재독 사회학자인 김덕영의 전언에 의하면, 소련체제 붕괴 이후 칼리닌그라드에서는 칸트를 학문적으로 복원시키려는 움직임이 일고 있으며 현재 12개 학부에서 13,000여 명의 학생이 공부하고 있다고 한다.

부가 세 상급학부의 한 학부에서 미리 고려되었다. 일 년간의 철학공부 계획도 준비되었다. 처음 공부를 시작하는 학생들에게는 의무적으로 논리학 강의와 형이상학 강의가 부과되었으며, 이를 위해 담당 교수가 정해졌다. 요한 다비트 키프케Johann David Kypke(1692~1758)가 교수자리를 맡고 있었으며, 그는 네 번째 신학 교수였다. 이 범위에서 칸트는 자신에 고유한 학업과정을 만들었으며 자기 자신이 계획한 길을 따라 갔다. 그의 소망에 따라 자유로운 자기규정이 가장 잘 어울린다는 사실을 그는 여기서 알게 된다. 그리하여 알베르투스 대학이 장차 전개할 자신의 학문적 생애의 중심이 된다.

칸트는 형식상 신학부에 등록하였지만 신학공부를 우선적으로 택하진 않았다. 학창시절의 친구인 크리스토프 프리드리히 하일스베르크 Christoph Friedrich Heilsberg(1727~1807)가 1804년 4월 17일 철학부의 학장에게 보냈던 자세한 편지로 보아 추측하건대 그러하다. 그는 작고한 칸트에 대한 추도연설을 위한 정보거리를 찾고 있었다. 알베르투스 대학에서 칸트가 공부한 기간에 대한 가장 중요한 정보가 하일스베르크로부터 나왔다. 즉, 칸트가 "사람은 모든 학문으로부터 지식을 취하고자 추구해야 하며, 거기서 빵을 구하지 못한다 하더라도 신학으로부터도 지식을 배제해서는 안 된다"는 사실을 납득시켰다는 것이다. 칸트는 나중에 설교자나 목사로서 또는 종교교사로서 자신의 빵문제를 해결하기 위해 결코 신학자가 되고자 원하지는 않았다. 그 당시에 이미 그는 정신적인 위치에서의 돌봐 주는 일을 단념했는데, 그 까닭은 그가 경건주의를 멀리했기 때문이었다. 하지만 그것이 정기적으로 프란츠 알베르트 슐츠의 신학강의를 듣는 일로 그를 방해하지는 않았다. 어머니와 함께 이미 그는 시간에 맞춰 행하는 신앙시간이나 성경시간을 방문한 적이 있었다.

슐츠는 콜레기움 프리데리키아눔 김나지움의 교장으로서 칸트를 처음으로 지원했던 인물이다. 학생들이 그토록 오랫동안 참아야 했던, 신앙심이 있는 체하는 도식주의는, 칸트가 이제 신학박사이자 교수인 슐츠의 독단론을 가리키는 큰 관심과 모순되지는 않았다. 끊임없이 칸트는 슐츠의 학식있는 강의를 들었고, 슐츠가 경건주의와 크리스티안 볼프의 계몽철학 사이에서 산출했던 고유한 결합에 특히 주의를 기울였다. 그 스스로 종종 "나를 누군가가 어디에선가 이해하고 있다면, 바로 쾨니히스베르크의 슐츠 아니겠는가"라고 말하곤 했다.

신학적인 독단론 외에 칸트의 인식론적인 관심은 무엇보다도 수학이나 철학, 그리고 라틴 고전에서 유효했다. 그는 '탁월한 인문적 학예學藝'를 연구해 왔다고 전해진다. 칸트의 『판단력비판』에서 논하는 미적 기술, 즉 예술에 대한 예비학은 인문적 학예humaniora라는 소양을 통해 인간의 심성능력을 도야시키는 데에 있었다. 그가 학생으로서 아주 조금만 경험했던 자연과학은 또한 그를 매료시켰다. 종교국의 행정관인 요한 고트프리트 테스케Johann Gottfried Teske(1704~1772)에게서 그는 처음으로 이론물리학과 실험물리학의 지식을 얻었다. 그리고 대학 사강사私講師이지만 별 능력이 없는 사람으로 알려진 크리스티안 프리드리히 암몬Christian Friedrich Ammon(1696~1742)에게서 부족하지만 고급수학을 일별해 볼 기회를 갖게 되었다.

이렇게 넓은 전문지식을 쌓게 되고, 아직 어떤 직업으로도 향하지 않은 그의 지적 호기심이 다가올 미래에 그를 어디로 이끌어 갈 것인지 아직 간파될 수가 없다. 그에게 미래는 열려 있다. 미래의 철학자를 위해 제 2의 운명을 만들어 줄 만남이 있게 되었다. 만약 그가 1731년 슐츠를 알게 되었다면, 자유로이 표류하는 학생으로서 그는 10년이나 더 늦게

슐츠에 의해 알베르티나에 논리학 및 형이상학의 원외 교수로 초빙된 마틴 크누첸Martin Knutzen(1713~1751)을 만나게 된 셈이었다. 크누첸은 모든 선생들 중에서도 그에게 가장 가치 있는 인물이었으며 또한 중요한 인물이기도 했다. 그는 칸트에게 그리고 많은 이들에게 남의 말을 흉내내는 사람이 아니라 스스로 사유할 수 있는 사람이 될 수 있는 길을 제시해 주었다. 크누첸은 칸트가 특히 의지했던, 그리고 그의 철학 강의와 수학 강의에 부단히 참석했던 학문적인 교사였을 뿐만 아니라 그의 천재성이 영향을 미칠 수 있었던 유일한 선생이었다. 크누첸이 지닌 재능은, 알베르티나에서 그를 가르쳤던 슐츠에 의해 발견되었다. 이미 1733년에 그는 「세계의 지혜」로 석사학위를 받았으며, 1년 뒤에 벌써 슐츠로부터 논리학 및 형이상학의 원외교수로 초빙되었다. 슐츠는 무엇보다도 그를 마음에 들어 했다. 자신의 제자가 그 자신과 마찬가지로 신앙심이 깊은 경건주의자이면서 동시에 크리스티안 볼프 철학의 비판적인 추종자였다는 사실에서 특히 그러했다. 근본명제의 분명함, 개념의 명료함, 판단의 경험지향적인 근거지움, 논리적 추론의 엄격함은 이성적 사유의 철학적 준거로서 그에게 타당하며 유효했다.

만약에 그가 수학적이고 자연과학적인 탐구와 이론들에 집중했다면, 신의 존재 증명에서 보다도 더 강하게 크누첸의 명료한 오성은 작용할 것이다. 쾨니히스베르크의 선생들 가운데 크누첸은 학문 일반의 유럽적인 개념을 대표하는 유일한 인물이다. 논리적이며 철학적인 성찰, 수학적인 증명과 박물학적인 폭넓은 탐구는 젊은 학생인 칸트에게 가장 커다란 인상을 심어 주었던 인식의 형태와 결합되어 있었다. 그래서 그는 쉼 없이 크누첸의 강의와 토론연습에 참여했을 뿐만 아니라, 그보다 열한 살이 위인 교수와 개인적인 접촉을 갖기도 했다. 가끔씩 칸트는 그를

집으로 방문했거니와, 여기에서 또한 자신의 삶에 오랫동안 영감을 주게된 것을 체험하게 되었다. 왜냐하면 크누첸과의 접촉을 통해 그는 별이 빛나는 밤하늘에서 새로운 전망을 얻게 되었으니, 이는 어린 시절의 놀라움을 자연철학적인 인식에 대한 관심으로 옮겨 놓는 계기가 되었다. 어머니가 그에게 가슴을 열어 주셨다면, 이제는 그의 오성이 이에 도전하게 되었다. 후에 칸트 스스로 천체의 체계이론으로 이를 발전시켰고 동시에 자연사적으로 추론하고 탐색했다.

칸트의 천재적 재능은 크누첸의 지도 아래 펼쳐지게 되었고, 그의 놀랄만한 저술인『천체의 자연사』에 서술된, 1744년의 혜성彗星에 관한 건이 그것이다. 이에 대해 크누첸이 기록으로 남겼다. 즉, 1743/44년의 얼음이 어는 겨울철에 어마어마한 혜성이 여섯 조각이 될 때까지 거대하고 넓게 서로 사라지는 꼬리를 하고서 쾨니히스베르크의 밤하늘을 가로질러 갈 때, 한 예언이 확인되는 것으로 보였다. 천문학적인 관찰과 계산에 근거하여, 모든 혜성들이 주기적으로 태양계의 주위를 도는 집단이라는 뉴턴의 가설에 향해 있기에, 1744년 무렵에 이들 혜성이 다시 나타나게 되리라고 예측했던 것이다. 이제 실제로 놀라울만한 밤의 구경거리가 벌어질 것이라고 사람들은 회상했다. 1월18일 크누첸은 자기 집에 설치해 놓았던 뉴턴 식의 반사망원경을 통해 이를 조망하기 위해 후원자, 친구 그리고 학구적인 사람들을 초대했다. 그의 근면한 학생인 칸트는 아마도 천체를 관찰하려는 사람들 가운데 반드시 속해 있었을 것이다. 칸트는 1744년에 출간된 크누첸의『혜성에 관한 이성적 사유』를 읽고서 감명을 받았을 것이다. 그것은 혜성 운동의 종류와 원인을 포함하여 그 본성과 성질을 탐구하고 소개했다.

크누첸은 우선 칸트에게 1687년에 출간된 아이작 뉴턴Isaac Newton(1643

~1727)의 『자연철학의 수학적 원리*Philosophiae Naturalis Principia Mathematica*』를 스스로 읽고 공부할 수 있도록 빌려 주었다. 서양의 과학 혁명을 집대성한 책의 하나인 이 책에 대한 칸트의 독서는 진정한 인식의 충격을 풀어놓았다. 뉴턴의 『자연철학의 수학적 원리』는 태양계 안에 있는 모든 항성들의 운동현상들을 물리학적으로 설명하고, 그것들을 동시에 수학적으로 계산해 내는 것이다. 논증의 수학적 방식을 통해 증명해야 한다는 것은 여기서는 단지 세계에 대해 좀 더 가능한 가설이 중요한 문제가 아니라는 것이다. 수학적인 수행에 있어 뉴턴의 자연철학은 모든 것을 넘어서는 하나의 실재적인 진리요청이고, 사전에 다소간에 영리한 사유구조로서 세워진 바의 것이다. 뉴턴은 학문적으로 엄격한 방법론을 따르고 있으며, 철학함의 명료한 근본명제를 정형화했다. 다만 인식주체의 자기반성에 집중하는 대신에, 뉴턴은 자연의 객관적인 현상과 실재를 연구했다. 그것은 그가 경험으로부터 연역을 시작한 것이다. 순수이성의 최상의 원리가 출발점을 형성하는 것이 아니라, 그 대신에 개별 현상들의 현실적인 원인들을 찾는 일이다.

자연 철학과 종교의 원리에 대한 다툼이 있게 되었으며, 거기에서 한 편으로는 라이프니츠Gottfried Wilhelm Leibniz(1646~1716)의 합리주의 철학 체계가 성립되었다. 다른 한편으로는 실험적인 자연철학이라는 뉴턴의 실재론이 자리 잡게 되었다. 여기에서 우리가 주목해야할만한 점은 나중에 칸트가 해결점을 찾았던 거의 모든 문제들이 논의되었다는 사실이다. 그는 공간, 시간, 운동이 객관적이고 절대적인지 그리고 그와 동시에 마치 뉴턴이 실제로 또는 현실적으로 전제하고 있는 바와 같이, 그 자체로 존재하고 있는 것인지, 아니면 단지 인식주체의 이념적이며 사유상의 개념으로서만 중요한 것인지의 문제와 같은 인식론적인 근본물음과 만

나게 된다. 그와 더불어 라이프니츠가 전개하는 것처럼 운동하는 사물의 상대적인 질서가 서로 나란한 공간 또는 시간으로 체계화되고 합리화될 수 있는 것인지의 문제이다.

스무 살의 칸트는 뉴턴의 실재론과 라이프니츠의 합리론 사이의 갈등에서 아주 중요한 역할을 했었던 특별한 측면에 집중해서 살펴보았다. 1744년 젊은 철학자 칸트는 라이프니츠와 뉴턴/클라크[15] 사이에 논쟁했었던 '힘'의 정당한 측정에 대해 곰곰이 생각하기 시작했다. 그의 아버지가 점점 더 허약해졌을 때에 그는 자신의 첫 번째 책을 썼다. 1746년 철학부에 평가를 위해 내놓았을 때는 아버지가 돌아가신지 얼마 안 되었다. 그것은 그 자신에 고유한 지적인 길을 따랐던, 자유로운 정신으로부터 내놓은 첫 작품이었다. 그 글로 하여금 '세계의 판단'을 제시했던 자유를 이끌어 낸 것이라고 하겠다. 살아있는 힘에 대한 진정한 평가에 관한 사유와 라이프니츠 및 다른 기계론적 학자들의 증명을 판정하는 일은 이러한 다툼에 이용되었으며, 이 외에도 몇 가지 선행하는 고찰들은 신체의 힘 일반에 관련되는 바, 임마누엘 칸트는 이를 통해 이용하였다.

칸트는 자신의 사유로써 자연과학의 밑바닥을 멀리 넘어, 한층 높이 올렸다는 사실을 깨달았다. 그는 통제된 관찰이나 실험에 관계하지 않거니와, 수학적으로 논리에 합당한 증명방식도 이용하지 않았다. 작

15_ 17세기말 18세기 초 무렵 독일의 대표적 사상가로 매우 다양한 학문에 정통했던 라이프니츠와 뉴턴 간의 논쟁에서 원래 초점은 미적분학 발견에서의 우선순위를 누가 차지할 것인가의 문제였다. 1710년경부터 뉴턴 및 그의 추종자들과 라이프니츠 사이의 논쟁은 자연철학, 형이상학, 그리고 신학 등의 다른 문제들로 옮겨갔다. 특히 1715년에서 1716년까지 새뮤얼 클라크(Samuel Clarke, 1675~1729)와 라이프니츠 사이에 진행된 서신 교환은 라이프니츠와 뉴턴 간 논쟁의 마지막 장을 장식한다.

용하는 힘을 통해 무엇보다도 라이프니츠가 1695년에 자신의 『역학론 Specimen Dynamicum』에서 자연신체의 경탄할만한 내적 본질을 설명한 바 있다. 칸트는 형이상학의 흔들리는 영역을 꾀어냈다. 그는 형이상학적인 이념들의 위험한 전쟁터에 열광했으며, 그 곳에서 그는 창조적인 구상력 혹은 상상력을 자유로이 펼칠 수 있었다. 정당한 일에 형이상학적으로 접근해 가는 일을 젊은 자연철학자 칸트는 덤으로 받았다. 이미 시사하고 있는 그의 『살아있는 힘들의 진정한 평가에 관한 사고』의 19절에서 그 스스로에게 경고하고 있는 바와 같이, 이는 칸트가 이론이성에 대해 가한 그의 위대한 비판에서 중요한 위치를 차지한 문제이다. 말하자면, 형이상학의 정상궤도를 벗어난 꿈을 잃지 않도록 하기 위해 명석하고 판명한 사고에 한계를 긋는 일이다. 우리는 물론 기꺼이 거대한 세계지혜를 지니고자 원한다. 하지만 거기에 대해 충분히 철저하지 못하다. 실제로 사태에 근거한 인식을 하지 않고서, 통제받지 않은 사변의 자극을 통해 그릇된 길로 들어서게 된다.

1749년 여름에 출간된 그의 『살아있는 힘들의 진정한 평가에 관한 사고』는 출판상으로는 성공을 거두지 못했다. 살아있는 힘(vis viva)에 관한 그의 형이상학적인 꿈은 고유한 정신적인 힘의 넘쳐나는 자의식과 결합되어 있다. 이는 세계에 대한 판단에서 어떠한 인정도 찾지 못하고 있다. 힘의 측정을 두고 벌이는 학자들의 다툼에서 독자들은 형이상학적인 사변에 관심을 보이지 않거니와 다만 수학적이고 물리학적으로 확신이 가는 해결책에 관심을 보이는 까닭이다. 이런 관점에서 무엇보다도 수학자이자 물리학자인 장 르 롱 달랑베르Jean Le Rond d'Alembert(1717~1783)가 이미 1743년에 『역학론Traite de dynamique』에서 하나의 구상이랄까 개념을 전개시켰는데, 그것이 지닌 자연과학적인 수준은 칸트의 첫 저술에는 미

칠 수 없는 것이었다.

'자유로운 운동'과 '생기있게 됨'이라는 중심개념들이 칸트의 살아있는 힘에 대한 진정한 평가에 관한 실존적인 차원을 가리키고 있다. 그것들을 분명히 하고 이용하기 위해 칸트는 추상적인 역학 또는 기계학도 아니고 수학도 아닌 그 무엇이 결정권을 갖고 있는 것으로 설명한다. 인간의 영혼에 작용을 가하고 이러한 내적인 무대 위에서 구상력 혹은 상상력의 활기를 띄게 하는 움직임을 야기시킬 수 있는 신체적 물질이 어떻게 이루어지는가? 신체에 작용을 가하고 내부로부터 움직이게 하는 힘들에 대해 영혼은 방향을 바꾸어 지시하는 것이 아닌가? 그리고 도대체 어디에도 물리적인 세계 안에 없는 상상적인 일들이 존재할 수 없는 것이 아닌가? 그렇다면 하나의 세계 이상으로 존재하는 것이 형이상학적으로 진실이 아니지 않은가? 또한 현실적으로 가능한 많은 세계가 있으며, 거기에 대해 구상력이 하나의 통로를 갖는가? 이 문제에 대해 칸트가 전개했던 생각들을 좀 더 상론하기에는 아직도 여전히 불명료하다고 하겠다.

만약에 '천재'가 자유로운 창조적 구상력을 고유한 영역으로 소유하고 있는 정조情調라면, 그것은 천재의 전개로서의 칸트의 생애에 있어서 첫 단계로 파악된다. 프란츠 알베르트 슐츠는 이 자그마한 학생의 위대한 재능을 발견하고서 그의 천재성을 감지했었다고 한다. 대학에서 칸트는 자연철학적인 열정을 다시금 펼칠 수 있게 된다. 마틴 크누첸의 가르침 아래에서 그의 천재성은 열리게 되고, 뉴턴, 라이프니츠 및 볼프나 크누첸의 저술을 집중적으로 읽었으니, 이는 마치 지적 성년식과도 같은 것이었다. 그의 앞에 세계지혜의 드넓은 영역이 펼쳐져 있었다. 그는 1744년 그 영역 안으로 용감한 발걸음을 내디뎠다. 그리하여 그는 위대한 인

물들에게 이의를 제기하는 도전적인 자유를 끌어냈다.

규정된 어떠한 규칙도 없이 그 스스로 자유로이 사유하고 행동할 수 있으며 자신의 특별한 길을 걷는 천재에게도 자신의 생계를 위한 수단이 최소한 필요한 법이다. 1746년 칸트의 아버지가 돌아가시게 되자, 아버지의 유산을 정리했는데 이렇다 할 정도의 많은 재산은커녕 거의 아무것도 없었다. 오히려 자신의 누이를 그가 돌보아야 했을 정도로 빈약했다. 아직 정규의 학업과정을 확정할 수도 없는, 가난한 칸트에게 남은 것은 가정교사가 되는 길 외에는 달리 방도가 없었다. 그 길은 물질적인 처지에서 근거지어질 뿐 아니라, 동 프로이센의 경제적이고 지리적인 여건에도 영향을 받았다. 왜냐하면 무수히 많은 명문가의 대지주나 지방의 명망있는 인물들은 바로 그러한 가정교사에게 자녀들의 교육을 의지하고 있었기 때문이다. 1748년 칸트는 먼저 인스터부르크와 굼비넨 사이에 있는 유드첸Judtschen이라는 조그마한 마을에서 다니엘 안데르쉬Daniel Andersch 목사 집안에 초빙되어 그의 세째 아들을 맡게 되었다. 그 후1750년에 쾨니히스베르크의 남쪽 모오룽겐Mohrungen 근처에 있는 그로스-아른스도르프Gross-Arnsdorf의 휠젠 집안의 젊은이들을 가르쳤다. 이윽고 카이젤링크 백작가문의 가정교사로 초빙되어 쾨니히스베르크의 동북방 치르짓트 근처의 라리텐부르크로 갔다. 1754년 쾨니히스베르크로 다시 돌아올 때까지 그곳에서 대략 6년 정도의 시간을 가정교사로 보냈던 것이다.

칸트는 자신의 관심과 능력에 보다 더 일치하는 새로운 일자리를 둘러보려고 고향으로 갈 채비를 위해 돈을 얼마간 저축했다. 왜냐하면 그 스스로 어린이를 교육할 능력을 그렇게 많이 갖고 있지는 않다고 생각했기 때문이었다. 그는 그러한 요구에 미치지 못한다고 스스로 느꼈다. 목적

에 적합하게 어린이를 가르치는 일에 종사하는 것과 그들의 개념에 맞게 완화하는 대단한 기술을 그는 결코 자신의 것으로 만들 수 없었다. 형이상학을 사랑한, 서른 살의 가난한 수공업자의 아들은 가족적인 유대 없이 그리고 경제적인 기반 없이 실천적인 직업이나 학문적인 타이틀도 없이 자신의 자유로운 길에 던져지지 않기 위해 어떤 일을 머리에 떠올렸어야만 했다.

　칸트는 어떤 성격을 소유한 인물인가를 살펴보기로 한다. 칸트와 가까이 지낸 꽤 많은 사람들이 칸트의 성격을 서술하고 분석한 바 있다. 칸트 자신도 대화나 편지 그리고 성격 연구 등에서 자신에 관해, 말하자면 자신의 자연적 성향과 기질 및 사고방식 등에 대해 언급하고 있다. 그에게서 수업을 받은 바 있는 친구들은 그의 교수법에 대해 매우 고무적으로 기술한다. 칸트와 규칙적으로 음식점에서나 칸트 자신의 집에서 식사나 음료를 들며 대화를 위해 만난 동료나 지인들은 칸트의 전형적인 태도나 주목할 만한 외모에 대해 언급하고 주석을 달았다. 아주 가까이서 그를 알고 지낸 사람들은 그의 삶과 그의 성격을 비교적 자세히 묘사했다. 그가 서거한 직후 2년이 채 지나지 않아 이미 1804년에 전기들이 발간되었다. 이 전기들은 보로브스키L. E. Borowski, 야흐만R. B. Jachmann, 바지안스키E. A. Ch. Wasianski 등에 의해 간행되었고, 그 후 한참 지나서 쿠노 피셔Kuno Fischer(1860)와 칼 포어랜더Karl Vorländer(1911/1924)를 거쳐 현대의 볼프강 리첼Wolfgang Ritzel(*Immanuel Kant: eine Biographie*, 1985), 만프레트 퀸Manfred Kühn(*Kant: A Biography*, 2001), 그리고 아르제니 굴리가Arsenij Gulyga(*Immanual Kant: His Life and Thought*, 2012)등에 의해서도 간행되고 있다. 그러고 보면 칸트의 삶이나 성격에 대해 들여다 볼 자료가 부족하다고는 할 수 없겠다.

그러나 사람들이 칸트의 성격으로부터 묘사한 그의 모습은 독자적인 방식으로 기술된 것이다. 그에 관한 대부분의 기술은 큰 감사와 높은 평가로 이루어졌는데, 이것은 한 쪽에 쏠리지 않은 중립적인 기술에서부터 철학자의 명백한 외모 뒤에 내포된 의미를 해명해내려는, 말하자면 심리 분석적으로 정위된 해석에 이르기까지 다양하다. 칸트의 본래적인 성격은 '이성의 광기', 즉 방어, 억압, 적대감, 검열, 충동 억제, 강요, 무장 등에 의해 지배된 '강요된 삶'의 병적인 구조를 어느 정도 드러낸다. 이를테면, 칸트는 무의식의 차원에서, 자신의 어머니의 서거 후에는 더 이상 사는 것이 아니라고 할 정도로 평생 어머니의 울타리에 은둔한 듯하다.

사람들이 알고 있는 몇몇 사실들에 머물러보자. 어떤 성격을 소유한다는 것은 무엇을 말하는 것일까에 답하는 것이 우선적으로 유용한 일이라 여겨진다. 칸트도 1798년『실용적 관점에서의 인간학』에서 한 인물의 성격이란 한 특정한 감각 방식 또는 자연적인 소질이 아니라고 말한다. 칸트의 경우, 자신의 행위와 사유에서 자신의 고유한 의욕에 일치하는 특정한 원칙들에 따르는 자만이 성격을 소유한다. 성격을 지닌 인간은 집단으로 여기저기로 몰려다니지 않는다. 따라서 무리지어 몰려다니는 자들은 제대로 된 성격을 지니고 있다고 말하기 어렵다. 인간이 자신에게 자신의 고유한 이성을 지정해준 실천적 원리나 준칙의 준수 아래에서 스스로 행한 것은 그의 성격으로 이해될 수 있다. 여기에 이 원칙들이 철저히 결여되어 있거나 나쁜 것일 수 있다. 예를 들어 어떤 불량배라도, 그가 자신의 불량한 행위를 인격적 자기동일성의 본질적인 특정한 원리로 세워 놓았다면, 특유의 성격을 가진 것으로 보인다. 칸트는 이러한 성격을 단지 개념적으로 분석하지 않았다. 오히려 그 자신은 원리들에 따라 살고자 노력했고, 그 원리를 위해 훌륭한 성격을 지니고자 했으며, 그

성격의 준칙을 인간적인 박애를 위한 토대로 정착시키려고 노력했다. 이러한 사실은 그와 가깝게 지냈던 모든 이에 의해 지적되었다. 그를 알고 있는 모든 사람들의 인지에 따르면 칸트의 본래적인 성격은 숙고된, 최소한 자신의 확신에 따라, 잘 정초된 원칙에 따른 끊임없이 노력하는 유형이었다.

준칙은 개별행위에 적용되는 고유한 규칙이다. 준칙은 법칙이나 규정처럼 외부로부터 주체에 강제되지는 않는다. 각자는 습관과 매일의 활동 그리고 스스로 발전시킨 확신에 따라 특정한 행위 규칙들을 가리킬 수 있다. 준칙은 복잡한 삶의 실천을 통해 인간을 통제하나 법칙의 엄격함을 가지고 있지는 않는다. 행위와 의욕의 주관적인 원칙인 준칙은 인간의 구체적인 삶의 세계에 관련되어 있다. 준칙의 스펙트럼은 해롭지 않은 또는 도움이 되는 추천에서부터 제멋대로의 변덕, 삶의 지혜가 되는 준칙의 유연성을 상실한, 강요된 기계론적인 방식에 종속된, 이른바 딱딱하게 굳어진 준칙에 이르기까지 여러 형태로 나아간다.

준칙의 준수가 칸트의 행위만을 특징지어 주는 것은 아니다. 준칙은 칸트에 있어 자기의식의 강화를 위해서도 결정적인 역할을 한다. 그것은 칸트가 준칙과 성격 사이의 밀접한 관계를 규명한데서 밝혀진다. 칸트는 잘 고려된 그리고 합리적으로 정초된 규칙을 준수하고자 노력하면서 자신의 고유한 성격을 지키려고 한다. 그러나 스스로에 대해 요구된 엄격한 정립 위에 함께 활동하고 있는 감정이 잊혀 져서는 안 된다. 칸트의 후기 삶에서 의지는 이성적으로 정초된 삶의 방식으로 이루어졌다. 말년에는 그의 모든 삶은 그가 세운 '준칙의 연속'으로 보인다. 그의 성격이 형성되었을 무렵, 결국 그것은 여러 모습으로 나타났다. 이에 대한 확증은 무엇보다도 그가 1764년 40살의 나이에 저술한 『미와 숭고의 감정

에 관한 고찰』(1764)에서 찾아볼 수 있다. 인간에게서 숭고와 아름다움의 특성을 서로 연관 지으면서 칸트는 '참된 덕'은 원칙들에서 기원한다는 사실을 지적한다. 그는 들뜬 기분이나 불안정한 경솔함과는 많은 관련을 맺고 싶어 하지 않았다. 그러나 그는 이미 자신의 의지에 따른 성격의 확립은 무엇보다도 감정에 의해 규정되고 통제되었다는 사실을 암시하고 있다. 즉, 감정은 자신도 아주 잘 알고 있는 숭고의 감정이며, 숭고의 감정은 '요술부리는 미의 유혹'보다 칸트를 더 매혹시켰다. 이 감정은 우선적으로 '별이 총총한 하늘'에 직면하여 그를 감싸 주었다. 별이 총총한 하늘은 아주 작고 미미한 인간을 넘어 무한한 존재에까지 미치게 하고, 관찰자의 '심성'을 경외와 두려움으로 가득 차게 한다. 그의 저서『자연사와 천체 이론』(1755)에서 칸트는 천체를 학문적으로 파악하고 있다. 그러나 여기서도 숭고의 감정은 그 의미를 상실하고 있지 않다.『실천이성비판』(1788)에서 칸트는 동일한 감정으로 '도덕법칙'에 향하고 있다. 이 도덕법칙은 눈에 보이지 않는 자신의 고유한 자아 속에서 무한한 양으로 작용하고, 개인의 물리적 특성과 고유한 방식에까지 고양된다.

그런데 숭고의 감정에 민감한 자는 우울한 경향이 있다. 이미『미와 숭고의 감정에 관한 고찰』에서 칸트는 자신의 성격을 명확하게 하기 위해 4종류의 기질(세심하고 사려 깊으며 창의성이 풍부한 우울질, 열정적이고 적극적인 다혈질, 자제력과 순발력이 있으며 모험심이 강한 담즙질, 배려심이 많은 점액질)에 관한 이론을 서로 연관지어 설명했다. 칸트는 스스로를 우울한 상태로 빠져드는 우울증 환자로 보지는 않았다. 그럼에도 그는 약간의 우울한 경향이 있었고, 우울함에 어느 정도 '일치하는' 느낌을 지녔다. 따라서 원칙에 따른 참된 덕은 온유한 오성에서 우울한 심성에 가장 잘 일치해 보이는 것 자체를 지닌다. 성찰의 고통을 절실히 느끼고 마음의 동

요 근거를 알며 미로와 같은 근거 없는 슬픔이 우울감이나 우울증의 특성이다.[16] 이러한 연관 속에서 우울한 감정에 집중된 묘사가 발견되며, 이 묘사는 항상 칸트 성격에서 나타난 가장 아름다운 자화상을 보여준다. 그런 연유로 칸트는 우울한 심성능력을 지닌 사람은 다른 사람이 평가한 것, 좋은 것 또는 진리로 간주한 것에 관심을 두지 않는다. 그는 단순히 자기의 고유한 통찰에만 의존한다고 말한다.

칸트는 첫 번째 저술인 『살아있는 힘들의 진정한 평가에 관한 사고』에서 자유에 대한 소망을 그의 가장 중요한 사유 준칙과 삶의 준칙으로 정식화했다. 그 어떤 것도 칸트 스스로가 마련한 삶의 궤도를 관철시키고자 하는 그를 방해하지는 못했다. 그는 자신의 청소년 시절의 압박감을 자기 뒤에 감추고, 자율성과 독립성 그리고 자기 사유에 대해 노력을 기울였다. 그 이후 그는 그것을 위해 모든 것, 즉 그가 교사로서 또는 친구로서 해왔던 모든 행위를 격려했다. 그것은 정신적 주체의 내적인 자유에만 한정되지 않았고, 실재적인 삶의 세계에서 칸트라는 인간의 성격에로 정위되었다.

재정적인 면에서도 그는 누구에게 의지하지 않고 한 평생 자립적으로 살았다. 이를테면 장학금 혜택 없이 공부했으며, 당구 게임이나 과외 공부를 통해 돈을 벌기도 했는데, 그 이유는 국가에 어떠한 책임도 전가하고 싶지 않았기 때문이었다. 직무에 따른 책임이나 임무 없이 자신의 전체 삶을 이끌어 가는 것, 모든 연관에 있어서 특히 금전적인 측면에서 다른 사람에게 의존하지 않을 수 있다는 것이 준칙이었다. 하지만 그는 그

16_ 빌헬름 슈미트, 『철학은 어떻게 삶이 되는가-아름다운 삶을 위한 철학기술』, 책세상, 장영태 역, 2017, 185쪽.

와 가깝게 지낸 모든 이에게도 동일한 자유를 용인하였다. 아마도 이것은 그의 유별난 취향을 설명해준다. 그는 이 유별난 취향으로 인해 자신의 친구들을 자신의 집으로 초대했다. 그는 자신의 친구들을 아침 식사에 초대했었는데, 그 이유는 그가 손님들에게 어떤 일에 대해 호의적으로 거절할 수 있는 상황을 자연스럽게 만들어 줄 수 있다고 믿었기 때문이기도 했다.

독신 생활을 한 칸트는 물론 가정적인 사람은 아니었다. 어릴 적에 부모와 칸트 사이의 제한된 삼각관계는 그의 성격에 부합하지 않았다. 또한 그의 누이와도 거의 아무런 관계도 맺지 않았다. 그녀도 쾨니히스베르그에 살고 있었지만 칸트는 그녀와 거의 25년 동안이나 말 한마디 나누지 않고 지냈다고 한다. 그렇다고 해서 그가 괴팍한 외톨이로 지낸 것은 아니었다. 그는 즐겨 단체에도 참여했거니와, 이 단체는 학자와 지성인의 모임이기도 했고, 상인이나 가정주부들의 모임이기도 했다. 그는 정기적으로 만나는 좋은 친구들이 있었다. 그의 가장 신뢰할만한 친구인 영국인 상인 죠셉 그린Green, 대화 파트너인 로베르트 머더비Motherby, 그의 젊은 동료 크리스티안 야콥 크라우스Kraus, 논쟁을 즐기는 요한 게오르크 하만Hamann[17], 군비 위원인 요한 게오르크 쉐프너Scheffner와 은행 관료인 빌헬름 루드비히 루프만Ruffmann, 또한 매우 애매모호한 법학자이자 작가인 테오도르 고트리프 히펠Hippel, 게다가 학문적으로 함께하는

17_ 요한 게오르크 하만(Johann Georg Hamann, 1730~1788)은 칸트의 소개를 받아 쾨니히스베르크 항구의 세관에서 번역하는 일에 종사하기도 했으며, 칸트의 『순수이성 비판Kritik der reinen Vernunft』에 대한 서평과 『이성의 순수주의에 대한 메타비판Metakritik über den Purismum der Vernunft』을 저술했고, 1800년이 되어 출판됐다.

수많은 친구들과 더불어 부유한 귀족 가문의 많은 교양있는 부인들, 이들 모두는 칸트와의 모임에서 즐거움을 느끼고 담소를 나눴다. 칸트는 '식탁 모임'을 유별나게 좋아했다. 이 모임에서 그는 '우울하면서도 비판적인 세계의 현인賢人'이 아니라, '빛이 충만한 대중적인 철학자'였다. 그는 그에 대한 훌륭한 근거를 올바르게 제시했다. 끊임없이 자신의 무거운 생각을 끌고 가야만 하는 철학자를 위해서 공동의 식사는 부담을 줄이면서도 즐길 수 있기 때문이었다. 혼자 식사하는 것은 철학하는 학자에게 있어 건강하지 못하다고 그는 말한다.[18] 그에 비해 공동으로 즐겨 식사하고 같이 마시는 것은 정신건강에도 좋은 일이라 하겠는데, 여기서 사람들은 고독한 사유에 대한 부담감이나 압박감 없이 사교적으로 이야기하고 토론하고 농담도 서로 나눌 수 있었기 때문이다.

칸트의 우울증적인 경향은 모임에서 종종 익살맞은 아이러니로 변모되었다. 그의 강의는 '유머와 즐거운 분위기로 흥을 더했다'고 전해진다. 이와 같은 사실을 1762년부터 1764년까지 칸트에게서 배운 바 있는 요한 고트프리트 헤르더Johann Gottfried Herder(1744~1803)는 기록하고 있다. 그의 깊은 사유로 형성되어 드러난 이마는 깨뜨릴 수 없는 명랑함과 즐거움의 자리였고, 아주 풍부한 사유가 오간 서로의 대화는 그의 입술에서 흘러 나왔으며, 해학으로 가득하고 유쾌한 분위기는 그의 뜻대로 진행되었다. 그가 식탁 모임에서 즐겨 촉발시켰던 생동감 넘치는 큰 웃음

18_ 혼자 식사하는 이유를 보면, 혼자 먹고 싶어서 그런 경우도 있고, 다른 사람과 같이 먹는 게 불편해서 그런 경우도 있으며, 어쩔 수 없는 환경이나 그 외에 다른 이유도 있을 것이다. 칸트에게 식사자리는 친교나 사교의 목적도 있기에 혼자 밥을 먹는 것은 철학자에게 익숙한 모습은 아니며 권장할 일이 아니라고 평소의 생각을 말한 것이다. 그러나 요즈음 문화가 바뀌어 칸트의 지적이 꼭 옳은 것만은 아니라 하겠다.

에 대해서도 익살스러운 근거를 생각했다. 친구들의 모임에서 행한 재치있는 장난이 순수한 마음으로 기대했던 긴장을 갑자기 하찮은 것으로 만들었을 때, 그로 인한 웃음은 항상 근육의 흔들림으로 인해 소화에 도움을 준다. 이것은 의사의 지혜로운 처방전보다 오히려 소화를 더 잘 촉진시킨 역할을 했다. 횡경막과 하복부의 갑작스런 떨림이라는 만족한 상태로서의 웃음은 소화제보다 더 잘 반응한다. 칸트가 자신 스스로는 태연자약하고 다른 청중을 웃게 한 것을 재치로 생각했는지에 대해서는 실제로 사람들은 자주 알지 못했다. 어쨌든 다른 사람들의 재치에 대해서 그는 매우 즐거운 표정을 지으며 활짝 웃었다.

칸트의 재치를 엿볼 수 있는 예를 하나 들어 보자. 어떤 부자 친척의 유산상속자가 이 부자의 장례식을 깊은 애도의 분위기 속에서 장엄하게 거행하려고 하나, 그럴 수 없을 것이라고 불평했을 때, 그는 그 이유를 이렇게 말한다. 내가 슬퍼 보이는 장례 조문객들에게 돈을 많이 주면 줄수록, 뜻밖에 받은 돈으로 인해 그들은 더욱 더 즐거워 보인 까닭이라고. 이러한 재치가 지닌 역설적인 모순만이 칸트의 마음을 끈 것은 아니다. 그는 자신의 우울한 심성 상태도 받아들였다. 그는 진실을 사랑했고 거짓이나 위장을 아주 싫어했기 때문이다. 효과적으로 슬퍼하는 것은 우리에게 지불된 것이기에, 그렇게 하는 것은 가능하다. 그러나 인위적으로 꾸민 성격만이 효과적으로 슬퍼할 수 있다. 슬픈 마음이나 느낌은 정신적 고통의 지속이다. 진정한 슬픔이란 인위적일 수 없으며 효과여부를 따질 수도 없다. 칸트도 인간의 나약함을 실제로 파악했다. 우울한 자의 감정을 일깨우는 순수한 도덕성의 숭고함은 각자가 일생을 통하여 지니게 되는 작은 기만술과 마찰을 빚는다. 칸트는 아이러니한 인간으로 남아있어야만 하는데, 그 이유는 바로 그가 진실을 도덕적 준칙으로 높

이 평가했고 또한 준수하고자 노력했기 때문이다. 그는 인위적인 변화를 경멸했고, '있는 것' 그대로를 좋아했으며, 실재와 달리 '보여지는 것'을 거부했다. 한 인간이 진리에 몰두하고, 자신의 전체 삶을 통해서 이 몰두에 헌신하고, 또한 다른 사람의 모든 가치를 소중히 여길 때, 그러한 인물이 바로 칸트였다. 칸트 자신은 그가 실제로 존재하는 것과 다르게 보여지기를 원하지 않았다. 그러나 어떤 뜻하지 않은 경우에라도 그가 다른 사람에 대해 과도한 월권행위를 했다는 사실을 감지했을 때, 자기 자신을 가장 모순적인 인물로 파악했다.

무엇보다도 장 자크 루소가 이러한 측면에서 칸트의 눈을 열어 주었다. 칸트가 1762년 루소의 저술 『에밀, 또는 교육에 관하여Émile, ou De l'éducation』를 읽기 시작했을 때, 그는 몸이 얼어붙어 얼마 동안 규칙적인 산책을 나가지 못했을 정도였다. 그는 루소의 자연적인 인간상, 즉 가면을 쓰지 않고 살아가도록 교육되어진 인간의 모습에 매료되었다. 그러나 진실에 대한 소망과 모든 것을 밝게 드러내는 성가신 자기 관찰 및 자기 계시와 결합시키는 일은 칸트에게서 멀리 떨어져있는 것으로 보였다. 그 까닭은 경건주의에 대한 그의 초기 경험이 그것에 대해 그를 놀라게 했기 때문이다. 우울한 경향을 지닌 채, 그는 자신의 비밀을 잘 보존할 줄도 알았다. '유령을 보는 사람의 꿈'을 낯설게 제시한 멘델스존Moses Mendelssohn(1729~1786)에게 보낸 편지(1766년 7월 8일자)는 다음을 밝히고 있다. 즉, "칸트는 가상 위에 세워진 모든 심성 방식을 내던져버렸으나, 그로인해 오랫동안 모든 것을 밝혀낼 준비가 되어있지 못했다."

칸트가 유령을 보는 사람이라고 알려진 스웨덴의 신학자이자 천문학

자인 에마누엘 스베덴보리Emanuel Swedenborg(1688~1772)[19]와 대결을 벌이고 그의 그림자 세계에 침잠했을 때, 그는 자신의 고유한 성격에 대해서도 알고 싶어 했다. 『미와 숭고의 감정에 관한 고찰』에서 우울과 광신 사이의 밀접한 관계가 그것을 지적하고 있다. 우울한 경향의 성격을 지닌 자의 감정과 사유는, 무엇보다도 종교적인 사태에서 광신으로 변할지 모른다. "감정의 전도와 활기찬 이성이 결핍될 경우 사람들은 공상, 즉 영감 및 환상, 유혹 등에 빠진다. 오성이 나약해질수록, 오성은 잘못된 행동, 즉 의미 있는 꿈, 예감과 기적 등에 빠진다. 그는 공상가나 망상가가될 위험이 크다." 숭고의 감정을 맞이할 준비가 안 된 채 숭고로부터 오는 두려움은 쉽게 광신으로 바뀔 수 있다는 것이다. 광신은 주관적인 통제 없이, 그리고 사교적인 개방 없이, 또한 명석한 두뇌 없이 단지 자신의 어두운 내부에서 모든 것을 끄집어낸다. 그 때문에 칸트는 한 유령을보는 사람의 꿈을 '형이상학의 꿈'과 결합시키고 있다. 그는 이 형이상학의 꿈에서 연모하는 운명을 지니게 된다. 분석하는 오성과 아이러니한 재치를 가지고 칸트는, 자기 자신이 맹목적으로 그림자와 환영의 세계에 빠지지 않도록 하기 위해서, 형이상학적 꿈의 탐구와 신비하고 영혼적인꿈의 활동 사이의 보편성과 차이를 명확하게 했다. 그리고 같은 이유에서 그는 『순수이성비판』에서 이론이성의 가능성과 한계를 밝히려 했다.

그는 고유한 이론이성의 사용을 학문사회에만 제한시키지 않고 원리적으로 보편적인 독자 세계를 포괄하는 대중성의 원리와 결합시킨다. 통제할 수 없는 광신에 대해 칸트는 학자의 정신적인 능력을 대립시킨

19_ 스베덴보리의 영적 통찰력, 그의 철학사상이나 신학사상 등에 대한 이해를 위해서 정인보, 『스베덴보리의 생애와 사상』, 한국새교회출판부, 2014 을 참고바람.

다. 이 정신적인 능력을 위해 그는 오로지 자신의 이성에 의해 모든 부분에서 공적인 사용을 하는 자유만을 요구한다. 칸트에 따르면, 어두움과 비밀 속에 도취되어 모든 명석하고 자유로운 사유를 소용돌이 속으로 위협하는 일은 옳지 못하다. 이 모든 것은 억압받거나 통제받지 않은 다수의 공적인 영역인 공론장公論場에서만 계몽되고 밝혀질 수 있다. 다음 절에서 '계몽과 이성의 삶'을 산 칸트를 살펴보기로 한다.

3. 계몽과 이성의 삶[20]

칸트는 스스로 자신이 계몽주의 시대에 살고 있음을 자각했거니와, 이성을 포함해서 모든 것은 비판에 붙여져야 한다고 생각했다. 다시 말하면, 이성의 법정에서 이성이 재판관이 되어 이성이라는 피고를 재판하는 과정이다. 그리하여 이성은 오직 자유롭고 공명정대한 검토를 통과한 내용만을 받아들여야 했다. 경건주의자 칸트는 신앙심이 깊었음에도 신앙의 진리에 대해 자신의 도덕철학적인 비판을 가하며 모든 근본주의적인 입장들에 도전했다. 확신을 가진 무신론자들을 위해 그는 기독교 신앙의 여러 입장에 대해서도 많은 용인容認을 했다. 그에 반하여 무엇보다도 개신교의 입장에서는 그의 정통파를 신봉하는 적敵을 이단으로 봤다. 여기서 이단이란 기독교를 악마적인 악의를 가지고 전복시키려고 시도하는 것을 말한다. 프러시아의 국가권력은 중앙집권화와 절대왕정을 강화하여 칸트가 종교적인 주제를 가지고 공공연하게 다루는 것을 금지했

20_ 만프레트 가이어, 『칸트평전』, 김광명 역, 미다스북스, 2004, 5장-7장 참고.

다. 이 점에선 경건주의자들도 마찬가지의 입장에 서 있었다.

그는 라인 강 저편에서 일어나고 있는 프랑스 혁명의 획기적인 변화를 주의 깊게 살피고 있었다. 그러면서 그는 그 원인과 영향 및 전망에 대해 곰곰이 생각하면서 이를 역사철학적으로 접근하고자 했다. 그는 프랑스 혁명의 진행과정을 아주 열정적으로 지켜보면서 정당한 질서를 기획했다. 그 질서 안에서 늘 지속되는 전쟁을 끝낼 수 있게 되길 아울러 설계했다. 칸트는 프랑스 혁명의 열광적인 공화주의자이자 주석자였다. 그는 자신의 일생동안 자유에 대한 소망과 정치적인 시대의식을 결합시켰다. 자유, 평등 및 자주에 대한 자기 자신의 이념을 그는 자유, 평등, 박애라는 혁명의 외침 속에서 다시금 인식했다. 그는 이제 세계사적인 전망으로 옮겨갈 수 있는 자신의 비판철학을 정치화했다. 그의 비판은 정치에서 그 유사성을 찾아 볼 수 있다. 계몽이란 무엇인가? 라는 물음에 대한 그의 답은 곧 혁명이란 무엇인가? 의 문제와 결합되기 때문이다.

칸트는 나이가 들면 들수록 더욱 더 근본적인 문제로 파고 들어갔다. 많은 친지와 친구들이 그가 1790년대에 프랑스에서 무슨 일이 일어났는가에 대해 열정을 갖고서 모든 것을 고찰하고 논의했다는 점에 대해 놀라워했다. 그는 항상 정치적인 소식에 대해 이미 민감하게 관심을 보이고 있었다. 하지만 1789년 이후 그 내용이 '유쾌한 식사중의 담화'를 이루었던 최근의 신문에 대한 진정한 갈망이 그를 붙들었다. 그는 부단히 프랑스에서의 사태에 대해 토론하고 싶어 했다. 처음에 자유, 평등, 박애라는 이념의 혁명적인 실현을 반겼던 많은 독일인들이 미몽에서 깨어나게 되었다. 그리고 그들의 감격이 역설적이게도 반혁명적인 방어로 뒤집히게 되었다. 하지만 칸트는 혼란과 공포를 통해 스스로 '혁명이라는 가장 고상한 목록을 말하는 것'에 대해 위협을 가하지는 않았다.

사람들은 점차 그의 성품의 한갓된 특성에 대해 그를 존경하게 되었기 때문에 나이 든 칸트의 그러한 언명을 따르고 지지하게 되었다. 성급한 자유의 요구에 의해 잘못 인도된 칸트는 노인들의 완고한 고집을 지닌 경향이 있었다고 하겠다. 그렇지 않다면 그가 프랑스 혁명의 경과과정을 그토록 이상화했을 것이며, 실재적인 경악과 피투성이의 혼란 앞에서 그가 눈을 감았겠는가. 그의 글을 알고 있는 거의 모든 동시대인들은 게다가 칸트가 여기서 스스로 이의를 제기했던 것에 관해 확신하고 있었다. 왜냐하면, 현실에서 그는 과격하게 진행되는 모든 혁명에 결정적으로 반대했기 때문이다. 그는 결코 권력을 쥔 정부를 폭력적으로 전복하는 것을 법적으로나 정치적으로나 받아들이려고 하지는 않았다.

프랑스 혁명이 가져온 창조적인 혼돈에 대한 칸트의 표명은 본질적으로 보다 깊은 통찰을 기록하고 있다. 한 걸음 한 걸음 그리고 오랜 시간에 걸쳐 그것은 전개되며, 1798년에야 『인간학』을 출간하고 비로소 그것의 가장 분명한 표현을 찾게 되었다. 우리가 더 이상 잊을 수 없는 이념의 역사적인 운명이 중요하다. 그러므로 실제로, 비록 다만 혁명의 진행과정에 적극적으로 참여하지 않은 자라 할지라도 거리 위에서 인류 역사상 시대의 전환을 체험했던 이들이 프랑스에서의 혁명적 사건에 대한 칸트의 정서적인 참여와 더불어 어떤 태도를 취했는가는 철학과 정치, 계몽과 혁명 사이에 놓인 관계의 문제로 마땅히 제기된다.

이미 그의 『순수이성비판』은 칸트 자신이 인식론적 문제의 순수한 철학적 해결로만 본 것이 아니다. 그가 『순수이성비판』을 이성비판을 위해 진정한 법정으로 지정했다면, 그 법정 앞에서 늘 이어지고 있는 독단적이고 전제적인 형이상학의 다툼이 전투적으로가 아니라 소송상으로 밝혀질 수 있다면, 칸트는 거기에서 모두가 각자의 목소리, 즉 발언권을 지

니는 일반적인 인간이성 이외에는 다른 재판관을 인정하지 않을 것이다. 이 목소리를 들을 수 있도록 사람들은 자유로워야 한다. 모두가 자신의 생각을 지니고, 자유롭고 공공연한 시험에 대해 의심하고 확신하는 일은 중단되어야 한다. 비판의 자유는 어떤 시대에 있어서 최고의 가치를 지닌다. 권위자의 어떤 절대명령도 검토 받지 않고 인정되는 한, 이는 종교적이지도 않고 정당하지도 않으며 국가적 질서도 아니다. 그것은 더군다나 이성 자신에만 관계된다. 또한 이성이 존경을 받으려면, 이성이 펼칠 수 있는 독선이 아니라 이성마저도 자유로운 비판의 지배 아래에 놓여 있어야만 한다는 것이다.

이러한 관점에서 칸트는 계몽군주인 프리드리히 2세Friedrich der Große(재위 1740~1786)[21]와 의견이 일치함을 보았다. 무엇보다도 그는 교회 및 교육관련 업무를 담당하는 장관인 칼 아브라함 프라이헤르 폰 체드리츠Karl Abraham Freiherr von Zedlitz(1731~1793)를 통해 지원을 받게 됨을 알았다. 칸트는 바로 체드리츠에게 그의 『순수이성비판』을 헌정했다. 『순수이성비판』이 출간되기 전, 마침내 그는 1778년 8월 1일에 체드리츠로부터 한 통의 편지를 받았다. 체드리츠는 독일계 유대인이며 내과의사이자 철학강사인 마르쿠스 헤르츠Marcus Herz(1747~1803)에게서 마음속으로 쾨니히스베르크 철학자의 강의를 들었으며 그 점에 대해 칸트에게 감사했다. 그로부터 비판적인 철학함의 자유를 배우게 되었다. 이에 덧붙여 칸트는 그의 『비판』을 사유방식의 '혁명'으로 꾸몄다. 인식주체는

21_ 프리드리히 2세(Friedrich Ⅱ, 1712~1786)는 프로이센 왕국의 제3대 국왕으로서, 종교에 대해 관용 정책을 펼치고 재판과정에서의 고문을 근절한 계몽군주였다. 후세에 독일인들로부터 그 공적을 기려 프리드리히 대왕(Friedrich der Große)으로 불리게 된다.

자연을 통해 더 이상 어린 아이가 걸음마를 배우는 줄에 이끌리듯 할 수는 없는 노릇이었다. 성년의 주체로서 인식주체는 인식의 주권을 갖고서 자연을 그에 고유한 원리에 따라 인식하기 위해 탐구한다. 다만 그렇게 해서 하나의 길을 찾을 수 있다. 그 길 위에서 암중모색하지 않고 '학學의 안전한 길'을 걸을 수 있다.

칸트는 1784년 「세계시민적 의도에서의 보편사의 이념Idee zu einer allgemeinen Geschichte in weltbürgerlicher Absicht」이란 글에서 인간사회에도 자연의 의도가 쓰며들어 있음을 언급했다. 순리적 자연의 의도에 거슬리는 모든 어리석음과 어린이 같은 허영심이나 자만심, 심술궂음, 파괴욕에 반反하여 자유로이 그리고 전적으로 자기 자신으로부터 '보편적인 세계시민적 상황'으로 인간적인 이성의 사용이라는 입장을 취하게 되었다. 이는 전쟁이나 파괴 없이, 그리고 정치적 지배욕이나 종교적 절대명령을 목표로 삼지 않았다. 게다가 많은 '개조의 혁명'이 일어난다는 사실을 칸트는 숨기지 않았다. 이 글이 쓰여진 한 달 뒤에 칸트는 자신의 「계몽이란 무엇인가? 라는 물음에 대한 답변」에서 모든 종교적이고 국가적인 규정에 반대하며 자유를 옹호할 것을 거듭 강조했다. 다른 사람에게 이끌리지 않고 자주적인 사유를 하는 것은 마침내 민중의 의향이나 성향에 영향을 미치게 되며 '행동할 자유'를 가능케 했다.

이 모든 고려는 프랑스 혁명의 현장에서 행해졌다. 이 고려는 철학적인 작업을 동시에 정치적인 행위로 파악하려는 급진적인 계몽주의자의 희망을 기록해놓고 있다. 이미 칸트가 1790년에 자신의 미학이론과 자연의 목적론적 이론을 전개했던 그의 『판단력비판』에서 '최근에 행해졌던 위대한 민중의 전체적인 변혁'을 언급하고 있다. 거기에서 자연이 맹목적인 인과성에 굴복하지 않는 한에 있어서, 자연의 특수한 유기체적

조직을 유추적으로 암시한다. 뿐만 아니라 자연의 내적인 완전성이 합목적적으로 조직화되어 나타난다. 자연 사물의 살아있는 형태들이 목적론적으로 조직화되어 있는 것처럼, 프랑스 혁명도 그렇게 진행되었다.

칸트는 1790년에 일 년 전의 '전적인 변혁'에 대한 감격을 아직도 자제하면서 정형화했으며, 각주에 그리고 자연철학적인 맥락에 넌지시 암시해 놓았다. 3년 후에 칸트의 철학적 종교론인 『단순한 이성의 한계 안에서의 종교』(초판 1793, 재판 1794: 약간 증보된 재판을 표준판으로 간주함)가 프로이센의 엄격한 검열을 더 이상 통과할 수 없을 때에 더욱 분명해졌다. 그 까닭은 특히 프랑스에서의 자유운동이라는 바이러스가 감염될까봐 두려워서 프로이센에서는 출판을 아예 금했다. 신학의 독단론, 세속적인 성직자의 신앙명령, 신앙이라는 노예의 굴레에 대한 칸트의 공격은 신의 이름으로 국가질서에 대한 위험으로 나타났다. 이러한 검열조처는 칸트의 어조語調를 더욱 날카롭게 했다. 법적이고 종교적인 권위자의 절대명령이 강하면 강할수록 그의 자유에 대한 신조는 더 근본화되고 급진화되어 갔다. 사람은 자유로운 가운데 자신의 힘들을 이용할 수 있기 위해서라도 자유로워야 한다고 그는 확신했다.

프랑스에서의 사태를 조망하면서 칸트는 자유운동이 지닌 조야함과 위험성을 불가피한 것으로 기술하고 있다. 파리에서는 루이 16세(재위기간:1774~1792)가 혁명으로 인해 퇴위 당하고 단두대에서 처형되었으며, 혁명법정이 열렸고 조직적으로 행해진 테러가 합법화되었다. 반교회집단이 교회의 문을 닫고 파괴했으며 공화주의적 이성숭배를 불러들였다. 그래서 칸트에 대한 검열의 조처가 첨예화되는 일이 생기지 않을 수 없었다. 권력을 쥔 자를 실로 피할 수 없는 일이었다. 유명한 철학자는 항상 모든 조상彫像이나 신의 명령, 신앙규칙 및 감시와 더불어 교회의 물

신숭배를 거부하고 종종 프랑스에서의 혁명적인 활동에 공감했다. 왕의 칙령을 통해 1794년 10월 1일에 무엇보다도 종교문제에 있어 어떤 죄도 범하지 말 것을 칸트에게 요구하였다.

따라서 종교에 관해서는 어떠한 출판물도 더 이상 간행하지 않아야 했다. 칸트는 그 점에 대해 자제할 수밖에 없었다. 하지만 그럼에도 동시에 개략적으로나마 정치적 논평을 하지 않을 수 없게 되었다. 이제 그는 국가의 질서와 존귀한 법을 직접 손대기에 이르렀다. 1795년 4월 5일 바젤에서 맺어진 프랑스와 프로이센 사이의 단독 강화講和[22]의 인상으로 그는 영구평화를 향한 그의 철학적인 기획을 시도했다. 『영구평화론』은 이 해의 말엽에 나타났고, 출판상으로도 완전한 성공을 거두었다. 즐거움을 갖고서 칸트가 모든 형태의 전제와 폭정을 공격했던 바, 그 즐거움을 각 문장에서 느낄 수 있다. 전쟁수단의 예방적 투입을 정당화하려는 데에서 나온 것이다. 칸트는 자신의 평화에 관한 글을 『영구평화론』이라 불렀다. 그는 이를 문체상 평화조약과 같이 정형화했으며, 어떤 풍자적인 숨은 뜻도 거기엔 없었다. 영원한 평화는 모든 사태의 목적으로서 죽음의 경건한 모습을 어렴풋이 암시하고 있다. '영구평화'를 위한 철학적 기획은 그것에 관해 실천적인 정치가나 세상물정을 잘 아는 권력자 또는 국가원수들이 전쟁에 결코 싫증날 수밖에 없으며, 웃을 수밖에 없는, 달

22_ 바젤 조약은 프랑스 혁명 전쟁의 진행 중 체결된 강화 조약의 하나로, 1795년 4월 5일에 프로이센과 프랑스 사이에 맺어졌다. 프랑스 혁명에 대한 간섭을 목적으로 프로이센은 1792년 프랑스 혁명 정부에 선전 포고를 했으나, 1795년에 이르러 프로이센은 전쟁의 지속을 포기하고 프랑스 혁명 정부와 강화를 결정했다. 이 강화에서 프로이센은 프랑스의 라인란트 합병을 인정하고 그 대가로 라인 강 이동의 프랑스군 점령 지역은 프로이센에 반환되었다.

콤한 꿈이거나 공허한 이념이었는가?

칸트는 공민권 또는 시민권, 국제법 및 세계시민권을 위한 근본적인 원칙을 세 가지 결정적인 항목으로 기획했다. 그것은 영원성을 위한 어떠한 이념도 아니었으며, 자기 시대에 실현가능한 것으로 나타난 합법적인 상황을 위한 격률이었다. 칸트가 비록 직접 언급하고 있지는 않지만, 무엇보다도 프랑스에서의 혁명적인 사태는 중심적인 역할을 수행했다. 이미 평화를 위해 할 수 있는 각 나라의 헌법은 공화주의적이어야 한다는 첫 번째의 결정적인 항목이다. 여기에서 프랑스 공화국은 모든 군주정체 또는 전제정치의 국가와 전쟁을 치루면서 등을 맞대고 있었다. 시민적이고 합법적인 상태에서 정당한 자유와 평등은 영구평화의 가능성을 위한 조건들이다. 또한 두 번째의 결정적인 항목은 연방제의 국제연맹 안에서 국제법의 이념을 정치적 지배권의 우세 없이 기획하는 것인데, 이는 프랑스를 암시하고 있으며, 이를 칸트는 전형典型으로 사용하고 있다. 여기서 연방제가 추구하는 이념이 객관적인 현실로 서서히 드러나고 있다.

칸트는 도덕과 정치 사이의 다툼을 다루었던 첫 번째 부록에서 혁명을 언급하고 있다. 아무리 목적달성에 도움이 되도록 강권정치적으로 유지한다 하더라도 종교적인 또는 도덕적인 확신이 향하고 있는 모든 정치적 도덕주의자들에 반대하여, 칸트는 도덕적인 정치가를 권유하고 있다. 그 확신은 실천적인 정치가 정언명령과 일치하는 행위의 격률에서 이루어지고 있다는 것이다. "너의 격률이 일반적인 법칙이 되도록 네가 원할 수 있는 것을 행하라." 이러한 의무에서 다시금 도덕적인 정치가는 헌법이나 국가 간의 관계에서의 결함을 가능한 한 빨리 제거해야 한다는 근본명제가 나오게 된다. 이 때 평화적인 수단이 선호된다. 칸트는 공법이

지향하는 평화와 평등의 이념에 적합한 개혁을 찬성하는 발언을 한다. 왜냐하면 사회와 국가 질서의 불법과 결여를 즉시 그리고 성급하게 제거하려는 혁명은 역으로 무법으로 퇴행할 위협을 가하기 때문이다. 하지만 권력자의 개혁의지를 위한 이러한 호소에 대한 각주脚註는 칸트가 공감하는 바를 가리킨다.

무엇보다도 혁명에 대한 칸트의 태도에 있어서 특징적인 두 가지 점들이 있다. 특히 프랑스의 입장에 공감하면서 칸트는 그 당시뿐만 아니라 현실적인 정치 철학의 인식에 관심을 갖고 있었다. 이러한 칸트의 관심에 대해, 이를테면, 오늘날 유르겐 하버마스Jürgen Habermas(1929~), 오트프리트 회페Otfried Höffe(1943~)나 볼프강 케르스팅Wolfgang Kersting(1946~)과 같은 독일철학자들이 집중하여 언급하고 있다. 반면에 논쟁의 여지가 있는 칸트의 정치적인 글들의 내용을 복원하거나 논평하고 또는 실현시키는 일은 그 중에서도 미셸 푸코Michel Foucault(1926~1984)나 장-프랑수아 리오타르Jean-Francois Lyotard(1924~1998)와 같은 프랑스 철학자들이 수행하고 있다. 그들은 나이 든 칸트가 정치적이고 역사적인 열정을 생기 있게 하면서 혁명이란 무엇인가 라고 물으며, 1789년에 대한 물음을 새롭게 던지고 있다는 것이다.

혁명 자체는 어떠한 표시나 징후도 아니다. 혁명과정에서 불가피하게 겪게 되는 비참함, 폭력성 및 잔혹행위가 곧 인도주의적인 진보를 말해주는 것은 결코 아니며, 또한 혁명적 영웅행위는 다만 시대의 진행상 지나쳐 가는 계기契機일 뿐이다. 가능한 진보의 역사적 표시 혹은 징후는 도덕과 더불어 행위를 해야 할 감정이다. 도덕성과 심성, 그리고 소망, 참여, 열정이 중요하다. 마지막으로 나이 든 칸트는 이 감정을 숭고를 위해 작동하게 한다. 이 점은 그의 특성을 잘 드러내준다. 숭고는 '정감 혹

은 열정과 더불어 선에의 참여'이다. 이는 그가 이미 1764년에『미와 숭고의 감정에 관한 고찰』에서 처음으로 기술하고 성찰한 바 있는 것이다. 자기분석은 자신의 우울한 성격을 설명하고 있다. 우울한 기분을 지닌 사람은 어떠한 속박도 견디지 못하며, 그를 고무시켜주는 자유를 매우 고양된 이념으로 받아들이며 느낀다. 칸트는 깨어난 상태에서 정신이상자처럼 꿈꾸지 않기 위해 이러한 정감을 통제하고자 추구했다. 그러기에 앞서 그는 1764년 그의「두통에 관한 연구」에서 열광을 환상의 외양과 잘못 혼동했으며 광기의 한계 혹은 경계를 '그 스스로 선한 도덕적 감각으로' 옮겼다. 하지만 칸트는 동시에 열정 없이는 결코 세상에서 어떤 위대한 것도 이룰 수 없다고 확신했다.

저마다의 정감과 마찬가지로 이러한 심성상태는 맹목적이며, 그런 까닭에 이성에 현실적으로 적합할 수가 없다. 칸트가 1790년에 내놓은『판단력비판』에서 설명한 바와 같이, 이런 심성상태는 미적으로 존경받을 만한 가치가 있다. 왜냐하면 인간은 이념에 민감하고, 이념은 심성에 생기나 활기를 더해 주기 때문이다. 활기는 감각표상을 통한 추진력으로서 훨씬 더 강하고 더욱 지속적으로 작용한다. '내 머리 위에 반짝이는 별'과 '내 안의 도덕법칙' 이후 결국에는 '현명한 민중의 혁명'(즉, 프랑스 혁명)이 세 번째이자 마지막으로 칸트의 심성을 놀라움과 경외심敬畏心으로 가득 채웠다.

프랑스 혁명에 대한 칸트의 호의적인 참여는『학부들 간의 다툼』이라는 글의 제2장에서 공공연하게 행해졌다.『학부들 간의 다툼』은 1798년에 출현했는데, 거기에서 하급의 철학부는 이른바 상급의 세 학부가 철학부로부터 배울 수 있는 바를 명시했다. 칸트의 역사적이고 정치적인 열정은 도덕적인 것에 목표를 두고 있는 바, 국가적 질서에 대한 위험으

로 그에게 나타났다. 왜냐하면 칸트는 거리를 두어 고찰하는 것으로부터 혁명적 조처로의 비약과 도덕적 열광으로부터의 정치적 전복을 방해하기 위해 안전장치를 어디에 설치했는가의 물음을 제기하기 때문이다. 그가 단지 추천했던 순진한 암시는 프로이센의 정부가 프랑스인이 호전적으로 공화주의화되는 것을 방해하는 것이 아니다. 혁명의 무대가 너무 멀리 떨어져 있어 더 이상 확실하지는 않았다. 국가권력은 칸트가 프랑스 혁명에 대해 투영했던 선한 것에 대한 그의 참여로부터 나온 도발에 대해서는 좋은 직감력을 지니고 있다.

칸트가 신학자들에게 철학적으로 도전했던『학부들 간의 다툼』이라는 글의 제1장은 이미 몇 해 전에 쓰여진 것이다. 이는 1793년의『단순한 이성의 한계 안에서의 종교』와 긴밀한 연관 속에 있다. 도덕적으로 확증할 수 있음에 대한 변론은 우리 내부에 존재하는 신과 소외된 교회신앙에 반하는 것을 바로 검열에서 좌절시키는 것이다. 그런 까닭에 칸트는 이런 대치상황에서 출판을 위한 좋은 기회를 좀 더 기다려야만 했다. 기회는 프리드리히 빌헬름 2세의 죽음(1797년 11월 16일) 뒤에 찾아왔다.

세 번째의 다툼의 경우엔 좀 달리 보인다. 물론 여기에서 또한 차이가 중요하다. 칸트는 다시금 사유의 도덕적이고 철학적인 측면을 특별히 강조하면서 철학자와 의학자의 다툼을 다룬다. 물리적·정신적 이중존재로서의 인간이 중심점에 서 있다. 인간은 의사의 의료기술적 수단을 통해 다루어질 수 있는 자연적 신체로서 존재한다. 동시에 영혼적·도덕적 인격을 지니고 있다. 인간의 감정과 심성상태, 성격과 의지는 건강과 질병, 치료의 복합체에서 중요한 역할을 수행한다. 인간이 그것에 반대하여 보호하려는 교회권력이나 국가권력과 빚어진 갈등과는 달리, 의학과의 대결은 칸트가 기꺼이 받아들이려는 선물을 통해 고무된다. 자체

검열 없이 그는 타자화他者化된 자아로서 '그의 나(sein Ich)'가 명료해지고 자신의 '고유한 경험 그 자체'에 대해 말한다. 환자가 의사 앞에서 토로하는 병에 대한 진술이나 문진問診의 경우처럼『학부들 간의 다툼』의 제3장은 읽혀진다. 그것은 내밀한 감정과 행동양식의 공개이다. 뿐만 아니라 동시에 도덕적이고 정신적인 의지의 기록이다. 이는 그 스스로 신체를 이끄는 끈과 생리적 기제로부터 벗어나도록 탐구한다. 심성의 힘으로부터 병든 감정의 한갓된 기획을 통해 지배자가 되는 것이다.

칸트는 결코 아주 가벼운 고통으로부터도 자유롭지 못했다. 그는 못내 그를 떠나지 않은 가슴통증의 압박감을 갖고 있었다. 하지만 또한 그것은 유일한 병이었으며, 그로 인해 때때로 힘들어하기도 했다. 그에 대해 옛 학교 친구인 트룸머 박사로부터 치료를 위한 처방알약을 받았다. 그는 그것을 섭취하여 허파와 심장의 활동을 원활하게 해주기 위해 아주 조그마한 틈새를 만들어 그의 편편하고 좁은 가슴을 한결 편하게 했다. 또한 처음 몇 해 동안에는 삶의 권태에 이르는 우울증의 자연적인 성향을 그는 이러한 가슴답답증에 기인한다고 믿었다. 하지만 그는 이러한 심장협착의 원인이 단지 기계적으로 일어나지 않는다는 사실을 인식했을 때에는 더 이상 염려할 필요가 없었다. 마찬가지로 그에겐 나이 들어 통풍발작을 일으키는 고통이 중요한 문제로 등장하였다. 특히 아침마다 나타나는 왼쪽 발가락 관절의 불타는 듯한 홍점을 그는 점차로 금욕적인 방법으로 고치고자 시도했으며, 나아가 그러한 아픔으로부터 자신의 주의를 다른 쪽으로 돌리고자 했다. 칸트는 그의 식생활 습관가운데 특히 겨자 바른 음식을 즐겼는데, 거의 모든 음식에 겨자를 발라 먹었다고 한다. 매운 맛과 특유한 향의 겨자는 비타민과 섬유질이 풍부하여 면역력 증진과 소화촉진에 효과적이라고 하니 칸트의 건강을 지키는데 일조를

했을 거로 생각된다. 나중에 식습관의 일부를 바꾸어 통풍에 좋지 않은 구운 고기나 소시지를 너무 많이 섭취하지 않도록 조심했으며, 포도주를 마시는 대신에 그는 자신의 심성이 지닌 힘을 믿었다.

일생을 두고 보면, 칸트가 소소한 병에 시달리긴 했으나 심한 병에 걸린 것은 아니라고 하겠다. 그는 단 하루도 병으로 인해 침대에 누워 본 적이 없었다. 그 점에 대해 그는 자신감을 갖고 나름 자랑스러워하기도 했다. 그는 그것을 걷기에서처럼, 스스로 처방한 섭생의 근본원칙을 따른 자신의 의지의 효과라고 생각했다. 하지만 그것은 병을 낫기 위한 치료법은 아니었다. 그것은 실천적이고 철학적인 기술이었으며, 생명력을 도덕적인 관점에서 뿐 아니라 건강상의 관점에서 가능한 한 좋게 그리고 길게 영향을 미치게 하기 위한 것이었다. 그것은 200여년이 지난 후에 정신분석적으로 형성된 비판가들에 의해 밝혀진 바로는, '고도의 자아방어'를 위한 강제적인 충동의 제어로서 기꺼이 감성의 습격이나 돌진에 반하여 해석되는 하나의 프로그램이었다. 여기에서 '심성의 힘'은 그 전체 능력을 쏟아 삶을 위해 펼칠 수 있었으며, 칸트 자신은 그것을 일련의 격률로서 정형화한 것이었다.

가능한 한 칸트는 이성적인 존재로서의 인간의 마음에 들 수 있는 가장 겸허한 자세를 갖게 하는 진술로서 '죽어야 할 운명'에 대해 항쟁하고자 했다. 인간 생명의 유한성 혹은 무상함은 정신을 지닌 사람에게는 끔찍한 도전이라 하겠다. 삶과 죽음에 대한 마지막 물음에서 함께 작용하는 우울한 색조를 빠뜨리고 못들은 척 할 수는 없다. 칸트는 우울함을 거부한다. 그는 모든 것이 이루어지며 좋을 것이라는 희망과 표면적으로 가까이 있는 유쾌함의 친구는 아니다. 경솔함이란 그에게 낯설다. 그가 극복해야 할 커다란 위험에 직면했을 때 종종 우울에 빠지기도 했다. 그

는 아름다움을 판단하는 능력에 대해 탐구했음에도, 삶을 실로 아름다운 것으로 받아들이지는 않았다. 하지만 숭고에 대한 그의 우울한 감정은 삶을 스스로 열망하는 힘으로 평가하도록 했다. 그 힘의 수수께끼는 이론적인 인식만을 통해서는 풀어질 수가 없다. 미적인 인식의 도움으로 풀 수 있을 뿐이다.

칸트는 죽음을 두려워하지 않았다. 인간이란 죽어야 할 존재로 판정되어 있기에 그리고 그것으로부터 벗어날 수 없기에 죽음을 경외감을 가지고 바라보았다. 일찍이 계몽의 시대에 미성숙 상태를 벗어난 성숙함을 삶의 격률로 받아들였던, 자유를 사랑하는 철학자로서 그는 그 나이에 생활상의 불편함을 피하고 생명력을 소중히 여기는 것을 예사로 하라는 역설에 대해 즐거워했다. 아직은 자신의 의지대로 생명력을 아끼는 나이에 있었기 때문에 생명력은 더 길게 연장된다. 사람이 그렇게 나이가 많이 들지 않는다면 나이보다 더 일찍 죽게 될는지 모른다. 죽음과 가까이 있는 것은 더 오래 살고자 하는 방법일 수도 있다. 칸트에 있어서는 이러한 노쇠한 수동성이 바로 반대로 작용을 하고 있다. 칸트는 삶을 습관적으로 향유하는 것을 생명을 연장하기 위해 줄이지는 않았으며, 병약한 삶을 포기함으로써 엄청나게 수명을 늘리려고도 하지 않았다. 자립적인 인간의 도덕적이고 실천적인 기술로서, 병에 걸리지 않도록 건강관리를 잘하는 섭생법은 고통과 질병을 가능한 한 피하는 것이다. 그리고 무엇보다도 삶을 고통없이 끝마무리를 잘해야 하는 것이 순리이기 때문이다.

외부의 우연성이나 영향으로부터 멀리 나아가 독립적이 되도록, 그

리고 생명력을 유동상태에 있도록 하기 위해 칸트는 또한 보편의학[23]의 일종으로서 철학함을 추천한다. 어린 학생이었을 때 이미 그는 철학에서 치유의 힘을 발견한 바 있는데, 그것은 철학함의 핵심인 자유로운 삶의 진행에서 모든 방해물을 극복하도록 돕는 일이었다. 또한 이제 세월이 무거운 짐이 되어 허리가 굽게 되었지만, 그는 철학에서 항상 삶의 에너지를 느꼈다. 이는 나이 들어 신체적으로 허약해지는 것을 삶의 가치에 대한 이성적인 평가를 통해 아마도 어느 정도로 보상할 수 있는 것이다. 그럼에도 그는 점차 증가해가는 무력감을 어찌 할 수 없었다. 이 무력감을 신체가 먼저 느끼고 있을 뿐 아니라 또한 정신적인 작업을 방해하도록 위협했다. 다양한 표상과 사유가 교대하면서 의식의 통일을 유지하는 일이 그에게 종종 더 이상 올바르게 이루어지지 않았다. 그 때 그는 이에 대해 골똘히 생각하고 무엇인가를 말하기 시작했으며 쓰기 시작했다. 그리고 어디로부터 나와서 어디로 가야 하는지 알았다. 그러나 갑자기 산만하게 되어 자신의 청중에게나 스스로에게 나는 대체 어디에 있는가? 나는 어디에서 와서 어디로 가는가를 물어야 한다고 생각했다. 그래도 그것은 마지막의 위대한 업적을 감행하는데 그를 방해하지 않았다. 그 업적과 더불어 그는 자신의 철학체계에서 정해진 빈틈을 채우고 그리하여 비판적인 작업을 끝내려 시도했다.

무엇보다도 나이 든 칸트의 작업 방식은 아침마다 글을 계속해서 쓰는 일이었으며, 이는 자신의 이행을 어렵사리 따라갈 수 있도록 하는데 도움이 되었다. 추측컨대 그는 동시에 상이한 생각들에 대한 작업을 해서 서로 다른 종이에 메모를 해두었을 것으로 보인다. 혼동을 피하고 철

23_ 세계에 통용될 수 있는, 객관적이고 보편적인 근거에 기초한 의학.

저하게 관리하는 일은 건축술적 체계가 그의 몸에 밴 까닭이다. 물질에 대한 자연과학적 구상으로부터 자기정립의 이론에 이르기까지 넓은 스펙트럼을 포함하는 사유의 충만에서 하나의 요소가 추출될 수 있어야 한다. 여기서 자기정립이론이란 '나라는 것(das Ich)'을 모든 대상의 원래적인 것으로 설명하고 상상된 신과 파악할 수 없는 세계전체 사이에 매개의 심급으로서 개인적인 혹은 사적인 주체를 그 자리에 앉히는 것이다. 이는 그가 제기한 네 가지 물음 가운데 마지막인 '인간이란 무엇인가'와 연관된다. 이미 약관의 나이인 1746년에 칸트는 신체란 내부로부터 살아있는 힘들로 인해 운동할 수 있으며, 외부로부터 달리 움직여진 신체를 통해 야기되는 것이 아니라고 주장했다. 칸트는 이러한 사유의 근거가 형이상학적이라는 사실을 알았기 때문에 같은 시대의 자연과학자들의 주장을 따를 수는 없었다. 그럼에도 불구하고 여기에 '나'라는 존재가 근거하고 있음을 확실히 했다. 이러한 공식으로써 그는 자신의 실존적인 상황을 표현했을 뿐 아니라, '자율적인 나(autonomes Ich)'를 스스로에게 그려 보였던 길에 방해가 되지 않도록 했고, 나아가 물질의 살아있는 힘을 그 자체에 내재하는 형이상학적인 확신으로 표현했다. 그에게 '자율적인 나'는 입법자로서 이성적 존재인 것이다. 주관적인 역동성과 객관적인 자연의 힘 사이에 비록 그 근거가 알려져 있지 않다 하더라도 하나의 유비 혹은 유추가 성립된다.

움직이는 힘들의 기본적인 체계에서 칸트는 1798년에『실용적 관점에서의 인간학』을 출간하며 이러한 생각을 다시 가다듬게 되었다. 칸트는 움직이는 두 가지 힘들을 구별했다. 아이작 뉴턴은 그의 저술이 벌써 칸트라는 젊은 철학도를 열광케 했으며 마지막으로 그에게 엄청난 학구적 기여를 했던 인물이었다. 한편으로 선행하는 신체적인 움직임을 통해

야기되었던 힘의 영향이 있다. 이러한 움직임의 원칙을 뉴턴은 자신의 불멸의 저술인 『자연철학의 수학적 원리』에서 정형화해놓고 있다. 다른 한편으로 근원적으로 그 자체 움직이는 힘이 있다. 이 힘은 물질 안에 내재하는 것이다. 이 본래의 원동력 혹은 추진력의 원칙은 그런데도 계산될 수가 없다. 그것은 단지 역동적인 생리학을 통해 그 근거가 마련된다고 하겠다. 그것은 『자연철학의 생리학적 원리Philosophiae naturalis principia physiologica』로서, 생물체의 기능을 연구하고 생명을 유지하는 힘의 원리에 집중되어 있다.

경험 가능한 전체의 통일근거를 마련하기 위해 칸트는 1799년 무렵에 자신의 마지막 전회轉回를 수행했다. 그는 각각의 실질적인 가능한 경험의 설명근거로서 에테르나 따뜻한 소재를 도입했다. 아주 넓혀져서 한계가 없는 따뜻한 소재가 모든 천체를 하나의 체계로 결합하고 상호작용의 공동체로 옮겨 놓기 때문에, 모든 지각과 개별 경험들은 '하나의 거대한 경험'으로 결합된다. 식물 생리학자는 식물 성장의 규정된 현상들을 설명할 수 있도록 이러한 따뜻한 소재를 먼저 도입한다. 그것에 대해 칸트는 만족하지 않았다. 그는 그것을 보편화했으며, 1799년에 다만 가설적으로 받아들여진 이 소재로부터 자연의 형이상학적인 출발 근거에서 물리학으로의 이행을 위한 실질적인 최고의 원리를 만들어 냈다. 물질로서 이 에테르 소재는 물론 결코 경험적으로 확증될 수는 없다. 칸트는 그 자신 망상 혹은 한갓된 이념이나 순수한 사유가 에테르에서 중요하다는 생각을 하고 있었다. 하지만 그는 이러한 따뜻한 소재만이 근거이며, 전체 우주에서 영원한 유희를 하고 있는 모든 움직이는 힘의 매개와 가능성이라는 점을 확신했다. 칸트의 이행은 뉴턴의 수학적 원리와의 근본적인 결렬이 아니다. 그것은 다른 영역으로 새롭게 한 걸음 내딛는 것

이다. 거기에선 생리학적 원리가 본질적인 역할을 수행한다. 수학적 우위를 빼앗는 삶의 과정이 나이 든 칸트의 마지막이자 결정적인 주제이다. 다만 그가 그것을 파악할 수 있다면, 그는 그 체계를 완성된 것으로 유지할 것이다.

'힘'이라는 개념은 거기에서 미완의 마지막 저술이 기획한 프랙탈 구조를 전개하고 있다. 생명의 유지를 위한 일부 작은 조각들이 전체의 큰 생명과 유사한 기하학적 형태를 지니고 있는 것이다. 생명력은 가장 일반적이고 매우 정교하며 그리고 아주 예민하고 눈으로 볼 수 없는 자연의 내밀한 활동이다. 생명력은 충만하며, 모든 것을 움직인다. 그것은 가장 있을 법한 원천源泉이며 거기에서 그 밖의 모든 물리적인 세계, 특히 유기체적인 세계의 힘들이 흘러나온다. 살아있는 힘들은 칸트의 걷는 활동에서처럼, 그의 신체경험 및 독서경험과 연관을 맺고 있다. 물론 그는 여러 번 살아있는 힘(vis viva)과 생명력(vis vitalis)의 차이를 강조한다. 그는 생명력을 자연의 유기체적 왕국에 부가한다. 반면에 그는 살아있는 힘들을 물질 일반의 기계학이나 역학에 결합시킨다. 살아있는 힘의 정수精髓가 생명력으로 수렴된다. 소우주로서의 인간 유기체는 생명력의 그물망인 우주전체의 생명적 질서와 맞닿아 있는 까닭이다.

칸트는 18세기라는 계몽과 이성의 시대를 살아 온 인물이다. 세기가 끝나감에 따라 그도 점차 신체적 기력을 잃어 갔다. 그는 매순간 그의 주저主著를 완성하고자 했으나, 그 일이 얼마나 멀리 있는지, 그리고 과연 이루어질 수 있을는지 몰랐다. 칸트가 이 작업을 완성하는 데 기울였던 노고는 그가 지니고 있는 힘들의 나머지를 더욱 빨리 쇠약하게 만들었다. 몸과 마음이 점차 쇠진되어 갔던 것이다. 몸은 그렇게 강건하지 못했고, 눈에 띄게 여위어 갔으며 근력을 잃어 갔다. 칸트 자신은 매일 그것

에 대해 말했으며 식사를 같이 즐기던 친구들은 그가 이제 곧, 근육의 실체가 최소에 이르고 있음을 알아 차렸다. 그는 허약함으로 인해 자주 넘어지기 시작했다. 그래서 처음엔 웃었으나 몸이 가볍기 때문에 가볍게 넘어질 뿐 그렇게 심하게 넘어지진 않을 거로 알고 익살스럽게 말했다. 또한 피곤으로 인해 점차 의자에서 잠들곤 하는 날들이 늘어갔다.

"내가 만약 죽는다면, 나에게 무슨 일이 일어날 것인가? 물질이 파괴된 인간의 죽음 이후의 상태에 대해 우리는 무엇을 확실하게 알 수 있는가?"라고 칸트는 묻는다. 이러한 물음에 대한 답을 구하는데 있어서는 인간의 구상력 혹은 상상력에 아무런 한계도 없어 보인다. 시신이 천천히 용해된다는 가장 단순한 답과 더불어 많은 사람들은 어렵사리 친근해질 수 있다. 그 대신에 신체적인 소생으로부터 유령을 거쳐 영적인 부활에 이르기까지 또한 낙원에서의 영혼의 행복으로부터 지옥에서의 영원한 단절 상태에 이르기까지 모든 가능한 것을 다 믿게 될 것이다. 이미 30년 전에, 다시 태어나기 위해 죽은 자의 왕국으로 꿈을 꾸었던, 영혼을 보았다는 견령자見靈者 혹은 시령자視靈者인 스베덴보리를 분석하는 중에 칸트는 1766년 그것에 대해 하나의 '다른, 미래의 세계'에서 보상을 받도록 사람에게 덕이 있는 정절한 삶을 희망할 수 있음을 지적하고 있다. 『순수이성비판』의 마지막 장章에서 칸트는 '나는 무엇을 희망해도 좋은가'라는 실존적인 실마리가 되는 물음을 불멸의 영혼 이념과 결합시키고 있다. 그에 있어 불멸의 영혼 이념은 인간 현존재의 최고의 목적에 속하는 것이다. 그리고 『실천이성비판』의 종결부에서 그는 '진정한 무한성'을 소유하고 있는 예지계에서의 '내 안의 도덕법칙'을 확인하고 있다.

칸트는 '불멸의 영혼'을 다만 초시간적이고 초감성적인 차원을 위한 은유로서 사용한다. 이 차원에서 도덕적인 인격은 고양되고 또한 꼼꼼

이 사유될 수 있다. 그것은 하나의 희망을 표현한다. 그것은 아무 것도 나타내지 않고 윤리적으로 무엇인가를 암시한다. 그것은 도덕적인 관점에서의 하나의 이념으로 사유될 수 있는 것이다. 그에 반해 이론적으로 인식할 수 있는 것의 영역에서 그것은 사항적인 혹은 사태적인 확인을 위해 적어도 논리적으로 사유할 수 있어야 한다는 하나의 가설로서 아무런 역할도 할 수 없다. 인간의 영혼이 실제로 불멸한지 그렇지 않은지 또는 또 다른 하나의 미래 세계가 있는지 없는지는 근본적으로 증명될 수도 없거니와 논박될 수도 없다. 우리는 그것을 사유할 수는 있으되, 결코 인식할 수 없을 것이다. 왜냐하면 그것은 모든 가능한 경험의 한계를 넘어서기 때문이다. 가능한 경험이란 항상 단지 삶 속에서만 행해지는 것이요, 이 세계 안에서의 것이다. 신체와 분리된 영혼에 대한 사유는 이미 실천적이고 철학적인 상상인 것이다. 그것은 이론적으로나 경험적으로나 근거를 마련할 수가 없다. 왜냐하면 그것에 대해 역설적인 시도를 감행해야만 하기 때문이다.

자신의 마지막 대화에서 칸트는 1803년 6월2일에 소크라테스 식의 문답법, 즉 대화자로 하여금 무지無知를 스스로 자각하게 하는 것을 강조했다. 사유의 실험으로서 칸트는 영원히 살 것인가 아니면 임종과 더불어 존재하는 것을 전적으로 중지할 것인지에 대해 영향력 있는 천사의 제안을 기획했다. 이성적인 인간은 아주 신중하게 고려하여 무엇을 결정하는가? 전혀 알려져 있지 않고 영원히 지속되는 상태를 결정하고 자의적으로 불확실한 운명을 넘겨주는 일을 고도로 감행하는 것이 칸트의 고유한 의견이다. 그럼에도 불구하고 정곡에 맞춰진 선택에 대한 후회, 끝이 없는 한 가지에 대한 모든 권태와 교대에 대한 갈망에도 불구하고 변하지 않고 영원하다는 사실이 칸트의 고유한 생각이다.

칸트에게서 '죽음이란 지나간다'라는 것은 죽음을 '대상의 현존에 대한 관심'이 아닌 무관심적인 현상으로 나타나는 것으로 본다는 말이다. 칸트는 이런 태도를 '현명한 자의 숭고한 방식'으로 여긴다. 어떤 의미에선 관조와 달관의 경지가 보이기까지 하다. 이는 고대의 스토아학파가 생각한 것과 같다. 칸트는 그들과 유사한 것으로 느꼈으며, 세네카의 글이나 에피쿠로스학파의 글은 일생동안 애송하는 읽을거리에 속했다. 더구나 그의 섭생법의 프로그램에, 자연과 윤리를 하나로 보며 이성에 따른 순리적인 생활과 마음의 안정(아파테이아, apatheia)을 강조한 스토아주의를 수용하였다. 그 까닭은 덕론으로서 실천철학에 속할 뿐 아니라 철학적 의술 혹은 치료술로서, 인간에게서 이성의 힘으로서, 그리고 이성의 유추로서의 감성적인 감정에 대해 스스로에게 주어진 원리를 통해 지배자가 되는 것이다.

병에 걸리지 않도록 건강관리를 잘하여 오래 살기를 꾀하는 생명력의 관심에서 보면, 자기지배와 절제의 행위는 또한 스토아주의적이다. 게다가 죽을 운명에 대한 조용하고 태연한 명상(meditare mortem)도 스토아주의적이다. 칸트는 자신의 생명을 지탱해주는 힘이 다해가고 있을 때, 친구들에게 "나의 신사들이여, 난 죽음을 두려워하는 것이 아니라, 죽는 것을 알게 되는 것이 두렵다"고 말했다. 죽음에 대한 사유가 자신의 삶을 살아가는 데 방해가 될지도 모르는 죽음에의 집착을 오히려 초래해서는 안 된다. 죽음에 대한 두려움을 없애야 한다. 사람을 죽게 만드는 것은 죽음이 아니라 죽음에 대한 두려움이다. 삶을 살아가기 위해 죽음을 거부하는 것은 인간의 본성이다. 그렇지만 삶의 한계로서 죽음을 받아들이고, 죽음과 친밀해지는 것은 무엇보다 삶을 위해 자유로워지고, 죽음

의 무거운 짐을 덜어 가볍게 해주는 방식으로 삶을 사는 것이다.[24] 칸트의 삶으로부터 죽음을 대하는 자세를 읽을 수 있거니와, 그야말로 요즈음 우리가 말하는 웰빙Well-being과 웰다잉Well-dying의 근본을 깨우쳐주는 가르침을 배울 수 있다. 잘 사는 것은 잘 죽는 것이며, 별개의 것이 아니라 한 묶음이다. 이는 칸트의 삶으로부터 오늘의 우리가 얻을 수 있는 지혜이다.

24_ 빌헬름 슈미트, 『철학은 어떻게 삶이 되는가-아름다운 삶을 위한 철학기술』, 책세상, 장영태 역, 2017, 105쪽.

2장
칸트미학의
개요와 초기저술
『미와 숭고의 감정에
관한 고찰』

2장 칸트미학의 개요와 초기저술
『미와 숭고의 감정에 관한 고찰』

1. 개요

칸트의 미학을 전체적으로 개괄하는 일은 쉽지 않으나 맥락의 이해를 위해 여기에 중심문제를 소개한다. 칸트의 미학은 초기 저술인『미와 숭고의 감정에 관한 고찰』(1764)과 제3비판서인『판단력비판』(1790)에서 다루어지고 있다. 미의 본질에 대한 탐구가 아니라, 미적 판단력에 대한 비판으로 이루어지고 있음은 익히 아는 바와 같다. 그 중심문제는 반성적 판단으로서의 미적 판단, 취미와 취미판단의 네 계기, 즉 성질에서의 무관심적 관심, 분량에서의 보편적 만족, 목적이 없는 목적으로서의 합목적성, 주관적인 필연성 혹은 범례적 필연성, 개념에 의하지 않은 감정과 정서의 표현, 숭고의 감정과 숭고미, 미적 기술로서의 예술, 그리고 예술에 규칙을 부여하는 재능으로서의 천재 등이다. 예술 현장에서의 개별예술에 대한 적용의 문제는 우리가 칸트미학을 어떻게 읽으며 이해하고 해석하느냐와 연관된 것으로 앞으로의 과제로 남는다.

1.1 반성적 판단으로서의 미적 판단
우리는 어떤 근거에서 예술작품을 아름답다고 판단하는가? 칸트에 의하면, 예술작품은 반성적 판단이라는 지성적 활동의 근거 위에서 아름답

다고 판정된다. 예술을 바라보는 일은 오성의 자발적 행위가 아니라 감성의 수용적 행위이다. 예술은 우리를 세상과 지성적으로 관계를 맺게 하여 인식의 지평을 넓혀준다. 그리하여 자아인식 및 세계인식을 위해 새로운 질서를 부여한다. 이렇게 부여된 질서에 의해서 세계는 하나의 전체로서 명료화될 수 있으며 균형 속에서 드러난다. 반성적 판단은 어떤 것의 존재 여부를 결정하거나 규정하지는 않는다. 특유의 대상이 지니고 있을지도 모를 독특한 성질을 결정하지도 않는다. 그러한 판단은 인식적이며 학學의 영역에 속하기 때문이다. 반성적 판단은 무엇이 아름다운가를 판단한다. 미적 판단은 단지 나의 사적인 감정에 근거하여 행한 대상에 대한 진술이나 언급이 아니다. 칸트는 문제가 되는 대상이 심리적으로 내게 아름답다는 감동을 주는가 여부에는 관심을 두지 않는다. 왜냐하면 단순히 그것은 우연히 내 마음에 들도록 하기 때문이다. 아름다움은 어떤 규정적인 사물로서 결코 체험될 수 없으며 대상과의 반성적인 관계에서만 체험될 수 있다. 비록 세상에 대한 우리의 경험에서 항상 암시된다 하더라도 우리는 아름다움을 직접적으로 경험하지는 않는다. 아름다움은 질서를 세우고 가치를 부여하는 우리의 감각에 의해 권유된 느낌이다. 그것은 어떤 명시적인 논증을 넘어서 인식을 확장하는 세계 안에서의 작업이다.

1.2 취미와 취미판단의 네 계기

1.2.1 취미

칸트에게서 취미는 미를 판정하는 능력이다. 그는 취미를 감관적 취미와 반성적 취미로 나누고, 감관적 취미는 쾌적에 관한 것이며, 반성적 취미란 미에 관한 것이라고 말한다. 따라서 미적 쾌는 반성적 쾌이다. 반

성적 취미는 '어떤 것이 아름답다'라는 판단에 관계한다. 취미는 주관적 자아로 하여금 주관적 판단에 근거하여 어떤 대상에 대한 감정을 상상력에 의해 지시하게 된다. 즉, 대상이 우리에게 환기하는 쾌 혹은 불쾌의 감정을 지시하게 된다. 왜 쾌 혹은 불쾌의 감정이 중요한가. '못마땅하여 기분이 좋지 아니한' 불쾌함은 괴롭고 아픈 '고통'에서 극대화된다. 그런데 우리의 삶은 쾌와 고통 사이에 걸쳐 있다. 삶은 쾌와 고통이 서로 교차하는 일련의 과정이며 때로는 모순으로 가득 차 있기도 하다.[1] 판단에서 문제되는 것은 대상 그 자체라기보다는 대상의 표상이다. 이때 이루어진 태도나 방법은 앞서 언급한 미적 판단의 문제이다. 반성적 취미는 지적인 노력을 요한다. 그것은 즉흥적이거나 우연한 것이 아니다. 비록 그 판단이 대상에 관해서 우리에게 주관적 영향을 미친다고 하더라도, 반성적 취미는 대상에 대해 진실인 미적 판단을 내리게 한다. 아름다움에서의 쾌라는 체험을 환기시켜주는 것은 실로 정당하다. 대상이 환기시켜주는 아름다움은 대상 그 자체가 아니라 우리가 대상에 대해 지니고 있는 경험적 개념을 넘어서는 것에 연관된 대상을 표상한다.

칸트에게서 미적 경험은 선천적으로 선험적(a priori transcendental)이다.[2] 다시 말해 그것은 경험에 앞서되, 가능한 경험으로서 경험과 관계

1 빌헬름 슈미트,『철학은 어떻게 삶이 되는가-아름다운 삶을 위한 철학기술』, 책세상, 장영태 역, 2017, 81-82쪽.

2 칸트철학 용어의 번역에 관한 문제로 최근에 학회 안팎에서 논의가 분분하다. 번역어는 학계의 어떤 조직이나 집단이 원전의 뜻에 합당한 번역어를 찾아 널리 사용하도록 권유할 수는 있으나 법적으로 강제할 수는 없다. 또한 찬반 논의를 거쳐 다수결로 정하기보다는 자연스레 많이 사용하는 번역어로 굳어질 것이라 본다. 텍스트의 맥락을 벗어나지 않는 한, 언어적 표현의 뉘앙스는 다양할 것이며, 이는 존중받아야 할 것이다. 필자는 기존의 표현방식을 좇아 a priori는 '선천적'으로,

를 맺고 있다는 것이다. 그것은 세계가 구성되는 바로 그 방식으로 주어진 가능한 경험의 세계이다. 세계의 구조에 대한 이러한 측면은 논리적으로 보여질 수도, 또한 증명될 수도 없다. 항상 그러한 측면을 넘어서 작용하고 있다. 우리에게 환기되는 미적 정서는 우리의 많은 다른 정서들과 달리 단지 사적인 것에 머무르지 않는다. 사실, 미를 식별해주는 것은 비록 그것이 주관적이긴 하지만 서로 공유할 수 있는 공적인 감정을 환기해주는 것이다. 예를 들어, 베토벤의 생애 마지막 작품인 현악 사중주가 아름답게 연주된 후에 청중으로부터의 우레 같은 갈채는 개개인의 경험에서 우연히 찾은 어떤 즐거움을 가리키는 것이 아니라, 그 연주가 청중들에게 거의 일치된 환상적인 감동을 주었기 때문이다. 기쁨이나 찬성 및 환영의 뜻을 나타내는 박수는 청중이 공적인 판단을 내렸음을 보여주는 것이다. 현악사중주는 실로 아름답고, 아마도 아름답게 연주되었다는 것에 대한 공적인 의사표시인 것이다. 물론 청중이 보낸 박수갈채는 청중 개개인의 주관적이고 사적인 느낌에 근거한 판단이지만 그럼에도 불구하고 공적인 판단이라 하겠다. 왜냐하면 명작이나 걸작은 그야말로 누구에게나 거의 예외없이 아름다움으로 다가오는 까닭이다.

1.2.2 취미판단의 네 계기
1) 성질

미에 대한 판단은 무관심적 판단 가운데 하나이다. 무관심적 판단의 성질은 그저 심리적인 것으로부터 거리를 취한다. 무관심적 관심은 관조적이고, 욕구나 욕망과 관계없이 만족의 판단을 포함한다. 그래서 과

transcendental은 '선험적'으로, transcendent는 '초월적'으로 번역하여 쓴다.

일그릇에 담긴 과일을 그린 정물화는 내가 만약 그 과일을 먹고자 원한다면, 아름답지 않다. 왜냐하면 대상을 미적으로 관조하는 것이 아니라 먹고 싶다는 실천적 욕구가 먼저 작용하기 때문이다. 마찬가지로 또한 명화 속의 누드 그림은 그것을 바라보는 사람이 성적 욕망으로 가득 차 있다면, 결코 아름답다고 할 수 없다. 실제로 존재하는 무엇과 같이 보인다면 그림은 아름답지 않다. 그림은 또한 그것이 무언가 도덕적으로 선한 것을 그리고 있다면 그것은 윤리적인 것이지 미적으로 아름답다고 할 수는 없다. 이것은 마치 어떤 음식이 도덕적이거나 윤리적이기 때문에 맛있는 것이 아닌 이치와 같다. 음식 맛의 선호나 호불호는 맛보는 자의 취향일 뿐이다.

대상의 현존에 대한 관심이나 도덕적 관심은 미적 관심과는 다른 관심과 의도를 지니고 있기 때문에 이러한 관심을 벗어나야 한다. 특히 선은 취미와는 다른 체제나 질서를 지닌, 우리의 도덕적 판단이나 규범에 호소한다. 미적 무관심은 무관심이라는 이유로 '냉담'이나 '중요하지 않음' 또는 '대수롭지 않음'이나 '사소함'을 뜻하지 않는다. 그것은 미에 특유한 관심인 것이다. 달리 말하면 관심의 온전한 집중으로서의 미적 관심이다. 미적 관심은 관조의 경지와도 같다. 사물의 참모습이나 현상의 본질을 비추어 보는 것이다. 때로는 취미는 본질적으로 무관심적인 관심이나 감정, 심지어는 격앙되고 강렬한 감정에도 연루된다. 취미는 본체적인 실재로 하여금 일상의 세계에서 우리의 정상적인 관심을 꿰뚫어 보도록 한다.

2) 분량

이성 자체의 원리에 따른 의지에 종속된 관심과는 달리, 미적 판단은

무관심적이다. 또한 미적 판단은 나의 사적인 요인이나 심리적인 소질의 특수성에도 의존하지 않는다. 그 결과 미적 판단은 보편적인 판단이 된다. 만약 어떤 그림이 진정으로 아름답다면, 그림을 바라보는 모든 사람이 그러하다고 여겨야 한다. 어떻든 이 판단은 논리적으로 증명되거나 이론적으로 추론될 수는 없다. 다만 우리는 다른 사람들에게 좀 더 주목하여 볼 것을 요청할 수 있다. 이와 같은 방식에서 판단은, 비록 항상 우연의 방식으로 개인적이며 정서적인 것을 가리킨다 하더라도, 보편적이다. 달리 말하면, 우리의 판단은 다른 사람의 동의와 찬동, 공감을 요청한다. 하지만 그러한 동의, 찬동, 공감은 개념에 의해서가 아니라 각 개인의 감정에 근거하여 주어진다. 원리상 미란 개념을 떠나서 보편적인 만족의 대상으로서 표상되며, 이때 우리는 서로 간에 공유하는 감정을 토대로 보편성을 요구한다.

그런데 예술작품의 경우 시의적절하게 보편적 공감을 얻는 일이 쉬운 것은 아니다. 특히 19세기 후반에서 20세기 전반에 걸쳐 예술의 구체적인 역사를 보더라도, 마네의 〈올랭피아〉(1863), 모네의 〈해돋이〉(1872), 피카소의 〈아비뇽의 처녀들〉(1907), 스트라빈스키의 〈봄의 제전〉(1913년 초연), 뒤샹의 〈샘〉(1917), 조이스의 〈율리시즈〉(1922)에서처럼 작품이 처음 출현했을 때 보편적인 찬동이나 동의를 얻기는커녕 다수로부터의 조롱이나, 모욕, 충격, 비난을 불러일으킨 예들이 의외로 많음을 알 수 있다. 또한 정치적인 이유로 현대예술일반을 퇴폐예술로 폄하한 나치의 적대적인 태도도 있으며 그밖에 선입견이나 편견으로 인한 오해, 서로 다른 종교적인 이유로 파괴하여 수난을 겪는 경우도 흔하다. 오랜 시간이 흐른 후에야 작품들의 미적 가치가 다시 인정을 받게 되고 걸작이 되었음은 주지의 사실이다. 칸트에 따르면, 여론에서의 변화는 단지 자의

적이거나 임의적이 아니라 추론의 반성적 과정을 거친 결과라 하겠다. 무엇이 아름다운가에 대한 공공의 미의식이 점차 성숙되어 보편적 만족의 대상이 된 것이다.

3) 목적의 관계

자연이 일부러 우리 눈에 뜨이게 사시사철 들꽃을 피게 하고 향기를 나게 하진 않았을 것이다. 그럼에도 우리가 들길이나 산길을 걸을 때 마주하는 경우에서와 같이, 마치 자연이 때와 장소를 지정하여 우리에게 아름다움을 체험하도록 어떤 내밀한 목적이나 의도를 갖고 있는 것처럼 보인다. 우리가 느끼는 미는 이렇듯 자연대상의 목적에 합당하게 합목적성의 형식을 띠고 다가온다. 예를 들면, 우리는 장미에서 어떤 특수한 목적을 넘어선 하나의 목적을 느낀다. 예를 들면, 장미는 장미로 존재할 뿐, 그 자체는 아름다울 아무런 이유가 없지만 그러하다. 이런 까닭으로 우리는 그것이 아름답다고 판단한다. 미적 가치를 보여주는 일련의 규칙이나 목적을 입안하고 작성하는 일은 이 판단의 본성을 잘못 이해하는 것이다. 이 판단은 목적이 없지만 마치 어떤 목적이 있는 것처럼 이루어진다. 자연의 합목적적 운행이 생명의 유지와 만물의 조화를 가져오는 것이다.

우리는 미적 판정능력으로서의 취미를 감식鑑識하는 일이나 감정鑑定하는 일과 혼동해서는 안 된다. 감식이나 감정은 개인이 어떤 기준이나 규칙을 토대로 전문가적 식견을 갖고서 사물의 특성이나 가치를 결정하는 것을 말하고 거기에서 질적인 판단이 행해진다. 그래서 장미꽃을 보고 아름답다고 판단하는 정상적인 방식은 미적 판단을 반영하지는 못한다. 장미가 가지고 있을지도 모를 목적의 형식은 쟁점이 아니다. 칸트는 우

리가 무엇인가를 판단하기 위해 기준이나 규칙과 같은 개념을 사용하는 한, 미보다는 오히려 선의 문제가 개입된다고 논변한다. 우리는 그것이 '무엇'이라는 존재에 대해 칭찬하고 찬양하는 바는 그것의 미에 있어 우리의 쾌를 환기하는 것에 대해서가 아니라고 상정한다. '무엇'이라는 존재나 본질이 아니라 취미판단이 미적 대상을 표상하고 규정하는 것이다.

4) 대상들에 관한 만족의 양상樣相

대상에 대한 미적 만족은 어디에 근거하는가? 우리가 내리는 취미판단은 주관적인 필연성에 근거한다. 비록 우리가 판단을 내릴 때 개념을 제공할 수는 없지만 대상에 범례적 필연성을 부여한다. 여기서 범례적이란 실례로서의 어떤 대상이 다른 모든 대상들에 적용되어 또한 아름답다고 판단하는 것을 말한다. 우리는 정확하게 다른 대상들이 어떻게 이 대상과 같을 수 있는가를 이론적 근거를 갖고서 말할 수는 없다. 그 이유는 여기에 우리가 어떤 규칙이나 기준을 부여할 수 없기 때문이다. 하지만 우리는 다른 대상들이 이 대상과 같다고 말할 수 있는 한에서, 그렇게 결과적으로 아름답다고 말할 수 있다. 따라서 대상은 우리가 언급할 수 없는 보편적 규칙의 한 범례로서 간주되는 그 판단에 다른 사람의 동의를 필연적으로 수반한다. 이런 까닭에 우리는 종종 범례들에 기대어 미적인 논변을 수행한다. 미적 판단은 공통감의 전개와 연루된다. 여기서 뜻하는 바는, 어떻게 행할 것인가와 같은 실천적인 의미가 아니다. 공통감은 다른 사람들의 판단이 어떻게 우리의 판단과 일치하는가를 예상할 수 있고 또한 그러할 것으로 기대하는 근거이다.

1.3 숭고

미적 범주 가운데 일정한 형식의 상대적 평가가 이루어지는 크기를 훨씬 벗어나 우리에게 경이로움이나 외경畏敬의 마음을 자아내는 크기의 아름다움이 있을 수 있다. 이런 경우 우리는 숭고의 감정을 갖게 되고 숭고미를 느끼게 된다. 미와 마찬가지로 숭고는 쾌를 가져오며 만족을 주지만, 판단을 위해 어떠한 규정적 개념도 제공하지 않는다는 점에서 다르다. 그런데 미는 대상의 형식과 그 형식이 제한하는 바에 따른 성질을 지니고 있는 반면에, 숭고는 현저하게 양적이며, 상대적인 크기가 아니라 비교를 불허하는 절대적인 크기이다. 숭고엔 아무런 형식이 따르지 않으며, 어떠한 제한도 없다. 숭고의 상상력으로 인한, 표상된 것의 광대무변함에 의해 우리는 압도당한다. 미의 판단에 대신하여 놀라움과 두려움이 야기된다. 이러한 놀라움이나 두려움에서 우리는 밖으로 더욱 강하고 활기에 찬 우리의 감정이 순간적으로 저지되고 억제됨을 겪게 된다. 어떤 대상이 형식 안에서 제한된 모습으로 있다면 우리는 그 대상에 대해 숭고하다고 말할 수 없다. 형식의 한계를 넘어서게 되고 무한의 영역으로 들어가게 되면 드디어 숭고의 감정을 불러일으킨다. 이러한 숭고의 감정은 도덕성으로까지 고양된다.

1.4 미적 기술로서의 예술과 순수예술

칸트에 의하면, 기술은 기계적 기술과 미적 기술로 나뉜다. 기계적 기술은 어떤 가능한 대상의 인식에 적합하도록 그 대상의 실현을 위한 행위를 수행하는 경우이다. 그러나 기술이 쾌의 감정을 직접적으로 의도할 경우엔 미적 기술, 즉 예술이다. 그러므로 미적 기술은 쾌적한 기술에 속한다. 그런데 미적 기술이 쾌를 단지 감각으로서의 표상에 수반할 때

는 쾌적한 기술에 그치지만, 여기서 한 걸음 더 나아가 쾌가 인식방법으로서의 표상에 수반될 때는 미적 기술, 곧 예술이다. 쾌적한 기술은 단지 유쾌함이나 홍겨운 기분, 일시적 환담 등과 같은 향락을 목표로 삼는다. 미적 기술, 즉 진정한 의미의 예술은 하나의 표상방식이며, 그 자체 외에 무엇을 의도하거나 목적을 내세우지 않지만 합목적적이다. 그리고 사회적인 소통과 전달이 가능하도록 심성능력들의 도야를 촉진한다. 쾌의 보편적 전달가능성은 한갓된 향락의 쾌가 아니라 반성의 쾌에 있다. 미적 기술로서의 예술은 감관의 감각을 규준으로 삼지 않고 반성적 판단력을 규준으로 삼는다. 단지 마음을 즐겁게 해주려는 목적이나 이 목적에 따른 형식을 지닌 예술과는 구분되는 순수예술은 그 자체가 목적인 일종의 표상이다. 하지만 그럼에도 불구하고, 비록 어떤 특정한 외적인 목적을 가지고 있지 않다 하더라도 순수예술은 사회적 소통을 위해 심성능력의 정진과 연마를 거쳐 체득된다.

1.5 천재

천재는 다른 사람과 나누어 가질 수 없는 예술가에 특유한 자질이다. 천재는 예술에 규칙을 부여하는 재능이다. 천재는 이러한 규칙을 개념에 의해 궁리하지 않는다. 천재는 타고난 정신적 성향에 관계한다. 천재는 날 때부터 지닌 심성의 소질을 통해 예술에 규칙을 부여한다. 정신은 활기 있게 하는 마음의 원리이며, 천재는 이러한 정신에 스며들어 있다. 비록 개념이 제시된 이념에 적합하지 않더라도 많은 생각을 유발하는 이념들을 제시한다. 천재는 미적 이념의 능력이다. 천재는 직관이나 상상력의 표상에 적절하지 않은 이성 이념들을 정형화한다. 이런 까닭에 천재는 온전히 지성적인 것만은 아니다. 천재는 마음의 독창성에 연관된

다. 이 독창성은 범례적이고 자연스럽다. 천재는 모방에 의해 배울 수 없거니와 가르쳐질 수도 없는 타고난 재능이다. 미적 기술, 즉 예술은 필연적으로 천재에 속한 것이라 하겠다. 천재에 관한 좀 더 자세한 논의는 본서의 3장 3절 '또 다른 자연으로서의 천재'에서 다루기로 한다.

2. 『아름다움과 숭고의 감정에 관한 고찰』에 대하여[3]

『아름다움과 숭고의 감정에 관한 고찰』(이하 『미와 숭고』로 표시)은 칸트의 초기 미학저술로서 아름다움과 숭고함이라는 두 감정이 지닌 차이나 구별에 근거하여 사람의 심성과 태도, 관습이나 관행, 도덕적 성격이나 자세 등에 관한 재치 있는 관찰로 가득하며, 성별이나 국적, 인종의 차이에 기인한 서술을 널리 포함한다. 오늘날의 시각으로 보면, 인종적인 차이에서 오는 편견이나 서로 다른 지역에 따른 편견, 성별에 기인한 선입견이나 편견을 적잖이 보이고 있긴 하지만, 그럼에도 불구하고 이러한 고찰들은 그 깊이에 있어서나 다루는 폭에 있어서 확실히 유의미하며 눈여겨볼만하다. 일부이긴 하나 매우 비판적인 독자들에겐 이 책이 18세기의 편견들을 묶어 놓은 목록에 다름 아닌 것으로 보일 수도 있겠으나,

3_ 이 글은 Immanuel Kant, *Beobachtungen über das Gefühl des Schönen und Erhabenen*, in: Kants Gesammelte Schriften, herausgegeben von der königlich preußischen Akademie der Wissenschaften, Berlin 1912, Bd. II, Vorkritische SchriftenII 1757-1777, 205-256쪽)과 Wilhelm Weischedel 판(*Immanuel Kant Werke in Zehn Bänden*, Bd. 2, Vorkritische Schriften bis 1768, Darmstadt, 1983)을 필자가 한국칸트학회의 의뢰로 전체를 우리말로 번역하면서 역자해설의 형식에 기대어 내용을 소개하여 다룬 부분이다.

『미와 숭고』는 칸트의 생존 중에 이미 8쇄나 찍어낼 정도로 일반인들에게 이미 검증된, 그 진가가 널리 알려진 책임에 틀림없다. 칸트는 아름다움과 숭고의 감정과 대상에 관해 그 당대 사람들이 어느 정도로 서로 다르게 행동하고 말하며, 생각하고 또한 느꼈는가에 대해 자신의 직·간접적인 관찰에 근거하여 잘 기술하고 있다.

　제목이 말해주듯, 칸트는 철학자로서의 사색에서 보다는 관찰자의 눈으로 이 글을 썼다. 이 글을 쓰기 전에 이미 천체에 대한 그 자신의 근본적인 통찰을 토대로 보편적인 자연사나 천체이론을 피력할 때 '관찰'이란 용어를 사용함으로써 이와 연관된 특징을 이미 잘 드러냈다고 하겠다. 이 글이 완성된 1763년에 칸트는 루소의 『에밀』을 읽은 것으로 보인다. 이 점에서 루소는 자연관찰에 경도된 탐구자의 길로 더욱 더 강열하게 칸트를 안내한 것으로 보인다. 『미와 숭고』는 칸트가 1772년의 '인간학' 강의[4]에서 전개하기 시작한 실용적 관점의 단초를 아울러 보여 주며, 이는 1790년의 『판단력비판』에서 논의한 내용에로 그대로 이어진다.

　여기서 우리는 무엇이 그리고 왜 칸트로 하여금 아름다움과 숭고의 감정으로 인도했는가를 물을 필요가 있다. 아일랜드계 영국인 정치철학자 이자 미학자인 에드먼드 버크Edmund Burke의 『숭고와 아름다움의 감정의 기원에 관한 탐구Enquiry into the Original of our Feelings of the Sublime and the Beautiful』는 1757년에 영어로 출간되었다. 이는 1773년에 레싱G. E. Lessing에 의해 독일어로 옮겨져 독일어권에 소개되었는데, 칸트가 『판단력비판』에서 버크를 언급한 것으로 보아 반드시 읽었을 것으로 추정된다. 하

4_ 칸트는 1772/1773년부터 '자연 지리학'과 '인간학'을 매년 여름 학기와 겨울학기에 번갈아 말년까지 강의했다.

지만 버크의 책이 『판단력비판』보다 훨씬 전에 쓰여진 『미와 숭고』에 실제로 어떤 영향을 구체적으로 주었는가의 여부는 논의의 여지가 남아 있다. 그런데 미네소타 주립대 교수인 씨어도어 그레이크Theodore Gracyk는 버크에 대한 멘델스존Mendelssohn의 성찰을 통해 칸트의 『미와 숭고』가 버크의 영향을 폭넓게 받았을 것으로 미루어 짐작한다. 또한 라이스 대학의 미학자인 존 자미토John H. Zammito 또한 이에 동의하는 바,[5] 비교적 설득력있는 견해로 보인다.

『미와 숭고』는 네 부분, 즉 제1장 숭고함과 아름다움의 감정이 갖는 여러 가지의 대상에 관하여, 제2장 인간일반에서의 숭고함과 아름다움이 지닌 고유한 성질에 관하여, 제3장 여성과 남성의 상호 관계에서 숭고함과 아름다움이 어떻게 서로 구별되는가에 관해, 제4장 숭고함과 아름다움의 상이한 감정에 기인하는 한에서의 민족특성에 관한 고찰로 이루어져 있다. 제1장에서 숭고함과 아름다움의 두 감정은 다양한 방식으로 우리에게 쾌적함을 준다고 지적한다. 감정에 관한 한, 숭고함은 우리를 감동시키고, 아름다움은 어떤 자극으로 인해 복받쳐 일어난 감정이다. 칸트는 감동과 흥분의 미묘한 차이를 통해 숭고함과 아름다움의 차이를 잘 드러내주고 있다. 또한 크기를 통해서도 숭고함과 아름다움은 극명하게 갈린다. 즉, 숭고한 것은 항상 거대해야 하고, 아름다움은 또한 작을 수 있다. 숭고함의 경우, 이를 세 종류로 나누어 섬뜩한 숭고함, 고상한 숭고함, 화려한 숭고함으로 구분하고 그 각각에서 오는 세세하고 미묘한 감정을 논의한다. "신성한 숲속의 커다란 떡갈나무와 고독하게 드리운

5_ John H. Zammito, *The Genesis of Kant's Critique of Judgment*, The University of Chicago Press, 1992, 32쪽.

그림자는 숭고하며, 꽃밭과 낮은 울타리 그리고 잘 가꿔진 나무들의 모습은 아름답다." 바로 우리 눈앞에 펼쳐지는 시각적 모습이 하나는 숭고함으로, 다른 하나는 아름다움의 정서로 다가온다.

제2장은 숭고함과 아름다움이 지닌 고유한 성질을 인간일반에 투사하여 살핀다. 숭고함은 존경심을, 아름다움은 사랑스러움을 환기시켜준다. 우정은 숭고함의 특징을 지니지만, 남녀 간의 애틋한 사랑은 아름다움 자체를 특징으로 삼는다. 상냥함과 깊은 경외심은 남녀 간의 사랑에 존엄과 숭고함을 가져다준다. 칸트는 지성이란 숭고하며, 위트(재담이나 기지)는 아름답다고 말한다. 나아가 대담함은 숭고하고 위대하게 보이며, 책략은 작지만 아름다울 수 있다고 언급한다. 위대한 인물이 자신에게 닥친 필연적 운명으로 인해 몰락해가는 과정에서 연민과 공포를 자아내는 비극에서는 숭고함의 감정이 움직이고, 평균이하의 인물이 등장하여 우리의 막힌 체증을 뚫어 웃음으로 해소해주는 희극에서는 아름다움의 감정이 움직인다. 사람의 얼굴모습에서도 갈색 빛을 띤 검은 눈동자는 신비로운 숭고에 가깝고, 푸른 눈에 금발의 자태는 투명한 아름다움에 가까워 보인다. 아킬레스의 분노[6]는 숭고하며, 베르길리우스[7]의 영웅은 고상하다. 숭고함의 성격이 부자연스러울 때엔 모험적이거나 기괴한 것이 되고, 아름다움의 감정이 퇴화할 때엔 어리석거나 유치하게 된다.

6_ 아킬레스(그리스어: Αχίλλευς, 라틴어: Achilles)는 고대 그리스 신화에 나오는 영웅으로 테살리아 지방의 퓌티아의 왕 펠레우스와 요정 테티스 사이의 아들이다. 고대 그리스의 서사시『일리아스』의 도입부는 아킬레스의 분노로 시작된다. 아킬레스의 분노란 자신의 애인인 브리세이스를 빼앗은 그리스 총사령관 아가멤논을 향한 것이다.

7_ 푸블리우스 베르길리우스 마로(Publius Vergilius Maro, 기원전 70~19)는 로마의 국가 서사시『아이네이스』의 저자이며, 로마의 시성이라 불릴 만큼 뛰어난 시인이다.

도덕적 성격 가운데 참된 덕만이 숭고하다. 사랑스럽고 아름다운 도덕적 성질도 존재한다. 선한 감정은 아름답고 사랑스럽지만, 참된 덕의 근거는 아니며, 오히려 그것은 쾌적함이다. 아름다움의 감정은 일반적인 호의의 근거이며, 인간본성의 존엄에 관한 감정은 존경의 근거이다. 칸트는 인간의 심성상태를 약한 지성의 우울질, 변하기 쉽고 오락에 빠지기 쉬운 다혈질, 무감각이나 냉담함이라 일컬어지는 점액질, 명예에 민감하며 화려하고 장려한 성질의 담즙질의 네 가지 기질로 분류한다. 이 가운데 특히 다혈질은 아름다움에 대한 지배적인 감정을 나타내며, 또한 담즙질적인 심성의 성질을 지닌 사람은 숭고함에 대해 지배적인 감정을 갖는다. 이 모든 서술은 직접 체험하거나 간접적인 자료를 근거로 칸트가 기울인 섬세하고 예리한 관찰에 기인해 보인다. 인간이 지닌 고상한 측면과 유약한 측면과의 연관 속에서 벌어진 기이한 상황 역시 위대한 자연의 기획에 속한다고 보는 칸트의 논의는 『판단력비판』에서 미의 합목적성을 자연의 목적론과 연계하여 논의하는 단초를 제공해준다고 하겠다.

제3장은 여성과 남성의 상호대립 관계 속에서 숭고함과 아름다움이 어떻게 서로 구별되는가를 보여준다. 남녀의 성별에서 볼 때, 여성은 남성과 똑같이 지성을 갖추고 있으나 여성은 아름다운 지성이고, 반면에 남성은 심오한 지성인데, 이는 숭고함과 동일한 의미를 지닌다. 또한 여성이 지닌 덕은 아름다우며, 남성이 지닌 덕은 고상하다. 여성의 덕스런 행위는 도덕적으로 아름답다. 여성들의 허영심은 하나의 결점이되, 아름다운 결점이다. 인간의 가장 위대한 부분이 취미에 의하여 소박하고 안전한 방식으로 본성의 거대한 질서를 따르는 바, 인간 성性의 가장 활동적인 부분도 그러하다. 아름다운 성이 보여주는 온전한 완전성은 아름다운 단순성이다. 그것은 매력적이

며 고상한 것에서 오는 세련된 감정을 통한 고양된 단순성이다. 이런 논의
를 칸트는 역사상 등장했던 다양한 인물들, 예를 들면 다시에 부인,[8] 마퀴생
폰 샤스틀레,[9] 퐁트넬,[10] 알가로티,[11] 니농 드 랑클로,[12] 루크레티아,[13] 모날데

8_ 다시에(Anne Dacier, 1654~1720)는 프랑스의 고전번역가로 알려져 있으며, 고
 대 그리스와 로마의 고전문헌들을 프랑스어로 옮겼다. 1681 〈아나크레온
 (Anacreon)〉과 〈사포(Sappho)〉를 번역했으며, 1699년엔 〈일리아드(Iliad)〉와 〈오
 디세이(Odyssey)〉를 번역했다.

9_ 마퀴생 폰 샤스틀레(Marquisin von Chastelet)는 마퀴즈 뒤 샤틀레(Marquise du
 Châtelet, 1706~1749)와 동일인물이다. 그녀는 프랑스의 수학자이자 물리학자이
 며 계몽주의 시대의 저술가였다. 뉴턴(Issac Newton)의 『수학의 원리, Principia
 Mathematica』를 프랑스어로 번역했으며, 볼테르(Voltaire)와는 연인관계였고, 모
 로 드 모페르튀이(Pierre-Louis Moreau de Maupertuis), 라 메트리(La Mettrie) 등
 과 학문적 교제를 나눴다.

10_ 퐁트넬(Bernard Le Bovier de Fontenelle, 1657~1757)은 프랑스 백과전서파의
 선구적 사상가이자 문학자였다. 『세계의 다양성에 관한 대화』(1686)에서 천문학에
 대한 일반인의 무지를 계몽하고, 신학적 우주창조설이나 지구 중심적 우주관을 비
 판하며, 코페르니쿠스의 지동설이 인정받는데 영향을 미쳤다. 『우화의 기원에 관
 하여』에서 우화가 여러 문화에서 독자적으로 나타난다는 이론을 지지하고, 비교종
 교학 부문에도 관심을 가졌다.

11_ 알가로티(Francesco Algarotti, 1712~1764)는 베네치아 출신의 철학자, 시인, 미
 술비평가 및 수집가였다. 뉴론이론에 밝았으며 건축과 음악에도 조예가 깊었다.
 볼테르, 보이에(Jean-Baptiste de Boyer), 모페르튀이(Pierre-Louis Moreaude
 Maupertuis), 라 메트리 등의 친구였다.

12_ 니농 드 랑클로(Ninon de Lenclos, 1620~1705)는 프랑스 파리의 유명한 사교계
 여성으로 파리에서 살롱을 열었는데 당대 유명한 문인, 정치인이 출입하였다. 그
 녀의 반종교적 태도로 인해 루이14세의 어머니인 안느(Anne)가 그녀를 1656년 수
 도원에 감금했으나, 많은 지인들의 주선으로 풀려날 수 있었다.

13_ 루크레티아는 로마여인의 근면함과 정숙함의 상징으로 추앙받은 인물이다. 로마
 공화제 창설자 가문인 타르퀴니우스 왕가의 마지막 아들인 섹스투스와 그의 사촌
 이자 루크레티아의 남편인 콜라티누스가 주연에서 자신들의 아내의 정숙함에 대해
 내기를 걸었다. 다른 여인들에 비해 정숙한 루크레티아는 남편이 출정중인 틈에 섹
 스투스로부터 겁탈을 당하고, 더럽혀진 명예를 찾고자 복수를 호소하며 자결한다.

스키[14] 등을 통해 제시하고 있다.

　제4장은 숭고함과 아름다움의 상이한 감정에 기인하는 한에서의 민족 특성에 관한 고찰이다. 칸트는 유럽대륙의 민족들을 비롯한 다른 대륙의 민족들이 지닌 특성들을 숭고함과 아름다움의 감정에 관한 경향들과 관련하여 대략적인 윤곽을 그리고 있다. 이탈리아인과 프랑스인은 아름다움의 감정에서 다른 민족과 구분되고, 독일인, 영국인 및 스페인인은 숭고함의 감정에서 다른 민족과 구분된다. 예를 들어 칸트에 의하면, 독일인은 아름다움과 관련된 감정에서는 프랑스인 보다 덜하며, 숭고함에 관해서는 영국인보다 못하다. 그렇지만 독일인에겐 두 감정이 비교적 잘 결합되어 나타난다. 특히 명예의 감정에 대한 국민적 차이는 프랑스인에겐 허영심, 스페인에겐 거만함, 영국인에겐 자부심, 독일인에겐 오만함, 네델란드인에겐 교만함으로 나타난다. 이렇듯 독일어가 지닌 뉘앙스의 풍부함을 이용해서 그 미묘한 차이를 칸트는 잘 언급하고 있다. 그 외에도 사랑이나 믿음에 대해서도 미묘한 차이를 드러내며 다르게 반응함을 지적하고 있다.

　칸트가 자신의 『미와 숭고의 감정에 관한 고찰』의 글에 대해 메모형식을 빌어 덧붙여 수기한 『미와 숭고의 감정에 관한 고찰에 대한 메모

14　모날데스키(Marchese Monaldeschi)는 스웨덴 크리스티나 여왕의 시종무관이었다. 크리스티나(1626~1689, 재위기간 1632~1654)여왕은 예술과 과학발전에 헌신했으나 독단적이고 낭비적인 행태로 인해 비난을 받았다. 프랑스의 철학자 데카르트를 비롯한 박학다식한 가톨릭교도들과의 교류를 즐겨했으며, 비밀리에 루터 교에서 가톨릭으로 개종하였다. 퇴위 후에 프랑스 총리인 추기경 마자랭과 모데나 공작을 상대로 당시 스페인 왕의 지배하에 있는 나폴리를 손에 넣고자 협상을 벌였으나 실패했다. 퐁텐블로에 머물던 중 그녀는 자신의 시종무관 모날데스키가 교황청에 이같은 자신의 계획을 밀고하였다고 생각하여 즉결처형을 명했다.

Bemerkungen zu den Beobachtungen über das Gefühl des Schönen und Erhabenen』는 1942년 게르하르트 레만Gerhard Lehmann이 학술원판 제20권(1-192쪽)에 담아 처음으로 완벽하게 출간했다. 여기에 마리 리쉬뮐러Marie Rischmüller가 편찬하면서 쓴 소개의 글에 자신의 소회를 밝힌 부분을 간략하게 소개하고자 한다. 칸트의 사유과정을 살펴보면, 무엇이 부수적이고 무엇이 그렇지 않은지 구분이 잘 되지 않지만, 주된 생각의 배경이 되는 많은 부수적인 생각들을 보여줌에 틀림없다. 그런데 수기로 된 저자 보존본 Handexemplar에서 우리는 부수적인 생각들을 만나게 된다. 이는 삶의 실천에 대한 고려, 정서적으로 각인된 철학의 영역과 일상적인 삶의 영역이 연합하는 것과 같은 상이한 학문적, 철학적 주제와 연관된다. 아울러 풍부한 철학적 탐구와 새로운 소재를 갖추고 있다. 여기에서 1760년대의 미학적, 법철학적, 인간학적 고려를 엿볼 수 있다. 이는 칸트철학의 전개에 있어서 새로운 장章이라 할 수 있다. 칸트에 있어 인간본성의 아름다움과 존엄에 관한 감정에 근거한 감정의식은 도덕 감정과 연관되며, 이는 윤리적, 미적 토대범주로서 작용한다. 그 무렵 칸트가 교류했던 철학적, 문학적, 시대사적 주변 환경이 글의 출처나 인용에서도 여실히 드러나고 있다. 또한 직·간접적인 참조문헌의 집합은 텍스트 이해를 보다 용이하게 하고 새로운 통찰을 가능하게 한다.[15]

앞서의 마리 리쉬뮐러의 소개글 외에, 『미와 숭고의 감정에 관한 고찰』과 『미와 숭고의 감정에 관한 고찰에 대한 메모』(이하 『메모』로 표시)

15_ I. Kant, *Bemerkungen in den "Beobachtungen über das Gefühl des Schönen und Erhabenen"*, Neu herausgegeben und kommentiert von Marie Rischmüller, Hamburg: Felix Meiner Verlag, 1991, p. XI-XXIV.

에 관한 비교논의는 수잔 멜드 셸Susan Meld Shell과 리차드 벨클리Richard Velkley가 편집한 『칸트의 고찰과 메모: 비판적 안내』에 소상히 언급되어 있다.[16]『미와 숭고』는 한편의 문학의 형태를 띠고 있고, 『메모』는 단편모음의 형태이다. 단편 모음이란 철학자의 체계적인 글이라고 기대하기보다는 기술적 밀도나 거기에 부과되는 체계적 규모가 없어 보인다는 말이다. 그럼에도 디터 헨릭Dieter Henrich을 비롯한 최근의 학자들은 여기에 새로운 관심을 보이고 있다. 특히 헨릭은 칸트가 『메모』에서 최고의 내적 보편성으로서의 정언명령에 대한 처음의 해석을 이끌었던 궤도 위를 진행하고 있음을 밝히고 있다. 물론 이 궤도는 볼프Christian Wolff(1679~1754), 크루지우스Christian August Crusius(1715~1775), 바움가르텐Alexander Gottlieb Baumgarten(1714~1762), 허치슨Francis Hutcheson(1694~1746), 루소에 대한 성찰과 연관된다. 칸트의 후기 실천적 사유를 이해하는데 있어 『미와 숭고』는 『메모』와 함께 초기저술 가운데에서도 아주 중요한 위치를 차지하고 있기 때문이다. 1764년에 간행된 『미와 숭고』는 칸트가 보인 영국의 상식철학자들에 대한 높은 관심이 녹아 있다. 그 외에도 도덕과 미학에 보인 루소의 영향도 알 수 있다. 『미와 숭고』는 일반 독자들, 대체로 여성 독자들에게 큰 호응을 받았으며, 이어진 문제들이 인간학에서 다시 다루어졌다. 다루는 주제들은 경험심리학과 연관된 문제들뿐 아니라 윤리학과 미학의 기본적인 범주로부터 성性과 종교 및 인종문제에까지 이를 정도로 매우 포괄적이다.

『미와 숭고』는 칸트가 인간본성을 해명하기 위해 취미와 관습의 다양

16_ Susan Meld Shell and Richard Velkley, *Kant's Observations and Remarks: A Critical Guide*, Cambridge University Press, 2012, 1-9쪽.

성을 갖고서 접근한 결과물이다. 『메모』는 그에 따른 의견을 아주 단순하게 다룬다. 직접적으로 "본성 안에(in nature)"있는 것이 아니라 "본성과 일치하는(in accord with nature)" 것을 탐구한다. 『메모』는 칸트가 루소로부터 받은 인상과 그 이후의 반성에 이르도록 한 것에 대한 실마리를 제공한다. 『메모』의 텍스트는 칸트 자신의 『미와 숭고』에다 덧붙여 손으로 써 넣은 것으로 이루어져 있다. 『메모』는 이미 출간된 칸트의 글을 잘 알고 있는 독자들에게도 놀라움과 신선함을 안겨준다. 그것은 정언명령의 세세한 초기 공식화를 포함한 윤리학, 종교의 도덕적 근거, 성의 관계, 공화주의, 이성의 한계와 같은 형이상학의 부정적 역할 등과 같이 다양한 주제들을 언급한다. 우리는 칸트가 왜 『미와 숭고』에다 『메모』의 형태로 방대한 주석을 달았는지 세세한 부분까지 잘 알지는 못한다. 그것은 직접적인 수정의 형태를 보이는 것도 아니며, 또한 어떤 명확한 방식으로 지속적인 논변을 내놓은 것도 아니기 때문이다. 때로는 단편적이고 애매하게 보이지만 의미에 있어 암시하는 바가 풍부하다. 어떤 경우엔 출처를 알기도 어렵고, 그가 말하고 있는 바가 누구의 목소리인지도 불분명할 때가 많다. 『미와 숭고』는 본질적인 부분이 바뀌지 않은 채 칸트 자신의 생애에 여러 번 간행되었다. 『메모』의 성격을 탐색하는 일은 우리로 하여금 칸트의 성숙한 이론 및 실천 철학의 본질적인 요소를 아울러 기대하게 한다. 『미와 숭고』에서 표현된 글은 대체로 실천적이고 시민사회적인 내용을 담고 있는 바, 사회 안에서 미적 취미를 개선한다거나 미의 감정과 인간성의 존엄과 같은 도덕성을 고양시키는 데 도움을 준다. 이는 실천철학으로 연결되는 중요한 대목이기도 하다.

칸트에 있어 도덕 감정은 개인의 감정을 보편적인 원칙에 종속시키는 것으로 그 특징을 드러낸다. 『미와 숭고』는 교양있는 모든 남녀들로 하

여금 다가 갈 수 있는 일종의 섬세한 감정을 그리고 있다. 이를 통해 그가 제기한 『보편적 자연사와 천체이론』(1755)이 인간이 피조물로서 창조된 목표를 이룰 수 있었으며 또한 유일한 수단으로 제시했던 사변적인 즐거움을 보완하도록 한다. 칸트는 인간의 존엄성을 사변적 탐구의 수고로운 일을 떠맡는 작은 소수의 역량과 또한 기꺼이 하는 마음에 더 이상 의존하지 않는다. 칸트는 『메모』에서 하고자 했던 바와 같이, 인간의 권리를 정립하는 일만이 유일하게 철학적 탐구를 가치있게 한다고는 선언하지 않는다. 『미와 숭고』는 인간의 존엄성이 보편적이지만 고르지 않게 분배된다는 선택적이고 대안적인 입장을 취한다. 이 입장은 인간본성의 아름다움과 존엄에 관한 감정이 덕, 상냥함이나 다정함, 명예에 대한 사랑, 심지어 거친 욕망과 같은 인간이 지닌 성질의 다양성의 알맞음이나 적당함을 재현함으로써 환기된다. 그리하여 『미와 숭고』는 인간의 미적 교육을 향해 출발하고 있다.

『미와 숭고』의 결론은 미적 교육의 비밀이 앞으로 발견될 것을 기약하며 미완인 채로 남겨둔다. 이를 받아들이는 것은 『메모』의 성과이자 과제를 부각시키는 일이기도 하다. 현재의 취미를 직접 관찰함으로서 인간본성에 이를 수 있다는 점은 칸트로 하여금 루소를 좇아 '자연상태'라 부르는 바를 합리적으로 구성하게 한다. 『메모』는 칸트의 삶에서 초기의 사변적 편견을 새로운 시민적, 도덕적 방향으로 돌린 전환점을 보여준다. 『메모』는 칸트 후기 사상의 이해를 위해 그의 삶과 사유가 서로 교차하는 마음을 드러낸다. 『미와 숭고』는 루소 사상에의 중요한 참여를 이미 보여주고 있다. 『메모』는 이성과 자연의 문제적 지위에 관한 루소의 주제와 물음을 보다 더 깊이 탐색한다. 『미와 숭고』에서 보편성은 모든 타자의 안녕을 목적으로서 다루는 자비의 범위를 넓힌다. 보편성은

목적론적이고, 객관적이다. 그것은 의지의 대상이나 목적을 보편화하기 때문이다. 칸트는 자유의 이념과 그 절대가치를 보편화가능성의 개념과 연결한다. 칸트 후기저술에서 확인된 감정의 적극적 측면과 소극적 측면, 초기 저술에 나타난 진실한 숭고와 그릇된 숭고의 차이는 후기의 인간학과 도덕이론의 구분이 왜 중요한가를 보여 준다.

　유럽을 벗어나 비유럽인들, 이를테면 칸트가 언급하고 있는 아라비안인, 페르시아인, 중국인, 인도인, 일본인, 아프리카의 흑인, 북아메리카인 등에 대한 기술엔 부분적인 편견이나 오류가 보이긴 하지만, 그 외에도 참고할만한 여러 관점들이 피력되고 있다. 칸트에 있어 덕의 아름다움인 고상한 태도는 각자의 개별적인 경향성을 인간본성의 아름다움과 존엄을 위한 보다 더 큰 감정에 종속시킴으로써 야기될 수 있는 것이다. 『미와 숭고』를 내놓을 무렵, 칸트는 이미 감정과 경향성이 도덕성을 위한 충분한 근거를 제공할 수 없다는 점을 알고 있었던 것으로 보인다. 하지만 『미와 숭고』는 미학적인 혹은 미적인 의도를 포함하되, 이를 넘어서 훨씬 더 많은 인간학적이며 도덕적인 의도를 또한 담고 있다고 하겠다. 칸트는 미적인 평가에 연관된 감정이 그의 도덕철학을 위해서도 중요한 의미를 지니고 있음을 알았다. 칸트는 숭고를 실천이성에 기반한 도덕적 감동과 동일시하며, 이를 진정한 덕으로 연합하기에 이른다. 이는 아마도 이론이성에서 출발하여 실천이성으로 나아가되, 양자 간에 놓인 심연을 매개하려는 칸트 사상의 건축술적 체계를 위한 시도와도 연결된다고 하겠다. 무엇보다도 『미와 숭고』는 고찰 혹은 관찰이라는 주제 아래 인간본성에 관한 칸트의 깊은 이해를 들여다 볼 수 있다. 이처럼 그가 지닌 따뜻하면서도 유머가 풍부한 감정, 미적 체험의 예리한 감성 등을 엿볼 수 있는 내용으로 가득차서 오늘의 우리에게도 시사하는 바가

크다고 하겠다. 요즈음 남녀 간에 성차별적인 언행은 삼가야 하겠으나, 차별이 아니라 그 차이를 목도한 칸트의 견해는 탁월하다고 하겠으며 이는 다양한 차이를 인정하며 받아들이는 포스트모던적 상황에도 어울리는 언급이라 하겠다.

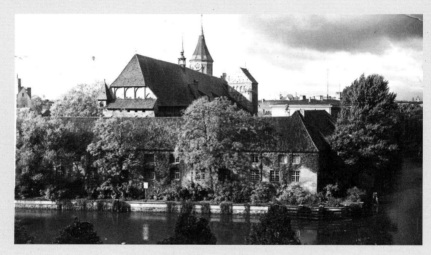

쾨니히스베르크의 옛 대학 건물

3장
칸트미학에서의
자연개념

3장 칸트미학에서의 자연개념[1]

1. 들어가는 말

자연이란 인간에게 무엇인가? 자연이 어떤 목적을 지니고 있으며, 인간에게 어떤 가능성[2]으로 존재하는가? 우리는 자연과학의 입장에서 자연현상을 인과론적으로 관찰하고 기계론적 법칙을 수립하고자 한다. 하지만 이것만으로 온전히 해명이 되지 않은 부분이 남아 있다. 칸트는 자연에 대해 목적론적으로 접근하여 그의 미학이론에 원용한다. 자연의 영역이 객관적이고 실질적인 합목적성이라면, 아름다움의 영역은 주관적이고 형식적인 합목적성이다. 자연의 압도적인 위력은 인간인식의 영역 밖에 놓이나 우리는 안전한 거리에서 이를 관조하며 숭고라는 정신의 고양된 힘을 느낀다. 즉, 숭고함은 자연의 위력이 아니라 우리의 심성능력에

1_ 김광명, 『자연, 삶, 그리고 아름다움』, 북코리아, 2016, 제2장 참고.
2_ 가능성과 연관하여 예술을 뜻하는 독일어 Kunst는 원래 '할 수 있다'(können)에서 나온 말이어서 아주 시사하는 바가 크다. 예술은 곧 가능성의 세계이기 때문이다. 가능과 불가능의 개념쌍을 네 가지 카테고리로 나누어 보면, 가능한 가능, 불가능한 불가능, 가능한 불가능, 불가능한 가능으로 나뉜다. 그런데 앞 부분의 가능한 가능과 불가능한 불가능의 개념 조합은 동어반복으로서 별 의미기 없고, 뒷부분의 가능한 불가능과 불가능한 가능의 경우는 생각해 볼 필요가 있다. 이 가운데 예술이 그리는 세계는 불가능한 것으로 보이는 세계를 상상력을 통하여 가능한 것으로 창작해낸다. 여기에 예술의 묘미가 있다.

서 나타나는 정서이다. 칸트에 의하면, 아름다움을 판정하는 능력이 취미라면, 아름다움을 생산하는 능력은 천재이다. 천재는 자연을 통해 예술에 규칙을 부여하는 능력이며, 이는 또 다른 하나의 자연인 것이다.

　원래 서구에서 자연에 대한 인간의 지배와 이용은 인간스스로를 위한 자기구제의 것[3]으로 출발했으나, 산업화의 과정을 거치면서 점차 자기구제와 자기보존의 차원을 넘어 자연과 인간 사이에 불화와 분열이 심각한 상황이 되고 있다. 오늘날 우리는 자연에 대한 미적 평가, 자연에 대한 미적 반응을 토대로 양자의 관계에 대한 바람직한 재정향Reorientation이 필요한 시점에 서 있다. 자연이 실제로 어떠한가 그리고 자연이 의미하는 바가 무엇인가는 일차적으로 자연 그대로의 모습에 대한 고찰에서 접근할 수 있다. 우리는 흔히 일상적으로 자연을 경험의 대상으로서 자연현상 일반으로 이해한다. 자연현상의 이면에 어떤 원리가 숨어 있겠지만, 어떻든 자연현상은 우리가 경험하는 주요 대상으로 여겨져 왔다. 그러나 우리가 경험하는 자연현상은 자연의 외부에 나타난 현상이긴 하지만 이는 필연적으로 자연 안의 원리와 어떤 연관 관계를 맺고 있을 것이다. 내부와 외부의 연결, 그것이 인과론적이든, 기계론적이든 혹은 목적론적이든 간에 그러할 것으로 우리는 추정할 수 있다. 이제 이런 추정이 어떻게 전개되는지 칸트미학에서 논의되는 자연개념을 통해 살펴보기로 한다.

　자연개념은 칸트의 『판단력비판』에서 자주 언급된다. 특히 그 점은 그

3_　Hartmut Böhme, "Natürlich/Natur", in: Marit Cremer, Karina Nippe and Others(ed.), *Ästhetische Grundbegriffe*, Stuttgart/Weimar: J.B. Metzler, Band 4, 2002, 475쪽.

가 『판단력비판』에서 펼친 자연목적론 및 자연미론의 특징을 통해 논의
된다. 아름다운 자연은 그것이 마치 예술처럼 보여야만 아름답다. 자연
은 그것이 무엇인지, 즉 본성의 문제가 아니라 실제로 무엇인지, 즉 어떻
게 보이는가에 대해 미적으로 평가하고 판단한다.[4] 무엇보다도 자연에
대해 오로지 기계적 설명만을 하는 것으로는 부족하며, 자연의 조직이나
체계는 우리에게 알려진 어떤 인과성과만 관계를 맺고 있는 것도 아니
다. 자연은 그 보다 더 포괄적이며 형성적인 힘을 지닌 어떤 것으로서 정
의된다. 이 힘이 산출하는 바는 모든 부분들이 하나의 전체를 위해 유기
적으로 연결되며 서로 간에 목적이자 수단이 된다. 이런 형성력의 결과,
생산된 산물은 기계적인 원리들만을 통해 이해될 수 없거니와 또한 자연
의 맹목적인 기계론에 기인하여 생긴 것도 아니다. 이 형성력으로 인해
빚어진 산물은 방법상의 도구인 수단의 측면에서 보면 인과론적이고 기
계론적이지만, 최종목적 혹은 궁극목적의 측면에서 보면 목적론적이다.
이와 더불어 칸트는 자연의 역동적인 측면을 확장한다. 이는 『판단력비
판』에서 운동의 힘과 법칙으로 기술된다. 이리하여 우리는 자연을 힘이
나 에너지의 측면에서 무엇을 위한, 그리고 무엇을 향한 역동적인 힘, 형
성적인 힘, 생산적인 힘으로 망라하여 보게 된다.[5]

　　예술은 예술가의 내적 예술의지의 산물인 동시에 자연의 비옥함이

4　Alexander Rueger, "Kant and the Aesthetics of Nature", *British Journal of Aesthetics*, Vol. 47, No. 2, April 2007, 138쪽.

5　Howard Caygill, *A Kant Dictionary*, Malden, Massachusettes: Blackwell Publishers Inc 1997. 297-299. 이는 쉘링에게서 인식하는 주체를 형성적 자연으로 대체하게 하는 지름길이기도 하며, 그리하여 칸트철학을 주체 철학에서 자연철학으로의 변형을 가능하게 하는 계기가 된다.

나 풍요로움에 대한 정서적 표현의 결과물이기도 하다.[6] 여기서 자연의 비옥함이나 풍요로움은 상징적 의미를 지니고 있다. 자연산물이 예술의 풍부한 소재가 되기 때문일 것이다. 실제로 자연의 척박함이나 궁색함도 자연대상에 대한 예술적 접근의 탁월한 소재로서 손색이 없다. 자연에 담겨있는 무궁무진한 표현성의 의미를 찾아 그것을 표현하는 일은 예술가의 몫이다. 우리는 흔히 자연에 대해 '그림 같다(picture-like, picturesque)'고 말함으로써 자연을 미적 경관 안으로 끌어들인다.[7] 물론 우리가 '그림 같은 경관'이라고 평가할 때는 주관적이라고 칸트는 말한다. 칸트의 접근은 그런 평가가 비인식적이라는 의미에서 주관적이다.[8] 자연에 대한 미적 평가는 자연, 인간 그리고 예술이 맺고 있는 삼면관계에서 살필 수 있다. 인간은 예술활동을 통해 자연을 인간 안으로 끌어들이며 접근해 왔다. 예술적 창조의 원천은 자연적 힘에 있다. 미적 행위로서의 예술활동은 자연과의 관계에서 정립된다. "자연은 미적 질서"[9]의 원형이다. 이는 자연 안에서 미적 질서를 찾는다는 말이기도 하거니와 역으로 말하면 미의 질서를 들여다보면 그 안에 자연의 원리가 있다는 것이다. 예술가는 자연의 이면에 숨어 있는 것을 찾아 미적 질서를 부여

6_ Jeremy Proux, "Nature, Judgment and Art: Kant and the Problem of Genius", *Kant Studies Online*, Jan. 2011, 4쪽.

7_ Allen Carlson, *Aesthetics and the Environment-the Appreciation of Nature, Art and Architecture*, London and New York: Routledge, 2002, 4쪽.
Picturesque는 자연경관이나 풍광에 적용되는 미적 범주로서 풍려미(風麗美)라 한다. 이태리 후기 르네상스에서는 Pittoresco라 했으며, Vasari나 Lomazzo는 비고전적인 의미나 비아카데믹한 의미로 사용했다. 고전적인 양식에서는 '우아한 구성'으로, 낭만적인 취향에서는 '조야함'을 뜻하기도 했다.

8_ Alexander Rueger, 앞의 글, 139쪽.

9_ Hartmut Böhme, 앞의 글, 476쪽.

한다. 따라서 미는 자연의 질서이기도 하다.

16세기에서 18세기에 걸쳐 자연의 모습 혹은 자연상自然像은 자연에 대한 감성적 접근이 아니라 기계적 접근이었다. 다시 말하면 자연의 감성화가 아니라 기계화가 그 무렵 시대를 이끈 가장 중요한 새로운 변화였다는 말이다. 『순수이성비판』에서의 자연관은 인과관계에 기초한 기계론적이다. 칸트에 있어 자연은 그 현존재에서 보면 필연적인 규칙, 즉 법칙에 따른 현상들의 연관이다. 그런데 자연미의 도덕적 의의에 대한 칸트의 주장은 기계론적 자연관이 아니다. '자연으로 돌아가라' 외치며 원초적 자연상태를 강조한 루소나 범신론적 자연주의를 표방하며 자연연구에 몰두한 젊은 괴테Johann Wolfgang von Goethe(1749~1832)에게서 보이는 미적 감성에 호소하는 자연은 야생의 자연이요, 자유로운 자연이며, 닿지 않고 길들여지지 않은 자연 그대로이다.[10] 칸트는 인식론적 의도에서 자연을 주체의 구성으로 기술했다. 현상의 총괄로서의 자연일반은 모든 가능한 경험의 대상이다.[11] 만약에 칸트가 자연을 현상들의 총체개념으로 규정한다면, 자연은 직관의 일반적인 형식에 따라서 그리고 오성의 개념들에 따라 법칙적으로 규정된 것이다.[12]

자연에 대한 미적 평가는 자연 안의 유기체에 대한 목적론적 판단 및 하나의 전체로서의 자연에 대한 목적론적 판단과 연관된다. 자연이 실제로 어떠한가는 자연이 의미하는 바를 설명함으로써 다듬어진다. 또한 자연을 자연으로서 반응하는 일이 무엇을 뜻하는가는 자연인식에 대한

10_ Alexander Rueger, 앞의 글, 140쪽.
11_ I. Kant, *Kritik der Urteilskraft*(이하 *KdU* 로 표시), Hamburg, 1974, XXXII.
12_ Hartmut Böhme, 앞의 글, 485쪽.

미적 연관성 및 그 적절성[13]에서 해명된다. 칸트가 자연을 이성의 질서 안으로 들여 놓는다면, 사물의 본성과 자유 위에 근거지어진 순수한 실천이성의 영역 사이에 일치의 가능성을 포함하게 된다. 기술적, 실천적 이성의 대상으로서 자연은 우리가 야기하는 최고의 궁극목적을 산출하는 것을 과제로 삼는다. 그 안에서 동시에 인간의 궁극목적이 실현될 것이다.[14] 칸트는 자연을 미의 전형으로 받아들인다. 그리하여 자연에 대한 미적 판단, 미적 평가 혹은 감상의 측면에서 자연과 예술의 관계에 대해 모색할 수 있을 것이다. 칸트에게서 자연의 목적은 무엇이며, 자연과 기교의 관계는 어떻게 설정되는가. 이러는 중에 또 다른 자연으로서의 천재는 원래적 의미의 자연과 어떤 관계를 맺으며 역할을 수행하는가를 살펴보려고 한다.

2. 자연의 목적

2.1. 자연의 가능성

물질적인 의미에서 모든 현상들을 총괄하는 자연의 가능성에 대한 물음은 우리의 감각기관에 근거한 감성의 구성으로 인해 그 답변이 가능하다고 칸트는 말한다. 또한 형식적인 의미에서 자연의 가능성은 규칙의 총체성으로 추정해 볼 수 있다. 규칙의 총체성 아래에서 모든 현상들은

13_ 이런 언급의 대강은 Malcolm Budd, *The Aesthetic Appreciation of Nature: Essays on the Aesthetics of Nature*, Oxford: Clarendon Press, 2002 참조.
14_ Hartmut Böhme, 앞의 글, 487쪽.

경험과 연결되는 것으로 생각된다. 이는 우리의 오성의 구성에 의해 접근이 가능하다. 물질적인 의미에서의 자연과 형식적인 의미에서의 자연 사이에 놓인 차이는 비판철학, 특히 『순수이성비판』에서 제기된 자연에 대한 두 가지 정의로 전개된다. 즉, 물질적인 측면에서 자연은 현상들의 집합[15]인데, 오성은 이런 현상들의 집합에 개념을 통해 선천적인 법칙을 부여한다. 또한 자연은 형식적인 측면에서 현상에서의 질서와 규제[16]이다. 현상들의 단순한 집합도 자연이 지니고 있는 모습이거니와 그 이면에 담긴 질서와 규제의 원리도 자연이 지닌 또 다른 면이다. 이렇듯 자연은 우리에게 현상의 총체성과 규칙의 총체성이라는 양면으로 다가온다. 칸트는 『순수이성비판』 제2판(1787)의 주해에서 자연에 관한 물질적인 정의나 형식적인 정의 모두 역동적이라고 간주한다. 앞서 언급했듯, 형식적으로 보면, 인과성의 내적 원리에 의해 사물들을 규정하고 상호 연결하는 것을 뜻하며, 또한 물질적으로 보면, 인과성의 내적 원리에 따르되, 사물들이 처하고 있는 현상들의 합계이다.[17]

자연개념에 대한 내적인 차이에 더하여, 두 가지 중요한 외적인 차이가 있다. 하나는 자연개념과 세계개념사이의 차이이다. 우리가 바라보는 세계란 모든 현상들의 수학적 합계이며, 종합의 총체성이다. 반면에 자연은 역동적 전체로 보여진 동일한 세계이다.[18] 두 번째 차이는 『순수이성비판』의 제3이율배반[19]에서 명료하게 드러난다. 먼저 정립을 보면,

15_ *KrV*, A114/B163.

16_ *KrV*, A125.

17_ *KrV*, B446.

18_ *KrV*, A418/B446.

19_ *KrV*, A471-479.

자연법칙에 따르는 원인성은 그것으로부터 세계의 모든 현상들이 도출될 수 있는 유일한 원인성이 아니다. 현상을 설명하려면 자유에 의한 원인성을 상정하는 일이 필요하다. 다음에 반정립을 보면, 자유란 없으며 세계 만상은 자연법칙에 따라서만 생기고 움직인다. 칸트는 각각의 주석을 통해 자유에 의한 처음의 시작을 이성의 요구로서 내보이고, 자연법칙은 자유의 영향에 의해 부단히 변경된다고 본다. 자연과 자유의 차이는『순수이성비판』에서의 자연형이상학과『실천이성비판』에서의 자유형이상학으로 드러난다. 의지의 자유는 끊임없이 자연의 인과성에 반하는 것이다. 실천철학의 근본적인 문제는 자연의 인과성과 자유의 필연성을 화해시키는 일이다.『도덕형이상학 정초』(1785)에서 이러한 접근으로부터의 재미있는 일탈은 칸트가 자연의 형식적 측면을 사용하거나 사물의 현존이 보편법칙에 의해 규정된 것으로 사용하는 것이다. 이는 마치 '너의 행동의 준칙이 너의 의지를 통해 자연의 보편법칙이 되도록 행위하는 것'으로서 정언명법을 밝히기 위한 것과 같다.

오성은 자연의 보편적 법칙들을 선천적으로 소유하고 있다. 만일 그 법칙들이 없다면, 자연은 전혀 경험적 인식의 대상이 될 수 없을 것이다. 오성에 관한 한 우연적인 자연의 특수한 규칙들에도 자연의 어떤 질서가 있음을 오성은 요구한다. 우리는 "우리 자신을 현상 속에 집어넣는다. 현상안의 질서와 규칙성을 우리는 자연이라고 부른다. 그리고 더욱이 우리는 만약에 우리가 또는 우리 마음의 본성이 원초적으로 우리자신을 현상에 놓지 않았다면, 그것을 발견할 수 없었을 것이다. 왜냐하면 자연의 이러한 통일성은 현상들의 연계가 지닌 필연적인, 말하자면 선천적

으로 확실한 어떤 통일성이다."²⁰ 자연은 합법칙성에 관해 우리의 오성이나 통각의 통일에 달려 있다. 왜냐하면 자연은 현상들의 총괄개념이요, 모든 가능한 경험의 대상이기 때문이다.

우리가 자연이라고 부르는 바는 현상에서의 질서와 규칙성이다. 그런데 우리 스스로 그렇게 이름을 붙인 것이고, 자연이 그 안에서 찾을 수 있는 건 아니다. 우리 심성의 본성은 자연을 근원적으로 원래부터 안에 넣지 않았다. 자연의 통일성은 순수오성 안에 그 원천을 갖고 있는 현상들의 결합을 위한 하나의 필연적인, 선천적으로 확실한 통일이다. 규칙의 능력으로서의 오성은 스스로 자연을 위해 법칙을 부여한다. 즉, 규칙에 따라 현상의 다양성을 종합적으로 통일한다. 오성은 그 자체 자연법칙의 원천이고, 따라서 자연의 형식적 통일의 원천이다. 자연 일반은 형식상 시·공간 안에서 현상들의 합법칙성 아래 놓인다.²¹ 경험적 오성의 측면에서 자연은 필연적인 규칙, 즉 법칙에 따른 현상들의 연관이다. 확실한 법칙으로서 선천적인 근본명제는 비로소 자연을 가능하게 한다. 여기서 '경험의 유비類比'는 가능한 경험의 내용을 자연통일성에 결합시킨다.²² 경험의 유비란 "지각들의 필연적인 결합이라는 표상에 의해서만 경험이 가능하다"²³는 것을 말해준다. 경험이란 경험적 인식으로서 지각에 의해 객체를 규정하는 인식이다. 모든 경험대상들은 자연에 놓여 있으며, 그리고 놓여 있어야만 한다. 자연이 역동적인 전체로서 간주되

20_ *KrV*, A125.
21_ *KrV*, tr. Anal. §26.
22_ 여기서 '유비'는 칸트가 말하듯, 두 개의 항 사이에 성립하는 양적 관계의 동등성이 아니라 질적 관계의 동등성이다(*KrV*, B222).
23_ *KrV*, B218.

는 한에 있어 세상은 자연이다. 하나의 크기로서 성립하는 공간이나 시간에 있어서의 집합이 아니라 현상의 현존재에 있어서의 통일성에 주의를 기울인다. '무엇의 성질이나 상태가 어떠하다'라는 형용사적 의미의 형식적 측면에서 보면, 자연은 인과성의 내적 원리에 따르는 사물규정의 연관이다. '무엇'이라는 명사적 의미의 물질적 측면에서 이해하면, 자연은 인과성의 내적 원리에 전적으로 연관되어 있는 한에 있어 현상들의 총괄개념이다.

자연은 일반적인 규칙에 따라 규정되는 한, 사물의 현존재이다. 그런데 자연은 사물의 현존재이되, 그것은 일반적인 규칙에 따라 규정되어 있다는 말이다. 또한 현존재는 시·공간적인 제한 안에 있을 수밖에 없다. 자연이 사물 그 자체의 현존재를 의미한다면, 우리는 자연을 결코 선천적으로든 후천적으로든 인식할 수 없다. 사물자체에 어떻게 다가가는가를 우리가 알고자 원하기 때문에 분석적 명제인 개념의 분해를 통해서는 결코 발생하지 않는다. 이는 내가 어떤 사물에 대한 나의 개념에 무엇을 포함하고 있는가를 알고자 하지 않고, 사물의 현실에서 개념에 부가되며, 그리하여 사물자체는 나의 개념 밖의 현존재에서 규정되기 때문이다. 개념에 앞서 사물은 나에게 먼저 주어져 있어야 한다. 왜냐하면 사물은 선천적으로 인식되지 않기 때문이다. 또한 후천적으로 사물자체의 본성에 대한 인식은 불가능하기 때문이다. 경험이 나에게, 그 아래에 사물의 현존재가 서 있는 법칙을 가르쳐줘야 한다면, 그리고 법칙들이 사물 그 자체와 관계하는 한에서, 나의 경험 밖에 이 법칙들은 필연적으로 귀속되어야 한다. "이제 물론 경험이 그것이 무엇이며 어떠한가를 나에

게 가르쳐주는 한, 그러나 결코 필연적으로 그러해야 한다."²⁴ 자연은 사물일반의 현존재를 규정하는 합법칙성을 의미할 뿐 아니라 물질적으로 모든 경험 대상의 총괄개념이다. 경험의 대상일 수 없는 것에 대한 인식은 초감성적이며 초물리적 혹은 초자연적hyperphysisch일 수밖에 없다.²⁵ 자연과학은 경험할 수 있는 것을 다루며, 경험을 넘어선 물 그 자체와 관련되지 않는다.²⁶ 좁은 의미에서 보면, 자연의 형식적인 것은 모든 경험 대상에 적용되는 합법칙성이다. 그리고 그것이 선천적으로 인식되는 한에 있어서, 대상들의 필연적인 합법칙성이다.²⁷

초감성적인 원형으로서의 자연과는 달리 감성적으로 지각할 수 있는 자연은 그 자체로 존립하는 현실이 아니라, 통일적이고 규칙적인 법칙의 경과아래 놓인 물리적인 현상들과 심리적 현상들의 체계적 연관이다. 자연은 사물 그 자체의 규칙에 따른 현상의 외적, 내적 세계를 포괄한다. 그 자체로서 생기生起하는 것의 기제機制는 자연 안에서 일반적인 효력을 지닌다. 여기에선 모든 것이 인과법칙에 따르게 되며, 물 자체 안에서 그리고 본체로서의 세계 안에서 규정되는 자유는 배제된다. 자연의 초감성적 근거는 우리가 오직 사유할 수 있을 뿐, 인식할 수는 없다. 인간은 감성적 존재로서 자연계에 속하지만, 동시에 이성적 존재로서 예지계에 속하는 이중적 존재자이다. 그렇지만 인간은 자연법칙이 아니라 자유법칙 아래에 놓인다. 통일적 현상연관으로서의 자연은 오성법칙을 통해

24_ I. Kant, *Prolegomena*, (이하 *Pro.* 로 표시) Kant Werke, Bd. 5, hrsg. von Weischedel, Darmstadt, 1981, §14, III 50쪽 이하.

25_ I. Kant, *KdU*, §72, 322.

26_ *Pro.* §16, III 52.

27_ *Pro.* §17, III 52.

3장 | 칸트미학에서의 자연개념 / 115

형식적으로 규정된다. 오성은 개념을 통해 자연에다 법칙을 부여한다. 그리고 자연은 법칙을 향해 있다.[28] 자연은 합법칙적이며, 무질서하게 보이는 자연 이면의 질서, 곧 법칙과 같은 것이다.

선험철학transzendentale Philosophie이 최고로 지향하는 지점은 경험의 대상으로서 자연 자체가 어떻게 가능한가라는 물음이다. 이는 원래 두 가지 물음을 포함한다. 첫째, 자연은 물질적인 의미에서 즉, 직관에 따른 현상들의 총괄개념으로서, 공간과 시간, 그리고 이 둘이 수행하고 있는 바를 감각의 대상이 어떻게 도대체 가능하게 하는가이다. 이에 대한 문제는 이렇다. 즉, 자연은 우리가 지닌 감성의 성질에 의해 그에 따라 그 자체 알려져 있지 않으며 현상들과는 전적으로 구분되는 대상들의 고유한 방식을 향해 활동하고 있다. 둘째, 모든 현상들이 규칙 아래에 놓여 있어야만 하는 그러한 규칙의 총괄개념으로서 형식적 의미에서의 자연이 경험에서 현상들이 결합된 것으로 사유되어야만 한다면, 자연은 어떻게 가능한가이다. 대답은 우리의 오성의 성질에 의해 가능하다. 오성에 따라 감성의 모든 표상들은 의식과 필연적으로 관계를 맺는다. 그것을 통해 우리 사유의 고유한 종류가 이를테면 규칙을 통해 그리고 규칙에 의하여, 객체 그 자체의 통찰과는 전적으로 구별되는 경험이 가능하다. 감성 자체의 고유한 특성이 또는 오성의 특성이, 그리고 모든 사유에 근거가 되는 필연적인 통각이 어떻게 가능한가는 아직 풀리지 않고 있으며 또한 대답되지도 않았다.[29]

28_ R. Eisler, *Kant Lexikon*, Hildesheim · Zürich · New York: Georg Olms Verlag, 1984, 376쪽.
29_ R. Eisler, 앞의 책, 378쪽.

자기의식 곧 통각은 자아라는 단순한 표상이다.[30] 자아의 표상은 순수하고 근원적인 통각으로서 자기 이외의 것에서 끌어낼 수 없는 자기의식이다. 통각의 통일은 자기의식의 선험적 통일이다.[31] 왜냐하면 우리는 이러한 감성의 성질을 해명할 필요가 있으며, 또한 대상에 대한 모든 사유가 항상 다시금 필요하기 때문이다. 그런데 경험 일반의 가능성은 동시에 자연의 일반법칙 아래에 있다. 오성은 자연으로부터 법칙을 선천적으로 만드는 것이 아니라 오성은 자연을 지시하고 규정한다. 자연은 형식적이고, 사물의 현존재에 속하는 모든 것들의 첫 번째 내적 원리이다. 물질적 관계에서 자연은 모든 사물의 총괄개념이다. 사물이 우리 감각의 대상인 한에서 그러하다. 거기에 따라 작용이나 활동이 일어나는 법칙의 일반성은 자연이라고 부르는 바로 되며, 말하자면 사물의 현존재는 일반적인 법칙에 따라 규정된다. 포괄적인 의미에서의 자연은 법칙에 의해 규정된 모든 것의 총괄개념이다.

경험개념들은 감관의 모든 대상을 총괄하는 것으로서의 자연에다 자신의 지반Boden을 두고 있지만, 별도의 영역Gebiet을 갖지는 못한다.[32] 칸트가 지반과 영역을 구분하여 사용한 이유란, 체류할 곳으로서의 근거domicilium인 지반을 갖되 그 근거를 토대로 법칙에 맞게 펼칠 독립된 영역을 갖지는 않는 것으로 보인다. 보편적 법칙이 없이는 감관의 대상으로서의 자연일반은 사유될 수 없다. 자연개념에 의한 입법은 오성에 의해 수행되며, 그것은 이론적이다. 자유개념에 의한 입법은 이성에 의해 수행되

30_ KrV, 68.
31_ KrV, 132.
32_ KdU, XVII.

며, 그것은 실천적이다. 모든 무조건적이고 실천적인 법칙의 기초개념으로서의 자유개념은 이성을 확장하여 자연개념의 한계를 넘어서게 할 수 있으나, 모든 자연개념은 이 한계 안에 묶여 있다. 자연개념은 자기의 실재성을 감관의 대상들을 통해 드러내 보인다. 자유개념은 자기의 실재성을 실천이성에 의해서, 감성계에 나타날 수 있는 어떤 결과를 보아 충분히 입증한다. 이는 이성이 도덕적 법칙에 있어서 반드시 요청하는 바이다. 우리는 우리 내부의 자연과 우리 외부의 자연을 상정할 수 있다. 즉, 우리자신을 경계로 하여 내부에도 자연이 있으며, 외부에도 자연이 있다. 우리가 흔히 인간성human nature이라 지칭할 때, 그것은 인간의 내부에 자리한 본성으로서의 자연이며, 곧 인간 안의 자연nature in human을 가리킨다.[33] 그리고 외부의 자연은 현상으로 존재하며 경험대상이다.

우리의 외부에는 우리가 언제라도 경험할 수 있는 대상으로서 자연현상이 자리한다. 외부의 자연이 우리에게 영향을 미치는 한에 있어서, 우리가 우리외부의 자연보다 우월하다는 것을 의식할 수 있는 한, 숭고성은 자연의 사물 가운데에 있는 것이 아니라, 오직 우리내부의 심성가운데에 있다. 숭고의 계기는 자연현상의 압도적인 위력에 의해 일어나겠지만, 숭고함 그 자체는 우리 심성능력에서 비롯되는 것이지 자연의 위력 자체가 아니다. 따라서 우리의 심성능력을 도발하는 자연의 위력을 포함해서 우리의 내부에 이러한 감정을 일으켜주는 것은 모두가 그 경우

33_ 혹자는 이를 두고 '인간자연' 또는 '인간적 자연'이라 일컫기도 하지만, 이는 적절치 않은 표현이다. 왜냐하면 본성으로서의 자연과 현상으로서의 자연을 양의적(兩義的)으로 함축하고 있기 때문이다. 따라서 자연의 이치에 합당한 '인간본성'이라 옮기는 것이 옳을 것이다.

에 숭고하다고 일컬어진다.[34] 숭고미로 인해 자연의 위협은 단지 우리가 이를 두려워하기 보다는 오히려 이것과 미적인 거리를 취하게 되고 안전하게 즐거운 마음으로 감상하게 된다. 자연을 숭고한 것으로 평가하는 일은 인간의 통제력 밖에 있는 까닭에 잠재적으로 위협이나 두려움, 공포의 원천으로 다가 오지만 여기에 독특한 미적 기능을 부여하여 미적 거리를 두고서 관조하는 것이다.[35]

2.2. 자연의 합목적성

자연에 어떤 목적이 있는가? 다시 말해 실천의지에 따라 실현하고자 나아가는 목표나 방향이 자연에게 있는가? 기제機制로서의 자연은 목적이나 의도에 이끌리지 않고서 자연스럽게, 자연 그대로 적절한 형식들을 산출한다.[36] 그런데 객체 혹은 대상으로서의 자연과 주체로서의 인간이 서로 맞서 있는 상황에서 우리는 선험적 원리들에서 보아, 특수한 법칙들에 따르는 자연의 주관적 합목적성을 상정한다. 그런데 인간의 판단력이 자연을 파악할 수 있고 자연의 특수한 경험들을 통합하여 자연에 하나의 체계를 이룰 수 있도록 할 만한 충분한 이유를 가지고 있다. 그 경우에 우리는 자연의 많은 산물들 가운데에는, 마치 본래 우리의 판단력을 위해서 마련되거나 한 것처럼, 우리의 판단력에 꼭 적합한 종별적 형식들을 내포하고 있는 산물들이 있을 수 있다고 기대한다.[37] 이성은 외적 감관의 대상들을 총괄한 것으로서의 자연을 다루는 한, 법칙들 위

34_ KdU, §28, 109.
35_ Allen Carlson, 앞의 책, 78쪽.
36_ Alexander Rueger, 앞의 글, 154쪽.
37_ KdU, §61, 267.

에 기초를 둘 수 있거니와, 그 법칙들 가운데 일부는 오성이 스스로 자연에 대하여 선천적으로 지정하는 것들이다. 그 가운데 일부는 오성이 경험 가운데 나타나는 경험적 규정들을 통해서 무한히 확장할 수 있는 것들이다.[38]

 칸트는 『판단력비판』의 '미적 반성적 판단의 해명에 대한 총주總註'에서 "시간과 공간 가운데 있는 자연에는 무제약자는 없으며, 가장 평범한 이성인 상식조차도 요구하는 절대적인 크기도 전연 없다"[39]고 말한다. 제약자 안에 있는 모든 것은 시·공간적 제약에 따르며 그 크기에 있어서도 절대적인 크기가 아니라 상대적인 크기이다. 이에 반해 무제약자는 시·공간적 제약을 넘어서기 때문에 시·공간 속에서 인식할 수가 없으며, 오직 사유할 수 있을 뿐이다. 한편, 자연의 산물들에 있어서 목적의 원리를 간과하지 않는 것은 필연적인 이성의 격률이다. 목적의 원리가 자연 산물들의 발생방식을 잘 설명해주지 못하지만, 자연의 특수한 법칙들을 탐구하기 위한 하나의 발견적 원리로서 작동한다.[40] 보편적 법칙들은 인식일반의 객체로서의 자연에 필연적으로 귀속되지만, 개별적이거나 특수한 법칙들을 해명하기 위한 장치로서 우리는 목적의 원리에 기댈 수 있다.

 자연목적으로서의 사물들은 그 사물을 구성하는 여러 부분들이 전체에 대한 관계에 의해서만 가능하다. 사물 그 자신이 하나의 목적이며, 그 속에 포함되어 있어야 할 모든 것을 선천적으로 규정해야 하는 어떤 개

38_ *KdU*, §70, 313.
39_ *KdU*, §29, 116.
40_ *KdU*, §78, 355.

념 아래에 포괄되어 있다.[41] 다양한 자연현상들은 경험적 자연법칙에 따르지만, 목적론적 체계에서 보면 자연은 무엇인가를 최상의 위치에 두고 진행되는 바, 칸트에게 있어선 인간이 바로 자연의 최종목적이요, 궁극목적이 된다. 물론 생태학적 입장에서 보면, 인간을 포함한 지상의 모든 생물이 생명유지를 위해 서로 연관을 맺고 있는 관계적 존재이다. 관계적 존재란 위계적 질서에 따르지 않고 서로 공존하며 상생적이다. 거기엔 어떤 우열이나 우위가 있을 수 없으며 서로 의존적이고 상호 관계적이다. 따라서 인간을 자연의 최종목적으로 삼는 일이란 매우 인간중심적인 사유체계의 산물이라 하겠다. 칸트에 따르면, 모든 자연사물은 하나의 목적의 체계를 이루고 있으며, 이러한 목적 체계는 규정적 판단력에 의해서가 아니라 반성적 판단력에 의해서 보면, 이는 충분한 이유가 있는 것이다.[42] 여기서 우리는 반성적 판단력에 대한 체계라는 점에 주목할 필요가 있다. 반성적 판단력에 대한 체계로서의 자연은 목적론적이기 때문이다.

자연목적의 관점에서 자연은 유기적으로 서로 얽혀 있으며 또한 스스로 유기화有機化하는 힘을 지닌 존재자이다. 우리는 유기적 자연산물이 자연의 한갓된 기계적 조직에 의해서는 산출될 수 없는 바, 그 이유를 결코 설명할 수가 없다. 이를테면 새들을 예로 들면, 그들은 생명유기체이고 생명유지를 위한 자연목적으로서 판단된다. 새의 아름다움은 목적에 관한 개념과 일치하여 규정된 대상과 결부되어 있다.[43] 우리는 단지 경

41_ *KdU*, §65, 291.
42_ *KdU*, §83, 388.
43_ Alexander Rueger, 앞의 글, 150쪽.

험적으로만 인식되므로 우연적인, 특수한 자연법칙들의 무한한 다양성을 그 내적인 근거에서 보아 통찰할 수 없다. 그리하여 자연을 가능케 하는, 완전히 충족한 내적 원리인 초감성적인 것에 도달할 수가 절대로 없다.[44] 유기적 존재자는 자신 속에 형성하는 힘을 소유하고 있다.[45] 말하자면 이는 생명을 형성하는 힘인 것이다. 이 힘은 유기적 존재자가 그 힘을 가지고 있지 않은 다른 물질에게 나누어 주어 그 물질을 유기화하는 힘이요, 자신을 번식시키고 형성하는 힘이다. 자기자신을 유기화하는 자연은 생명의 유비물類比物로서 존재한다.[46] 무엇보다도 유기적 존재란 생명을 지니며, 생활기능이나 생활력을 갖추고 있는 까닭에, 각 부분들은 서로 밀접한 연관을 맺으며 생명을 위한 전체를 구성하고 있다. 자연의 자유로운 형성작용은 응집이나 비약에 의해서 일어난다.[47] 이 때 응집이나 비약은 오로지 생명유지와 보존을 위한 응집이요, 생의 도약인 것이다. 그리고 어떤 사물을 자연목적으로서 설명할 때에는, 기계적 조직의 원리는 목적론적 원리아래에 필연적으로 포섭되며 종속된다. 기계론적으로 설명되지 않은 부분은 오직 목적론적으로만 해명될 수 있기 때문이다. 따라서 자연에서의 의도라는 말은 반성적 판단력의 원리를 의미할 뿐이요, 규정적 판단력의 원리를 의미하지는 않는다.[48] 자연대상물에서의 주관적 목적 형식에 대한 경험은 이들 대상에서의 '진정한' 설계나 도안을 상정하도록 우리에게 요구하지 않는다. 이를테면, 투명하고

44_ KdU, §71, 317.
45_ KdU, §65, 292-293.
46_ KdU, §65, 293.
47_ KdU, §58, 249.
48_ KdU, §68, 308.

아름다운 빛을 발하는 수정水晶을 예로 들어 보자. 자연이 수정[49]을 '자유롭게' 산출하는 것은 자연 쪽에서 보면, 취미에서 우리를 기쁘게 할 어떤 의도를 포함하여 어떤 목적도 없음을 보여준다. 그리하여 합목적성의 이상주의는 모든 그러한 자연의 자유로운 형성을 안전하게 해준다. 자연의 고유하며 특이한 자유는 그야말로 자연스런 진행이며, 어떤 특수한 의도나 목적에 의해 인도되지 않는다는 의미에서 인식능력의 유희를 통해 자유와 더불어 그 형식들의 우연적인 합의를 이루게 한다.[50]

우리가 알지 못하는 자연 그 자체의 내적 근거에 있어서 동일한 사물에서 나타나는 물리적이고 기계적 결합과 목적 결합이 하나의 원리 안에서 밀접하게 연관될 수 있지 않을까하는 문제를 상정해 볼 수 있다. 자연의 기계적 조직에 따른 설명과는 전혀 다른 하나의 원리들, 다시 말하면 목적인目的因의 원리를 탐구하여 자연형식들에 관해 성찰해보는 것이다. 우리는 사물자체의 가능성을 객관적 원리에 따르는 규정적 판단력으로서가 아니라 주관적 근거에서 나오는 반성적 판단력으로서, 자연에 있어서의 어떤 형식들에 대해서 자연의 기계적 조직의 원리와는 다른 원리를, 그러한 형식들을 가능케 하는 근거로 생각하지 않을 수 없다.[51] 물리적 기계론과 목적론의 결합을 통해 자연에 대해 온전한 해명을 가하는 일은 반성적 판단력에 의해 수행된다. 하나의 사물이 스스로 원인이자

49_ 정육면체나 피라미드 등의 다양한 형태의 수정은 약 2억 년 전 우주 에너지가 집중된 상태에서 물과 모래가 결합하여 결정된 천연보석이다. 고대인들은 수정을 신이 물을 영원히 보존하기 위해 얼음으로 만들었다고 믿었으며, 예로부터 생명의 상징이며 불가사의한 힘을 갖고 있다고 알려져 있다.

50_ Alexander Rueger, 앞의 글, 149쪽.

51_ KdU, §70, 316.

결과인 경우에 그 사물은 자연목적으로서 현존한다고 하겠다. 자연목적의 개념은 그 객관적 실재성에서 보아서는 이론이성에 의해서 설명될 수 있는 것이 전혀 아니고, 규정적 판단력에 대하여 구성적인 것이 아니라, 반성적 판단력에 대하여 단지 규제적이요 통제적인 것이다.[52]

자연목적으로서 어떤 사물을 설명함에 있어서는 기계적 조직의 원리가 목적론적 원리 아래에 필연적으로 포섭된다.[53] 자연목적의 개념은 그 객관적 실재성에서 보아서는 단지 이론이성에 의해서 설명될 수 없기 때문이다. 또한 자연목적은 그것이 목적인 한, 일종의 실천이성의 이념이다.[54] 실천이성은 감성적 지식의 한계, 즉 공간의 조건에서 예상할 수 있는 한계를 넘어 알 수 있다. 초감성적인 것은 현상의 형식을 둘러싼 공간을 유추함으로써 파악된다.[55] 자연목적은 자연의 산물들을 반성함에 있어 판단력의 길잡이 역할을 수행한다. 우리는 자연에 있어서의 목적을 어떤 의도를 지닌 목적으로서 실제로 관찰하는 것이 아니라, 단지 자연

52_ *KdU*, §74, 331.
53_ *KdU*, §79, 366. 이와 연관된 식물의 예를 볼 수 있다. 상식적으로는 나무가 잎을 내고 난 다음 꽃을 피운다. 그런데 잎이 나기 전에, 잎보다 먼저 꽃을 피우는 나무로 매화, 산수유, 목련, 생강나무 등이 있다. 잎이 진 후에 꽃을 피우는 꽃무릇이 있으며, 잎이 진 후에 꽃을 피우고 꽃이 지면 다시 잎이 나는 상사화가 있다. 세계농산림센터의 연구에 의하면 잎이든 꽃이든 잎과 꽃을 내기 위해서는 특정 온도가 충족되어야 하는 바, 겨울에는 이 온도에 이를 수 없어 잎과 꽃을 낼 수 없다. 겨울이 지나 봄의 기운이 돌면 잎과 꽃을 피울 수 있는 적정 온도가 차게 된다. 즉, 잎과 꽃을 낼 조건이 충족된다. 그런데 잎을 낼 때 필요한 온도보다 꽃을 피울 때 필요한 온도가 낮다. 따라서 잎보다 꽃이 먼저 적정온도를 충족하기 때문에 먼저 피게된다는 것이다. 참으로 합목적적인 자연의 선택이 아닐 수 없다.
54_ *KdU*, §77, 345.
55_ Simon Swift, "Kant, Herder, and the Question of Philosophical Anthropology", *Textual Practice*, vol. 19, issue 2, 2005, 233쪽.

의 산물들을 반성함에 있어서 이 목적의 개념을 판단력의 하나의 길잡이로 덧붙여서 사유하는 것이므로, 자연에 있어서의 목적은 객체를 통해서 우리에게 주어져 있는 것은 아니다.[56] 목적론은 자연을 목적의 왕국으로 헤아리며, 도덕은 자연의 왕국으로서의 목적이 실현가능한 왕국이다. 왜냐하면 자유가 현상하는 곳이 바로 자연이기 때문이다. 목적의 왕국 맞은편에 자유의 왕국이 놓여 있다. 자유의 왕국은 자연법칙의 왕국과는 다른, 실천이성에 의해 법칙을 부여하는 영역이다. 인간은 두 왕국에 속하는 이중시민권자로서, 도덕의지를 통해 동시에 자연의 특수성을 근거 짓는다.

2.3. 자연의 기교技巧

독립적인 혹은 자립적인 자연미는 우리에게 자연의 기교(Technik)를 보여준다. 그리고 이 자연의 기교는 우리로 하여금 자연을 법칙들에 따르는 하나의 체계로서 표상하게 하지만, 우리는 이 법칙의 원리를 우리의 전체 오성능력가운데 어디에서도 찾을 수 없다.[57] 자연의 산물들에 있어서 목적과 유사한 것으로 인해 우리는 자연의 처리방식인 인과성을 기교라고 부른다. 그런데 기교는 의도적인 기교technica intentionalis와 자연적 혹은 무의도적인 기교technica naturalis로 나뉜다. 의도적 기교는 목적인에 따르는 자연의 생산능력이 특수한 종류의 인과성으로 간주되어야 함을 의미하고, 무의도적 기교는 이 특수한 인과성이 근본에 있어서는 자연의 기계적 조직과 전적으로 동일한 것이며, 우리의 기술개념 및 그 규

56_ *KdU*, §75, 336.
57_ *KdU*, §23, 77.

칙과의 우연적인 합치는 자연을 판정하기 위한 주관적 조건에 지나지 않는다.[58]

　자연 산물의 형식을 목적이라고 본다면, 이 형식에 관한 자연의 인과성은 자연의 기교이다. 이 자연의 기교는 자연의 기계적 원리와는 대립된다. 기계적 원리는 자연의 다양한 것을 합일하는 방식의 근저에 있는 개념 없이도 다양한 것을 기계적으로 정확한 규칙을 부여하여 결합함으로써 성립하는 자연의 인과성이다. 칸트는 어떻게 하여 자연의 기교가 자연의 산물들에서 지각될 수 있는가를 묻는다. 합목적성이라는 개념은 경험의 구성적 개념도 아니고, 객체에 관한 경험적 개념에 속하는 현상의 규정도 아니다. 자연은 판단력의 활동에 합치하고 그런 활동을 필연적이게끔 하는 한에 있어서만 기교적인 것으로 표상된다.[59] 자연의 대상들이 기술에 근거해서 가능한 것처럼 판정되는 때에는 기교라는 말을 사용한다. 목적과 인과성의 자연스런 연결을 기교가 해낸다. 우리가 자연의 산물을 판정하기 위하여 목적 개념을 자연의 밑바탕에 부가하는 경우에는 이 기교가 자연에 의하여 수행된다. 그리고 자연산물이 자연목적으로서 표상된다. 또한 자연은 마치 그것이 목적의 이념에 따라 행위하는 오성에 의해 산출된 예술작품인 것처럼 판단된다.[60] 이 때 합목적성은 마치 어떤 의도를 가지고 있는 것처럼 자연의 기교의 근저에 놓여 있는 상Bild, 像으로 비친다.

　자연미는 자연물에 관한 우리의 인식을 실제로 확장하지는 않지만, 기

58_　*KdU*, §72, 321.

59_　*KdU*, 제1서론, 25.

60_　Simon Swift, 앞의 글, 230쪽.

계적 조직으로서의 자연에 관한 우리의 개념을 예술로서의 자연에 관한 개념으로 대체한다.[61] 자연과 기교는 원래 떼어놓고 보면 서로 양립할 수 없는 대립개념인 것으로 보이지만, 자연미를 가능하게 하는 자연의 기교는 서로 양립한다. 왜냐하면 자연에 대한 미적 접근으로서의 자연미는 자연에 대한 기교적 접근의 결과물이요, 그 산물이기 때문이다. 자연은 그의 아름다운 산물에 있어서 우연적으로가 아니라 이를테면 무의도적 의도로, 합법칙적 질서에 따라 자신을 예술로서 그리고 목적 없는 합목적성으로서 나타내는 것이다. 이 목적을 우리는 외부에서는 찾을 수 없고 우리들 자신의 내부에서, 더 정확히는 우리의 현존재의 최종목적이 되는 것 속에서, 즉 도덕적 사명에 있어서 찾는 것이다.[62] 칸트에 있어 아름다운 자연의 형태나 형식을 제시하는 일은 재현적인 시각예술에서 의도하는 목적이 아니라 인간성의 이념을 미적으로 제시하는 것이다.[63] 도덕적 목적론은 자연의 법칙정립과 필연적으로 관련을 맺고 있다.[64] 예술작품을 위한 기준으로서의 자연은 자연대상과 같은 예술작품이 합목적성을 통해 미적인 호소를 한다. 그것이 마치 자연적인 것처럼 나타남으로써 자연으로부터 바로 산출된 것처럼 비의도적이다. 예술가는 예술작품의 생산에서 실제로 규칙에 의해서나 목적에 의해서 강제되지만, 강제되지 않은 것처럼 자연스럽게 보여야 한다. 미적 기술, 즉 예술의 합목적성은 원래는 의도적인 것이겠지만 어떤 의도도 하지 않은 것

61_ *KdU*, §23, 77.
62_ *KdU*, §42, 170-171.
63_ Aviv Reiter, Ido Geiger, "Natural Beauty, Fine Art and the Relation between Them", *Kant-Studien* 2018; 109(1), 72쪽.
64_ *KdU*, §87, 420.

처럼 비의도적인 것으로 나타난다. 의도적으로 비춰져서는 안 되고, 비의도적으로 보여야 한다. 이는 천재개념과 연관하여 뒤에 좀 더 상론하기로 한다.

자연의 기교에 관한, 다시 말하면 목적의 규칙에 따르는 자연의 생산력에 관한 체계는 두 가지이다. 즉, 자연목적의 관념론의 체계이거나 실재론의 체계이다. 자연목적의 관념론의 체계에서는 자연의 모든 합목적성이 무의도적이고, 자연목적의 실재론의 체계에서 보면, 유기적 존재자들로 구성된 자연의 약간의 합목적성이 의도적이다. 실재론의 체계는 자연의 모든 산물들을 자연 전체와의 관계에서 볼 때 자연의 기교는 의도적이라고 주장한다.[65] 자연의 기교라는 개념을 독단적으로 다루는 것이 불가능한 바, 그 원인은 자연목적을 설명할 수 없다는 데 있다. 어떤 개념에 대한 독단적 접근과 처리는 규정적 판단력에 대해서 보면 합법칙적인 처리요, 비판적 처리는 단지 반성적 판단력에 대해서만 합법칙적인 처리라 하겠다.[66]

이성은 자연의 모든 기교, 다시 말하면 자연이 지닌 산출능력이 우리의 한갓된 포착작용에 대하여 그 자신의 합목적성을 보여준다고 해서 그러한 능력을 목적론적이라고 단정해서는 안 되고, 이성은 언제나 그것을 기계적으로 가능한 것으로 간주해야 한다.[67] 자연의 전체적인 기교는 천연의 물질과 그 힘으로부터 기계적 법칙들에 따라 나오는 것 같지만, 유기체 형식 전반에 걸쳐 서로 긴밀하게 연관되어 있다.[68] 자연의 기교에

65_ *KdU*, §72, 322.
66_ *KdU*, §74, 329.
67_ *KdU*, §78, 356.
68_ *KdU*, §80, 369.

있어서 물질의 보편적이고 기계적인 조직의 원리와 목적론적 원리는 합일을 이룬다. 기본적으로 자연의 기계적 조직을 떠나서는 사물들의 자연적 본성에 대한 어떠한 통찰에도 도달할 수 없다.[69] 왜냐하면 기계적 조직에 따를 때에 현상일반에 대한 인과적 이해가 가능하기 때문이다. 따라서 이러한 인과적 이해를 위해서는 기계적 조직의 면면을 잘 살펴봐야 한다. 그러나 인과적 이해의 한계로 인해 필연적인 이성의 격률은 자연의 산물들에 적용되는 목적의 원리를 간과해서는 안 된다. 인과적 이해의 한계를 목적의 원리를 통해 보완하는 것이 곧 자연의 기교이며, 이것이 자연미의 근거이다.

3. 또 다른 자연으로서의 천재

칸트는 예술적 천재와 연합된 창조적 힘과 자연의 기계적 법칙을 연결하고자 시도한다. 천재란 그것을 통해 자연이 예술에 규칙을 부여하는, 타고난 정신적 소질이다. 예술이 아름다우려면 자연스러워야 한다. 칸트에 있어 예술 대상은 예술적 의도의 산물이면서도 동시에 자연기계론의 필연적 산물로 나타난다. 그런데 자연기계론 뒤에 그 의도를 숨기고 있는 예술대상을 설명할 수 있는 예술적 천재 개념의 도입이 필요하다.[70] 천재는 미적 이념의 능력이다. 천재는 아름다움을 산출하는 예술에 규칙을 부여하는 바, 그것은 고려된 목적이 아니라 주체의 본성이

69_ KdU, §78, 354.
70_ Jeremy Proux, 앞의 글, 1쪽.

다.[71] 예술작품이 천재의 산물인 만큼, 그 산물은 자연과 유사하거나 자연의 일부로서 존재함에 틀림없다. 예술작품이 자연과 유사하다는 칸트의 주장은 예술작품에서의 자연의 재현과도 관련된다. 이때 자연에 대한 실제적인 묘사의 정도가 문제가 되긴 하지만 자연에서의 시·공간과 같은 그러한 구조를 예술은 포함한다.[72] 예술은 자연이 지닌 양면성, 즉 우연과 필연, 현상과 본질의 계기를 동시에 지니고 있다. 자연은 예술가의 작품 안에서 전개된 천재성의 진정한 근거에 대해 붙여진 또 하나의 다른 이름이다.[73]

자연의 유비로서의 천재는 또한 주체의 유비로서의 자연을 암시한다. 칸트는 이성의 언어와 연관하여 자연을 이해한다.[74] 아름다운 대상으로서의 자연은 어떤 행동이나 행위의 객체가 아니다. 자연은 단순한 자기보존의 목적을 넘어서 있다. 자연은 표면상 그림의 직접성에서 그 스스로와 매개된 그림의 간접성을 일깨워 준다. 천재의 독특한 재능은 미적 이념을 위해 자연에 가까운 '자연스런' 표현을 찾는 일이다. 천재는 타고난 자연현상이며, 자연이 원래 지니고 있는 생산성의 결과물이다. 예술을 위한 필연적인 조건은 자연이 천재를 통해 활동한다는 것과, 창조성의 원천은 자연적 힘이라는 것이다. 따라서 천재가 예술을 통해 창조하는 것은 자연과의 유비적 산물이다. 자연은 천재를 위한 소재를 제공하며 규칙을 위한 범례를 제공한다. 천재는 예술 창조를 위한 하나의 모델

71_ *KdU*, §57의 주해(註解) 1, 242.
72_ Suma Rajiva, "Art, Nature and Greenberg's Kant", *Canadian Aesthetics Journal*, Vol.14(Fall 2008), 1쪽.
73_ Suma Rajiva, 앞의 글, 2쪽.
74_ Hartmut Böhme, 앞의 글, 488쪽.

로서 자연을 취한다. 단순한 자연의 모방이 아니라 자연에 담긴 의미의 풍부함이 예술 창조와 표현의 근간이다. 천재는 거기에 담긴 의미를 드러내 표현한다.

칸트는 예술작품이 천재와 자연을 연결함으로써 자연의 결과물이 되고 예술이 본래적으로 의도적이 되며 그리하여 무관심적 판단을 낳을 수 있다는 점을 동시에 주장한다.[75] 칸트는 천재가 자연의 결과물을 산출한다는 보다 더 근본적인 주장, 그리고 예술은 항상 예술가의 의도에 의해 인도된다는 주장사이에서 흔들리고 있는 것처럼 보인다. 이 문제는 예술이란 천재의 자연스런 결과물이냐 아니면 예술가의 의도적 개입의 산물이냐 사이의 우위다툼 혹은 선후다툼과 연관된다. 그런데 자연의 결과물과 예술가의 의도라는 양자사이의 긴장관계가 오히려 적절하게 작품의 완성도를 높이는 것으로 보인다. 만약 우리 안에 자연의 구조를 위치시킨다면 우리는 자연의 구조에 대한 주장을 선천적으로 정당화할 수 있다. 그리 되면 자연은 적어도 구조적으로는 완전히 우연적인 것으로부터 분리된다. 칸트는 완전한 우연성을 받아들이지 않는다. 칸트는 독특한 자연법칙의 본성에 미적인 것의 유희적 성격을 원칙상 양립시켰다. 비록 우리가 그것을 예술로 인지한다 하더라도, 아름다운 예술은 자연으로서 간주되어야 한다. "자연은 예술처럼 보인다면 아름답다. 반면에 예술은 우리가 그것이 예술이라는 것을 알고 그럼에도 그것이 우리에게 자연처럼 보인다면 아름답다고 불릴 수 있다."[76] 대체로 칸트는 자

75_ Paul Guyer, *Kant and the Experience of Freedom*, Cambridge: Cambridge University Press, 1993, 114-115쪽.

76_ *KdU*, §45, 179.

연미 우위론자라고 불리지만, 자연미에서 예술이 차지하는 위치를 밝힘으로써 예술미에서 자연이 차지하는 위치의 상호 연관성 및 그 중요성을 읽을 수 있다. 그럼에도 캐나다 알버타Alberta 대학 교수인 알렉산더 뤼거Alexander Rueger는 칸트가 예술에 대한 평가보다 자연에 대한 평가에 더 근본적인 이론을 전개하지는 않았다고 제시한다.[77] 그는 오히려 예술미의 평가에 무게중심을 더 두고 있는 듯하다.

우리는 예술작품에 몰입하여 혼연일체가 되어 그 세계 안에 있기도 하지만 또한 예술작품의 세계 밖에 존재하며 바라본다. 그리하여 자연성과 인위성의 이중성 속에 근거하고 있는 즐거움을 느낀다. 미적 이념은 우리로 하여금 어떤 개념도 전적으로 규정할 수 없는 대상의 감관적이고 상상적인 재현의 범위를 종종 상징적으로 재현할 수 있게 한다. 미적 이념은 현실적인 자연이 자연에게 부여한 재료로부터 또 다른 자연을 상상적으로 창조하게 한다. 예술의 형식은 합목적적이면서도 규칙의 모든 강제로부터 벗어나 마치 단순한 자연의 산물인 것처럼 보인다. 칸트에 있어 무엇이 자연과 같다는 말은 인위적인 개입이나 강제의 결여를 뜻한다.[78] 즉 '자연스럽다'는 말은 외적 강제나 강요가 없이 '스스로 혹은 저절로 그러하다' 라는 자연의 의미를 지닌다. 칸트가 언급한 자연은 인간본성을 포함한다. 이는 내부에 있는 것, 곧 주관적인 것에 대한 강조로서, '자연과 같다거나 자연으로서'라는 칸트적인 의미와 대립하는 것이 아니다. 과거와의 연속성에 근거를 두고 모더니스트 회화론을 펼친 그린버그Clement Greenberg(1909~1994)에 따르면, 현대의 대부분의 추상화도 그 핵

77_ Alexander Rueger, 앞의 글, 139쪽.
78_ Suma Rajiva, 앞의 글, 6쪽.

심에서는 여전히 자연주의적인 것이 자리한다. 자연 속에서 자연대상의 정수精髓와 관계하고 있기 때문이다. 인간존재의 외부와 내부에서 주어진 세계의 구조를 언급함으로써 자연에 접근하고 있다는 말이다.[79] 자연이 그러한 구조를 지니고 있기 때문이다. 칸트는 예술작품의 아름다움을 자연적인 것으로 평가한다. 만약에 우리가 예술의 산물이 예술에 적용되는 규칙에 꼼꼼하게, 그렇지만 힘들이지는 않게 동의한다는 점을 발견한다면, 예술의 산물은 아주 자연스러운 것으로서 나타난다.[80] 따라서 자연으로서 나타나려면, 인위적 격식에 구애받는 형식이 조금이라도 엿보여서는 안 되며, 심성능력 또한 속박해서는 안 된다. 예술가의 타고난 산출능력인 재능은 그 자체가 자연에 속한다. 천재는 자연이 예술에 대해 규칙을 부여하는 마음의 천성적인 기질이요, 타고난 성향이다. 선천적으로 타고난, 탁월한 재능에 이르는 창조적인 계기나 착상 자체는 칸트에게 이중적인 의미로 나타난다. 그것은 예술가에게 속하면서도 동시에 자연에 내재되어 있기 때문이다.

칸트에 있어 자연은 체계적 질서이기 때문에 형식적으로 파악되거나 또는 물질적으로 파악되거나 간에, 자연과 유사하거나 자연으로 되는 것은 예술작품에 대한 칸트의 처방일 뿐 만 아니라 최소한 그린버그가 언명하고 있는 부분으로 보인다. 넓은 의미에서 보면, 예술가는 작품을 제작하는 평범한 개인에 머무르지 않고 자연의 메시지를 전달하는 메신저이다. 예술작품에서의 자연성은 다른 자연을 창조하는 예술가를 통

79_ Greenberg, Vol. 2, "The Role of Nature in Modern Painting", 275 쪽, in: Suma Rajiva, "Art, Nature and Greenberg's Kant", *Canadian Aesthetics Journal*, Vol. 14(Fall 2008), 6쪽.
80_ *KdU*, §45, 180.

해 작용하는 자연과 인과적인 관련이 있다.[81] 칸트는 근대미학을 주관화했지만,[82] 그에게 미적 자연 개념은 자연객체와 인간주체사이에 일방적으로 설정된 기존의 형이상학적 자연개념이나 물화된 자연개념과는 다르다. 칸트는 자연의 질료적 측면을 "경험의 모든 대상들의 총괄개념"이라 불렀고, 자연의 형식적인 측면을 "경험의 모든 대상들이 지닌 합법칙성"이라 규정하였다.[83] 칸트는 강제적 규칙성을 피하는 것이야말로 자연의 유희가 가미된, 자유로운 미의 조건이라고 주장하였다. 감상자의 상상력은 오직 "다양성이 풍요로움에 이를 정도로 호사스런 자연이 예술적 규칙이라는 어떠한 강제에도 종속되지 않을 때",[84] 바로 이때에만 미적으로 자극받는 것이다.

칸트는 자연의 무규정성 혹은 무척도성이 수학적 숭고에서처럼 자연의 공간적인 무한한 크기에 대한 것이든 혹은 역학적 숭고에서처럼 자연의 위력적인 힘에 대한 것이든, 여기에서 오는 인상을 숭고 분석의 출발로 삼음으로써 버크E. Burke(1729~1797)의 숭고론과 관계를 맺고 있다. 버크의 숭고는 규정적 명증성보다는 무규정적 애매성에서 온다. 이 때 칸트는 물론 자연에 관한 미적 경험을 포괄적으로 도덕적 물음과 연관짓는다. 칸트는 미적인 것을 이러한 방식으로 주관에 근거지움으로써『순수이성비판』에서 정초된 과학적 자연개념의 보편성의 요구를 정당화할 수

81_ Suma Rajiva, 앞의 글, 11쪽.
82_ Hans-Georg Gadamer, *Truth and Method*, trans. Weinsheimer Donald G. Marshall, 2nd, rev. ed. London: Sheed &Ward, 1989; reset, London: Continuum, 2004, 37쪽.
83_ *Pro.*, §16(A 74쪽 이하).
84_ *KdU*, B 72.

있었다. 말하자면 객관적 인식의 대상은 자연이되, 이 자연은 유일하게 경험적 자연과학의 방법론 및 개념형성과 연관해서만 파악되는 자연이다. 이에 반해 미학적인 조망방식에 의해 자연을 성질, 의미 혹은 목적으로서 파악하는 미학적 관점은 순전히 주관적인 타당성만을 요구할 수 있을 뿐이다. 여기서 요구되는 주관적인 타당성이란 미적 타당성이며 '미적 공통감'으로서 사회 공동체 안에서 유효하게 전달되고 소통된다.

미적 타당성은 1796년의 「독일관념론 혹은 이상주의 가장 오래된 체계적 계획」에서의 논의와 연관하여 특히 주목할 만하다. 여기에서 논리학은 실천적 요청의 완전한 체계이나, 온갖 이념을 통합하는 이념이 곧 미의 이념이라는 것이다. 온갖 이념을 포괄하는 이념 가운데 최고의 행위는 미적 행위이고, 따라서 진眞도 선善도, 미에 있어서만이 하나로 묶여 있다는 것이다. 철학자는 시인과 다름없는 미적 능력을 지녀야만 하며, 그런 까닭에 정신의 철학은 곧 미의 철학이 된다. 따라서 철학적 이성이 지향하는 최상의 행위는 '미적 행위'이며, 만약 '미적 의미'가 없다면 어떠한 참된 인식도 존재할 수 없게 된다.[85] 이 단편초고의 핵심은 자유, 미의 이념, 그리고 새로운 신화이다. 이 단편초고의 도입부에 있어서 이 글의 필자는 칸트 철학의 한계를 지적하면서도 칸트에 의해 확립된 근대적 인간의 자유에 대해서 근본적인 자각을 선언하고 있다.[86] 이는 칸트의

85_ Alexander Nivelle, *Kunst und Dichtungstheorien zwischen Aufklärung und Klassik*, Berlin 1971, 235쪽.

86_ 2001년 10월 홍익대 대학원 미학과 주최 〈독일관념론 미학에 있어서의 자유의 문제〉라는 심포지엄에서 일본 오키나와 현립예술대학 교수인 히라야마 케이지(平山敬二)는 "미적 혁명의 구상은 좌절했는가…문제제기로서"라는 학술발표를 한 바 있으며, 여기에 필자는 토론자로 참석하였다. 여기서 그는 「독일관념론 혹은 이상주의 가장 오래된 체계적 계획」이라 불리는 철학적 단편초고를 문제 고찰을 위한 자

근본적인 인간관인 '자유로이 행위하는 인간존재'와 연결되어 보인다.

『판단력비판』의 과제는 미적 경험과 목적론적 경험 및 판단을 통해 우리가 이미 추상적 방식으로 알고 있는 대상이지만, 이를 어떻게 구체적으로 느낄 필요가 있다거나 우리자신에게 분명하게 드러나는 감관적 확신을 통해 보여 주는가 밝히는 일이다.[87] 칸트에 있어 미적 경험의 네 형식은 다음과 같다. 즉, 어떤 대상을 의도적으로 사용한다거나 또는 가능한 사용과는 거리가 먼 자연미의 경험, 어떤 대상에 대한 의도된 사용이나 혹은 의도, 목적과 연결된 자연이나 인공물에서의 아름다움에 대한 경험, 예술작품보다는 주로 자연에 대한 반응으로서의 숭고의 경험, 우

료로서 제시했다. 이 단편초고는 베를린 왕립도서관이 1913년경 입수해 보관해온 것을 로젠츠바이크(Franz Rosenzweig)가 1917년에 출판하여 공개한 이래, 독일 관념론철학의 발전과정을 검증하는 데에 매우 중요한 자료로 간주된다. 「독일관념론 혹은 이상주의 가장 오래된 체계적 계획」이란 명칭은 출판을 위해 로젠츠바이크가 붙인 것이고, 또한 손으로 쓴 초고의 필적 감정에서 헤겔에 의한 것임이 확인되었다. 그런데 이 단편초고가 헤겔의 손에 의해 쓰여진 것임에도 불구하고, 그 본래의 기초자(起草者)에 대해서는 출판 이래, 여러 가지 논의가 이어져 왔다. 로젠츠바이크는 그 출판에 있어서 이 단편초고의 미적 관념론적인 내용으로 볼 때 헤겔의 것이라고는 할 수 없으며, 아마 초기 셸링에 의한 기초(起草)를 헤겔이 필기했을 것이라는 생각을 피력했다. 그 뒤 1926년에는 빌헬름 뵘(Wilhelm Boehm)에 의해서 새롭게 횔덜린설이 제기되고, 다음 해에는 스트라우스(Ludwig Strauß)에 의해서 다시 셸링설이 제창되었다. 그러나 근년에 이르러 헤겔 연구로서 유명한 오토 푀글러(Otto Pöggeler)에 의해서 필기자인 헤겔 자신이 프랑크푸르트에서 횔덜린의 영향아래에서 기초(起草)한 것이며, 내용상에서도 그러한 이해가 가능하다는 설이 제시되었다. 어쨌든, 현재에 있어서의 이 철학적 단편초고가 1796년에서 1797년의 시점에서 이른바 튀빙겐모임의 삼인방인 셸링, 횔덜린, 헤겔이 서로 공유하고 있는 사상권 안에서 성립되었다고 보는 것이 설득력있는 추정이다.

87_ Paul Guyer, *A History of Modern Aesthetics, Volume I: The Eighteenth Century*, Cambridge University Press, 2014, 430쪽.

리 인식능력들의 자유로운 유희에 연관된 미적 경험이다.[88] 칸트는 예술이 아니라 자연만이 숭고함의 경험을 산출할 수 있는 대상이라고 생각한다. 정서는 자연에 대한 미적 경험의 본질적인 부분이다. 역학적 숭고의 경험에서 우리가 즐기는 바는 자연으로부터의 물리적 안전을 취하는 것이 아니라 자연에 대한 도덕적 우월성을 갖는 것이다. 그런데 우리의 도덕적 선택은 단지 자연적 힘들에 의해 결정되는 것이 아니라, 우리 내부의 심성능력에서 나온 것이다.[89] 달리 말하면, 이는 아마도 숭고미에서처럼 자연적 힘들이 심성능력을 자극한 결과일 것이다.

성공적인 예술작품은 천재의 산물이며, 예술에 규칙을 부여하는 자연의 선물이다. 생산적인 인식능력으로서의 구상력 혹은 상상력은 또 다른 자연을 창조해내는 데 있어 매우 강력하게 작용한다. 생산적 상상력은 시작詩作에서와 같이 주어진 대상의 규정적인 형식에 매어있지 않다. 상상력이 묶여있는 경우는 그것이 자연이든 예술이든 주어진 대상에 우리가 반응하는 경우이다. 이를테면, 꽃들이나 새들은 그 자체로 아름답다. 이들은 목적에 관한 개념과 일치하여 규정된 어떤 대상에도 매어 있지 않다. 자유로우며 자신들을 위해 즐거워할 뿐이다.[90] 칸트는 천재의 특성으로 독창성, 범례성, 전달 혹은 소통가능성, 자연스러움을 들고 있다. 예술은 자연스러워야 하고, 천재는 자연본성의 한 부분이다. 칸트는 예술적 천재와 자연을 동일시한다. 예술미는 자연미처럼 규정적인 개념에 의해 적어도 부분적인 설명만 할 수 있다. 기계적인 설명은 규정적인

88_ Paul Guyer, 앞의 책, 431쪽.
89_ Paul Guyer, 앞의 책, 444쪽.
90_ Alexander Rueger, 앞의 글, 144쪽.

규칙에 의해 다스려지는 어떤 수준으로부터 비롯된 아름다움을 해명할수 없다. 예술적 천재는 실제의 자연이 부여하는 소재로부터 다른 자연을 창조해낸다. 예술을 창조하는 것은 또 다른 자연을 창조하는 것이다. 여기서 예술에 의해 창조된 또 다른 자연은 감각의 경계를 넘어선 이념에 의해 자리를 차지하게 된다. 그리고 미적 독창성이 감성적 표현으로 하여금 이념을 파악하도록 한다.[91] 자연은 예술처럼 보일 때에 아름답고, 예술은 우리에게 자연처럼 보일 때에 아름답다. 이 때 자연은 개념적으로 규정되지 않고서 예술처럼 보인다. 자연은 상상력이 오성의 합법칙성과 조화를 이루듯 다양성을 결합하여 형식을 제공한다. 천재에 의해 마련된 다른 하나의 자연이란 감각적 소재로서의 자연이 아니라 감각의 경계를 넘어선 이념화된 자연이다.

4. 맺는 말

서구미학의 전통에서 자연은 오랫동안 이른바 모방론 이후 예술을 기술하거나 묘사하는 데 있어 그 주요 주제로서 다루어져 왔거니와 그 상호유사성을 근거로 의미를 확장하여 예술에 영감을 주어왔다. 예술작품에 대한 이해를 위해서나 예술작품의 생산을 위해서 자연의 중요성은 인간이 의도하는 바의 밖이나 또는 의도를 넘어선 전체적인 존재 영역에서 그리고 나아가 우리 자신 밖의 일련의 지각된 환경 사이에서 독특한

91_ Jeremy Proux, 앞의 글, 13쪽.

위치를 차지하고 있는 것으로 보인다.[92] 예술은 자연을 모방하거나 자연이 함축하고 있는 표현성을 찾아내어 가장 적절하게 드러낸다. 예술가의 예술적 표현이란 이처럼 자연에 담겨진 표현성을 찾아내어 밖으로 드러내는 일이다. 칸트의 예술적 천재는 마치 자연에 의해 매료된 것처럼 반성을 위한 이념으로서 즐거움을 주는 형식들을 창조한다.[93] 이는 자연 안에 숨어있는 미적 질서를 찾는 일에 다름 아니다. 이는 목적론적이며 자연현상의 조직 안에서 목적의 의미를 추론하는 우리의 판단능력을 칸트가 특히 강조한 바와 같다.[94]

예술작품을 창조하는 것은 기존의 자연과는 다른 또 하나의 자연을 창조하는 일이다. 그것은 이상적인 자연을 창조하는 것이요, 이념들을 위한 자연의 영역이다. 뉴욕시립대학교 브루클린 칼리지Brooklyn College의 교수인 안젤리카 누쪼Angelica Nuzzo는 상상력이 하나의 새로운 초감성적인 또는 이상적인 자연을 창조한다고 말한다.[95] 이상적인 자연이란 감성적인 영역을 넘어선, 이념에 의해 자리하게 된 자연이다. 곧 인간이성에 기인한 자연이다. 칸트에게서 미적 이념이란 곧 이상화된 자연이다. 우리가 자연의 위력에서 느끼는 숭고미는 자연 자체에 대한 것이 아니라 인간의 실천이성이 자연에 확장되어 투사된 것이다. 천재는 정신의 원리에 의해 작동되고 설명되며, 정신은 미적 이념을 드러내는 능력에 다

92_ Cheryl Foster, 앞의 글, 338쪽.

93_ Cheryl Foster, "Nature and Artistic Creation", in: Michael Kelly(ed.), *Encyclopedia of Aesthetics*, Vol. 3, New York/Oxford: Oxford Univ. Press, 1998, 339쪽.

94_ Simon Swift, 앞의 글, 219쪽.

95_ Angelica Nuzzo, *Kant and the Unity of Reason*, West Lafayette: Purdue University Press, 2005, 307쪽.

름 아니다. 미적 의미에서의 정신은 마음에 생기生氣를 불어넣는 원리인 것이다. 정신은 인식능력을 미적 표현이 가능하도록 하는 방식으로 살아있는 활기를 불어 넣는다. 예술가는 또 다른 자연을 창조하는데, 그것은 인간이성에 그 기원을 두고 있다.[96] 칸트에 있어 취미는 판단의 근거이고 천재는 수행의 근거이다. 천재는 작품 이면에 자리한 창조적인 힘이고, 취미는 작품을 이해의 영역 안에 있도록 판단하게 하는 힘이다. 그리하여 천재는 예술을 위한 소재를 제공할 책임이 있으며, 취미는 그것에 의미있는 형식을 부여하며 평가하고 판단한다. 그리고 미를 판정하는 능력이 곧 취미이다.

칸트에 따르면, 자연은 예술의 모습을 띨 때 아름다우며, 마찬가지로 예술은 자연의 모습을 지닐 때에만 오로지 아름다울 수 있다. 자연과 예술이 이 점을 서로 간에 명시적으로 암시하는 바는 아니지만, 그럼에도 불구하고 서로에 관하여 그들의 가장 위대한 힘을 나오게 한다. 그리하여 자연은 아름다운 것일 수 있으며, 예술은 자연의 아름다운 표상이 된다. 예술을 자연스러운 것으로 보고, 자연을 예술적인 것으로 보는 칸트의 생각은 오늘날의 미학에 까지도 꾸준히 영향을 미치며 전개되어 왔다. 미적 적절성 혹은 관련성은 주체보다는 대상중심적 접근법을 주로 취한다. 평가의 객체로서 실제의 자연을 고려해야하기 때문이다. 자연과 예술 사이에 있는 사물들을 적절하게 평가하기 위해서는 자연에 관한 정보뿐만 아니라 기능들도 인식해야 한다.[97] 예술과 자연의 상호연관성은 자연산물이나 예술적 산물에서 유비적으로 함께 하기 때문이다.[98]

96_ Jeremy Proux, 앞의 글, 20-21쪽.
97_ Allen Carlson, 앞의 책, 135쪽.
98_ Cheryl Foster, 앞의 글, 340쪽.

4장
숭고에 대한 이해 -
리오타르의 칸트
숭고미 해석

4장 숭고에 대한 이해
-리오타르의 칸트 숭고미 해석[1]

1. 들어가는 말

숭고의 일반 사전적 의미는 대체로 '뜻이 높고 존엄하며 고상함'을 뜻
한다. 이는 인간인식의 일상과 상식의 한계를 훨씬 넘어선 영역에 위치
하며, 또한 형식을 깨뜨리는 것과 관련된다. 지금까지 예술이 던져준 모
든 사유를 들여다보면, 숭고에 관해 적어도 명시적이거나 암묵적인 질문
을 끊임없이 던져 왔음을 알 수 있다. 파리에서는 몇 년 전부터 이론가들
이 자주 숭고의 문제를 다루고 있거니와(마랭, 데리다, 리오타르, 들뢰즈, 드
기 등), 로스엔젤레스의 예술가들도 마찬가지로 그들 가운데 어떤 작가
는 최근의 전시회 및 퍼포먼스의 제목을 아예 '숭고'라 붙이기도 한다.[2]
이러한 것은 숭고가 예술에 대한 사유와 사유로서의 예술 속에 항상 현
존해왔음을 보여주는 예이다. 예술적 제시의 문제를 둘러싸고 제기되는
물음으로서 이미 제시한 것, 지금 제시하는 것, 앞으로 제시하려고 하는

1_ 김광명, 『인간에 대한 이해, 예술에 대한 이해』, 학연문화사, 2008, 제 6장 참고.
2_ 장-뤽 낭시, 「숭고한 봉헌」, 미셸 드기 외 『숭고에 대하여-경계의 미학, 미학의 경계』
 (김예령 역), 문학과 지성사, 2005. 또한 Michael Kelly의 1984년 4월 전시회 및 퍼
 포먼스 참고.

것, 그리고 제시할 수 없는 것과의 상호연관 속에서 숭고가 논의되기 때문이다.

여기에 다룰 리오타르Jean-François Lyotard(1924~1998)의 『칸트의 숭고미에 대하여』는 칸트가 『판단력비판』 제23절에서 제29절 까지 논의하고 있는 '숭고의 분석론'에 대해서 리오타르 나름대로 수용하고 접근하여 내린 해석의 결과물이다. 리오타르에 특유한 포스트모던적인 독해를 엿볼 수 있으며, 특히 칸트의 맥락에서 감정의 차연差延을 끌어내면서 이를 아방가르드 정신과 연관 짓고 있다. 아방가르드 정신은 이미 칸트의 숭고미에 맹아萌芽의 형태로 존재하고 있다. 필자는 포스트모던은 모던과의 단절이 아니라 모던과의 관계 속에서 온전히 해명될 수 있다고 본다. 모던 속에서 포스트모던의 실마리를 볼 수 있으며, 모던적 사유 속에서 포스트모던적 접근을 통해 그 생생한 비판 정신을 되살리려는 시도를 엿볼 수 있는 까닭이다. 숭고한 것은 아마도 도덕적인 것과 유사한 심성의 상태와 결합되어 있을 것으로 생각된다. 따라서 도덕적인 것을 포함하지 않은 그러한 자연의 숭고에 대한 감정은 아마 사실상 생각할 수 없을 것이다.

숭고는 예술 자체에 있다기보다는 예술에 대한 관조에서 나온다. 전위예술의 임무는 시간에 대한 기존의 가정을 해체시키는 일이다. 숭고의 감정은 이러한 해체에 부쳐진 또 하나의 다른 이름이라고 하겠다. 이는 칸트 미학에서 말하는 형식이 없다는 뜻의 '몰형식'이다. 리오타르의 포스트모던 미학은 재현 혹은 제시에 대한 줄기찬 비판에 근거하고 있으며, 이질성과 차이를 끊임없이 유지하려고 한다. 재현할 수 없는 것과의 마주침은 근본적인 개방성으로 이끈다. 닫힌 상황이 아니라 개방된 상황에서만 재현할 수 없는 것을 포용할 수 있기 때문이다. 미는 제시에 의

해 형상화되는 반면, 숭고는 제시의 움직임 그 자체이다. 이러한 제시의 움직임이 궁극에는 제시하는 형식을 넘어선 탈경계에 이르게 된다. 숭고의 진정한 원동력은 형태들의 합목적성과 무관한 정신고유의 합목적성이다. 숭고의 감정은 관념들을 위해 자연을 하나의 도식으로 다루고자 하는 상상력의 노력으로부터 발생한다.

한마디로 "우리에게 전수된 숭고의 문제는 제시의 문제다. 제시의 다양한 양태 또는 영역들은 언술, 출현, 봉헌, 진실, 경계, 소통, 감정, 세계 등으로 나타난다. 제시에 대한 질문은 본질 그 자체가 아니라 본질의 경계선 상에서 벌어지는 사건에 대한 질문이며 그런 점에서 숭고는 미에 대하여 미의 본질 그 자체보다 더 본질적이다."[3] 이처럼 숭고가 미의 본질 그 자체보다 그 경계를 물음으로써 더 본질적인 것이라는 언명에는 다소간 이견이 있을 수 있겠다. 하지만 숭고에 대한 문제는 모던과 포스트모던의 갈림길에서, 그리고 본질의 경계선 위에서 벌어지는 경계와 비경계, 형식과 몰형식을 나누는 현대미학의 지평에서 주요한 논의의 전거로 떠오른다는 점에서 충분히 설득력있는 주장이다. 그리고 이러한 전거에 대한 해명은 리오타르의 칸트 숭고미에 대한 그의 해석에서 찾아볼 수 있다. 이는 더 나아가 칸트 미학에 대한 포스트모던적 접근의 길을 열어 놓는 계기가 된다.

아방가르드 정신과 연관하여 칸트의 미학에서 그 효과가 드러나고 있는 예술들은 숭고의 대상들을 재현하고자 하는 예술들이다. 17,8세기에 유럽에서는 쾌와 고통, 기쁨과 분노, 감정의 고양과 우울함이 결합된 모

3_ 미셸 드기 외 『숭고에 대하여-경계의 미학, 미학의 경계』(김예령 역), 문학과 지성사, 2005. 7-8쪽.

순적인 감정이 숭고라는 이름으로 다시 쓰여지게 되었다. 숭고미의 등장과 더불어 18, 9세기에 있어서의 예술의 관심사는 비규정성 또는 비결정성이 존재한다는 사실을 입증하는 셈이 되었다. 이를테면, 낭만주의 회화에서의 구도, 선, 색, 공간, 형상 등은 결정성이라는, 이른바 재현의 제약에 묶여 있었다고 하겠다. 인간은 체계나 이론 혹은 기획을 구축함으로써 어떤 것을 결정짓고 정의를 내리고자 한다. 우리는 어떤 것을 예상하고 기대하는 동안 내내 그런 노력을 할 수 밖에 없다. 오늘날 해체나 융합의 시대에 결정되지 않은 채 남아 있는 것, 즉 비결정성, 무규정성에 대한 탐구가 이 시대의 특성이 되고 있거니와, 이는 다양성 혹은 다원주의의 이름으로 불리어지고 있다.

철학에서의 포스트모더니즘의 대두는 그것을 담고 있는 정신의 측면에서 근대의 단절로 보든, 아니면 시기상으로 근대 다음에 이어지는 후기로 보든, 일단 근대의 도그마에 대한 반기였다고 여겨진다. 리오타르는 '숭고'라는 설명할 수 없는, 즉 제시할 수 없는 힘으로 인해 합리주의의 도그마가 해체되는 과정에 있다고 본다. 하지만 다른 한편 그에 따르면, 포스트모던은 모던의 다음 단계에 오는 것이 아니라 모던 속에 이미 잉태된 것이며, 모던적 사유 속의 생생한 비판 정신을 되살리려는 시도라고 하겠다.[4] 이제 그의 칸트 숭고미에 대한 접근과 해석을 토대로 그러한 논의가 어떻게 가능한가를 살펴보려고 한다. 또한 그의 이러한 칸트 해독이 갖는 한계가 무엇인가도 아울러 지적하고자 한다.

4_ 모던과 포스트모던의 상호관계를 연관지어 어떤 이는 모던적 포스트모던이라고 하기도 하고 혹은 포스트모던적 모던이라고 부르기도 한다. 아무튼 필자의 생각엔 양자 모두 근본 뿌리는 서구적 합리성에 근거를 두고서 현실에 대한 접근 방법이나 관점의 차이에서 비롯된다고 여겨진다.

우리가 우리의 심성이 내적 본능보다 우월하며, 또 그렇기 때문에 외부에 있는 자연 보다 우월하다는 것을 인식할 수 있는 한, 숭고는 자연의 사물 속에 있는 것이 아니라 오히려 우리의 심성 속에만 있다고 할 것이다. 우리 정신 능력의 힘에 도전하는 자연의 힘들을 포함하여, 우리에게 이러한 감정을 불러일으키는 것은 모두 숭고하다고 하겠다. 도덕적인 것과 유사한 심성의 상태와 결합되어 있지 않은 그러한 자연의 숭고에 대한 감정은 아마 사실상 생각할 수 없을 것이다. 이는 칸트가 자신의 건축술적 철학체계에서 이론이성보다 실천이성의 우위라는 논조를 유지하면서, 미의 감정으로부터 숭고의 감정으로의 이행을 다루려는 의도가 그 근저에 놓여 있기 때문이다.[5]

　아름다움에 관한 인간의 감정으로서의 숭고의 감정과 미의 감정은 모두 쾌적한 것이지만 우리에게 주어지는 방식에 있어서는 매우 상이하다. 칸트에 따르면, 숭고는 감동적이며 미는 자극적이다. 숭고의 감정으로 충만된 사람의 표정은 진지하고 근엄하며, 때때로 경직되어 있고 경이로움을 띤다. 반대로 미로 인해 야기된 활발한 감수성은 밝게 빛나는 두 눈에서, 또 미소를 머금은 표정에서, 그리고 종종 소란스런 쾌활함 가운데에서 나타난다. 칸트 이후로 숭고는 예술에 대한 사유의 가장 고유하고 또 결정적인 계기를 이루게 된다. 예술에 대한 사유의 핵심은 숭고이며, 미는 단지 그것의 규칙에 지나지 않는다. 사유는 근원과 만나기 때문이다.[6] 이제 칸트가 자연현상에서 나타나는 어떤 힘에 대해 갖는 우리 심성의 미묘한 움직임을 숭고한 감정이라는 이름으로 어떻게 예리하게

5_　김광명, 『칸트미학의 이해』, 철학과 현실, 2004, 186쪽 이하.
6_　미셸 드기, 앞의 책, 96쪽.

고찰하고 있는가를 살펴보기로 한다.

2. 칸트 미학에서의 숭고 감정의 대두

아름다움에 관한 인간의 감정으로서의 숭고의 감정과 미의 감정, 양자를 미의 범주에 포섭하는 한, 서로 공유하는 부분과 상이한 부분을 지니고 있다. 이 두 감정은 모두 쾌적한 감정이지만 그것이 우리에게 주어지는 방식에 있어서는 매우 다르다. 예를 들면, "구름 위로 솟아 있는 눈 덮인 산봉우리나 미친 듯 휘몰아치는 폭풍우, 밀턴이 그의 실낙원에서 묘사하고 있는 지옥의 모습 등은 우리에게 만족감을 주지만 커다란 전율을 동반하는 것들이다. 이에 비해 들꽃이 만발한 초원과 시냇물이 굽이쳐 흐르는 계곡, 풀 뜯는 양떼들의 모습, 희랍세계에 나오는 극락세계에 대한 묘사, 호머가 묘사하고 있는 비너스 여신의 허리모습 등도 쾌적한 감정을 유발시키지만, 이것은 유쾌한 성격의 것이고 잔잔한 미소를 자아내는 종류의 것이다."[7] 칸트에 의하면, 앞의 대상들은 우리에게 적절한 정도의 감흥을 불러일으키며, 숭고의 감정을 갖게 한다. 한편 뒤의 것들을 제대로 만끽하기 위해서는 미에 대한 감정이 필요하다. 예들을 더 살펴보면, "사원 터에 우뚝 서 있는 거대한 떡갈나무와 그 고독한 그림자는

7_ 임마누엘 칸트 지음/빌헬름 바이셰델 엮음, 『칸트와 함께 인간을 읽는다- 별이 총총한 하늘 아래 약동하는 자유』 손동현, 김수배 역, 이학사, 2002, 88-89쪽. I. Kant, *Beobachtungen über das Gefühl des Schönen und Erhabenen*, Akademie Ausgabe, I, 826이하. 밀턴이 묘사하고 있는 지옥의 모습은 혼돈의 세계, 사방에 빛이 없는 어두움, 불타는 유황불의 홍수가 끊임없는 곳, 처참함 그 자체이다.

숭고하며, 잘 정돈된 화단, 나지막한 관목 울타리, 여러 가지 형상을 한 나무 조각들은 아름답다. 밤은 숭고하며 낮은 아름답다. 고요한 여름날 저녁, 밤하늘의 별들이 암갈색의 어둠을 뚫고 가물가물 빛나며 외로운 달빛이 우리를 비출 때, 숭고의 감정을 위한 우리의 심성은 우정에 의하여, 속세에 대한 초연함에 의하여, 또 영원함에 대한 의식에 의하여 천천히 고양된 감각 속으로 이끌리게 된다. 한낮의 부산함은 소란스런 흥분과 유쾌한 감정을 불러일으킨다. 숭고의 감정으로 충만된 사람의 표정은 진지하며, 때때로 경직되어 있고 경이로움을 띤다. 반대로 미에 대한 활발한 감수성은 밝게 빛나는 두 눈에서, 또 미소를 머금은 표정에서, 그리고 종종 소란스런 쾌활함 가운데에서 나타난다."[8] 심연처럼 실체를 모르는 어두운 밤은 숭고하며 환하게 드러난 낮은 아름답다. 숭고는 그 누르는 무게와 엄청난 크기로 인해 감동적이며, 이에 반해 그 실체와 크기를 드러낸 미는 자극적이다. 감동은 내면으로부터의 큰 울림이며, 자극은 외적인 반응이다. 이러한 표현은 숭고와 미의 감정을 아주 극명하게 대조적으로 잘 드러내주고 있다.

칸트는 지성과 기지機智를 비교하면서, 지성은 숭고하며 기지는 아름답다고 말한다. 또한 그에 의하면, "용감은 숭고하고 위대하며 계략은 미소微小하나 아름답다. 크롬웰에 따르면 신중함이란 시장이 갖추어야 할 덕목이다. 진실과 성의는 소박하고 고상하다. 농담이나 귀에 듣기 좋은 아첨은 섬세하고 아름답다. 점잖음은 덕이 지니고 있는 아름다움이다. 사심이 없는 봉사욕은 고귀하고, 세련되고 정중한 태도는 아름답다. 숭

8_ 앞의 책, 같은 곳.

고한 성격은 존경을, 아름다운 성격은 사랑을 불러일으킨다."⁹ 다른 사람을 높여 공경하는 일은 숭고의 감정에서, 그리고 정성을 들여 애틋하게 아끼고 그리워하며 사랑하는 마음은 아름다운 감정에서 우러나온다.

칸트는 사람들과의 만남을 통해 얻게 된 외모와 인상이 주는 특이한 정서와 감정을 기술한다. 우리에게 호감을 주는 사람들의 외모는 수시로 갖가지 감정을 불러일으키는데, 이를테면, "큰 체격은 주목과 존중의 감정을 불러일으키며, 작은 체구는 친밀감을 준다. 갈색 머리칼과 검은 눈동자는 숭고함에 가깝고, 파란 눈과 금발은 아름다움에 가깝다. 지긋한 나이는 숭고함에 가깝고, 젊음은 아름다움에 가깝다."¹⁰ 사람에 대한 예리한 관찰을 토대로 펼친, 이와 같은 칸트의 고찰은 충분히 수긍할 수 있을 만큼 매우 설득력이 있어 보인다. 칸트에 따르면, 신분상의 차이에 관해서도 이와 유사한 것들을 생각할 수 있으며, 의복의 경우도 마찬가지이다. 즉, "체격이 크고 위엄이 있어 보이는 사람들은 단순하거나 아니면 근엄한 의복을 골라야 하지만, 작은 사람에게는 장식을 달거나 치장된 옷이 어울린다. 노인에게는 어두운 색과 단순한 모양의 정장차림이 어울리지만, 젊은이들은 밝고 강한 대조를 이루는 차림새로 멋을 낼 수 있다. 같은 정도의 재력과 신분 서열을 지닌 계층 중에서는 성직자가 가장 단순하게 입어야 하며, 정치가는 가장 화려하게 입어야 한다."¹¹ 이렇듯 옷차림새의 미묘한 차이에서, 그리고 색의 대비와 뉘앙스를 통해 칸

9_ I. Kant, *Beobachtungen über das Gefühl des Schönen und Erhabenen*, Akademie Ausgabe, I, 829.

10_ 임마누엘 칸트 지음/빌헬름 바이셰델 엮음, 앞의 책, 90쪽. I. Kant, *Beobachtungen über das Gefühl des Schönen und Erhabenen*, Akademie Ausgabe, I, 831이하.

11_ 앞의 책, 같은 곳.

트는 미와 숭고의 차이를 아주 설득력있게 설명한다.[12]

앞서 언급한 바와 같이, 숭고함이란 경외감 혹은 존경심을 불러일으키는 거대함에서 나타난다. 범위나 정도, 크기에 있어 그 거대함에 접근하여 힘으로 맞서 보도록 우리로 하여금 유혹하는 경우도 있지만, 그것과 자신을 비교하고 가늠한 결과 회피하거나 도망쳐버리고 싶은 공포가 엄습하여 우리를 겁먹게 하는 경우도 있다. 이 때 우리는 비록 안전한 상태에 있더라도 그 현상을 파악하려고 정신력을 한 곳에 모으게 되고, 그 거대함을 따라 잡을 수 없다는 초조감을 갖게 되지만 다른 한편, 고통을 지속적으로 극복하는 데서 얻게 되는 편안한 느낌인 경이로운 감정을 갖게 된다.[13] 만약 고통이 지속된다면, 그것은 고통일 뿐이지만 극복한 이후에 찾아오는 안도감은 오히려 우리 몸을 무겁게 가라앉게 하면서도 편안하고 경이로운 감정, 즉 숭고감을 불러일으킬 것이다.

어떤 자연 현상에 대한 지각이 우리에게 무한성에 대한 이념을 일깨워 줄 경우, 그러한 자연 현상 혹은 대상은 숭고하다.[14] 숭고의 감정이란 하나의 자연 대상으로 인해 촉발되는 바, 우리의 심성이 그것을 머릿속에 그릴 때, 그리고 자연의 대상이 그 무엇과도 상대적으로 비교될 수 없

12_ 요즈음 유행을 보면, 이러한 미나 숭고를 나누는 칸트의 대조적인 관찰과 언급이 그대로 적합하지 않을 수 있다. 다양한 스타일이 존재하긴 하나, 이른바 패션 테러리스트(Fashion terrorist)나 패션 디자스터(Fashion disaster)라 부른 데에서 특히 두드러진다. 일관되게 미와 숭고의 감정을 나누는 경계가 이미 없어지고 있는 추세이기도 하다.

13_ 임마누엘 칸트 지음/빌헬름 바이셰델 엮음, 앞의 책, 92쪽. I. Kant, *Anthropologie VI*, 568이하.

14_ 임마누엘 칸트 지음/빌헬름 바이셰델 엮음, 앞의 책, 92쪽. I. Kant, *Kritik der Urteilskraft*(이하 *KdU*로 표시), Akademie Ausgabe, V, 342쪽.

기 때문에 실제로는 물리적 대상이 아니라 이념의 현시로서 생각된다.[15] 자연의 아름다움에 대한 미적 판단을 내릴 때, 우리의 심성은 고요한 관조의 상태에 머물며, 자연의 숭고를 떠올릴 때에는 동요를 느낀다. 이러한 동요는 특히 그것이 시작될 때 한 물체에서 반발하는 힘과 끌어당기는 힘이 급속하게 교차할 경우 발생하는 진동상태와 비교될 수 있다. 상상력은 직관이 사물을 포착할 때 그러한 극한에 몰리게 되는데 상상력의 극한은 말하자면 그 상상력 자신이 그 속에 떨어져 버릴까봐 두려워하는 심연이다. 그러나 "그러한 상상력의 노력을 야기하는 것이야말로 초감성적인 것에 관여하는 이성 이념으로 볼 때에는 극한적인 것이 아니라 합법칙적인 것이다. 다시 말해 단순한 감성에게는 반발을 불러일으켰던 것이 이성에게는 다시금 그와 동일한 정도로 매력을 느끼게 해 주는 것이다."[16]

우리가 지닌 이성의 역량으로는 전혀 파악이 안 되는 자연현상이나 자연대상에 대해 반응하는 우리의 미묘한 정서의 움직임과 변화를 칸트는 놓치지 않고 예리하게 관찰하고 고찰한다. "마치 위협하는 것처럼 깎아지를 듯이 치솟은 기암괴석, 번개와 천둥을 동반하며 하늘을 뒤덮은 먹구름, 무서운 파괴력을 과시하며 이글거리는 화산, 엄청난 상흔을 남기고 지나가는 태풍, 노호하듯 파도가 몰아치는 끝없는 대양, 힘차게 흘러내리는 높은 폭포"[17]는 우리들의 저항력을 그것들과 비교할 때 아주 미미한 것으로 만들어 버리지만, 그럼에도 불구하고 우리가 그러한 것들을

15_ 임마누엘 칸트 지음/빌헬름 바이셰델 엮음, 앞의 책, 93쪽. I. Kant, *KdU*, V, 357.

16_ 임마누엘 칸트 지음/빌헬름 바이셰델 엮음, 앞의 책, 93쪽. I. Kant, *KdU*, V, 345 이하.

17_ 임마누엘 칸트 지음/빌헬름 바이셰델 엮음, 앞의 책, 94쪽. I. Kant, *KdU*, V, 349.

안전한 곳에서 관찰할 수 있는 미적 거리나 심리적 거리[18]를 취할 수 있다면, 그러한 광경은 우리가 흔히 '강 건너 불구경'이라고 하듯이 두려움을 주면 줄수록, 그리고 그것이 크면 클수록 더욱 우리의 마음을 강력하게 끌어당긴다. 그러한 대상들은 "우리의 정신 능력을 일상적이고 평범한 수준 이상으로 끌어올린다. 또 우리의 내부에 전혀 다른 종류의 저항 능력이 있어서, 우리 자신에게 자연이 보여주는 절대적인 힘에 견줄 수 있는 용기가 있음을 알려 준다. 이러한 이유에서 우리는 그러한 대상들을 기꺼이 숭고하다고 부르는 것이다."[19] 숭고는 이처럼 절대적 힘에 맞서는 용기와도 같은, 우리 내면의 의지에서 우러나온 감정이다.

　무한한 길이의 시간과 크고 넓은 만물을 포함하고 있는 끝없이 광활한 공간을 우리는 총체적으로 '우주'라 칭한다. "무한한 우주의 크기에 대한 수적인 표상이나, 영겁, 신의 섭리, 인간 영혼의 불멸 등에 관한 형이상학적 고찰은 어떤 숭고함과 위엄을 내포하고 있다."[20] 그런데 우리가 우리의 내부에 있는 본능보다 우월하며, 또 그렇기 때문에 그것이 우리에게 어떤 영향을 주는 한에 있어서 외부에 있는 자연 보다 더 우월하다는 것을 인식할 수 있는 한, 숭고는 실로 자연의 사물이 내포하고 있는 것이 아니라 오직 우리의 심성과 의지 속에만 있는 것이다. 우리 정신 능력의 힘에 도전하는 자연의 힘들을 포함하여, 우리에게 이러한 감정을 불러일으키는 것은 본래적인 존재의 문제가 아니라 비본래적인 의지의 문제로

18_　이러한 미적 거리나 심리적 거리는 대상에 대해 우리가 취할 수 있는 일종의 미적 태도이다.

19_　임마누엘 칸트 지음/빌헬름 바이셰델 엮음, 앞의 책, 94쪽. I. Kant, *KdU*, V, 349.

20_　임마누엘 칸트 지음/빌헬름 바이셰델 엮음, 앞의 책, 94쪽. I. Kant, *Beobachtungen über das Gefühl des Schönen und Erhabenen*, Akademie Ausgabe, I, 834쪽.

서 모두 숭고하다고 불린다.[21] 아마도 비본래적으로 부여된 확장된 의지인 셈이다.

이렇게 보면 숭고한 것은 아마도 도덕적인 것과 유사한 심성의 상태와 결합되어 있을 것으로 생각된다. 따라서 도덕적인 것을 포함하지 않은 그러한 자연의 숭고에 대한 감정은 아마 사실상 생각할 수 없을 것이다.[22] 이는 왜 숭고의 등장이 필요한가에 대한 이유이기도 하다. 이 세상의 모든 것은 그것이 아무리 숭고한 것일지라도, 인간이 도덕성이라는 자신의 이념을 사용할 경우, 인간 의지의 연장선 위에 있게 된다. 도덕성이라는 인간의지는 곧 인간자신의 이념이기 때문이다. 그리고 리오타르도 자유의 이념이나 자유의 법칙을 지니고 있지 않다면 숭고의 감정을 체험할 수도 없다는 생각을 갖고 있다는 점[23]에서 칸트의 생각을 이의없이 그대로 받아들이고 있다고 하겠다. 리오타르의 칸트 이해를 고찰해 보기로 하자.

3. 리오타르의 칸트 이해

3.1 미적 반성: 숭고와 취미의 비교
칸트의 『판단력 비판』이 수행하는 일은 서로 갈라져있는 이론철학과 실천철학을 매개하고 연결하여 하나의 철학체계로 통합하는 것이다. 이

21_ 임마누엘 칸트 지음/빌헬름 바이셰델 엮음, 앞의 책, 94쪽. I. Kant, *KdU*, V, 353.
22_ 임마누엘 칸트 지음/빌헬름 바이셰델 엮음, 앞의 책, 94쪽. I. Kant, *KdU*, V, 353.
23_ Kirk Pillow, *Sublime Understanding-Aesthetic Reflection in Kant and Hegel*, The MIT Press, 2000, 106쪽.

때 취미의 분석은 일종의 보편성, 합목적성, 필연성을 지니며, 반성적 판단으로서의 그 위상을 증명하는 것이다. 리오타르에 의하면, 반성 혹은 성찰은 모든 객관적 실재나 대상에 대한 주관적 접근을 가능케 하는 실험실의 기능과 역할을 한다.[24] 그리고 판단의 원리는 자유를 위한 자연목적론의 원리이다. 이 원리에 따라 판단함에 있어서 미적 인식은 특수한 자연법칙들을 일반적인 것으로 우리의 인지능력이 그 영향력을 결정할 수 있도록 가능한 경험세계를 형성한다. 『판단력 비판』의 서론에서 미적 반성은 단지 개념에 따라서가 아니라 법칙에 의해서 사물을 판단하는 특별한 능력이다. 그리고 목적론적 능력은 특별한 능력이 아니라 단지 일반적인 반성 판단이다.[25]

사유를 드러내 밝히고 배열하는 방식modus에는 두 가지가 있는데, 그 하나는 기법maniere으로서 미적인 방식modus aestheticus이고 나머지 하나는 방법method으로서 논리적인 방식modus logicus이다. 그 둘의 차이점을 비교하면, 전자는 제시에서 비롯하는 단일한 감정을 유일한 척도로 삼지만, 후자는 한정된 원칙들에 따른다. 둘 중 전자만이 예술에 유효하다. 따라서 예술에 관한 한, 논리적 방법methodus이란 없으며, 정서에 기초한 양식이나 유형 혹은 기법modus만이 있을 뿐이다. 미적 방식manner은 제시에 있어서 통일 감정 외에 다른 기준을 갖지 않는다. 논리적 방법method은 한정된 원리만을 따른다. 비판적 사고의 유형은 정의에 의해 순수하게 반성적이어야 한다.[26] 감각은 객관적 인식일반을 위한 가능성의 조건

24_ Kirk Pillow, 앞의 책, 24쪽.

25_ Jean-François Lyotard, *Lessons on the Analytic of the Sublime*, 『칸트의 숭고미에 대하여』, 김광명 역, 현대미학사, 2000. 17쪽.

26_ 앞의 책, 19쪽.

들을 구축하는데 있어 꼭 있어야 할 건축용 블록과도 같다. 다시 말해 그것의 본질적인 명료함은 오성이 책임질 수 있는 개념들에 의한 판단의 종합아래에서, 하나의 도식에 의해 이미 종합된 직관적 소여를 포섭하는데 있다. 취미의 분석에 있어서 감각은 더 이상 어떤 인지적 합목적성도 갖지 않는다. 즉, 대상에 대해 더 이상 어떤 정보도 주지 못하며 단지 주체 자신에 대한 정보를 줄 뿐이다.[27]

감각의 발생은 사유의 본성이 무엇이건 간에 모든 유형의 사유를 수반한다. 감각처럼 직관은 주체 보다는 오히려 대상에 대한 직접적인 표상으로 수용된다. 그래서 하나의 인식으로 연결된다.[28] 모든 판단의 주관적 조건은 판단하는 능력 자체이거나 판단이다. 아름다운 것에 대한 판단은 곧 바로 보편적이지 않으나 보편타당성이라는 이름 안에 주관적 보편성을 귀속시키고, 기대하며 그 스스로를 약속한다.[29] 양상에 있어서 취미판단은 필연적인 방식으로 자연의 호의Gunst를 결합한다. 자연이 광대무변하기 때문에 경외의 마음으로 자연을 바라보며, 자연이 유용한 것 이상으로 미와 매력을 풍부하게 해준 것은 우리에게 베푼 선의이며, 그로 인해 우리는 자연을 사랑한다.[30] 그 호의는 아름다운 것으로 판단된 형식을 지닌 다른 기쁨과는 구별된다.

우리는 아름다움에 관한 즐거움을 통해 타인과 소통하고 범례로서 본보기를 보여 주며 보편적으로 향유한다. 숭고의 감정이 주관적이라고 말하는 것은 그것이 반성적 판단이며, 그 자체 규정적 판단의 객관성에

27_ 앞의 책, 23쪽.
28_ 앞의 책, 24쪽.
29_ 앞의 책, 31쪽.
30_ I. Kant, *KdU*, §67, 303.

대한 주장이 없음을 뜻한다. 그것은 감정의 상태를 어떠하다고 판단한다는 면에서 주관적이다. 칸트에 있어 우리가 주관이라고 부르는 바는 사유의 주관적인 측면을 가리킨다. 칸트는 반성을 일종의 '고려', 즉 우리가 개념에 도달할 수 있는 주관적 조건을 우리 스스로 처음으로 발견해 내고자 하는 마음의 상태라고 말한다. 반성이란 인식의 서로 다른 근거들에 주어진 표상들 간의 관계에 대한 의식이다.[31] 칸트의 텍스트에서 의식이라는 용어는 일반적으로 반성을 포함한다. 그리고 선험적인 것은 경험적인 것의 기반 위에 세워져야 한다. 그것은 경험 이전이 아니라 경험 이후와의 연관 속에서 가능한 경험의 영역에 속하기 때문이다.

리오타르는 자연에 있어 숭고개념이 자연에 있어 미의 개념보다 훨씬 더 중요하지는 않으며, 또 그 결과도 풍부하지 않다는 사실을 지적한다. 전반적으로 숭고 개념은 자연 그 자체에 있어서 어떤 합목적적인 것을 지시하는 것이 아니라, 자연과는 전혀 독립된 합목적성을 우리들 자신의 내부에서 감지할 수 있도록 자연에 관한 직관을 사용할 수 있을 때에만 합목적적인 것을 지시하는 데 지나지 않는다고 보는 것이다. 이것은 아주 긴요한 예비적 주의注意요, 이로 인해 숭고의 개념은 자연의 합목적성에 대한 개념과 완전히 분리되는 것이다. 칸트는 이것이 왜 자연의 합목적성에 대한 미적 판정이며, 숭고에 대한 이론이 한갓된 부록인가를 덧붙인다.[32]

우리에게 지적인 감정 혹은 정신을 일깨우는 것은 숭고이지 자연이 아

31_ I. Kant, *Kritik der reinen Vernunft*(이하 KrV 로 표시, 초판은 A, 재판은 B로 표시), Hamburg: Felix Meiner, 1971, 276, 309 및 장-프랑수와 리오타르, 앞의 책, 45쪽.
32_ 장-프랑수와 리오타르, 앞의 책, 74쪽.

니다. 숭고한 감정은 형식이 결여된 대상에서 조차도 아울러 관련될 수 있다. 그러나 형식이 무엇인가? 형식의 안과 밖은 하나의 한계로 작용한다. 반대로 형식이 없는 것은 한계 또한 없는 셈이다. 미적 감정은 한계를 지닌 형식으로부터 귀결되는 것이기 때문에 미적 감정의 동질성을 담보하는 바탕엔 오성의 역할이 있다. 무형식에 의해서 제공되거나 제공될 수 있는 숭고한 감정의 동질성을 끌어내는 일은 이성이 수행하는 역할이다. 숭고의 경우 무형식은 즉각적으로 사변적 이성 개념을 암시한다.[33] 정신이란 사전적으로는 '육체나 물질에 대립되는 영혼이나 마음' 또는 '사물을 지각하고 사유하며 판단하는 능력'이다. 미적 의미로는 '심의心意에 있어서의 생기를 넣어주는 원리'를 말한다. 이 원리가 영혼에 생기를 넣어주기 위하여 사용하는 것, 즉 이 원리가 그러한 목적을 위하여 사용하는 재료는, 곧 심의능력들로 하여금 합목적적인 역동성을 가져다주는 것이다. 다시 말하면 저절로 지속되며, 또 그러한 지속을 위한 힘을 스스로 늘여가는 유동을 하게끔 하는 것이다. 대상의 합목적성은 그 목적의 표상과 분리되어 지각되는 것이다.[34]

미적 이념은 표현을 개념에 부가한다. 그것은 오성에 의한 규정을 넘어서는 물질성을 대상의 표상에 덧붙이는 것이다. 상상력은 시간의 영속적 지속이거나 이어지는 계승, 또는 공존[35]하는 경험의 유비로서 일반적으로 그리고 특수하게 경험적 사고의 요청으로써 자유를 얻게 된다. 미적 감정에서와 마찬가지로 형식을 통해서가 아닌 숭고의 정서에 본성

33_ 장-프랑수와 리오타르, 앞의 책, 80-81쪽.
34_ 앞의 책, 87쪽.
35_ I. Kant, *KrV*, B 208-44: 229-72.

이 기여하면, 그것은 분명히 형식을 통해서가 아니다. 양적인 것은 이성적 사유에는 합목적적이지만 상상력에는 합목적적이지 않다. 미와 숭고 사이의 차이점을 두드러지게 하면 미적 감정들로서의 그 친연성親緣性을 갖는 것처럼 보인다.[36]

미에 있어서 쾌는 상상력과 오성의 능력이 일종의 유희 안에 적합한 비율에 따라 서로 끌어들일 때 발생한다. 유희는 상상력과 오성, 양자가 상호간에 경쟁하기 때문에, 하나는 형식으로 다른 하나는 개념으로 그 대상을 이해하려는 노력 안에서 존재한다. 직관적으로 깨달아 아는 일 안에서 섬세한 변화의 통일을 구성하고, 재생 즉 상상력의 작업 안에서 그것을 반복함으로써 구성한다. 시간적으로 선후의 표상이 동일한 개념, 곧 동일한 대상에 관한 표상으로 종합하는 것인 재인再認은 시간의 세 번째 종합이 되며 그리고 그 개념이 그것을 수행한다. 어떻든 숭고한 감정은 미적인 것의 극단적인 경우로서 사유될 수 있다.[37]

3.2 숭고에 대한 범주적 고찰: 수학적 숭고와 역학적 숭고

칸트가 양量에 의한 숭고의 분석을 시작하면서 환기시키고 있는 것이 몰형식성이다. 리오타르에 따르면, 크기와 양이라는 용어는 숭고의 분석에 영향을 미친다. 그것의 도전적인 독해와 해석은 특정하고도 전면적인 혼란을 유도한다. '크기'는 대상의 성질을 지적하고, '양'은 판단의 한 범주이다. 숭고한 것의 크기가 다른 것과의 가능한 비교 없이 절대적인 것으로 평가되기 때문에, '양'으로의 측정은 불가능하다. 크기 혹은 위

36_ 장-프랑수와 리오타르, 앞의 책, 95쪽.
37_ 앞의 책, 98-100쪽.

대함magnitudo을 지적하기 위해서는 새로운 개념이 도입되어야 한다. '위대하다'와 '위대함이 어느 정도 크기이다'라는 것은 완전히 다른 개념이다. 앞의 것은 절대적 크기이나 뒤의 것은 상대적 비교가 가능하기 때문이다. 크기의 숭고는 '수학적으로 규정된' 판단의 표현이 아니라 단순히 타당한 대상의 표상에 기초한 반성적 판단이다. 양은 절대적인 것이 될 수 없는 반면에 측정단위를 선택함으로써 미세한 양이나 무한히 큰 양을 측정할 수 있다. 숭고한 것은 어떠한 비교도 허용하지 않기 때문에 측정 가능한 양이 있을 수 없다.[38]

숭고의 크기는 상대적인 것이 아니라 절대적인 것이다. 숭고의 크기는 지각에 의한 기본적인 측정과 일치하는 이유에서가 아니라 거의 그것을 넘어서기 때문에 절대가 되는 것이다. 숭고함은 심의心意에 있어서의 생기나 활기를 불어넣어 주며 미적 이념을 현시하는 능력인 정신[39]의 정조情調(Stimmung)이다. 진정 위대한 숭고의 이름은 크기이다. 크기는 반성적 판단의 능력을 위해 준비된 주관적인 평가이다. 보편적 타당성은 논리학에서 일반적 타당성Allgemeingültigkeit이라 불린다. '타당한gültig'이라는 술어는 전체를 위한 것이고, '공통의' 혹은 '일반의gemein'라는 의미는 그 총체성에 있어서 판단하는 주체 모두를 뜻한다. 객관적 보편성을 지적하는 개념의 구성을 다루면서 칸트는 주관적이고 보편적인 타당성을 전체성을 위한 타당성이라고 부를 것을 제안한다. 하지만 '일반의gemein'라는 단어의 사용은 '공통성의' 혹은 '공통적으로 위치하는 어떤 것에 대한

38_ 앞의 책, 107쪽.
39_ I. Kant, KdU, §49, 192쪽.

강한 의미'를 함축하며, 공동체 사회에도 그대로 적용된다.[40] 우리의 비판에서 일반적 타당성은 일반적인 목소리를 가리키는데, 이것은 보편적인 음성으로서, 개별적인 목소리들의 보편적 동의이다. 이는 개별적인 독특한 취미판단에서도 구성적으로 요청된다.[41]

판단하는 주체와 같은 쾌를 느끼도록 하는 의무가 모든 이에게 동일하게 주어질 때에, 주관적인 판단이라 하더라도 그것은 주관성을 넘어 보편성을 얻게 된다. 상상력과 오성의 자유로운 유희는 대상을 인식하기 위해서가 아니라, 사유 안에서 행복을 이끌어내기 위한 방법으로서 대상에 대한 관계에 있어 서로 어느 쪽에 더 가까운가의 경합관계에 있다. 사유는 제시로부터 대상 개념으로 자유롭게 오고간다. 우리는 미의 판단에 적용되는 합목적성의 형식이 사유가 마음대로 할 수 있는 능력과 개념의 능력 사이에서 유동하는 데에서 어떻게 구성되는가를 더 잘 볼 수 있을 것이다.[42]

인간 영혼의 깊은 내면에 감춰져 있는 것을 외화外化한 것이 예술이고, 취미는 여기에 담긴 비밀을 드러내어 공유하게 한다. 이는 사유능력이 인식의 심각한 문제에 빠져 있을 때 도식론[43]이 감추고서 드러낼 수 없는 것이다. 다른 한편, 취미는 사유 능력을 무한대로 끌어올리고 사유는 행복이라는 감정을 느끼게 한다. 그러므로 모든 사유의 선천적 조건에

40_ 공동 사회(Gemeinschaft, community)는 감정, 실천 혹은 관습의 자발적인 공동체로서, 계약이나 조약, 협정에 의해 인위적이고 타산적 이해에 얽혀 이루어진 집단인 이익사회(Gesellschaft, society)에 대립된다.

41_ 장-프랑수와 리오타르, 앞의 책, 111쪽.

42_ 앞의 책, 116쪽.

43_ 칸트에 의하면 모든 개념은 도식을 지니고 있는 바, 일반적인 표상을 통해 개념의 내용을 일반적·직관적으로 실현하는 방식이다.

연결될 이러한 내적 합목적성의 형식은 동일한 대상으로 주어진 모든 사유에 접근할 수 있게 되는 미의 행복에 대한 요구를 정당화시키기에 충분하다. 숭고판단은 미적 판단과 마찬가지로 반성적이라는 사실에서 보면, 그것은 대상 인식에 문제가 있는 것이 아니라, 대상의 표상에 동반되는 주관적 감각에 문제가 있다. 그렇지만 우리가『판단력 비판』의 26절과 27절에서 환기된 '총괄'을 오해하지 않으려면 첫 번째 난제가 해결되어야만 한다고 리오타르는 본다. 이어서 리오타르는『순수이성비판』에서 범주의 연역에 대한 예비논의에서 논한 종합과의 관계에서 구성의 공리를 포착 속에 위치시키자고 제안한다. 우리는 이러한 종합들이 구성의 공리가 되는 것처럼, 경험의 대상에 대한 가능성이 아니라, 경험 일반의 가능성을 구성한다는 사실을 인식해야만 한다.[44]

무한이란 하나의 전체로서 총괄할 수 없는 크기이다. 공포라거나 어떤 거대한 또는 무한한 연속물에 대한 전체를 미적으로 총괄하는 일은 이성이 상상력에 대하여 요구하는 것이며 숭고의 감정을 불러일으키는 것이다. 상상력은 크기들이 그것을 총괄하는 '처음 척도'를 넘어서지 않는다면 깨달아 앎으로써는 크기들을 '사실상' 종합할 수 없다. 무한이란 단순히 비교적으로가 아니라 절대적으로 큰 것을 가리킨다. 어떻든 '측정할 수 없는 전체'에 대한 평가는 반성적으로 숭고함의 감정을 낳는다. 숭고한 감정은 '수'의 거대함 속에 있다기보다는 앞으로 나아감에 있어 우리가 항상 비례적으로 더 큰 단위에 도달한다는 사실에 있다. 따라서 그것은 비교적 '큰 단위'의 사유가 아닌, 숭고함으로 느껴지는 항상 무한

44_ 장-프랑수와 리오타르, 앞의 책, 134-135쪽.

지속의 '더 큰 단위'의 것으로 향하는 진행의 사유이다.[45]

크기를 재는 척도들의 무한한 진행 과정 속에서 상상하는 대상의 변화는 상상하는 사고 속에서 주관적인 '상태'의 변화에 의해 인식될 수 있다. 무한성은 하나의 전체로서 사유할 수 있으며, 점차 심적 고양에 이른다. '존경'은 이성의 이념에 대한 사유 안에서 현시되는 감정이다. 존경심은 무엇보다 하나의 도덕적 감정, 법칙의 이념이 사유에 미치는 방식이다. 영감은 사유의 생생한 근원인 정신 혹은 심성을 부활시켜 준다. 만약 자연이 숭고하다고 판단될 수 있다면, 그것은 공포를 자극하기 때문이 아니라 우리가 늘 갈망하는 그런 작은 것들에 대해 자연이 우리 안에 있는 우리 자신의 것인 어떤 능력, 즉 심의心意에 그렇게 하도록 호소하기 때문이다.[46]

윤리적 매개를 통해 차이를 해소하려는 시도로서 역학적 숭고에 접근해 볼 수 있다. 역학적 숭고에의 접근은 대상이 너무 커서 우리의 파악능력을 넘어서기 때문이다. 사실 이러한 노력은 덕을 목표로 하는 의지의 노력과 유사하다. 이 노력은 실로 유사하기는 하지만 상상력이 인식능력에 속하는 데 반해, 의지는 욕구능력에 속한다는 데 차이가 있다. 더욱이 덕이 그 자신에 대해 행하는 결과는 미적이다. 숭고의 감정을 구성하는 두려움과 심적 고양의 혼합은 도덕 감정에서는 해소할 수도 추론할 수 도 없다.[47] 자유의 이념은 공포와 심적 고양으로서 사유에 표상된다. 절대적인 인과관계의 이념만이 제시할 수 없는 것을 제시하게 되고, 상

45_ 장-프랑수와 리오타르, 앞의 책, 142쪽.
46_ 앞의 책, 150쪽.
47_ 앞의 책, 159-160쪽.

상력은 숭고의 감정에 사로잡히게 된다. 왜냐하면 절대적인 인과관계의 이념만이 바로 그것의 내용으로서. 그것을 실재하는 의무로서 숭고의 감정 안에 포함되기 때문이다.

숭고의 종합에서 드러나는 시간감각들의 이질성에 대한 언급을 보면, "시간은 오직 현상들의 조건이지 물자체의 조건은 아니다. 그것으로부터는 어떠한 활동도 시작하거나 끝나지 않으며. 따라서 그것은 시간 속에서 변화가능한 모든 것, 말하자면 반드시 현상들 속에서 그것을 낳게 하는 원인을 갖는 모든 것들의 결정 법칙에 종속되지 않을 것"[48] 이라는 점이다. 미는 어떠한 감성적 관심이 부재할 때 온전히 즐거움을 주는 것이다. 숭고에 있어서와 마찬가지로 미는 즉각적으로 즐거움을 주는 것이지만, 그것은 감각의 관심에 대한 반대나 저항에 의해 즐거움을 주는 것이다. '매개 없이, 직접적으로,' 그러나 저항을 수단으로 한 것이다. 화해는 차이의 유보를 대체하고, 화해의 기호인 저항 자체는 다른 곳에서 다시 나타날 것이다. 비록 감각들이 숭고감정에서는 반대되고, '어떠한 것도 감각의 눈과 만나지 않지만', 절대적인 것을 제시할 수 없는, '현전'으로 제공된 감정은 상실되지 않는다. 절대이념에 관하여 상상력에 의해 제시될 수 있는 것이 점차 사라져감으로 인하여 차츰 긴장이 줄어든다. 그런데 이에 대한 두려움이 없게 된다면, '최초의 측정'의 한계에서 차단되었다고 믿었던 상상력으로 인해 우리는 '경계가 없어지는 감정'을 느끼게 된다.[49]

'부정적 표현 혹은 부정적 제시'는 단순히 절대적인 것이 제시되기를

48_ I. Kant, *KrV*, 468.
49_ 앞의 책, 187쪽.

요구하지만 그 한계로 인해 우리의 공허함만을 보여줄 뿐이다. 자체의 표현한계로부터 스스로를 배제하면서, 상상력은 제시할 수 없는 것의 현존을 제안한다. 숭고감정에서의 '지적' 즐거움은 그의 역학적 관점의 분석에서 보듯이 사유가 도덕법칙을 발견하는 자유로운 인과성의 절대성과 맺고 있는 관계에로 진행한다. 칸트는 법에 적합한 존경으로부터 오는 열정과 신에 관계되는 경외심을 혼동하게 되는 일반적 오류를 없애기 위해 이 문제를 숙고한다. 열정Enthusiasmus은 미적으로 숭고하며, 오히려 정감情感이 더해진 선善의 이념이다.[50] 이러한 정감의 현존은 열정으로부터 어떠한 윤리적 가치도 충분히 제거할 수 있다. 이러한 이유로 그것은 이성의 측면에 어떠한 쾌도 선사할 수 없다. 말하자면 법칙에 복종함으로써 자유로운 인과성을 실행하도록 도와준다는 말이다. 모든 정감은 그 목적의 선택에 관해서도 맹목적이고 이것이 이성에 의해 제공된다고 가정할 때 생기는 방식에 있어서도 맹목적이다.

실천이성의 법칙은 이성에 의해서만 생기게 된다. 실천이성의 법칙은 그것이 규정하는 것에 의해 달성되지 않는데, 그 까닭은 의지를 위한 대상으로서 결정되거나 혹은 결정될 수 있는 어떠한 것도 규정하지 않기 때문이다. 무엇보다도 우리는 소위 정감적인 내용이 감정의 숭고를 결정한다고 생각해서는 안 된다. 어떠한 정서, 사유의 어떠한 주관적인 상태도 숭고의 영역에로 넘어갈 수 있으며, 분노, 좌절, 슬픔, 찬탄 혹은 존경, 그리고 심지어 정감으로부터의 자유로운 무감동이나 무정감의 상태도 숭고가 될 수 있다. 정감으로부터 오는 긴장은 숭고에 필수적이지만 이것으로 충분하지는 않다.

50_ I. Kant, *KdU*, '미적 반성적 판단의 해명에 대한 총주', 121쪽.

단순성Einfalt이란 비단 복잡하지 않을 뿐만 아니라 미묘하지 않은 것을 환기시켜 주는 바, 솔직함을 가리키고 심지어 어떤 때는 어리석음과 통하기도 한다. 우리가 읽은 '단순성'은 언제나 그렇듯이 숭고함 속에 있는 본성에 의해 채택된 양식이다. 그것은 무기교의 합목적성이고, 기교없는 자연과 같은 것이며 또한 도덕성의 양식이다. 숭고한 양식이 고대 수사학의 의미에서 '거대한 양식'인지 아니면 반대로 '모든 양식의 부재'인지에 대해 논쟁의 여지가 있다. 이 논쟁에서 다시 한 번 문제가 되는 것은 '현존'의 미학과 좋은 형식에 대한 이교도의 시학 사이의 갈등이다. 이 점에 대해 롱기누스Longinus의 논문, 「숭고에 관하여」[51]는 분명히 밝히지 않았다. 그것을 「숭고와 경이에 관한 소론」으로 번역한 브왈로Nicolas Boileau(1636~1711)는 롱기누스에 대한 고찰을 배가해가면서 단순성의 주제에 대한 방향에로 보다 명확하게 이끌었다. 서술구는 장식, 치장, 교묘한 솜씨를 벗었다는 점에서, 마치 예언자의 입에서 혹은 신의 목소리에서 직접 나온 것처럼, 한층 숭고하게 보인다. 칸트에게 있어 이것은 숭고한 양식의 무기교의 합목적성이다. 교묘한 기술이 없는 무기교인 것이다. 이 솔직한 양식은 도덕성에 속한다.[52]

도덕성 그 자체는 사유 속에 자연적인 어떤 것과 같은 즉 '제2의 (초감성적) 자연'이다. 사유는 '초감성적 능력'에 대한 '직관'을 지님이 없이 그 안에서 이들을 정당화하는 그 자체의 법칙을 알고 있다. 이 단순성은 예술의 종언도, 윤리의 시작도 알지 않는다. 양식으로서 이것은 미학에

51_ 저자의 진위 여부를 포함하여 저술연대도 확실치 않으나, 대체로 기원 전 50년에서 기원 후 2세기 사이에 나온 것으로 본다.
52_ 장-프랑수와 리오타르, 앞의 책, 194쪽.

속해 있다. 그것은 자연의 형식들로 그리고 인간적 관습으로, 그리고 인류성으로 절대적인 것에 의한 기호이다. 본질적으로 존경의 차원에서 제시란 부재한다는 뜻에서, 즉 존경은 '부정적 제시'에서의 절대적인 위치를 차지한다. 자연이란 방식은 그 거대함에 있거나 그 '거친' 힘에 있다.[53] 따라서 그러한 거대함이나 '거친 힘'에의 봉헌이 숭고인 것이다.

3.3 미와 숭고에 있어서의 미학과 윤리학

미의 감정은 반성적 판단이자 보편성을 요구하는 단칭판단으로 즉각적이고 무관심적이다. 규정적 판단은 오성에 속하고, 반성적 판단은 판단능력에 속한다. 미를 느낄 때, 우리는 인간성의 고양을 느끼면 타자를 선하게 할 것이다. 쾌와 불쾌의 감정에 대한 이성의 이율배반은 욕구능력에 대한 이성의 이율배반과 혼돈되지 않아야 한다. 판단의 미적 사용은 자기 입법적인 이성의 실천적 사용이 아니다. 미를 논리적으로 주장된 것으로서의 선에 유추해보면, "미적인 것과 선한 것은 가족 유사성을 지닌다."[54] 여기에서 리오타르가 말하는 가족 유사성은 아마도 미와 선의 유추적 관계를 염두에 둔 것이라 생각된다. 칸트가 언급한 도덕성의 상징으로서의 미를 가족 유사성이라는 말로 미와 선의 관계를 다시 포괄적으로 재설정한 것이다. 그리고 미와 선은 보편적으로 소통가능한 것으로서 필연성의 한 유형에 따라 판단된다.

미는 오직 미에 집중된 관심이외의 모든 관심을 떠나서 즐거움을 주는 반면에, 도덕적 선은 실천적 관심과 필연적으로 결부되어 있다. 존엄

53_ 장-프랑수와 리오타르, 앞의 책, 195-196쪽.
54_ 앞의 책, 207쪽.

은 도덕성의 대상이 아니라 도덕성을 실현시키는 의지를 규정하는 것이다. 따라서 관심은 윤리에 토대를 두고 있으며, 단지 이성의 개념에 기초하고 있다. 정신은 법칙에 관심이 없지만, 법칙은 선을 행하도록 정신에 요구하며 선을 실현할 수 있는 행위에 대한 관심을 갖게 한다. 또한 정신은 미에 관심이 없지만, 미는 발생하는 것이며 또한 순수한 반성적, 무관심적 판단에 순수한 즐거움의 감각으로서 실행되고 실현될 기회를 부여한다. 이러한 기회를 제공하는 것이 미를 산출하는 예술이라 할 수 있다. 더욱이 미의 무관심적 실현을 위한 모형은 자연에 의해 제공된다. 정신에 대한 취미의 순수한 미적 쾌의 경우들을 제공할 때 예술가로서의 또는 예술작품으로서의 자연은 단지 가능한 무관심의 판단 혹은 행위가 실현될 수 있다. 따라서 실천이성은 자연적 미에 의해 환기된 무관심적 쾌에서 일종의 관심을 발견한다.[55]

리오타르는 미적 호의와 윤리적 존엄을 연결시키는 관심과 무관심의 역할에 대한 검증을 비판적으로 수행해야 한다고 말한다. 가능성posse과 존재esse 사이의 분리는 관심interesse에 의해 연결된다.[56] 가능성은 존재에 대한 관심의 한 형태인 것이며, 가능성에 대한 관심의 근저에 존재가 놓여 있기 때문이다. 우리는 무감동 혹은 냉담이 숭고의 감정 가운데 하나로 여겨져야 한다는 것을 상기해야 하는데, 숭고의 감정은 '한 측면에서 순수이성의 쾌'를 지닌 열광 이상의 이점을 수반하고 있다. 넓은 영역의 무관심적인 감정들이 있다. 이 영역은 순수한 미적 호의로부터 순수

55_ I. Kant, *Kritik der praktischen Vernunft*(이하 *KpV*로 표시), Hamburg: Felix Meiner, 1929. 124-126, 138-140쪽.
56_ 장-프랑수와 리오타르, 앞의 책, 214쪽.

한 윤리적 존엄으로 나간다. 그리고 이 중재의 논조는 모두 숭고하다고 하겠다.

숭고는 상대적인 크기가 아니라 절대적인 크기의 감성 능력을 넘어서 이성적 측면에서 우리의 인지능력들의 최상을 거의 직관할 수 있게 한다. 더욱이 이러한 쾌는 단지 불쾌의 매개를 통해 가능할 뿐이다. 칸트는 선과 숭고의 친화력이 미와 숭고의 친화력보다 더 밀접하다는 사실을 잘 알고 있다. 미로서 표상되는 것 대신에, 미적으로 평가되는 지적인, 도덕적 선은 오히려 숭고로서 표상되어야 한다. 자연에 있어 숭고의 개념은 자연 미의 개념에 비해 결론적으로 중요성이 덜하다거나 풍부함이 덜하지 않다. 숭고는 자연 그 자체에 있어서 합목적적인 것에 대한 어떠한 징후도 드러내지 않고 단지 자연과는 아주 무관하게 우리 자신의 합목적성에 관한 감정을 유발하는 것에 관해 직관을 사용하는 것이 가능한 경우에만 그러하다.

숭고판단에서 상상력이 수행하는 역할은 결론적으로는 환원되고, 축소되어야 한다. 형식들의 내용은 숭고한 표상에 있어서는 미약한 것이다. 이것이 칸트에게 있어서 숭고가 취미와는 반대되는 것으로서 지적인 감정 혹은 정신감정이라고 말해지는 이유이다. 숭고의 진정한 힘은 사유에 적합한 목적으로 구성되는데, 그것은 형식의 합목적성에는 무관심한 것이다. 숭고한 감정을 유발시키고 유지시키는 것은 주관에 있어서의 반성판단과 관련된 대상의 부분들의 합목적성일 뿐만 아니라, 역으로 형식, 심지어 무형식조차도 대상과 관련하여 자유개념에 답하면서 주체의 일부가 되는 합목적성이다. 여기서 합목적성의 충돌이 없다면 하나의 반전은 있어야 한다. '주체'는 미를 통해서 '주체'의 본성에 뿐 아니라 자연에도 귀 기울이게 된다. 숭고에 있어서, 자연은 법칙에 의해서 요

구되는 이런 다른 사유와 강한 대조를 이루는데, 그 사유란 의무에 절대적으로 종속되기 때문에 단지 주관적일 뿐이다. 왜냐하면 정신감정은 도덕적 이념에 대한 존경에 생소한 것이 아니라 친숙하기 때문이다. 그리고 이러한 사유에 영향을 미치는 쾌는 즐거움이나 만족이 아니라 자기 존중이며 그렇게 되어야만 한다.[57]

역학적 숭고에서의 종합은 하나의 구성이 아닌 각 요소들의 연결을 전제로 한다. 실재적이거나 긍정적일 때에는 쾌로, 부정적일 때는 불쾌로, 제한되거나 무한대일 때는 불쾌와 연결된 쾌로 표현된다. 숭고에서는 쾌가 불쾌에 의해 제한된다. 역학적 종합은 쾌의 구성요소들을 설명해주며, 수학적 숭고에서의 종합은 불쾌의 구성요소를 설명해준다. 숭고라 일컬어지는 그 대상은 형식의 부재를 통해서 혹은 오히려 형식없이 고려된 것이다. 능력들을 스스로 실현하도록 이끄는 선험적 관심에 의해, 숭고가 암시하는 형식의 와해 혹은 상상력의 퇴조는 능력들 상호간의 위계질서의 전환으로부터 비롯된 것이다.

3.4 소통의 문제

보편적 소통의 관점에서 보면, 취미를 직접적으로 소통되도록 요구하는 바는 공통의 감각이다. 취미는 이것을 즉각적으로 요구하며, 이러한 요구의 긴급함 또는 기대는 감각에서 어떤 외부의 중재 없이 각인된다. 우리는 취미가 즉각적으로 소통 가능하게 되기를 요구한다. 우리는 의사소통할 때의 발화에 대한 화자와 청자의 관계에 따라 언어 사용이 어떻게 바뀌는지, 그리고 화자의 의도와 발화의 의미는 어떻게 다를 수 있

57_ 장-프랑수와 리오타르, 앞의 책, 227-228쪽.

는지 등에 대한 관점을 다룬다. 이로부터 인간학에서 판단이라 불리는 일반규칙에 특수한 것을 찾아내는 능력을 기억해야만 한다. 역으로 특수한 것에서 일반적인 것을 발견해내는 능력은 정신이 수행한다.

미적 반성 판단의 경우, 양상의 형식이 사고에 쾌를 부여한다는 점은 사실이다. 미는 객관적인 술어가 아니라 사유의 주관적인 상태의 이름을 대상에 투사한다. 사유의 주관적 상태와 대상의 형식은 필연적으로 결합한다. 아름다운 형식에 대한 요청에서, 우리는 모든 사유 혹은 사고는 아름다운 형식의 현존에서 우리 사고가 그 자체를 발견해야 하는 곳에 있어야 한다는 것을 의미한다.

칸트가 범례적 필연성 혹은 범례적 타당성[58]이라 부르는 바는 모든 사람으로 하여금 판단에 동의를 구하는 것이다. 칸트의 논의를 좇아 리오타르는 공통감에 대한 판단의 예로서 그리고 범례적인 타당성을 설명하는 속성으로서 취미판단을 제시한다.[59] 인식과 판단은 그에 따르는 확신과 더불어 보편적으로 소통되어야 한다. 인식을 요구하는 보편적인 소통의 가능성은 또한 인식을 수반한 심성상태를 요구하지 않으면 안 된다. 그것으로부터 인식이 결과하는 대상의 표상에 특별하게 어울리는 적절한 사고의 성향이 있다. 대상은 감성에 의해 주어지고, 구상력은 하나의 도식으로 주어진 다양성을 합성하기 시작한다. 구상력은 개념을 통해 대상을 인지하기 위해서 오성과의 유희작용을 한다. 그리고 우리는 대상의 인식에 있어서 인식능력을 요구하는 비율이 효율적이 되어야하는 것을 깨닫는다. 인식을 획득하는 작업에서 능력의 비율은 일반적

58_ I. Kant, *KdU*, §18, 63 이하 및 §22, 67쪽.
59_ 장-프랑수와 리오타르, 앞의 책, 245쪽.

으로 알려지게 될 대상에 달려 있다.

대상의 인식은 보편적으로 소통가능할 수 있어야만 하고 대상인식에 어울리는 주관적 성향은 공감적으로 소통가능해야 한다. 소통을 요구함으로써 취미는 실례로서의 규범을 범례화하여 유연하게 적용한다. 이 규범은 뮤규정적인 것으로 남아 있는데 미적 판단은 자유로운 채로 남아 있어야 한다. 즉, 이 규범은 무조건적이고 보편적인 원리 위에 토대를 두고 있다. 취미는 개념의 능력인 오성의 범주들인 보편성과 필연성에 대한 주장을 제시하는 판단이다. 미적 감정의 소통에 대한 끝없는 요구로부터 결과적으로 이 감정의 논의를 요청한다.

하나의 확정할 수 없는 개념, 제시할 수 없는 것으로 남아 있는 대상은 이념이다.[60] 이성개념은 초감성적인 것이다. 감각의 소통을 요청하는 목소리는 감각의 일차적 목소리가 아니라 반성의 이차적 목소리이다. 사유의 상태와 관련된 감각은 사고가 쾌 안에 머무른 요청으로서 느끼는 '다른 감각'에 의해 자세히 고찰된다. 하나의 이념이 그것의 범위나 영역에서 능력의 정당한 사용을 규제하는 한, 그 이념은 선험적이다. 이념은 범위나 영역에서, 경험이 대상을 위해 어떤 소재도 제공하지 않으며 대상자체를 만들 때, 초월적이 된다.[61] 이념은 이 바탕에서 판단을 다스리는 수단에 의해 규정할 수 없으며, 단지 사유실체가 된다. 반성이 취미의 소통에 대한 요구를 정당화하는 것처럼 보일 때, 취미판단에서 비판적 반성에 의해 요청되는 것이 선험적인 것이다. 그 대상이 인식되지 않은 채 남겨져 있기 때문에, 경험을 넘어서게 되어 초월적이 된다. 다시 말해

60_ I. Kant, *KrV*, 369, 370.
61_ I. Kant, *KrV*, 283, 352, 365.

서 소통되어야 한다는 이러한 요구가 초감성적 대상의 제시와 동등한 것은 아니다. 그 요구는 인식이라는 말의 가장 엄격한 의미에서 절대적으로 부재하고, 무감각한 대상의 제시이거나 그 기호이다. 자유의 이념은 선험적인데, 왜냐하면 그것이 도덕성을 가능케 하고 실천이성의 영역을 지배하기 때문이다.

우리로 하여금 현상의 총체성으로부터 본성을 이끌어낼 수 있는 것은 바탕을 이루는 층으로서의 기체Substrat이다. 초감성적인 것은 '경계지어지지 않음'에 붙여진 독특한 이름이라 하겠다. 이는 미적 능력을 위한 공통감의 전제, 소통에 대한 요구의 진정한 연역이다. 미의 감정은 보편적으로 그리고 필연적으로 소통되어야 하는 요구에 즉각적으로 관련된다. 이러한 모순적인 요구를 정초하기 위하여, 공통감은 미리 전제되어야만 한다. 순차적으로 원리가 대상 그 자체를 포함한 전체에 대해 조화의 사고를 확신한다면, 이 조화가 불가능하게 보일 때, 그 자체로 역설적인 가정이 허용될 뿐이다.[62]

초감성적인 것이 모든 도식보다 우월하고 모든 규칙과 규범보다 우위에 있다는 사실을 입증하는, 즉 다양성의 종합, 심지어 가장 이질적인 복합체들의 종합이 항상 가능하다. 모든 판단의 주관적 조건은 판단하는 능력 그 자체, 즉 판단력이다. 소통가능성은 취미의 선험적 성격이고, 차례로 그것은 선험적 보충물, 이를테면 초감성적인 것의 이념을 요구한다. 공통감은 공동체가 지향하는 감각의 이념이다. 반성적 행위에서 비판적 능력은 사실 인간의 집합적 혹은 집단적 이성으로 그 판단을 비중 있게 하기 위하여 선천적 사유 안에 어떤 다른 표상의 유형으로 고려된

62_ 장-프랑수와 리오타르, 앞의 책, 263쪽.

다. 그럼으로써 쉽게 객관적인 것으로 오인될 수 있거나 그 판단에 선입견적인 영향을 미치게 될지도 모르는 주관적이고 개인적인 조건들로부터 야기되는 환영을 피하게 된다.

어떤 식으로 우리가 그것을 해석하든, 공동체적 작용 혹은 활동은 그리하여 항상 미적으로 판단된 대상의, 혹은 사유에 있어서 이러한 표상에 반응하는 주관적 상태의 표상에 대한 일종의 정화를 요구한다. 숭고는 하나의 정서이지만 물질로 인한 것은 아니다. 즉, 그것은 형식의 부재에 기인한다. 우리는 심지어 개념의 매개 없이 주어진 표상에서 우리의 감정을 보편적으로 소통가능하게 하는 평가의 능력으로서 취미를 정의할 수 있다. 취미판단의 순수성은

그 소통가능성에 따라 평가된다. 우리는 소통가능성을 사실상 취미의 순수성의 인식율ratio cognoscendi, 즉 취미가 일어날 때 인지 가능하게 되는 방식이라고 말할 수 있다. 그러나 또한 이와 같은 순수성이 가능한 소통의 존재근거ratio essendi이다. 순수성 없이는 소통이 불가능할 것이다. 칸트는 이 모든 것이 기술적인, 즉 인공적인 것처럼 보인다고 말한다. 그러나 설사 그것이 범례적으로 적용되고 보편적인 가치를 갖는다 하더라도, 어떤 것도 미적 매력과 정서의 쾌를 추구하는 것보다 더욱 자연스런 일은 없다. 이것은 취미의 본성이 예술적이 되고, 예술이 곧 자연이기 때문이다.[63]

취미와 같이 숭고감정 역시 보편적으로 소통되기를 요구하는지, 그리고 초감성적인 것 안에서 최고의 합목적성을 수반한 동일한 공통감의 원리에 따라 그렇게 하는 것이 정당화되는지를 우리는 스스로 물어야만 한

63_ 앞의 책, 271쪽.

다. 칸트에 의하면, 이 문제는 감각의 소통가능성을 검토하는 『판단력 비판』의 제39절에서 제기되고 있다. 숭고감정의 구성인자로서 쾌는 소통되어야 한다는 것을 주장할 뿐인데, 그 이유는 숭고로부터 오는 쾌는 다른 감정, 즉 초감성적 영역의 것이기 때문이다. 그러나 이 다른 감정은 실제로 모호하지만 아직까지는 도덕적 근거를 가질지도 모른다.[64] 초감성적인 영역 안의 매우 모호한 감정은 도덕적 근거를 가지며, 아울러 사고의 초감성적 영역을 표시한다. 우리가 지닌 모든 경향성의 밑바탕에 놓인 감성적 감정을 우리는 존경이라 부른다. 법칙에 대한 존경은 윤리를 위한 동기가 아니라 오히려 윤리 자체이며 주관적인 동기이다.[65]

숭고감정은 특히 격렬한 정서나 비이성과 가까운 것이며, 이것은 사고를 홍거운 심적 고양으로부터 공포에까지 이르는, 쾌와 불쾌의 극단으로까지 향하도록 한다. 숭고감정은 도덕감이 아니라, 그것은 법칙에 순수한 관심을 포착하는 역량을 요구한다. 공통감의 숭고는 도덕 감정의 매개를 필요로 하고, 도덕 감정은 주관적으로 선천적인 것으로 느껴지는 이성의 개념, 즉 절대적인 인과성으로서 자유이기 때문이다.[66] 숭고란 우리의 사고 내에 존재하기 때문에 엄격히 말해서 숭고한 대상은 존재하지 않는 셈이다. 숭고는 대상이 아니라 정신적 감정에서 오는 것이다. 물론 대상은 아니지만 대상으로 인해 어떤 감정이 정신으로 하여금 숭고의 감정을 환기시켜 준다. 숭고의 대상은 곧, 숭고의 정신인 것이다. 자연은 아름다움 속에서 형식의 암호문을 통해 사고의 일에 착수한다. 숭

64_ 앞의 책, 275쪽.
65_ I. Kant, *KpV*, 134쪽.
66_ 장-프랑수와 리오타르, 앞의 책, 277-278쪽.

고에서 '합리화된' 사고에 의해 느껴지는 '영혼을 사로잡는 기쁨'은 도덕 법칙 그 자체를 위한 존엄이 아니다. 오히려 이러한 기쁨은 미학을 위한, 즉 실천을 위한 것이 아닌 반성적 숙고를 위한 존엄의 반향이다.

나의 취미가 소통 가능해야만 한다는 것이 꼭 그렇게 되어야만 한다는 당위나 의무를 부여하는 것은 아니다. 취미는 주관적이고, 의무는 객관적이기 때문이다. 대상을 표상하기엔 '너무나 크다'는 것을 판단하는 일은 우리로 하여금 그것을 숭고한 것으로 경험하게 한다. 의무는 숭고하다고 부를 수 있고 그렇게 부르지 않으면 안 된다. 도덕 법칙이 우리로 하여금 자신의 초감성적 실존의 숭고성을 감지하게 한다.[67] 도덕과 관련해서 숭고 감정에 부과된 모든 것은 이에 맞서 버티는 저항이다. 숭고감정은 도덕적 보편성도 아니고 미적 보편화도 아니다. 이것은 오히려 도덕적 보편성과 미적 보편화, 양자 사이의 차연差延의 강제에서 빚어진 것으로, 타자에 의한 대상의 해체이다. 이런 차연은 심지어는 주관적으로도 모든 사고에 소통되어지도록 요구할 수 없다.[68] 여기에 숭고의 독특한 특성이 있다.

4. 맺는 말

국립 아일랜드 대학의 교수인 크로더Paul Crowther(1953~)는 그의 책 『칸

67_ I. Kant, *KpV*, 158쪽.
68_ 장-프랑수와 리오타르, 앞의 책, 290쪽.

트의 숭고. 도덕성에서 예술로』[69]에서 책의 제목이 시사하듯, 도덕성에서 예술로의 이행을 다루며 칸트의 숭고를 논하고 있다. 그러나 정확하게 이야기하자면 칸트 미학체계 안에서 그러하듯이, 예술에서 도덕성으로의 이행의 맥락에 기초하여 숭고에 대한 논의가 필연적으로 등장한 것으로 보아야 한다. 왜냐하면 자연현상의 인식에 대한 논의인『순수이성비판』과 자유의지를 중심으로 욕구능력에 대한 논의인『실천이성비판』을 매개하고자 칸트가 제기한 중간항 혹은 매개항으로서의 미와 숭고에 대한 분석이『판단력 비판』의 주된 내용이기 때문이다. 따라서 순서상 이행의 과정이 곧 자연인식으로부터 도덕적 인식에 이르는 길목인 미적 인식으로서의 예술이다. 그런데 다른 한편 이 과정은 단지 중간의 길목에 머무르지 않고 동시에 체계적 완성의 정점을 지향한다는 것이다. 이는 마치 쉴러Johann Christoph Friedrich von Schiller(1759~1805)가 자신의『인간의 미적 교육에 관한 서한Über die ästhetische Erziehung des Menschen in einer Reihe von Briefen』(1794)에서 자연국가에서 도덕 국가로 이행하기 위한 중간과정이 미적 국가라고 언명한 바와 같다. 그에게 미적 국가는 반드시 거쳐야 할 중간이행의 역할을 넘어 편향된 양 국가를 균형된 조화를 이루어 완성에 이르도록 하는 정점에 있으며 독자적인 위상을 차지하고 있다고 봐야 할 것이다.

아방가르드 예술가들은 지각될 수 있는 현재의 시간성을 재현될 수 없는 것으로 보는데, 이 재현될 수 없는 것은 지금까지의 재현적인 예술체계나 구조가 쇠퇴하게 될 때에 재현되어질 것, 또는 재현되어야 할 것으

69_ Paul Crowther, *The Kantian Sublime. From Morality to Art*, Oxford Philosophical Monographs, Oxford: Clarendon Press, 2002.

로 남아있게 된다. 아방가르드는 주체가 중심이 되어 무엇이 일어나고 있는가에 관심을 갖는 것이 아니라 '그것이 일어나고 있음'에 관심을 두고 있다. 숭고는 예술 자체에 있다기 보다는 예술에 대한 관조에서 나온다. 전위예술의 임무는 시간에 대한 기존의 가정을 해체시키는 일이다. 숭고의 감정은 이러한 해체의 과정에서 등장한 감정이다. 이것이 바로 칸트가 숭고미에서 말하는 몰형식이며, 여기에 바로 포스트모던적 계기가 놓여 있다.

재현예술은 모더니티가 이미 리얼리티의 결여를 드러낸 이래로 불가능해졌다. 역설적으로 모던 예술은 제시할 수 없는 것이 존재한다는 사실을 보여 준 셈이다. 칸트는 제시할 수 없는 것에 대한 가능한 지침으로서, 형식의 부재 즉, 몰형식성이라는 명칭을 사용한다. 이는 제시할 수 없는 것을 제시하려는 역사적 아방가르드의 전략과 맞닿아 있다. 포스트모던, 아방가르드의 숭고는 제시 그 자체 안에서 제시할 수 없는 것을 돋보이게 한다. 제시할 수 없는 것에 대한 강한 느낌을 알리기 위해 새로운 제시를 찾는 것이다. 리오타르의 포스트모던 미학은 재현에 대한 줄기찬 비판에 근거하고 있으며, 이질성을 끊임없이 유지하려고 한다. 재현할 수 없는 것과의 마주침은 근본적인 개방성으로 이끈다.

우리가 다루고자 한 대상은 예술 속에서 예술을 넘어서는 어떤 것, 혹은 예술을 넘어서서 제시의 모든 심급들이 서로 소통하고 교류하도록 하는 어떤 것이기도 하다.[70] 세상의 많은 종교는 육신은 죽어 없어지지만 영혼은 불멸한 것으로 여겼다. 영혼은 그 본성상 위로 오를 수 있다.

70_ 미셸 드기 외『숭고에 대하여-경계의 미학, 미학의 경계』(김예령 역), 문학과 지성사, 2005. 9쪽.

영혼을 들어 올리는 것, 영혼의 본질이 고대하는 것 그것이 곧, 높음to hupsos으로서의 숭고이다. 그리고 타고난 능력은 도야 혹은 훈육을 통해 발굴되고 연마되어야 한다. 승화sublimation는 숭고를 향해 상승하는 것이요, 이는 교육 또는 형성 그 자체라 할 수 있다.[71]

아도르노가 지적하듯, 칸트의 숭고론은 스스로의 내부에서부터 전율하는 예술을 묘사하고 있다. 그에 따르면, 외피를 갖지 않는 나이브한 내용으로서의 진실의 이름으로 멈춰서는 것은, 외관이라는 예술로서의 자기 특성을 포기하지도 않는다.[72] 또한 헤겔의 사유는 예술을 독자적으로 생각하는 것이 아니라 철학의 사명에 이르기 위한 오직 예술의 종언만을 사유한다고 할 수 있다. 예술을 철학 안에 끌어들여 보존함으로써 그것에 종지부를 찍고 종언을 고하는 것이다. 칸트는 예술의 목적이 진리의 재현이 아니라 자유의 제시에 있다는 것을 아는 데서 자신의 논의를 출발하고 있다. 그리고 숭고에 대한 사유는 바로 그런 깨달음과의 연관 아래에서 가능했다고 생각된다.

예술적 이성ratio artifex이라는 논리 하에 취해지는 미적 판단의 무관심적 태도는 실상 심오한 관심을 보이는 것이라 할 수 있다.[73] 취미판단의 무관심은 알고 보면 언제나 상상력의 심오한 즐거움에 대한 관심인지도 모른다. 형태나 윤곽은 경계를 한정한다. 그것은 실상 미가 행하는 일이

71_ 미셸 드기, 「고양의 언술- 위(僞) 롱기누스를 다시 읽기 위하여」, 미셸 드기 외 『숭고에 대하여-경계의 미학, 미학의 경계』(김예령 역), 문학과 지성사, 2005. 33쪽. 특히 교육과 연관하여서는 김광명, 『칸트미학의 이해』, 철학과 현실사, 2004, 137쪽 이하 참고.

72_ 미셸 드기, 앞의 책, 52쪽.

73_ 미셸 드기, 앞의 책, 62쪽.

다. 반면에 탈경계illimite는 숭고의 영역이다.[74] 미는 제시에 의해 형상화되는 반면, 숭고는 제시의 움직임 그 자체이다. 이러한 제시의 움직임이 궁극에는 탈경계에 이른다. 숭고는 하나의 느낌이되 일상적인 의미의 느낌을 능가하는, 바로 한계에 다다른 주체가 겪는 느낌이다. 제시의 자유로운 유희인 상상력은 숭고에 의해 자신의 한계인 자유를 건드린다. 자유 그 자체가 하나의 한계이다. 자유의 관념은 하나의 이미지가 될 수 없기 때문이며, 나아가 자유란 것 자체가 칸트의 용어에도 불구하고 하나의 관념일 수 없는 것이기 때문이다.[75]

건축술적 체계성이라는 그 외관에도 불구하고 칸트의 텍스트는 오히려 선천적 직관능력인 구상력의 작용에 의해 구성된다. 그의 텍스트가 '구성'되는 방식은 구축bauen이 아닌 형성bilden의 방식이다.[76] 감성은 수용적인 반면, 구상력은 자발적이다. 그것은 대상의 부재 혹은 공백 하에 작용하는 명백한 자발성이다. 앞서 살펴본 바와 같이, 천재는 예술에 규범을 부여하는 재능으로서 자연이 준 선물이며, 또 하나의 다른 자연이다. 재능은 그것이 예술가가 날 때부터 가지고 태어나는 생산의 능력인 이상, 그 자체가 자연에 속한 것이라 하겠다. 즉, 천재는 정신의 천부적 재능ingenium으로, 자연은 그것에 힘입어 예술에 규범들을 부여하게 된다.[77]

74_ 미셸 드기, 앞의 책, 67쪽.
75_ 미셸 드기, 앞의 책, 93쪽.
76_ 엘리안 에스쿠바, 「칸트 혹은 숭고의 단순성」, 미셸 드기, 앞의 책, 103쪽. 또한 이러한 형성의 의미가 칸트미학에서 문화의 실천적 함의와 연관된다. 김광명, 『칸트 미학의 이해』, 철학과 현실사, 2004, 137쪽 이하.
77_ I. Kant, *KdU*, §46.

제시 불가능한 것을 제시하는 데서 우리는 숭고의 감정을 느낀다. 리오타르에 따르면, 제시 불가능한 것이 존재한다고 하는 그 사실을 제시하는 것은 숭고하다. 숭고성은 '고통 속의 고요' 즉 위엄을 의미하고, 제시하는 '표정들의 모순' 속에서 읽힐 수 있다.[78] 미의 감정은 스스로 보편적이고 즉각적이며 이해타산에서 벗어나 있기를 희망하는 반성적이고 개별적인 판단이다.[79] 숭고는 불쾌와 같은 마음의 아픔과 괴로움을 필요로 한다. 그러기에 고통을 겪어야 한다. 그러한 겪음은 반反 목적적이고 목적에 부합하지 않으며, 길들여지지도 않는다. 바로 그렇기 때문에 숭고하다. 숭고한 대상이 따로 존재하는 것이 아니라 다만 숭고한 감정들만이 있을 뿐이다. 숭고의 진정한 원동력은 형태들의 합목적성과 무관한, 정신이 고유하게 지니고 있는 합목적성이다. 숭고의 감정은 관념들을 위해 '자연을 하나의 도식으로 다루고자 하는 상상력의 노력'으로부터 발생한다.[80]

78_ 엘리안 에스쿠바, 「칸트 혹은 숭고의 단순성」, 미셸 드기, 앞의 책, 158쪽.
79_ 장-프랑수와 리오타르, 「숭고와 관심」, 미셸 드기, 앞의 책, 198쪽.
80_ 자콥 로고진스키, 「세계의 선물」, 미셸 드기, 앞의 책, 247쪽.

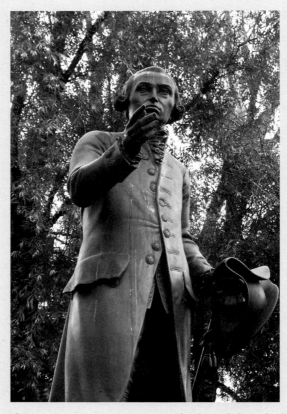

쾨니히스베르크(현 러시아 칼리닌그라드)에 세운 임마누엘 칸트 동상.
원래의 동상은 1954년에 소실되어 새롭게 세운 것이다.
(출처 : https://en.wikipedia.org/wiki/Immanuel_Kant#/media/File:Kant_Kaliningrad.jpg)

5장
뒤샹과 칸트 미학

5장 뒤샹과 칸트 미학[1]

1. 들어가는 말

이 글은 다다이즘과 초현실주의 작품을 많이 남긴 마르셀 뒤샹Marcel Duchamp(1887~1968)과 칸트미학의 관계에 초점을 맞추고 있다. 뒤샹이후의 예술제작은 모든 것을 허용할 정도로 확장되었고, 이런 확장 추세에 맞추어 미국의 영향력있는 개념미술가인 코수드Joseph Kosuth(1945~)는 뒤샹 이후에 개별예술가들의 가치는 예술의 본성에 대한 의문제기에 따라 그 무게가 결정될 정도였다고 말한다. 마르셀 뒤샹은 당대에 받아들여지고 있던 예술이라는 개념 자체에 가장 강렬하게 도전한 인물로서 이른바 포스트모던 예술을 대표하는 작가이다. 나아가 그는 피카소Pablo Picasso(1881~1973)와 더불어 가장 많은 연구와 비평의 대상이 된 예술가로 알려져 있기도 하지만, 20세기 후반에 이르러 뒤샹이 현대 미술에 끼친 영향은 오히려 피카소나 말레비치Kazimir Malevich(1878~1935)를 능가하고 있는 실정이다.[2] 초현실주의를 대표하는 프랑스의 시인이자 미술 이론가인 앙드레 브르통André Breton(1896-1966)이 '금세기 최고의 지성인'이

1_ 김광명, 『인간의 삶과 예술』, 학연문화사, 2010, 제4장 참고.
2_ 마르크 파르투슈, 『뒤샹-나를 말한다』, 김영호 역. 한길아트, 2007, 24쪽.

라고 칭했던 뒤샹은 우리 시대의 예술에 불멸의 신화를 남겼으며,[3] 예술에 대한 개념의 전복과 유희로 예술의 성질 자체를 바꿨다.

따라서 뒤샹으로 대변되는 이 시대의 예술의 경향과 여기에 담겨 있는 중심된 미학적 개념이 다소간 거리가 있어 보이는 근대의 칸트 미학사상과 어떤 연관관계 속에 있는가를 살펴보는 일이 필자의 의도이다. 얼핏 보면, 칸트와 뒤샹이라는 두 인물은 시대적으로나 지역적으로 별 연관이 없어 보인다. 그러나 뒤샹은 예술에 대한 근본적인 문제제기를 함으로써, 칸트미학의 전개를 통해 의미있는 해석의 실마리를 아울러 제시하고 있다. 칸트미학은 자기시대에 대한 비판이라는 모던적 요소와 숭고에서의 몰형식이라는 포스트모던적 요소를 두루 지니고 있기는 까닭에[4] 특히 뒤샹과의 연결고리가 무엇인가를 살펴보는 일은 매우 시의적절하며 예술에 대한 미학적 논의를 위한 미래지향적인 함의를 담고 있다고 하겠다. 특히 뒤샹이 모더니즘 미술을 부정하는 삶을 살았고, 전통적 예술창조의 개념을 해체시킨 점에서 보면,[5] 칸트미학과의 어떤 연결점을 어디에서 찾을 것인가는 보다 분명해진다. 그렇다면 뒤샹은 어떤 작가인가? 그의 작품에서 우리는 무엇을 읽을 수 있으며, 그러한 작품을 가능하게 한 그의 시대와 삶은 어떤 연관 속에 있는가? 뒤샹을 출발점으로 하여 그 이후의 미학적 논의가 칸트미학과 어떤 연관을 맺는가? 나아가 오늘의 우리에게 어떤 시사점을 던지는가? 이러한 물음들은 앞으로의 예술이 나아갈 향방에도 의미있는 시사점을 던져줄 것으로 여겨진다.

3_ 앞의 책, 19쪽.
4_ 여기에 대해선 김광명, 『칸트미학의 이해』(철학과 현실, 2004) 가운데 특히 제10장 모던과 포스트모던 미학을 참고하기 바람.
5_ 마르크 파르투슈, 앞의 책, 260쪽의 역자후기 참조.

2. 뒤샹의 예술세계

뒤샹은 입체주의 그룹에 참여하면서 차츰 큐비즘을 배우게 되나 연속사진 등에서 자극을 받아 본질적으로는 정적靜的인 큐비즘의 표현과는 다른, 동적動的인 과정의 표현에 더욱 관심을 갖게 되었다.[6] 그는 기존의 정적인 누드표현과는 달리 움직임을 담은 누드를 그리며, 움직임이라는 역동적인 이미지에 착안했다. 그에 의하면 움직임은 일종의 추상이며, 실제 계단을 내려오는 사람이나 또는 실제 계단인지 아는 것과는 상관없이 그림의 내부에 자리잡은 개념이다. 움직임을 만드는 것은 결국 그림에 편입된 관찰자, 곧 지각자의 눈이다.[7] 지각자의 눈은 지각행위의 중심이다. 사물을 보는 눈과 예술작품을 보는 눈은 비슷한 부분이 있지만, 더욱 중요한 것은 지각된 사물에 있는 것이 아니라 지각의 과정과 그 행위에 있다.[8] 뒤샹은 기계가 주는 역동적 기제(메카니즘)와 그 이미지에 관심을 갖게 되고 인체를 기계적인 구성의 오브제운동으로 다루게 되었다.[9] 이어서 캔버스 위에 개념이나 어떤 관념을 구축하지 않고 눈만을 위해 제작된, 말하자면 형식주의자들이나 모더니스트들의 망막적網膜的

6_ 프랑스의 노르망디지방 블랭빌에서 공증인의 아들로 태어난 뒤샹은 1902년부터 그림을 그리기 시작하였고, 1904년부터 1910년경까지 인상파 · 후기 인상파 · 야수파 등의 영향을 받으면서 작품을 제작하였다.

7_ 마르크 파르투슈, 앞의 책, 68쪽.

8_ Kendall L. Walton, "Looking at Pictures and Looking at Things," in P. Alperson(ed.), *The Philosophy of the Visual Arts*, Oxford Univ. Press, 1992, 103쪽.

9_ 1912년에는 〈계단을 내려가는 누드〉를 비롯하여 〈급속히 나체들에게 에워싸인 왕과 왕녀〉, 〈처녀에서 신부로의 이행〉, 〈신부〉 등을 연작으로 그렸다.

인 예술에는 별로 관심을 갖지 않고서 그림 그리는 행위를 거의 포기하게 되었다. 뒤샹은 보는 사람의 눈에만 영향을 주는 현상적이고 형식적인, 이른바 망막적인 예술을 거부하고, 예술가가 작업을 위해 의도하며 추구하는 마음 또는 개념이 무엇보다도 중요하다고 확신했다. 특히 그에게는 인간신체의 여러 부분들을 기계적 역동성으로 표현하고, 상상력을 자극하는 내용을 담으며 그림을 이루는 각각의 요소는 하나의 아이디어와 연관이 있다.[10]

1912년 뉴욕의 '아모리 쇼Armory Show'[11]에서 전시된 뒤샹의 〈계단을 내려가는 누드〉(1911)[12]는 미국 현대미술에 엄청난 반향을 불러일으켰다. 뒤샹은 절대적 객관성 속에서 그것만의 고유한 조형적 특질을 가지고 창조된 사물, 즉 오브제의 현실에 접근하려고 시도했다. 창조가 단순한 미학적 생산물로서가 아니라 이로부터 완전히 벗어나 해방된 하나의 사물로서 간주되었다.[13] 뒤샹의 관념주의적 성향은 그로 하여금 플라톤주의의 이데아나 신플라톤주의의 일자一者(the One)적 사유로부터 근대를 거쳐

10_ 마르크 파르투슈, 『뒤샹-나를 말한다』, 김영호 역. 한길아트, 2007, 142쪽.
11_ 뉴욕의 렉싱턴가 305번지에 있는 제69연대 병기창에서 열린 국제현대미술전(2월17일-3월15일)으로서 마티스, 피카소, 브라크, 레제, 드랭, 블라맹크, 칸딘스키, 뒤샹, 브랑쿠시 등 파리화단의 전위예술가들의 작품을 포함한 1600여점이 전시되었다.
12_ 마르셀 뒤샹, 〈계단을 내려가는 누드(Nude Descending a Staircase(No. 2)〉, 캔버스에 유화, 147×89. 2cm, 1912년, 필라델피아 미술관 소장, http://www. philamuseum.org/collections/permanent/51449. html?mulR=551509433|47
이 작품이 파리에서는 악평을 얻은 반면에, 뉴욕에서는 대대적인 성공을 거두었는데, 여기에 자극을 받아 뒤샹은 25세에 그림 그리기를 그만두었다. 뒤샹은 그림 자체를 비웃는 듯한 아이러니를 나타냄으로써 제목만 보더라도 사람들의 감정을 자극하였다.
13_ 피에르 카반느, 앞의 책, 237쪽.

후기 산업사회의 일상성까지를 관통하는 하나의 생각이 된다. 그리하여 그는 예술에 내재된 무한성이나 잠재성을 일깨워 준 셈이었다. 이러한 점에서 뒤샹이 오늘날의 미술사에 미친 영향은 지금까지도 계속되고 있거니와, 우리로 하여금 전위前衛, 즉 아방가르드avant-garde의 정체성에 대한 물음을 던지게 한다. 뒤샹은 전통적인 회화성을 부정하고, 현대성 혹은 근대성modernity도 함께 극복하려 했다. 이러한 극복을 위한 시도는 뒤샹 이후 오늘날에도 지속되고 있다.

이렇듯 뒤샹은 그가 지닌 생각과 생활태도 자체로써 기성의 예술개념을 부정하여 현대미술의 동향에 큰 영향을 주었다. 이러한 영향은 실험적이고 전위적인 방법으로 음악적 표현을 추구한 존 케이지John Cage(1912~1992)가 이미, 우리가 보는 모든 것- 즉 모든 오브제, 나아가 그것을 본다는 사실-은 하나의 뒤샹의 작품이라고 말한 데서도 여실히 드러난다. 이를테면, "'그것은 뒤샹 작품이 아니다'라고 말하라. 그것을 뒤집어 말하라. 그러면 그것은 뒤샹의 작품이 된다."[14]는 것이다. 이처럼 기발한 언급은 일상적인 방식을 뒤엎은 매우 역설적인 접근에서 예술의 의미를 찾는 일이라 하겠다. 이렇게 역설적으로 다가가는 일은 자기시대에 대한 비판적 접근을 시도하여 이른바 코페르니쿠스적 전환을 꾀한 칸트의 문맥과도 그대로 맞닿아 있다고 하겠다. 포스트모던적 경향을 모던적 비판에서 찾는 것이다.

이미 생산된 기존의 물품인 레디메이드ready-made라고 불리는 오브제의 사용을 통해 뒤샹은 전통적인 창작 내용과 그 형식을 크게 바꾸면서

14_ 피에르 카반느, 『마르셀 뒤샹- 피에르 카반느와의 대담』, 정병관 역, 이화여대 출판부, 2002, 23쪽.

현대미술에 대해 막중한 영향을 끼쳤다. 즉, 레디메이드를 계기로 현대
미술은 본질적으로 창작과 비평의 혼합물이 된 것이다. 칸트에 의하면,
미적 기술인 예술은 필연적으로 천재의 산물로서 자연이 예술에 규칙을
부여하는 것이고, 취미는 천재의 산물을 미적으로 평가하는 미적 판정능
력이다. 즉, 창작은 천재의 산물이요, 비평은 미적 판정능력인 취미의 몫
이다. 따라서 창작과 비평의 영역은 서로 엄격히 구별된다.[15] 이런 구분
이 뒤샹에게서 사라지게 되고 서로 섞이게 된 것이다. 왜냐하면 레디메
이드 오브제를 활용하여 작품을 제작한 레디메이드 작가는 전혀 기존의
창작과정이 생략된 비미학적인 방식으로 대상에 접근하여 대상의 미학
화를 시도한 셈이기 때문이다.[16] 예를 들면, 일상생활에서 사용하는 자
전거바퀴나 병따개, 눈삽 같은 물건들이 단순한 일상용품으로 머물지 않
고 새로운 미적 이념을 부여받아 예술품이 된 것이다. 그는 레디메이드
오브제를 활용하면서 다다, 초현실주의와 같은 매우 진보적인 미술운동
과도 깊은 관계를 맺었다. 1990년대 이후 현대미술이 모더니즘의 형식
적 전개에서 벗어나 보다 더 다양하고 복합적인 맥락들을 포용하는 포스
트모더니즘으로 이행함과 더불어 미술의 근본적 의의와 형태에 대한 물
음이 바뀌어가고 있거니와, 예술에 대한 새로운 대안들을 모색하면서 뒤
샹의 중요성이 크게 강조되고 있다.

현대미술에 대한 대부분의 논의들은 거대한 미학적 담론으로부터 구
체적인 미술의 기능과 효용성에 대한 개개인의 주관적 입장들을 관찰하

15_ I. Kant, *Kritik der Urteilskraft*(이하 *KdU*로 표시), Hamburg: Felix Meiner, 1974, §48,

16_ 피에르 카반느, 앞의 책, 15쪽.

는 소담론에로 옮겨가고 있다. 새로운 형식을 제시한 뒤샹의 사례는 현대미술의 흐름 속에 커다란 자취를 남기고 있다. 이른바 거대담론에 근거한 모더니즘의 미학적 문제들과는 달리 주관적 해석과 개입을 다루게 되는 데 있어 뒤샹을 이해하는 일은 매우 중요하다. 그런데 우리는 이러한 주관적 개입과 해석이 아주 사소한 일에 그치고 마는가 아니면 획기적인 전환을 가져 오는가 라고 물을 수 있다. 처음엔 뒤샹 방식의 주관적 개입과 해석이 매우 사소한 일인 것처럼 보이나, 이런 사소한 것이 곧, 우리 삶의 근본이 될 수도 있다는 발상의 전환을 꾀해 보면, 이 시대에 매우 주목할만한 내용을 얻을 수 있다. 즉, 매체의 다양한 확장과 이에 대한 인식의 과감한 전환은 포스트모던적 경향의 맹아萌芽이자 그 진행이기 때문이다. 칸트미학에서 이는 숭고의 등장과도 연관지어 논의할 수 있으니, 이는 곧 형식에 대한 관심으로부터 몰형식으로의 관심전환이기 때문이다. 숭고에서의 대상은 형식의 부재를 통하여 또는 오히려 형식없이 고려된 것이다.[17] 인식의 전환 또는 관심의 전환은 곧 삶의 내용이나 방식 및 태도의 전환에서 비롯된다. 관심이 바뀜으로 인해 인식의 전환과 삶의 전환이 복합적으로 얽히게 된 형국이다.

　뒤샹은 일상용품 가운데 기존의 복제사진에도 관심을 보이며, 여기에 최소한의 개입이나 수정을 가함으로써 개념적 전환을 꾀한다. 이렇게 수정된 매체 자체가 기존의 형식적, 장르적 특성 및 의미구조를 대체한 셈이다. 대상에 대한 관찰 및 재현은 사진과 인쇄 등을 통한 복제 및 재생기술의 발달과 더불어 매체의 다변화를 가져오게 되었고 예술가들

17_　장-프랑수와 리오타르, 『칸트의 숭고미에 대하여』, 김광명 역, 현대미학사, 2000, 229쪽.

로 하여금 형식적 독자성을 구축하는 방향으로 나아가게끔 하였다. 오랜 동안 숙련된 기술을 통해 구체적 대상을 사실적으로 재현하는 미술, 즉 풍경화, 인물화, 정물화와 같은 장르들이 보다 더 사실적 재현의 특성을 지닌 매체들인 사진, 영화, 인쇄물 등으로 인해 존립의 기반이 상대적으로 약하게 되었다. 이처럼 약화된 기반의 위기타개를 위해 적절한 관심전환이 필요했거니와, 이런 필요성에서 뒤샹의 시도는 시의적절한 예술적 대응인 것으로 보인다.

뒤샹의 시도와 방법론은 미술사의 형식적 측면보다는 내면적이고 정신적인 동기들을 중요시하는 데서 그 출발점을 찾아볼 수 있다. 다시 말해 사상의 시대적인 경향으로서의 사조와 그 형식적 전개의 흐름을 중요한 논리적 근거로 삼고 있는 근대의 모더니즘 미술사에 반하여 뒤샹은 서구 정신사 전반에 흐르는 형이상학적 틀을 바탕으로 하여 세계에 대한 뒤샹 자신의 관점을 보여줄 수 있도록 미술을 아주 주관적으로 이용하고 해석한 셈이었다. 창작과정의 이러한 주관적 전개는 이후 현대미술의 흐름 속에서 하나의 전환점이 되었으며 더욱 더 많은 작가들이 창작을 자신의 주관적 관점과 세계와의 사이에 다리를 놓는 주된 방식으로 이해하게 되었다. 이처럼 주관적 해석은 인식의 주체와 대상사이의 관계에 대한 전환을 꾀한 칸트의 주관주의와도 비교해 볼 수 있다. 즉, 주어진 대상에 의해 주체가 결정되고 인식되는 것이 아니라 주체의 인식에 의해 대상이 표상되고 규정된다는 점에서 그러하다. 그러므로 대체로 뒤샹 이후 세계에 대한 주관적 해석으로서의 예술은 이제까지의 세계에 대한 보편적인 시각적 논리로서의 예술과는 전혀 다른 새로운 범주의 비평 층을 이루게 되었고 거기에 적합한 대중의 미적 취향을 보여 주게 되었다.

3. 미적 판단과 개념의 문제

주지하는 바와 같이, 근대미학에서의 미적 판단에 대한 비판적 접근은 칸트의 『판단력비판』에서 수행된다. 미적 판단과 개념은 서로 모순을 보인다. '취미판단은 개념에 근거를 두지 않는다.'는 것은 정명제로서 만약에 개념에 근거를 둔다면, 논쟁을 해야 한다. 다른 한편 '취미판단은 개념에 근거를 둔다.'는 것은 반명제로서 만약에 그렇지 않다면, 판단의 다양성에도 불구하고 그 문제에 있어 다툼의 여지가 없게 된다. 다양성에 대한 그야말로 다양한 논의와 다툼이 필요할 터이기 때문이다. 취미에 대한 칸트의 정의는 취미란 미의 판정능력이라는 것이다. 그리고 그의 주된 관심은 자연미이다. 취미판단은 본질적으로 감성적인 것이지 인식적인 것이 아니다.[18] "어떤 것이 아름다운가 그렇지 않은가를 구분하기 위해서는 인식대상이 아니라 주체의 쾌 혹은 불쾌 감정을 언급해야 한다. 따라서 취미판단은 인식 판단이 아니기에 논리적이지 않고 미적이다. 그것을 결정하는 것은 주관적일 수밖에 없다."[19]

이제 시도하려는 바와 같이 뒤샹과 연관하여 모던적 칸트를 포스트모던적으로 다시 읽으면서 '이것이 예술이다'라는 문장이 더 이상 취미판단이 아니더라도 미적 판단이라는 가설에 의존하는 것을 알게 된다. 비록 다시 읽기가 완결될 때 까지는 어떤 개별적인 의미가 '미적'이라는 말에 덧붙여지지 않는다. 논리적인 것이 '예술'이라는 말에 의해 미적이라는 말로 대체하게 된다. 그것의 근거가 논리적이든 감성적이든 예술에 대

18_　Thierry de Duve, 앞의 책, 302쪽.
19_　I. Kant, *KdU*, §1, 4.

한 판단 자체는 유보될 수 없을 것이다. 그리고 입장에 따라 논리적인 것과 감성적인 것이 어느 한 쪽으로 흐르지 않고 서로 상호보완관계 속에서 판단이 온전하게 이루어지는 것만이 바람직할 것이다. 감성적 인식의 문제가 그 중심이기 때문이다.[20]

"취미의 객관성은 합의를 통해 입증된다. 취미가 궁극적으로 객관적이라는 사실 이외에 합의를 산출해내는 지속성을 설명할 수 없다. 최상의 취미는 판정의 지속성에 의해 그 스스로 알려진 취미인 것이다. 객관성의 증명은 그 지속성에 있다."[21] 그런데 객관성을 담보할 수 있는 지속성이 단절되거나 간헐적으로 이어지는 경우가 현대예술에 대한 논의의 일정 부분을 차지하고 있다. 하지만 더욱 중요한 것은 판정의 지속성이 거부되어 더 이상의 판정의 기준이 없게 되거나, 아니면 객관성의 증명을 아예 포기할 수밖에 없는 상황이 도래하고 있다는 사실이다. 그렇다면 어떤 대안이 가능하겠는가? 이런 와중에 대안 마련을 위해 나름대로 애쓰는 이도 있으나 아예 유보하려는 이도 있다. 그러나 필자의 생각엔, 유보하려는 자의 고충도 이해할 수 있겠으나 이처럼 책임회피나 직무유기보다는 최소한의 근거 마련을 위한 학문적, 학자적 노력이 있어야 할 것이라고 본다.[22]

'이것은 예술이다'라는 전제가 예술이라는 개념에 근거하지 않고 미적, 예술적 감정에 근거하고 있다면, 이러한 주장을 펴는 논지는 정립일

20_　Thierry de Duve, 앞의 책, 304쪽.
21_　Clement Greenberg, "Can Taste Be Objective?", *Artnews*, February 1973, 23쪽.
22_　예술에 대한 정의를 다시 시도한다거나 예술제도론 또는 예술계라는 개념을 도입하는 일은 이와 같은 노력의 범주에 든 예일 것이나, 더 나은 보완적 노력이 아울러 마련되어야 할 것이다.

수 있다. 반면에 '이것은 예술이다'라는 문장이 예술이라는 어떤 특정개념을 전제하고 있다면, 그리고 그것이 미적, 예술적 이념을 가정한다는 논지로서 주장된다면, 반정립일 수 있다. 정립에서 '개념'이라는 말은 이론적으로 주장된 어떤 규정된 것을 가리키고, '감정'이라는 말은 싫어하거나 우스운 것을 포함하여 예술에 대한 호불호의 모든 감정을 가리킨다. 반정립에서의 '개념'이라는 말은 오성의 규정된 개념이 아니라 오히려 이성의 무규정적 이념을 가리킨다. 그것은 설명할 수 없기에 이론적으로 증명될 수도 없다. 또한 그것은 제시될 수 없기에 경험적으로 보여줄 수도 없다. '이것은 예술이다'라는 문장에서 '이것'이라는 말이 가리키는 어떤 대상에 의해 유추적으로만 예시될 수 있을 뿐이다.[23]

정립과 반정립은 칸트와 뒤샹에 따르면 서로 모순이 아니라 양립이 가능하다. 이것은 헤겔Georg W. F. Hegel(1770~1831)의 변증법에서 보이는 모순·갈등·대립되는 개념의 지양과 화해에 의해서가 아니라 개념의 양의성兩義性을 해명함으로써 밝혀질 것이기 때문이다. 즉, 같은 개념이라 하더라도 규정적 개념인 경우엔 무규정적 개념으로, 무규정적 개념인 경우엔 규정적 개념으로 서로 교차해서 본다는 말이다. 즉, 규정성속에서 무규정성을, 그리고 무규정성 속에서 규정성을 받아들이는 일이다. 그러할 때 예술이라는 개념이 거기에 붙여진 적절한 이름일 수 있다. 그것은 적절한 이름으로서 예술의 이념인 것이다. 앞서 언급한 자전거바퀴나 병따개, 눈삽 같은 일상용품이 새로운 미적 이념을 부여받아 예술품이 된 이치와도 같다. 뒤샹의 레디메이드가『판단력비판』에서의 '미'라는 말을 '예술'이라는 말로 대치하게 한다면, 그것은 1960년대 후반이나 70

23_ Thierry de Duve, 앞의 책, 321쪽.

년대 초반의 형식주의나 개념주의를 반대하는 것이고, 이러한 반대는 칸트에 있어 취미의 이율배반을 다시 읽는 셈이다.[24]

칸트는 취미의 이율배반을 어떻게 해결하는가? 정립에서 취미판단이 규정된 개념에 근거하지 않으며, 반정립에서는 취미판단이 개념에 근거한다. 그러므로 같은 개념으로 보이지만, 규정된 개념이 아니라 무규정적 개념에 근거한다고 보면, 자연스레 이 둘 사이에 모순이 없어지게 된다.[25] 현상의 초감성적 기체라는 무규정적 개념이 무엇일까 하고 우리 스스로에게 묻기 전에 칸트가 어떻게 이율배반을 해소하는가를 상기해 보자. 취미판단은 어떤 개념을 가리킨다. 그렇지 않다면, 모두에게 필연적으로 타당하게 절대 요청할 수 없다. 이제 취미판단은 감각의 대상에 적용된다. 하지만 오성을 위한 감각 대상들에 대한 개념을 규정하려는 것이 아니다. 왜냐하면 그것은 인식판단이 아니기 때문이다. 그리하여 그것은 단지 사적인 판단이다. 거기에서 직관적으로 지각된 단일한 표상은 쾌의 감정을 가리킨다. 그러는 한 그 타당성은 개별적인 판단으로 제한된다. 그 대상은 나에게 만족스럽지만, 다른 사람에겐 아주 다르게 간주될 수도 있다. 누구나 그 자신 나름대로의 취미를 지니고 있는 까닭이다.[26]

칸트의 취미판단에는 대상의 표상에 관한 좀 더 넓은 언급이 들어 있다. 그 위에 우리는 이런 종류의 판단을 모두를 위해 필연적인 것으로 확장한다. "따라서 확장의 근거에는 어딘가에 하나의 개념이 있어야 한다.

24_ Thierry de Duve, 앞의 책, 322쪽.
25_ Thierry de Duve, 앞의 책, 307쪽.
26_ I. Kant, KdU, §57, 234-235.

그러나 그 개념은 직관을 통해 규정될 수 없고, 또한 이 개념에 의해서는 아무 것도 알 수 없다. 결과적으로 취미판단을 위한 어떤 증거도 제공할 수 없다. 그러나 이와 같은 개념은 감관의 객체로서의, 따라서 현상으로서의 대상의 근저에 있는 초감성적인 것에 관한 한갓된 순수이성 개념이다."[27] 우리가 만약 취미판단이 순수이성개념에 근거하고 있다고 말한다면 모든 모순은 사라지게 된다. 그러나 거기에서 대상의 다양한 모습에 관해서는 아무 것도 알려질 수 없고 증명될 수 없다. 왜냐하면 그 자체 지식을 위해 규정할 수 없기 때문이다.

그럼에도 취미판단은 모두를 위해 타당하지 않으면 안 된다. 판단을 규정하는 근거는 아마도 인간성의 초감성적 기체라는 개념에 달려 있기 때문이다. 이율배반의 해결은 초감성적이라는 무규정적인 개념에 놓여 있다. 판단된 대상의 편에서 보면 현상의 초감성적 기체基體이고, 판단하는 주체의 편에서 보면 인간성의 초감성적 기체이다. 『순수이성비판』과 『실천이성비판』에서 알려진 바와 같이, 초감성적인 것은 오성개념이 아니라 이성이념이다. 초감성적인 것은 자연 안에 내재된, 스스로는 변하지 않으면서 변화들을 받아들이는 것이며, 자연의 주관적 합목적성의 원리이다. 또한 자유의 목적의 원리로서의 초감성적인 것은 감성적인 것을 넘어서 있다. 어떤 것도 보여질 수 없기 때문이다.

주관적 원리는 감정에 의해 즐겁게 하거나 불쾌하게 하는 것이지 개념에 의해 그렇게 하는 것이 아니다. 그럼에도 보편타당성을 요구하기 때문에, 그 근거가 되는 것이 칸트가 말하는 공통감이다. "취미판단은 무엇이 만족을 주는가 또는 불만족을 주는가를 개념에 의해서가 아니라 단지

27_ I. Kant, *KdU*, §57, 236.

감정에 의해서 규정하는, 그러면서도 보편타당하게 규정하는, 하나의 주관적 원리"[28]를 갖고 있어야 하는 바, 이와 같은 원리가 공통감이다. 그것은 보편적인 감성적 판단을 요청하며, 공통감의 필연적 전제이기도 하다. 그리하여 공통감은 서로 간에 전달가능성을 전제하고, 소통의 계기가 된다.

아름다운 대상을 평가하는 데 있어서는 취미가 요구되지만, 그러한 대상의 산출에 있어서는 천재가 필요하다. 뒤샹예술의 근거인 레디메이드로서 예술을 평가하고 산출하는 데서 우리는 마찬가지로 취미와 천재를 전제한다.[29] 칸트의 해석을 유추해 적용해 보면, 레디메이드라는 대상의 산출은 뒤샹의 기발한 천재성과 구상력에서 나온 것이라고 하겠다. 천재란 바로 예술을 산출하는 능력이다. 칸트는 미적 이념의 능력으로서 천재를 정의한다. 칸트에게서 미적 이념이란 무엇인가. 미적 이념은 어떤 주어진 개념에 부수된 구상력의 표상이다. 구상력의 표상은 언표할 수 없는 많은 것을 하나의 개념에 대하여 덧붙여 사유하게 하며, 이 언표할 수 없는 것에 대한 감정이 인식능력들에 활기를 넣어 준다.[30] 미적 이념은 그에 합당하고 적절한 개념을 찾아 볼 수 없는 구상력의 직관이기에, 인식이 될 수 없다. 미적 이념은 설명할 수 없는 구상력의 표상이다. 여기서 설명할 수 없다는 말은 이론적으로나 개념적으로 정립될 수 없다는 말이기도 하다. 이 책의 3장에서 살펴본 바와 같이, 「독일관념론 혹은 이상주의 가장 오래된 체계적 계획」에서 보면, 칸트의 규제적 이념은 사

28_ I. Kant, KdU, §20, 64.
29_ Thierry de Duve, 앞의 책, 313쪽.
30_ I. Kant, KdU, §49, 197.

변적 이념으로 바뀌어 진다. 칸트가 말하는 초감성적인 것은 조형적 형식을 가정하지 않는다. 순수오성의 요청으로서 초감성적인 것은 감성적인 것을 넘어선다. 순수실천이성의 요청으로서 그것은 선험적으로 자유를 요구한다.[31].

칸트의 공통감은 뒤샹 이후에 다시 언급된다. 즉, 누구에게나 미적 이념은 예술적 이념이다. 이것은 증명된 것이 아니라 가정되고 전제된 것이다. 논리적 증명을 넘어서 있기 때문이다. 그리고 이러한 가정과 전제는 누구나 할 수 있는 것이다.[32] "아름다운 것을 비평하고 인정하는 판단 행위 또는 활동은 그것이 산출해놓은 것과 같다. 유일한 차이는 상황의 다양성에 있다. 하나는 미적 생산의 문제이고, 다른 하나는 재생의 문제이다."[33] 판단행위 또는 활동은 취미의 영역이고 산출행위는 천재의 영역이다. 천재와 취미는 본질상 같다. 왜냐하면 각각 판단과 산출이라는 다른 영역에 근거하지만, 둘 다 예술에 관여하고 있기 때문이다. 그렇게 보면, 뒤샹의 레디메이드는 산출로서의 천재와 판단으로서의 취미의 계기가 혼합된 좋은 예이다. 이를테면, 싫증난 취미와 우스꽝스런 천재 사이의 비율, 만약 이 비율을 측정할 수 있다면, 연관된 두 양도 측정할 수 있을 것이다.[34] 그러나 측정하는 것은 현실적으론 어려운 일이다. 어떻든 일반적으로 말하면, 창조성은 예술을 제작하는 보편적인 능력이다. 창조야말로 시·공간을 떠나 예술적 에너지의 원천으로 받아들여지기

31_ Thierry de Duve, 앞의 책, 315쪽.
32_ Thierry de Duve, 앞의 책, 316쪽.
33_ Benedetto Croce, *Aesthetics as Science of Expression and General Linguistic* (Boston: Nonpareil Books, 1978), 120쪽.
34_ Thierry de Duve, 앞의 책, 320쪽.

때문이다.

예술작품을 제작하는 작업은 그것이 회화인 경우, 일차적으로 그것을 팔레트 위에 놓으면서 예술을 판단하고, 결정하고, 선택하는 일로부터 시작한다. 뒤샹은 적어도 예술에 있어서는 제작과 판단, 그리고 선택을 별개로 보지 않고 동일선상에 놓고 본다. 예를 들면, 색상을 푸른색의 성질을 택할 것인지, 빨간색의 성질을 택할 것인지, 그리고 구도 상 캔버스 위의 어디에 칠할 것인지 등을 늘 선택하는 것이다. 심지어 정상적인 회화에 있어서도 선택이란 주된 일이다.[35] 예술제작 과정에서의 대상의 선택, 방법의 결정 등은 전적으로 작가 자신에게 달린 개별적이고 구체적인 문제이다. 그럼에도 불구하고 개별적이고 구체적인 판단과 결정 및 선택이 어떻게 보편적인 공감을 자아내는가라고 우리는 물을 수 있다. 칸트의 시대와 마찬가지로 오늘날에도 미적 판단은 여전히 반성적 판단이다. 미와 숭고에 관한 판단은 규정적 판단이 아니고, 반성적 판단이다. 반성적 판단은 구체적 특수에서 일반적 보편에로 거슬러 올라간다.[36] 즉, 개별적인 것에서 출발하여 보편적인 공감을 전제하게 된다. 여기에 합당한 형식 또한 합목적성의 형식이다.

레디메이드의 관점에서 보면, 예술을 제작하는 일과 그것을 평가하는 일 사이에 아무런 차이도 없다. 레디메이드가 이 점을 잘 드러낸다. 역사적으로 보면, 이것은 입체파로서 프랑스 화단의 중요한 위치를 차지한 브라크Georges Braque(1882~1963)나 피카소, 또는 초현실주의의 작가들이

35_ Marcel Duchamp, Interview by Georges Charbonnier, radio interview, *RTF*, 1961, Thierry de Duve, 앞의 책, 361쪽에서 재인용.

36_ I.Kant, *KdU*, XXVII.

바닷가의 돌조각이나 짐승의 뼈조각 등을 주워 오브제로 사용한 방법과 상통하는 것으로 미美에 대한 새로운 개념을 부여하고 이에 대한 새로운 해석을 시도한 것이다. 즉, 미는 창조하는 것이 아니라 발견해야한다는 새로운 주장은 어디에서나 손에 넣을 수 있는 레디메이드를 통해 타당성을 얻게 된다. 무엇이든 창의를 가지고 발견하면 창작된 예술작품이 된다는 것이다.[37] 이러한 개념은 전후 서구 미술, 특히 팝 아트 계열의 작가들과 신사실주의[38] 및 개념미술의 작가들에게 지대한 영향을 끼쳤다. 뒤샹은 우리에게 바로 이 사실을 미술 작품으로 알려 주기 위한 시도로 '변기'를 '샘'이라는 주제로 미술전시장에 전시하려 했던 것이다.

　뒤샹의 레디메이드는 예술과 비예술 사이에 관행화된 차이와 구별에 대한 전환의 산물이지 이것이 확실히 경험된 것의 차이가 아니라는 점을 보여 준다.[39] 뒤샹은 레디메이드를 선택할 때, 칸트에 있어 미의 판정능력인 취미의 카테고리를 이미 버린 셈이다. 이러한 선택은 좋은 취미라거나 나쁜 취미라는 평가적 기준을 완전히 없앤, 시각적 무차별의 반응에 기초를 두고 있기 때문이다. 앞에서 언급한 차이의 전환이다. 레디메이드로 인해 현대 미술은 본질적으로 제작적 의미의 창작과 평가적 의미의 비평이 혼합되게 된 계기가 되었다. 어떤 의미에선 평가적 의미와 분류적 의미를 혼동한 데에 기인한다고 보여진다. 다시 말하자면 기존의 평가적 의미는 없어지고 다만 분류적 의미가 확장되어 그 경계가 모호해진 것이다. 그 결과 경계의 모호를 넘어 종국에는 분류라는 개념마저도

37_　예를 들면, 취득물을 뜻하는 오브제 트루베(objet trouve)와 같은 것이다.

38_　현대 미술에서 이루어지는 사실적 경향으로서 추상 미술의 지나친 주관주의에 반발하여 공업 제품의 일부나 일상적 소재를 거의 그대로 전시하기도 함.

39_　Thierry de Duve, 앞의 책, 294쪽.

별 의미가 없어진 셈이다.[40] 물론 평가와 분류가 모두 사라지게 될 이런 상황에서 지나친 상대주의의 팽배가 우려된다고 하겠지만 말이다.

미적인 것은 이론적인 것과 실천적인 것, 물질적인 것과 관념적인 것, 신체적인 것과 정신적인 것 사이의 어딘가의 지점에서 양자를 매개한다. 그 영역은 감정이며, 감정은 필연적으로 주관적이고 사적이다. 인식 능력으로서의 미적 판단능력은 취미판단에 대한 보편적 수용을 가능하게 하며, 보편적 동의와 합의를 이끌어낸다. "미와 예술의 형식상 연결은 올바르게 이해되지 않는다. 왜냐하면, 미는 단지 주관적인 감정인 반면에 예술은 그 근거가 공적인 생활과 연관되는 사회적인 실천이기 때문이다. 그렇지만 보편성에 대한 요청에 근거한다 해도, 미적 선호는 개인적 취미의 문제이다. 궁극적으로 예술은 사회제도 안에서 실행되는 까닭에 보다 더 정치적으로 보인다. 미에 대한 합의는 모두가 공유하는 감정의 공동체이다. 이에 반해 예술에 대한 합의는 법칙과 관행에의 실제적인 동의를 요구한다."[41] 미에 대한 합의는 예술에 대한 합의를 통해 사회적 실천으로 이어진다.

미학이라는 학문의 교과가 존속하는 한, 아름다움에 대한 미적 감정의 판단은 취미의 실체가 될 것이며 취미는 미학이 다스리는 영역의 중요한 부분이 될 것이고, 나머지 절반은 숭고의 영역이 될 것이다. 레디메이드를 미적 아름다움으로 보는 네오 다다이스트들, 팝 아티스트들은 취미의 역사에서 새로운 에피소드를 열어 놓는 데 다름 아니라는 입장을 취

40_ 무엇이 작품이냐, 아니냐의 분류문제와 좋은 작품인가, 그렇지 않은가의 평가문제에 있어 두 문제가 혼동되고 결국엔 무의미해지는 상황에 다다르게 된 형국이다.
41_ Thierry de Duve, 앞의 책, 459쪽.

한 그린버그Clement Greenberg(1909~1994)의 의견에 뒤샹은 동의하는 것으로 보인다. 또한 레디메이드를 선택하는 데 보인 그린버그의 시각적 무차별성에 대해서도 뒤샹은 동의하는 듯하다.[42] 앞서 언급한대로 뒤샹 이후에 거의 모든 예술은 개념적이 되었다. 왜냐하면, 예술은 오로지 개념적으로만 존재하기 때문이다.

4. 뒤샹 이후의 칸트: 모던에 대한 포스트모던적 모색

모더니즘은 칸트철학과 더불어 시작된, 시대에 대한 자기비판의 심화이다. 이런 의미에서 칸트는 최초의 진정한 모더니스트이다. 이를테면 교과 자체를 비판하는 방법으로 교과를 끌어들인 점에 그 특징을 찾아볼 수 있다. 칸트는 논리의 한계를 정초하기 위해 논리를 사용했다.[43] 이는 칸트가 이성비판을 위해 이성의 가능성과 한계를 지적한 것과 꼭 같은 이치이다. 그린버그가 모더니즘을 칸트철학과 더불어 시작된 자기비판의 심화와 동일시하는데 만족하지 않았다는 점을 우리는 기억해야 한다. 왜 그러한가? 그는 모더니즘을 운동이라거나 프로그램으로 받아들이지 않고, 미적 가치를 향한 일종의 방향성, 또는 미적 가치 그 자체로 보았다. 그렇다면 이는 한시적 유행이나 사조가 아닌, 근본적인 사유방식의 표출로 본 것이며, 지속적으로 추구할 가치요, 방향인 것이다.[44] 어떤

42_ Thierry de Duve, 앞의 책, 295쪽.
43_ Greenberg , "Modernist Painting", 66쪽.
44_ Thierry de Duve, 앞의 책, 423-424쪽.

시간과 공간의 둘레에 갇힌 것이 아니라 모던이 지닌 정신성, 곧 모더니티의 모색이라는 점에서 시사하는 바가 크다. 이는 곧, 모더니티를 아직 끝나지 않은 미완의 계획으로 보며, 완성을 위해 보다 더 철저하게 모더니티를 주장한 하버마스Jürgen Habermas(1929~)의 입장과 연관하여 논의할 만하다고 하겠다. 하버마스는 의사소통적 합리성의 이론을 통해 모더니티의 기획을 옹호하며, 이성에 가해진 비판에 대한 재비판을 수행한다.

모던과 포스트모던에 대한 논의는 관점에 따라 다소간에 유동적이다.[45] 모던이란 낡은 것으로부터 새로운 것으로의 이행의 시기에 등장한

45_ 『뒤샹 이후의 칸트』의 저자인 티에리 드 뒤브(Thierry de Duve)는 푸코와의 만남을 1980년 또는 1981년 무렵으로 떠올리며, 그에게 "근대성 혹은 현대성이란 너무 가까이 있다. 나는 딜레마에 처해 있다. 근대성 혹은 현대성의 고고학이 적당하지만 이는 더 이상 모던하지 않음을 뜻하는지 모른다. 하지만 우리는 여전히 모던하다. 그래서 근대성의 고고학이 적합지 않다"라고 말했더니, 푸코는 웃으면서 다음과 같이 말했다고 전한다. "크게 신경쓰지 마시오. 당신이 모던하냐 포스트모던하냐를 결정짓는 일은 당신에게 달려 있지 않다. 당신이 해야 할 바를 생각하고 그렇게 행하시오. 당신의 독자들로 하여금 결정하게 하시오. 아마도 당신 작업이 그것을 변하게 할 것이다." 푸코의 이같은 조언이 자신의 마음을 많이 편하게 했을 거라고 뒤브는 고백하고 있다. 하지만 모던과 포스트모던을 스스로 결정하기 보다는 독자들에게 맡긴다는 것은 무엇을 의미하는가? 필자가 보기엔 독자에게 유보하는 이런 결정 자체가 곧 지극히 포스트모던하다는 생각이 든다. 이어서 뒤브는 1985년 또는 1986년 무렵 센트럴 파크 웨스트에 있는 클레멘트 그린버그 집에서 그와의 대면을 떠올린다. 글 한편을 그에게 보내고 난 뒤 뭔가 토의하기를 원했으나, 그는 별로 관심을 보이지 않으며, 다만 글의 내용에 동의하지 않는다고 말했다. 얼마 지난 후 그린버그에게 뒤브가 앤디 워홀(Andy Warhol)이 살아 있는 가장 위대한 예술가 가운데 한 사람이라고 확신있게 말했더니, 그린버그는 화내지는 않았지만 조롱하듯이 그러나 금언적으로, "뒤브 당신은 당신 자신에게서 심판자의 자격을 박탈했다"고 말했다. 아마도 잘못 판단하고 있다고 생각했음직하다. 아무튼 이때 뒤브는 웃음을 터뜨렸다. 앤디 워홀에 대한 그린버그와 뒤브의 평가가 엇갈렸지만, 그럼에도 뒤브는 예술비평의 문제나 미적 판단의 문제에 있어 그린버그로부터 많은 점을 배웠다.

새로운 의식에 붙여진 이름이다. 이러한 새로운 의식은 자기시대에 대한 새로운 관계설정에서 출발한다. 칸트는 자신의 비판철학을 통해 세계가 우리에게 나타나는 형식에서, 그 형식들이 정신의 구조, 즉 범주에 의해 물 자체에 부과된다고 주장한다.[46] 정신의 구조, 즉 범주는 우리에게 현상하는 세계의 조건이 된다. 그리고 정신은 형식을 제공한다. 그렇지 않다면 인식될 수 없다. 만약 인식이 형식적 성질을 지니지 못한다면, 세계는 인식될 수 없다. 인식의 조건들은 만들어질 수 없기 때문에 인식 대상은 선험적 연역을 요구한다. 모더니즘은 서로 갈등하는 힘들의 변증법에서 구조지어진다. 근본적으로 갈등하는 힘들의 장이란 시민사회이며 아방가르드이고 모더니즘 그 자신이다.[47]

앞서 언급했듯이, 클레멘트 그린버그는 모더니즘의 정신을 칸트의 자기 비판적 경향의 강화이거나 나아가 이를 심화시키는 것과 동일시한다.[48] 이런 점에서 볼 때, 모더니즘에 대한 그린버그의 입장은 매우 칸트적이라고 하겠다.[49] 뒤샹 이후의 모든 예술에서의 개념 혹은 관념은 작품의 중요한 측면이 되었다. 왜냐하면 작품의 근거가 개념적으로, 관념적으로 존재하기 때문이다.[50] 여기에서 개념이란 작품의 외적 구성요소

46_ Art Berman, *Preface to Modernism*, Univ. of Illinois Press, Urbana and Chicago, 1994, 6쪽.

47_ Art Berman, 앞의 책, 142쪽.

48_ Clement Greenberg, "Modernist Painting" in, John O'Brian(ed.) *The Collected Essays and Criticism; Modernism with a Vengeance*, 1957-1969, Vol. IV, The University of Chicago Press, 1993, 85쪽.

49_ 자세한 논의는 김광명, 『칸트미학의 이해』, 제9장 그린버그와의 연관 속에서 본 칸트의 모던, 철학과 현실, 2004.

50_ Kosuth, "Art after Philosophy I and II", in *Idea Art*, ed. Gregory Battcock(New York:Dutton, 1973), 80쪽.

인 물질적·시각적 측면에 대해 관념적인 측면을 강조하는 것을 뜻한다.[51] 미적 판단 능력으로서의 취미에 대한 현재의 탐구는 과거에 그랬듯이 미래에 탐구될 취미를 형성하거나 취미의 문화를 떠맡는 것이 아니다.[52] 칸트의 판단력 비판은 현재의 취미 또는 취향에 대한 공감의 근거를 질과 양, 관계와 양상의 네 계기에서 밝히는 것이다.

포스트모던 예술은 세계를 일관되고 조화로운 전체로 경험할 수 없다는 태도를 취한다는 점에서 모더니즘과 다르다. 포스트모던의 중요한 내용인 다원화현상 또는 해체주의적 징후는 기존의 예술을 넘어서는 새로운 가능성을 제시하여 예술영역을 확장하고 삶의 총체성에 다가갈 수 있을 것으로 보인다. 칸트나 버크Edmund Burke(1729~1797)는 무규정적인 정서나 감정을 숭고를 나타내는 기호로 보았다.[53] 특히 칸트는 몰형식에서 숭고의 특성을 보았다. 규정하지 않는다는 의미로서의 비규정적인 것이 아닌, 규정하고자 하나 규정할 수 없는 바의 무규정적인 것이 숭고의 내용이 된다. 다시 말하자면, 비규정적이란 네가티브한 접근이지만 무규정적이란 매우 포괄적이고 열려있는 접근으로서 포지티브하다고 하겠다. 그리고 숭고의 무규정성은 질적 변화에 다름 아니다.

51_ 개념미술(槪念美術, conceptual art)은 언어에 의한 기술 또는 사진이나 도표에 의한 표시 등 1960년대 말의 미니멀 아트 이후 현대미술의 한 경향으로서, 1961년 미국 작가 H. 플린트가 〈개념미술〉이라는 말을 처음으로 사용하였으며, 1967년 같은 미국의 미술가 S. 르윗이 『개념미술론 Paragraphs on Conceptual Art』을 저술하여 일반화되었다. 단순한 색면(色面)이나 기하학적 형체 또는 패턴의 반복 등 최저한 또는 최소한의 조형적 수단으로 제작한 회화나 조각인 미니멀아트(Minimal Art)도 개념예술에 속한다.

52_ Thierry de Duve, 앞의 책, 283쪽.

53_ Thierry de Duve, *Kant after Duchamp*, The MIT Press, 1999, 34쪽.

뒤샹의 레디메이드가 끼친 현대미술에서의 개념적 혁명은 이후의 미술의 양상에서 나타날 질적 변화의 징후임에 틀림없다. 이러한 질적 변화의 징후는 이론적 근거에서라기보다는 일종의 유추적 적용에서 엿볼 수 있다. '마치 이론적 설명이나 근본적 이유인 것처럼'(as if - rationale)이란 표현을 유추에 의해 비교해보면, 이는 칸트의 반성적 판단 혹은 뒤샹이 아주 적절하게 지적하듯이, 대수적 비교라 부른 것과도 같다고 하겠다.[54] 뒤샹에서의 대수적 비교란 무엇인가? 그가 시도한 개념적 혁명 혹은 질적 변화를 수학사에서의 대수의 등장과 비교해 볼 수 있을 것이다. 수학적 문제해결의 과정에서는 고정관념을 버리고 새로운 생각을 시도하는 게 매우 중요하기 때문이다.[55] 뒤샹의 레디메이드가 예술작품에 대한 기존의 고정관념을 깼다는 점에서 그렇게 유추해 볼 수 있다는 말이다.

역사에는 인간의 본성에 따르는 규칙성이 있다고 주장하여 역사주의적 사고의 선구자가 된 비코Giambattista Vico(1668~1744)로부터, 선善과 미美의 조화에서 진정한 도덕감(moral sense)을 파악한 샤프츠베리3rd Earl of Shaftesbury Anthony Ashley Cooper(1671~1713)를 거쳐 바움가르텐에 의해 미학의 학명이 주어지고, 칸트에 이르러 체계적인 완성을 보게 되었다. 그리고 처음엔 도덕철학에 덧붙여 논의되다가 취미에 대한 반성, 감각으로 다가갈 수 있는 일종의 완전성의 이론화, 그리고 마침내 판단의 비판으

54_ Thierry de Duve, 앞의 책, 63쪽.
55_ 예를 들면, a/b=a'/b'의 경우이다. 삼차방정식의 일반적인 해법을 얻기 위해 인류는 천년 이상의 시간이 필요했는데, 삼차방정식의 대수적 해법이 그 해결책이었다. 일반적인 삼차방정식에 대한 대수적인 해법의 발견이 갖는 의미는 문제를 해결하는 데 필요한 생각의 획기적인 전환이 얼마나 중요한가를 여실히 보여 주는 예라 하겠다.

로 귀결되었다.[56] 철학에서의 유비類比 혹은 유추類推란 수학에서 뜻하는 바, 비례와는 다른 무엇을 의미한다. 수학에서의 유비는 두 가지 양적 관계의 등식을 나타내는 공식들인 것이며, 이는 구성적이다. 그래서 만약 비례의 세 가지 조건이 주어진다면, 네 번째 조건은 마찬가지로 앞의 비례관계에 의해 주어진다. 즉, 그렇게 구성될 수 있다는 것이다. 하지만 철학에서는 유비가 두 가지 양적 관계의 등식에서가 아니라 질적 관계에서 이루어진다. 그래서 우리가 비록 네 번째의 조건을 선천적으로 학습한다 하더라도 세 가지 조건들이 주어질 때에 네 번째 조건이 저절로 주어지지는 않는다. 어쨌든 관계에 대한 모색을 통해 조건들 간의 규칙을 찾아야 한다. 규칙에 따라 우리는 경험에서 네 번째 조건을 얻게 된다. 관계는 그에 따라 우리가 탐지하는 기호를 산출하게 된다.[57]

판단과 산출, 평가와 분류의 기준이 애매해지고 그 경계마저 무너진 상황에서 예술과 비예술, 예술가와 비예술가의 차이는 불확실하다. 이유는 무엇보다도 '무엇이 예술인가'라는 근원적인 물음을 던진 단토A. Danto(1924~2013)가 그의 『일상의 변용The Transfiguration of the Commonplace』에서 말하듯, 예술과 일상적 삶의 경계가 모호한 데에 기인한다. 이는 예술이 일상생활의 영역에 깊이 스며든 추세에 비추어 볼 때, 바람직한 현상이기도 하다. 궁극적으로 예술작품 해석의 바탕은 삶이 되어야 하거니와 이는 일상에서 찾아지기 때문이다.[58] 좁은 의미의 예술일반과 세상이 예술이라고 부르는 바에 동의한 것과의 차이는 소통된 것과 소통되지 않

56_ Thierry de Duve, 앞의 책, 76쪽.
57_ Thierry de Duve, 앞의 책, 89쪽.
58_ 이에 대한 자세한 논의는 김광명, 『삶의 해석과 미학』, 문화사랑, 1996.

은 것 사이에 있다.[59] 이는 물론 소통의 전달가능성이 문제가 된다. 하지만 소통이 안 되는 경우의 예술이 있을 수 있거니와, 일상적으로 소통은 되나 예술이라고 부르기엔 부족한 것이 있을 수 있다. 진정한 의미의 미적 경험은 의사소통의 결과로서만 사회적으로 나타나고 사실적으로 분석될 수 있다.[60] 이는 칸트가 공통감에 근거하여 시도한 사회적 전달의 의미로 이어진다.

칸트에 의하면, 미적 기술인 예술은 대상에 대한 하나의 표상방식이며, 이 표상방식은 그 자체만으로 합목적적이다. 비록 목적은 없지만, 사회적 전달을 위해 심성의 능력들을 합목적적으로 도야할 것을 촉진한다.[61] 물론 칸트에 있어 이러한 사회적 전달은 인간성의 근거가 되는 폭넓은 관여와 배려, 친교의 감정과도 연결된다고 하겠다. 칸트에 의하면, 인간성이란 이간들 간에 보편적으로 관여하는 감정에서 구해진다. 인간성은 인간 자신을 가장 성실하게 그리고 보편적으로 전달할 수 있는 성질을 뜻한다. 이러한 특성들이 함께 합해져서 "인간성에 알맞은 사교성[62]을 이룬다. 칸트는 예술작품의 의미를 미적 의사소통의 심화를 위한 데에 두고 있으며, 미적 경험은 소통의 독특한 형식으로서의 의미가 있

59_ Thierry de Duve, 앞의 책, 287쪽.
60_ 게어하르트 플룸페, 『현대의 미적 커뮤니케이션 1』, 홍승용 역, 경성대학교출판부, 2007, 92쪽.
61_ I. Kant, *KdU*, §45, 179.
62_ 이 사교성이 제2판과 제3판에는 행복으로 되어 있는 바, 사교적 전달이 잘 될 때에 인간은 행복감을 느낀다고 보기 때문에 사교성은 곧 행복이라는 등식이 가능하지 않을까 여겨진다. 그리고 이는 칸트 미학에 대한 인간학적 해석과 접근의 실마리가 되는 대목이라고 생각한다.

다.[63] 그렇다면 칸트에 있어 인간성에 적합한 사교성이 소통의 근간이라면, 뒤샹의 작품에서 의사소통적 계기는 무엇인가? 작품제작의 초기엔 전시를 거부당하는 등 의사소통이 어려웠음을 우리는 잘 알고 있다. 마르셀 뒤샹이 공장에서 막 만들어진 도기로 된 변기에 자신의 서명을 해서 전시회에 출품을 했다가 거부당했던 것이다. 뒤샹은 있는 그대로 보지 않고 자신의 경험이나 생각을 통해서 사물을 보는 일반 사람들에게 충격을 주고 싶어서 변기에 서명을 하여 〈샘〉[64]이라는 제목으로 내놓았던 것이다. 소통의 계기를 마련하기 위해서는 인식의 획기적인 전환이 필요하다.

우리는 대상을 그 자체로 보기보다는 전부터 가지고 있는 생각이나 관념을 갖고서 보기 때문에 깨끗한 변기를 보고도 흔히 더럽다고 생각할

63_ 게어하르트 플룸페, 앞의 책, 93쪽.

64_ 마르셀 뒤샹, 〈샘(fountine)〉, 포슬린, 360×480×610㎜, 1907(1964년 복제), 영국 테이트 모던 소장, https://www.tate.org.uk/art/artworks/duchamp-fountain-t07573 (2018.07.25 확인)
이 작품은 뒤샹이 일상의 흔한 소변기에 서명해서 앙데팡당(Independent) 전에 출품해서 아주 유명해졌다. 이 작품은 피카소를 누르고, '가장 영향력 있는 현대 미술 작품'으로 선정되었고, 8개의 작품 중에 한개는 1999년 190만 달러에 팔릴 정도로 고가의 미술품으로 평가받고 있다. 이 작품이 얼마 전 어떤 노인에 의해 망치로 파손되는 사건이 있었다. 즉, 파리 퐁피두 센터에 전시 되어 있는 〈샘〉이 피에르 피노첼리라는 76세의 노인에 의해 망치로 파손 되던 중 경찰이 이를 제지하고 그를 체포하는 사건이 일어났다. 피의자는 1993년도에도 〈샘〉에 소변을 본 혐의로 처벌 받은 적도 있었다. 깨려고 했던 이유는 노인이 뒤샹에게 존경심을 표현하기 위해서 그런 행위를 했다고 전해진다. 〈샘〉이라는 작품 자체의 의미가 기존의 예술질서를 파괴하려는 것이 목적인데, 이것이 고가의 예술품으로 인정받는 것은 작품의 의미가 퇴색된다는 역설적인 주장을 했다. 피의자 말에 따르면 1967년 마르셀 뒤샹을 실제로 만나서 언젠가 내가 당신의 작품을 깨겠다고 했더니, 당시에 뒤샹이 아주 기뻐했다고 한다.

수밖에 없다. 기존의 생각이나 관념 또는 선입견에서 벗어날 때에 소통의 계기가 마련된다. 처음에 뒤샹의 작품은 미술 작품으로 인정을 받지 못하고 전시공간이 아니라 창고에 내팽개쳐져서 전시되지 않았다. 시간이 한참 흐른 후에야 사람들은 뒤샹이 변기를 출품한 이유를 알게 되었고, 뒤샹의 변기를 하나의 훌륭한 미술 작품으로 인정하게 되었다. 변기 자체가 중요한 것이 아니라, 그 변기에 담겨져 있는 작가의 생각과 의도가 중요하다고 마침내 인정을 했던 것이다. 즉, 작가의 생각과 의도에 공감할 소통의 장場이 드디어 마련되었다는 말이다. 따라서 현대 미술은 항상 새로운 변화를 추구하고 있어 누가 먼저 어떤 중요한 생각이나 관념을 가지고 작품에 임하느냐가 창작의 계기가 되며 관건이 된다.

칸트도 일찍이 예술작품들이 의사소통의 계기이자 주제라는 점을 깨달았다.[65] 이는 그의 핵심적인 통찰이었다. 그래서 그는 예술들이 표현되는 특별한 매체들에 따라 예술들을 구분하려고 시도했다. 그는 비록 자신의 단초를 잠정적으로 정식화하고 충분히 정리하지 않은 채로 두었지만, 미학사에서 그는 최초의 매체이론가였다고 할 수 있다. 그에 의하면, 세 가지 의사소통 매체들은 말, 몸짓, 음조 등이다.[66] 이에 대해 각각 음절화, 제스쳐화, 조성의 표현기능이 화자의 생각, 직관, 감각과 더불어 전달된다. 이 세 기능에 따라 예술일반을 분류하면 언어예술, 조형예술, 감각유희 예술로 나뉜다. 특히 몸짓은 공간에 있어서의 유희인 것이다.[67] 칸트는 미적 의사소통이 개인적 감정과 감각을 전달하고 이런 식

65_ 게어하르트 플룸폐, 앞의 책, 117쪽.
66_ I. Kant, *KdU*, §51, 204-205.
67_ I. Kant, *KdU*, §14, 43.

으로 어떤 심리 내적 과정으로부터 사회적 사실을 만드는 데에 특히 적합한 매체라고 상정한다.[68]

무엇보다도 뒤샹은 기존 예술의 틀을 깨뜨리고 획기적으로 상상력을 확장한 인물이다. 독일의 초기 낭만주의의 대표시인인 노발리스 Novalis(1772~1801: 본명은 Friedrich von Hardenberg)는 상상력을 모든 실재 혹은 현실reality의 모태라고 했다. 이러한 노발리스의 지적은 매우 탁월한 견해로서 오늘날 가상virtual 세계와 현실real세계의 상호연결을 위한 근거로 삼기에 충분하다. 즉, 가상이 현실의 모태가 된다는 말로도 바꿔볼 수 있기 때문이다. 그런데 현실로의 환원가능성이 강한 가상만이 유의미할 것이다. 그렇지 않다면 가상은 현실과 단절되어 그저 환영으로만 남을 것이다. 따라서 유의미한 가상만이 현실에 부단히 영향을 미치게 된다.[69] 현대예술에서 창조성은 비디오 아티스트 백남준(1932~2006)예술의 근원인 것이며, 또한 보이스Joseph Beuys(1921~1986)가 자신의 예술원리의 초석으로 삼았던 것이다. 이는 달리 말하면, 모든 능력의 융합에 대해 부쳐진 근대적 이름에 다름 아니다. 그는 담요 · 펠트 · 지방脂肪 · 철 · 나무 등을 이용한 조각을 제작하였고, 1964년 〈마르셀 뒤샹의 침묵은 과대평가되어 있다〉를 발표하면서 생전의 뒤샹이 침묵으로 예술을 절대화시켰다고 생각했다.[70] 뒤샹의 침묵에 주목한 보이스의 관점은 앞서 언급한 존 케이지의 경우와도 비슷하다. 아무튼 그는 예술과 삶의 일치를 주장하며 독일 뿐 아니라 유럽 여러 나라의 현대미술에 많은 영향을 미쳤다.

68_ 게어하르트 플룸페, 앞의 책, 128쪽.
69_ Thierry de Duve, 앞의 책, 288쪽.
70_ Thierry de Duve, 앞의 책, 289쪽.

뒤샹은 보편적인 창조성에 대한 믿음을 지니고 있었으며 결코 현실성 없는 유토피아주의자는 아니었다. 그에게 고유한 예술방식인 레디메이드는 모두가 예술가가 될 수 있다는 사실을 확인해 준 셈이다.[71] 뒤샹 이후에 예술제작은 누구에게나 허용되었고 관대하게 받아들여졌으며, 예술실천 혹은 관행은 사회적 게임이 되었다. 예술을 위한 코드와 패스워드는 증후상 어떤 규칙이 직업을 예술가의 전문적 게임으로 대체하지 않으면 안 된다는 사실을 가리킨다.[72] 그린버그에 따르면, 뒤샹이 끼친 영향이란 끊임없이 진전하는 과정이 최근의 예술을 만들었다고 하겠다.[73] 그리고 이러한 진전과정은 여러 모습을 띠고 아직도 진행중이다.

"보여줄만한 가치가 있는 어떤 것이 보여졌다. 전에는 보여지지 않았던 뒤샹의 것과 같은 예술이 단지 형식화된 미적 경험이 얼마나 넓을 수 있는가를 보여주었다. 이는 줄곧 사실이었지만, 사실인 것으로 인식되기 위해선 보여지지 않으면 안 된다. 이리하여 미학이란 교과는 새로운 조망을 받게 되었다."[74]고 그린버그는 지적한다. 보여지지 않았던 것에 대한 보여줌, 제시할 수 없는 것에 대한 제시야말로 포스트모던의 중심 생각이다. 그런데 여기서 새로운 조망이란 정확하게 무엇을 말하는가? "뒤샹의 레디메이드가 좀 더 분명해진 이래로 경험될 수 있는 어떤 것도 미적으로 경험될 수 있으며, 이는 또한 예술로 경험될 수 있다. 줄여 말하면, 예술과 미적인 것은 중첩되는 것이 아니라 일치한다."[75] 그린버그

71_ Thierry de Duve, 앞의 책, 290쪽.

72_ Thierry de Duve, 앞의 책, 291쪽.

73_ Thierry de Duve, 앞의 책, 292쪽.

74_ Clement Greenberg, "Seminar Six", *Arts Magazine 50* (June 1976):93.

75_ Clement Greenberg, "Counter Avant-Garde", 129쪽.

의 통찰력에 대한 적절한 이해를 방해하는 것은 예술과 미적인 것의 중첩이 취미라는 이름을 낳는다는 것이다. 즉, 어떠한 미적 가치판단이나 취미에 대한 평결도 거기엔 없다는 점이다. 예술도, 어떤 종류의 미적 경험도 없다는 것이다.

"뒤샹 이후의 칸트를 해석하는 것은 칸트 이후의 뒤샹을 다시 해석하는 것과 정확하게 같지 않다. 아무튼 이율배반의 해소를 위한 것인 바, 전자는 모던에 관한 것이요, 후자는 포스트모던에 관한 것이다."[76] 이와 같은 티에리 드 뒤브의 관점에서, 뒤샹 이후의 칸트해석은 모던에 초점을 두는 것이고, 칸트 이후의 뒤샹을 다시 해석해보는 일은 포스트모던에 초점을 두는 것이다. 그런데 이런 해석이 전적으로 타당하지 않다고는 말할 수 없겠으나, 문제는 칸트를 어떻게 해석하는가의 문제가 먼저 전제되어야 모던인지 포스트모던인지를 논할 수 있을 것이다. 왜냐하면, 칸트미학의 맥락에서 모던과 포스트모던은 시간적 선후 문제가 아니라, 양자의 공존을 동시적으로 모두 볼 수 있기 때문이다.

티에리 드 뒤브에 따르면, 모던이 뜻하는 바는 이렇다. 즉, 뒤샹 이후를 고려하는 것은 초감성적이라는 또는 공통감이라는 의미를 묻는 일이요, 칸트의 이념은 그것이 이성을 요청한다는 것을 말한다. 공통감의 토대가 되는 이성은 아마도 이론이성이나 실천이성이 아닌 미적 이성일 것이다. 이렇게 보면 티에리 드 뒤브의 칸트 해석은 모던에 치우쳐 있는 한계를 지니고 있다. 그에 의하면, 포스트모던이 뜻하는 바는 이렇다. 즉, 칸트 이후를 고려하는 것은 적절한 이름으로서의 예술에 대한 뒤샹의 생각이 전체로서의 인간성이 공유하고 있는 창조성의 능력이다. 이러한

76_ Thierry de Duve, 앞의 책, 323쪽.

창조성의 능력은 매우 다양하여 일률적으로 정의하기가 어렵고, 개인의 역량에 따라 매우 다르다.[77]

5. 맺는 말

마르셀 뒤샹은 20세기의 가장 '특별한'예술가였다고 해도 과언이 아니다.[78] 아주 미묘하게도 평생 작품전을 별로 열지 않고도, 그는 우리가 기억하는 가장 위대하고 신비로운 작가의 한 사람이 되었다. 20세기 미술사에서 피카소와 더불어 가장 주목받는 작가로서, 그를 모르고서 현대 미술, 특히 1960년대 이후의 전위 미술을 언급할 수 없다. 그는 캔버스와 그림틀을 벗어나 자신의 생각을 표현하는 방법으로 유리나 레디메이드 오브제 개념을 창안했는데, 그를 포스트모던 예술의 아버지라고 일컫는 이유는 그가 바로 이처럼 예술에 대한 기존 의식을 가장 급진적으로 변화시키고, 예술이라는 기존의 개념 자체에 가장 강렬하게 도전하였기 때문이다. 그런데 이런 뒤샹의 관점 속에는 시대에 대한 비판적 접근이라는 모던적 요소도 아울러 있음을 알아야 한다. 기존의 예술개념 자체에 던진 그의 도전의식은 이미 칸트적 모던 속에 잉태된 것이라고 하겠다.

77_ Thierry de Duve, 앞의 책, 354쪽.
78_ 뒤샹에 대한 모든 평가가 긍정적인 것만은 아니다. 1963년 미국의 한 비평가는 뒤샹을 가리켜 이 시대에 가장 과대평가된 작가라고 혹평했으며, 요셉 보이스는 1964년 〈과대평가된 마르셀 뒤샹의 침묵〉(Le Silense de Marcel Duchamp est Surestimé)이라는 제목의 마가린 퍼포먼스를 행한 적이 있다. (마르크 파르투슈, 앞의 책, 25쪽 참조).

뒤샹의 레디메이드 이후 모든 예술은 개념적이 되었다. 개념적 접근을 통해 예술은 정당성을 얻게 되었다는 말이다. 칸트에서의 취미는 미적 판단능력인데, 그것은 본질적으로 감성적인 것이고 논리적인 것이 아니다. 칸트에게서 '이것은 예술이다'라는 명제는 미적 판단에 의존한다는 것을 확인하게 된다. 그런데 '아름답다'라는 말은 '예술'이라는 말로 대체된다. 이 때 소통의 근거가 되는 공통감은 확실성에서 오는 것이 아니라, 인간성의 공통적 기체基體에서 비롯된다. 미적 판단과 개념의 관계에서 보면, 정립과 반정립은 양립이 가능하다. 이는 모순되는 개념의 양의적 의미를 파악함으로써 가능한 일이다.

뒤샹은 시각예술을 크게 변화시켰을 뿐만 아니라 미술가의 정신도 변화시켰다. 그의 작품은 어떤 변화의 징후를 보이는 기운을 품고 있다. 그의 작품이 지닌 이런 특성은 후대에 수많은 표현양식이 태동하도록 자극했고, 매우 폭넓은 해석의 여지를 남겼다. 만약 뒤샹의 레디메이드나 혹은 작가가 아닌 누군가에 의해 만들어진 무엇이라도 예술로 하여금 모두에게 상징적 구체물이 되게 하는 것으로 이해한다면, 그리고 만약 레디메이드에 의해 드러난 역사적 사실, 즉 모든 특별한 예술적 관행이 모더니티의 정치적 명법을 검증하는 것으로 결말이 난다고 이해한다면, 우리의 포스트모더니티는 모든 사회적 협약을 해체하는데 있어 쓸모없는 것이 결코 아닐 것이다.[79] 결국 뒤샹의 레디메이드는 예술의 확장이며, 자기시대의 예술에 대한 또 다른 리얼리티의 반영일 것이다. 그리고 다른 한편 이러한 맥락은 자기시대에 대한 비판이라는 의미의 칸트적 모더니즘과의 연장선 위에서, 그리고 다양성을 열어 놓았다는 뜻에서 포스트모

79_ Thierry de Duve, 앞의 책, 461-462쪽.

던적인 모색을 했다고 해야 할 것이다. 칸트미학이 지닌 모던 요소와 포스트모던 요소의 양면성을 고려하면서 우리는 뒤샹의 레디메이드를 제작과 비평의 양 측면, 즉 예술과 미적 판단을 혼합한 것으로 생각해야 할 것이다.

6장
칸트의 감성적
인식과 리더십

6장 칸트의 감성적 인식과 리더십[1]

1. 들어가는 말

칸트의 감성적 인식이 리더십의 형성에 어떤 영향을 미치는지 그리고 양자 간에 어떤 연관이 있는지에 대해 살펴보기 위해 먼저 리더십 논의의 의의를 보기로 하자. 이제 기본적으로 리더십이란 무엇인가에 대한 정의로부터 시작하는 것이 글의 순서일 것이다. 그런데 서던 캘리포니아 대학의 리더십 연구소의 초대 소장이자 경영학교수를 지낸 워런 베니스Warren Bennis(1925~2014)는 리더십에 관한 정의가 무려 350여개에 달한다고 언급한 적이 있는데, 아마도 이제 몇 년의 시간이 흘러 그 이상의 정의가 가능할 것이다. 또한 작가이자 경영학자이며 스스로도 사회생태학자[2]라 부르는 바, 피터 드러커Peter F. Drucker(1909~2005)는 모든 기업이나 조직, 국가에 공통적인 글로벌 리더십이란 존재하지 않는다고도 말한다. 세상은 끊임없이 변하고 있으며 문화는 장소에 따라 다양하다. 그런

1 이 글은 2015년11월7일 숭실대 CR 글로벌 리더십 연구소(소장 최은수 교수) 주최, "한국사회의 변화를 위한 글로벌 리더십" 학술토론회에서 발표한 내용을 정리한 것임.

2 사회생태학이란 인간 생태학이라고도 하며 인간과 지역 사회의 공생 관계를 전제로 하여 인간 집단과 그 환경과의 관계를 연구한다. 사회를 구성하는 모든 요소가 생태 환경과 밀접한 관련을 맺어야 지속 가능한 발전을 이룰 수 있다는 주장이 핵심이다.

까닭에 언제 어디서나 통용되는 '합당한 리더십이나 완벽한 리더십은 이 것이다'라고 밝히기는 무척 어려운 작업일 것이다. 아마도 그 이유는 공동체나 조직의 구성원들 간의 상호관계는 매우 활동적이고, 역동적이며, 그 교류는 늘 진행형이기 때문일 것이다.[3] 그럼에도 리더십의 진정한 원칙이란 이런 저런 논의를 거쳐 비교적 가까이 접근해 볼 수 있을 것으로 생각된다.[4]

리더십의 원칙이라 함은 시간에 구애받지 않는 불변의 법칙이겠지만, 원칙을 이루는 내용은 다소간에 상대적이다. 리더에 거는 기대감이나 리더의 행위, 리더에게 부여된 지위와 영향력은 리더가 활동하는 나라나 지역, 조직에서의 사회문화적 환경이나 영향력에 따라 상당히 다를 수 있다. 서로 다른 사회문화, 규범 및 관행은 리더의 행위, 조직문화 및 관행에도 서로 다르게 영향을 미치기 때문이다.[5] 리더십을 '타인의 사고나 감정, 행동에 영향을 미치는 역량 혹은 그 과정'이라 정의할 때, 영향을 미치는 강도나 근거에 인간심성능력의 두 축인 이성과 감성, 그리고

3_ Howard Gardner, *Leading Minds*, Basic Books,1995,『통찰과 포용』, 송기동 역, 북스넛, 2007, 91쪽.

4_ 존 맥스웰,『리더십-21가지 법칙』, 김환영 · 홍석기 · 우덕삼 역, 청우, 2005, 7쪽.

5_ Jay S. Kim · 송계충 · 양인숙 · 김교훈,「세계 보편적 리더십 연구-GLOBE의 생성과 현황」,『인적자원개발연구』, 제1권 제1호, 1999년 2월, 34-35. 41-44. 여기서 GLOBE는 1995년에 세계 전 지역을 대표하는 60개국/64개 사회문화에서 170명의 리더십 연구자들이 모여 만든 사회적 네트워크이다. 특히 기업의 글로벌화에 대응하여 문화적 특수성과 보편성을 고려한 리더십 유효성 평가에 대한 연구를 해오고 있다. 몇 가지 리더십의 예를 들면, 미국-자율성을 부여하고 권한을 이양하는 empowerment, 과감하고 강력하며 자신감 있는 위험감수형, 네델란드-평등주의, 아랍인-권력, 이란인-권력과 강인함, 말레이시아-겸손과 신중, 프랑스-드골형의 강력한 카리스마, 미테랑 형의 효과적인 협상자 등이 있다.

인식의 중심이 인식주체에 있느냐 혹은 인식대상인 객체에 있느냐에 따른 주객의 문제가 자연스레 대두된다. 서구 사상사에서 보면, 특히 계몽과 이성의 시대인 근대 이후 이성과 감성의 문제는 주객 관계Subject-Object Relation의 문제와 더불어 첨예하게 대립하며 논의되어 왔다.[6] 실제에 있어 위대한 리더는 전략이나 비전, 사상 등 이른바 이성적인 측면을 통해서 보다는 오히려 감성적 측면을 통해 지도력을 행사하는 경우가 더 많다고들 한다. 따라서 어떤 일의 성공여부는 어떻게 수행하느냐의 심성의 태도와도 깊이 연관된다.[7] 다시 말하자면, '무엇이냐'의 본질 문제보다, 또한 '어떻게'의 방법 문제보다, '어떠한 태도이냐'의 문제가 훨씬 중요하게 떠오른다. 따라서 리더의 태도가 조직 구성원 서로에 대한 친근감과 유대감에 많은 영향을 미친다고 하겠다.

리더십은 구성원 개개인에게 동기와 목적을 부여함으로써 조직에의 적극적인 참여와 몰입을 촉구한다. 나아가 개개인의 역량을 집합하여 조직 및 구성원들 사이에 상생 효과를 일으키며, 외부 환경변화에 대한

6　여기서 우리는 이성/감성, 주관/객관의 개념 쌍의 조합에 따라 주관적 이성, 주관적 감성, 객관적 이성, 객관적 감성의 네 범주로 나누어 고찰할 수 있다. 이 가운데 객관적 감성에 주목할 필요가 있으며, 합리주의를 기반으로 하되 상황에 따른 온정을 주장하는 온정적 합리주의도 같은 맥락에서 논의할 수 있을 것이다. 이는 감성적인 측면과 합리적인 측면의 상호균형이요, 조합이다. 한국인의 관점에선 합리적 온정주의로, 서구적 관점에선 온정적 합리주의로 조합하여 사용할 수 있겠다. 온정과 합리의 조합이지만 한국인에겐 온정에, 서구의 경우엔 합리에 방점이 있다고 봐야 할 것이다. 리더십 분야의 탁월한 연구자인 최은수는 서구에서처럼 합리에 무게중심을 두는 것으로 보인다. 최은수, 「성인교육 리더십의 새로운 패러다임으로서의 '온정적 합리주의'에 대한 개념화」, Andragogy Today, *Interdisciplinary Journal of Adult & Continuing Education*, 2011, vol. 14, no. 3 61-85쪽 참고.

7　다니엘 골먼, 리처드 보이애치스, 애니 미키, 『감성의 리더십』, 장석훈 역, 청림출판, 2005, 21쪽.

대응방안을 제시하는 역할을 함으로써 조직의 목표나 성과에 커다란 영향을 미친다. 나아가 우리는 어떤 나라든 세계와의 교섭이 활발하고 또한 세계로의 확장을 시도하는 글로벌 시대에 합당한 글로벌 리더십이란 무엇인가를 물을 수 있다. 그것은 특정한 상황이나 조건 아래에서 리더가 구성원으로 하여금 조직의 공통목표를 달성하도록 영향력을 행사하는 과정을 의미하는 일반적인 리더십 개념을 세계적 차원으로 확장시켜 적용한 것이라 하겠다.[8] 글로벌 리더십이란 특정한 개별리더십 자체를 지칭하기 보다는 글로벌 시대에 맞게 조직이 지속적으로 성장하는데 필요한 리더십으로서 목표 지향적인 개념이다.[9] 어떤 국내학자는 특히 국내실정에 맞으면서도 글로벌 시대에 어울리는 '한국형 글로벌 리더십'을 내세우기도 하지만, 여기에 누구나 공감共感할 수 있는 전제가 따른다면, 이는 좁은 지역에 한정되지 않고 보편적인 접근이 가능한, 세계적 보편성을 얻는 개념으로서 글로벌 리더십이 되기에 충분할 것이다.

이런 논의의 맥락을 비판철학자로 알려진 칸트가 제기한 네 가지 근본적인 문제를 토대로 필자는 감성적 인식의 리더십이라는 주제를 다루어 보고자 한다. 인류문명사는 양洋의 동서를 막론하고 지적 호기심의 역사라 해도 과언이 아니다. 말하자면, 영국 경험론의 대표적인 철학자인 베이컨Francis Bacon(1561~1626)이 '아는 것이 힘이다'라고 언명한 바와 같이, 앎에 관한 문제제기의 역사이다. 칸트에 따르면 인간지人間知는 바꾸어 말하면, 세계지世界知이다. 왜냐하면 인간은 세계 안에 살아가는 존재

8_ 제16회 세계지식포럼(2015. 10. 21.-22, 장충체육관)의 주제가 "시대정신을 찾아서"(Mapping the Zeitgeist)인데, 전 영국 수상인 토니 블레어는 '세계화가 시대정신이다'라고 말했다.

9_ 신유근, 「한국형 글로벌리더십」, 『노사관계연구』, 제16권, 2005년 12월, 177-178쪽.

로서 앎을 추구하기 때문이다. 이 때 세계는 동식물이 거처하는 자연환경의 세계Umwelt(natural world)가 아니라 인간이성의 창조물인 문화의 세계 Kulturwelt(cultural world)이다. 환경세계는 실재세계이며 즉물적 세계이고 상황적 준거에 따른다. 문화세계는 비즉물적 세계이고 상징세계이며 비상황적 준거에 따른다.[10] 한 마디로 말하면 인간지는 자기인식이요, 세계지는 타자인식이다. 자기인식은 타자인식과 동전의 양면관계이다. 자기인식은 타자인식을 거쳐 다시 자기인식에로 돌아온다. 여기에서는 이러한 논의를 염두에 두면서도, 본격적으로 특정분야에 특화된 리더십으로서 업무능력이나 역량평가 등을 어떤 특정 목적의 집단이나 조직에 적용하는 글이라기보다는 칸트에서의 자기인식의 물음과 더불어 그의 미학의 중심문제인 감성적 인식을 중심으로 일반적 인간관계에 대한 철학적인 성찰을 하고자 한다. 그리하여 리더십, 나아가 글로벌 리더십 이해에 접근해보려고 한다.

2. 리더십의 출발로서의 자기인식과 칸트의 물음

리더십과 관련하여 칸트의 철학을 경영분야에 끌어들여 어떤 통찰을 얻으려고 시도한 몇몇 경우가 있다. 조직변화에 따른 경영에 있어서 공간과 시간의 문제를 다루는 것을 비롯하여 학습지향적 인식경영의 철학적 토대를 탐구한 것이 있다. 더 나아가 기업윤리 측면에서 칸트의 정언

10_　리처드 커니, 『현대유럽철학의 흐름』, 임헌규 · 곽영아 · 임찬순 역, 한울, 2011, 140쪽.

명령을 고용주인 경영자와 고용원의 규범관계[11]에 적용하여 논의한 것이 있다. 특히 칸트가 제기한 네 가지 물음을 변화된 경영환경에 응용하려고 시도한 글[12]이 있어 효율적인 경영관리를 위한 리더십의 측면에서 시사하는 바가 크다. 물론 철학의 입장에서 본격적으로 다룬 것이라기보다는 경영학의 입장에서 고찰한 경우라 매우 제한적일 수밖에 없어 보이지만, 그럼에도 학문의 통섭적 관점에서 매우 바람직한 접근이라 여겨지며 유익한 통찰을 얻을 수 있으리라 생각한다.

사상사적으로 자기인식의 절실함은 소크라테스Socrates(470~399 B.C.)의 '너 자신을 알라(gnothi seauton)' 이후 철학적 문제제기의 출발점이 되었거니와 이는 자기이해와 자기지각, 그리고 자기계발로 이어진다. 우리는 스스로 생각하는 자발적 이성, 그리고 외부자극에 반응하여 느끼는 수용적 감성이라는 두 종류의 심성상태를 지니고 있다. 사유의 과정을 알아채는 것(metacognition), 그리고 자신의 정서와 정조情調를 인지하는 것(metamood)은 자기인식이요, 자기지각이다. 자기반성적인 인식self-reflexive awareness에서 마음은 정서를 포함하여 경험 자체를 관찰하고 탐구한다.[13] 칸트의 『논리학』에 등장하는 네 가지 물음은 나는 무엇을 알 수 있는가, 나는 무엇을 해야만 하는가, 나는 무엇을 바랄 수 있는가, 그리

11_ Paul J. Borowski, "Manager-Employee: Guided by Kant's Categorical Imperative or by Dilbert's Business Principle", *Journal of Business Ethics*, 17: 1623-1632, 1998.

12_ Moors Coaching & Training, Hard Talk Biz Coaching의 Carolien Moors의 다음 홈페이지 참조. http://caromoors.blogspot.kr/2011/05/change-management-and-kants-four_07.html

13_ Daniel Goleman, *Emotional Intelligence*, New York · Toronto · London · Sydney · Auckland: Bantam Books, 1995, 46쪽.

고 마지막으로 인간이란 무엇인가이다. 다루는 영역에 따라 첫째 물음은 앎의 인식론, 둘째 물음은 행함의 윤리학, 셋째 물음은 내세와 희망의 종교, 마지막 물음은 인간에 대한 탐구로서의 인간학이다. 앞의 세 물음들은 마지막 물음으로 수렴된다.[14] 이처럼 자신에게 스스로 던지는 칸트적 문제제기야말로 자신을 잘 다스리며 이끌어가는 리더십의 원동력일 것이다. 이런 사람이야말로 자신을 이끌어 감으로서 타인을 이끌 수 있고 나아가 조직이나 사회를 잘 이끌 수 있을 것이다.

이른바 서구근대의 합리주의는 데카르트René Descartes(1596~1650)의 코기토cogito(생각하는 나)가 그러하듯, 인식의 근거를 일차적으로 자기 곧 주체에 두고 있다. 인식의 근거를 영국의 경험론에서 보든 대륙의 합리론에서 보든, 어느 한 쪽에 치우친 인식의 근거를 비판적으로 종합하여 균형을 취한다. 다시 말하면 우리의 모든 인식은 경험과 더불어 생겨나지만 그렇다고 전적으로 경험에서만 나오는 것은 아니다. 칸트의 이성비판철학은 '이성의 가능성과 한계에 대한 탐구'로 요약된다. 그의 선험적 감성론은 가능한 경험을 근거로 인식을 위한 선천적인 조건으로 시간과 공간을 제시함으로써 인식의 근거를 잘 설명해주고 있다. 칸트의 비판정신이 그러하듯, 진정한 자기이해는 자신의 능력과 한계를 아는 데서 출발한다. 그리하여 자기존중과 더불어 자기제어도 할 수 있거니와 리더십 역량의 주요한 내용인 진정성, 유연성, 성취감, 낙관적 태도, 적극성 혹은 진취성을 바탕으로 조직을 이끌어가는 주도권initiative을 행사할

14_ I. Kant, *Logik*, Sämtliche Werke, VI, ed. W. Weischedel, Frankfurt, 1991, A 25.

수 있을 것이다.[15]

　자기인지나 자기 인식은 자의식으로서 외부환경의 맥락에 대한 의식과도 연관된다. 맥락의식은 리더십 상황의 환경에 관해 의도적으로 생각하는 연관관계에 대한 인지로서 조직이 처한 상황을 정확하게 인지하는 데 필요하다.[16] 자기인식능력은 감성적 자기인식능력, 정확한 자기평가능력, 그리고 자기 확신능력을 수반한다. 또한 자기관리능력은 감성적 자기제어능력, 적응력, 성취감 또는 성취도, 적극적으로 나아가서 일의 목적을 성취하려는 능력, 세상과 인생을 즐겁고 좋은 것으로 여기는 성격을 포함한다. 사회적 능력은 사회적 인식능력으로서 타자에 대한 감정이입능력, 조직을 인식하는 능력, 타자에 대한 봉사와 헌신의 능력을 포함한다. 대인관계를 원활하게 잘 관리하는 능력은 타자에게 영감을 불어넣는 능력이며 상호간의 영향력이고, 다른 사람들을 이끌어주는 능력이다. 이는 서로의 긍정적 변화를 촉진하는 능력으로서 갈등을 관리하고, 팀원 상호간의 연대와 협동을 이끌어내는 능력이다.[17] 자기인식능력과 자기관리능력은 칸트의 첫째 물음인 인식론적 문제와 연관되며, 사회적 능력과 관계 관리능력은 칸트의 두 번째 물음인 사회 규범적 혹은 윤리 규범적 당위문제와 연관된다고 하겠다. 이 양자는 세 번째 물음인 종교가 소망하는 삶으로 연결되어 미래지향적 가치와 역량을 키우는

15_　Marcy Levy Shankman & Scott J. Allen, *Emotionally Intelligent Leadership*, Jossey Bass, A Wiley Imprint, 2008, 33쪽.

16_　이를 Gardner의 다중지능이론에서 보면 자의식, 자기인식은 '개인 내 능력(intrapersonal intelligence)', 타자의식은 '개인 간 능력(interpersonal intelligence)'으로서 타인의 감정을 인식하고 감정이입할 수 있는 능력이다.

17_　다니엘 골먼, 리처드 보이애치스, 애니 미키, 『감성의 리더십』 장석훈 역, 청림출판, 2005, 76쪽.

데 꼭 필요하다. 결국엔 마지막 물음인 인간의 정체성과 자아의 정체성을 찾게 되어 마침내 목표를 실현하게 된다.

맥락인식을 위해 필요한 타자이해 혹은 타자의식은 주체의 감정이입을 통해, 때로는 영감이나 상호영향, 효과적인 목표달성을 위한 파트너십으로서의 코칭coaching, 상황에 따른 변화요인, 또는 갈등관리를 위해서나 서로의 발전관계나 효율적인 팀워크를 주요 요인으로 삼는다. 이 가운데 특히 감정이입은 감정을 매개로 자기인식이 타자인식, 나아가 사회인식에 투영된 것이다. 우리의 정서가 열려 있으면 있을수록 더욱 노련하게 타자의 감정을 받아들여 공감할 수 있다.[18] 자아중심의 닫힌 정서는 폐쇄적이어서 타자와의 소통과 교섭을 가로 막는다. 정서적 자기지각은 자신에게 영향을 미치는 정서, 반응, 이해를 스스로 확인하는 능력 혹은 역량인데,[19] 우리는 서로에게 정서적으로 반응하며 공감하고 이해할 수 있는 관계를 원한다. 역사상에 등장하는 인물로서 위대한 리더십을 갖추고 있었던 리더들은 예외없이 그들을 따르는 사람들의 감성을 올바른 방향으로 잘 이끌어 나가는 역량을 지니고 있었다.[20] 관계적 존재란 위계적, 수직적 질서에 따르지 않고 구성원 간에 서로 상생하며 공존하는 수평적 관계이다. 어떤 우열이나 승패가 있을 수 없으며 상호 의존적이고 상호 관계적이라는 말이다. 여기엔 이성적 접근보다는 감성적 인식에 근거를 둔 공유와 공감의 가치가 있다.

인간은 앎과 행함, 그리고 미래지향적 희망을 갖고서 진정한 자기이해

18_ Daniel Goleman, *Emotional Intelligence*, New York · Toronto · London · Sydney · Auckland: Bantam Books, 1995, 96쪽.

19_ Marcy Levy Shankman & Scott J. Allen, 앞의 책, 27쪽.

20_ 다니엘 골먼, 리처드 보이애치스, 애니 미키, 앞의 책, 25쪽.

의 근거를 물으며 타자이해와 세계이해를 지향한다. 앞서 살펴본 바와 같이, 칸트가 제기한 첫째 물음에서의 앎과 둘째 물음에서의 행함은 셋째 물음에서의 무엇을 바랄 것인가를 통해 어떤 지향점을 갖게 되며 보완된다. 계몽의 시대를 산 칸트의 역사인식을 지배하는 것은 이성적 인간학이다. 인간이성의 개입 없이 인간을 그저 물리적 자연의 한 부분으로만 간주한다면 어떤 외적인 목적도 문화의 발전 안에서 실현되지 않을 것이다. 칸트는 자연현상의 조직 안에서 목적의 의미를 추론하는 우리의 능력을 강조하며 이를 합목적적으로 정의한다.[21] 칸트는 인간을 자연의 궁극목적으로 상정한다. 철학적 인간학자인 플레스너Helmuth Plessner(1892~1985)는 '인간적인 것에 관한 의미법칙'을 탐구하면서 그 본질을 '중심성'이나 '위상성'으로 대변되는 폐쇄된 정형이 아니라 '탈중심성'이나 '탈위상성'의 열린 관계를 말하고 있다. 주변부와 중심부를 나누는 이원론적 접근을 거부하고 총체적으로 본 것이다. 또한 인간을 그 본성과 세계 안에서의 위치를 연결지어 탐구한 겔렌Arnold Gehlen(1904~1976)은 인간을 가리켜 불완전하며 미완성의 '결핍존재Mängelwesen'로 정의하고 인간과 문화의 관계설정을 통해 그 모자람을 보완하고자 했다. 나아가 수사적 인간학을 정초한 블루멘베르크Hans Blumenberg(1920~1996)는 인간학을 '자기이해를 위한 이정표'라 정의했다. 인간에 대한 학적 탐구는 곧, 인간의 자기이해에 대한 모색에 다름 아니다. 이런 논의들을 보면 인간은 자기이해의 토대 위에서 타자와의 관계적 존재로서 서로 공감대를 형성하는 존재임을 확인할 수 있다. 이는 자기 스스로를 이끌어가며, 동시에 타

21_ Simon Swift, "Kant, Herder, and the Question of Philosophical Anthropology," *Textual Practice*, vol. 19, issue 2, 2005, 226쪽.

자를 이끌어가는 것이요, 이는 리더십의 필요조건이다. 다음에 이러한 점이 칸트의 감성적 인식에서 어떻게 전개되는지 살펴보고자 한다.

3. 칸트의 감성적 인식

인식이란 객관적 실재인 대상을 아는 일이며, 의식으로부터의 반영이다. 감성적 인식은 감각적 직관에 의해 직접적·개별적·구체적으로 이루어지며, 이는 사물의 본성이 아니라 현상에 대한 지각이다. 사물들에 대한 감성적 인식의 결과 얻게 된 자료들을 비교하고 구별하여 판단에 이르게 되고 이성적 인식을 얻게 된다. 이성적 인식은 판명하고 감성적 인식은 혼연하다. 판명함이 모던의 산물이라면, 혼연함은 포스트모던의 산물이라고 말할 수 있을 것이다. 따라서 모던과 포스트모던의 관계와 비슷하게, 판명한 이성적 인식과 혼연한 감성적 인식은 상반된 것이라기보다는 동전의 양면으로 공존한다. 감성적 리더십과 이성적 리더십 간에도 이러한 공존의 관계는 마찬가지로 적용된다. 양자가 우위를 다투기 보다는 공존하되 서로 보완하여 리더십 형성에 적극적인 역할을 할 것이다.

우리의 일상경험으로 보면, 의사결정을 할 때나 혹은 이를 행동에 옮길 때 감성적 인식의 주된 토대인 감정이나 정서는 생각만큼 중요하고 때로는 그 보다 더 중요하게 작용한다. 정서를 뜻하는 영어 'emotion'은 라틴어 'motere'에서 왔는데 이는 '움직이다'는 뜻이다. 여기에 접두어 'e'를 부쳐 'emotere'라고 하면 '어디를 향해 가다, 옮기다'의 뜻으로 움직이는 성향을 더욱 강조한다. 따라서 모든 정서에는 그 말이 지칭하듯, 무엇

을 향하는 또는 누군가를 향하여 움직이는 성향이 담겨 있다.[22] 이 움직이는 성향은 '살아있다' 또는 '살아 움직인다'의 징표이기도 한데, 정서나 감정은 우연적으로 일어난 사건이 아니라, 무엇인가를 향한 우리 의식이 살아 실존하고 있는 하나의 양식이다.[23] 움직이는 성향의 정서가 어떻게 실존적 한계들과 연관되는가를 잘 보여주는 한 가지 예로 '불안'의 경우를 들 수 있다. 불안은 몸과 마음이 편하지 않고 조마조마하며 술렁거리고 뒤숭숭한 상태이다. 방향성 혹은 지향성의 상실에 대해 우리가 보이는 정서반응이 불안으로 나타난다. 우리가 만약 정서의 방향성이나 지향성을 상실하지 않는다면, 불안은 저절로 극복될 것이다. 사물의 상태나 움직임을 암시적으로 나타내는 은유를 통해 인간은 자신이 아닌 것에 투사하여 그 자신을 들여다보며 이해한다.[24] 감정이나 의식의 지향적 투영인 셈이다. 이를 리더십에 적용해보면, 리더는 조직원의 정서적 방향성을 상실하지 않도록 서로 공감하며 같은 방향을 취하도록 세심한 배려가 필요하다. 감정을 공유하며 전달하고 소통하는 일은 열린 리더십의 좋은 자질이 될 것이다.

　신경생리학의 연구에 따르면, 뇌구조 가운데 정서나 감성을 다스리는

22_　Daniel Goleman, *Emotional Intelligence*, New York · Toronto · London · Sydney · Auckland: Bantam Books, 1995, 6쪽.

23_　사르트르는 그의『감정에 관한 소고』(1939)에서 두려움, 욕망, 번뇌, 우울 등과 같은 인간의 정서적 경험을 현상학적 심리학과 실존주의를 통해 분석한다. 리처드 커니,『현대유럽철학의 흐름』, 임헌규 · 곽영아 · 임찬순 역, 한울, 2011, 85쪽을 아울러 참고.

24_　Vida Pavesich, "Hans Blumenberg's Philosophical Anthropology after Heidegger and Cassirer," *Journal of the History of Philosophy*, 2008, vol. 46, no. 3, 439쪽.

중추는 대뇌변연계의 '열린 고리open loop' 속성을 지니고 있으며, 순환계와 같은 시스템 안의 '닫힌 고리closed loop'는 자기조절작용을 한다. 열린 고리 체계는 자신을 조절하는 데 있어 외부와의 관계나 영향에 크게 의존한다.[25] 닫힌 고리와 열린 고리는 교감과 부교감의 관계와 같아서 서로 긴장하며 이완하는 상호보완의 기능을 한다. 단순한 자기조절작용을 넘어 외부의 관계나 영향을 통해 공감을 자아내는 기능을 수행하는 것으로 보인다. 리더십에서 자발적 개방성과 수용적 폐쇄성을 적절히 활용하여 시스템 안팎에서 서로 균형을 이루어 모자람이나 과도함이 없는 중용의 자세를 유지하는 것이 조직의 안정성을 위해 중요할 것이다.

감성적 인식의 전제 위에서 예술가의 정서와 감정은 예술작품을 통해 독자나 청중, 관객에게 전달되며 우리가 보편적으로 다가갈 수 있다. 미적 판단의 토대로서의 공통감은 더불어 삶을 영위하는 공동체의 구성원이 공유하는 감각이다. 공동체의 감각은 그로 인해 야기된 감정을 공동체 구성원들이 공유하도록 한다. 경험이란 자신이 실제로 행하거나 겪어봄으로써, 하나의 의식 안에서 여러 현상이 필연적인 것처럼 나타나게 되고, 이들의 종합적인 결합에서 생긴 내용물이다.[26] 칸트에 의하면, 경험은 감관적 지각을 통한 대상의 인식이다. 그에게 있어 인식의 대상은 일반적인 규칙, 즉 범주에 의해 지각이 종합되면서 성립되는 것이고 그것은 일반적인 규칙에 따른 종합에서 온 성과라 할 것이다.[27] 일반적 규칙은 그것

25_ 다니엘 골먼, 리처드 보이애치스, 애니 미키, 『감성의 리더십』, 장석훈 역, 청림출판, 2005, 26쪽.

26_ I. Kant, *Prolegomena*, 제22절, Akademie Ausgabe(이하 AA로 표시), Ⅳ, 305쪽.

27_ A. Schöpf u. a., "Erfahrung", Artikel, in: *Handbuch philosophischer Grundbegriffe*, München : Kösel 1973, Bd. 2, 377쪽 이하.

이 지각에 관계되는 한, 하나의 인식을 이끈다. 이 때 지각은 일반적 규칙과 이에 대한 하나의 인식을 이어주는 관계적 위치를 차지한다.

인식의 종류를 크게 두 가지로 나눠 살펴볼 수 있는 바, 학적·논리적 인식은 판명함을 지니며, 이에 비해 미적·감성적 인식은 혼연함을 드러낸다. 공통감은 그간 감성계가 차지한 혼연함이라는 저급한 인식론적 위상과 논리적 이성의 판명함이라는 고급한 인식론적 위상과의 관계에서 인식의 지평을 넓힐 수 있는 계기가 된다. 이는 미학이라는 학명을 최초로 부여한 바움가르텐Alexander Gottlieb Baumgarten(1714~1762)이 말하는 이성에 대한 유비적 혹은 유추적 적용으로서 감성적 인식을 확장하여 해석하는 것과 연관된다. 감성적인 진리는 가상적인 방식으로 존재하는 진리이다. 여기서 허용된 가상假象은 거짓현상이 아니라 비진실 이거나 비진리일 뿐이다. 이를테면, 시에서 허용하는 진리는 개별자에 대한 진실한 제시이고, 개연성 혹은 있을 법함이며 가상의 진리이다. 시의 내용은 항상 어느 정도 지각적 내용을 담고 있으며, 개념을 통해서만 표현할 수 있는 것은 아니다. 미적인 것은 미의 평가에 있어 감관적 측면을 내포하며 개념으로부터 자유롭다. 또한 감성적 가상을 인식하는 관찰자가 대상에 대해 무관심한 방식으로 만난다고 했을 때에 가상과 무관심의 관계는 실제적이거나 이론적인 것과의 분명한 거리를 두고 있음을 뜻한다. 이 때, 가상개념은 자연스레 무관심성을 전제하게 된다. 감성적 진리가 즐거움을 동반하며, 통일성을 지각하고 완전성 개념의 내적 구조에 의존한다고 볼 때, 이는 감성적 이미지들이 이루는 독특한 질서원리의 결과로 보인다. 감성적 이미지들은 공통감의 원리에 근거한 사교성의 문제를 담고 있다. 서로 교제하며 친하게 지내고 무리지어 어울리는 성질은 취미와 취미판단의 문제와도 연관된다.

누구나 우리의 감관기관과 동일한 감관기관을 갖고서 타인의 인식과 관계를 맺는다고 가정할 수 있거니와 실제에 있어서도 그러하다. 그렇기 때문에 감각작용이 일반적으로 소통가능하다고 말하는 것은 설득력이 있다. 공통감이란 모든 사람에게 아주 사적인 가운데에서 동일한, 이를테면 다른 감각들과 소통을 이루어 같은 감각이 됨을 뜻한다. 공통감은 특히 독특한 인간적인 감각인 바, 의사소통의 매체로서의 언어가 거기에 의존하고 있다. 언어는 글자 이전에 화자의 목소리가 청자의 귀에 감각적으로 전달되는 것이다. 그러나 우리는 무엇을 요구한다거나 공포나 기쁨 등을 표현하기 위해 반드시 언어를 도구로 사용하지는 않는다. 소통은 언어외적 혹은 비언어적 부호나 기호, 몸동작이나 얼굴표정으로도 얼마든지 가능할 것이다.[28] 우리는 공통감을 모두에게 공통적인 감각이라는 이념으로 이해한다. 여기서 이념이란 이론이성에 의해 형성된 개념인데, 이는 사유하는 중에 다른 모든 사람들을 재현하는 방식을 스스로의 반성 가운데 선천적으로 고려하는 판단기능을 한다. 이 가운데 자신의 판단을 인간성의 총체적인 이성과 비교하게 된다. 이러한 것은 우리의 판단을 다른 사람들의 실제가 아닌, 가능하다고 생각되는 판단과 비교함으로써, 그리고 우리를 다른 사람의 자리에 놓음으로써, 우리 자신의 판단에 우연적으로 부여된 한계로부터 추상화함으로써 이루어진

28_ 김광명, 앞의 책, 109쪽. 얼굴표정으로도 대체적인 정서의 윤곽을 그릴 수 있으며 소통의 근거를 모델화 할 수 있을 것이라고 버지니아 대학의 그린교수는 지적한다. Mitchell S. Green, *Self-Expession*, Oxford: Clarendon Press, 2007, 특히 1. Significance of Self-Expression, 2. Expression Delineated 참고. (그린 교수는 필자를 2012/2013 풀브라이트 연구교수로 초청한 바 있으며, 지금은 코네티컷 대학으로 옮겨 연구를 계속하고 있다.)

다.[29] 인간성이 추구하는 이념과 가치는 모두가 공유하는 공통적인 감각의 전제아래 가능하다.

인간 본성에 내재되어 있는 동물적 성향은 기본적인 삶을 지탱해주는 본능적인 힘이다. 인간은 학적 인식과는 다른 차원에서, 미적 인식을 통해 심성을 가꾸며 도덕화하고 사회화한다. 도덕화란 곧 사회적 규범 및 가치와 더불어 사는 사회화를 뜻한다. 말하자면 감각기관을 통해 우리는 현상으로서의 환경에 접하여 이를 느낄 수 있고 감정의 사교적 전달 가능성을 통해 공동체적 일상의 안녕과 만족 및 기쁨의 상태에 다다를 수 있다. 이러할 때 감각은 그것의 지각적 경험과 연관된 모든 것과 관련을 맺게 되며, 인식을 위한 다양한 경험적 소재를 제공해주며 충족시켜준다. 미적인 문제는 철학 이전에 정의된 것에 대해 이성적 힘을 유비적으로 적용하여 반성을 하며, 이를 통해 이성적 사유의 영역을 보편적으로 공유하게 된다.[30] 미적 인식으로서의 감성적 인식은 이성적 인식의 제한된 폭을 다양하게 넓혀주고 보완하는 일을 한다.[31] 이러한 계기를 취미와 취미판단 그리고 사교성에서 확인할 수 있을 것이다. 감성적 인식은 감관적 즐거움을 동반하며, 완전성 개념의 내적 구조에 의존하여 통일성을 지각한다. 이는 감성적 이미지들이 이루는 독특한 질서원리의 결과로 보인다. 감성적 이미지들은 공통감의 원리에 근거한 사교성의 문제를 담고 있다. 리더의 공감 및 소통역량을 위해서도 감성적 인식은 매우 중요하며, 취미를 매개로 취미판단에서 발휘되는 사교성은 조직 안

29_ I. Kant, *KdU*, §40, 157쪽.

30_ Roger Scruton, "In Search of the Aesthetic", *British Journal of Aesthetics*,
 Vol. 47, No 3, 2007, 232쪽.

31_ 김광명, 앞의 책, 113쪽.

의 사회성 제고에도 도움이 될 것이다. 이는 사회적 지능으로 연결되어 사회적 통찰력이나 협상력 및 설득력을 키울 것이다.

미를 판정하는 능력으로서의 취미에 주목해보자. 왜냐하면 그것은 주어진 표상과 결합되어 있는 감정들의 전달가능성을 선천적으로 판정하는 능력인 까닭이다. 칸트에 의하면, 취미판단은 무엇이 우리에게 만족의 즐거움을 주는가 혹은 불만족의 불쾌함을 주는가를 개념에 의해서가 아니라 단지 감정에 의해서 규정하는, 그러면서도 보편타당하게 규정하는 하나의 주관적 원리인 공통감을 지니고 있다. 공통감을 전제로 해서만 취미판단을 내릴 수 있다. 취미판단이 요청하는 필연성의 조건은 공통감의 이념이다. 취미판단에는 주관적이지만 동시에 보편성에 대한 요구가 결부되어 있다. 취미판단에 있어서 표상되는 만족은 단지 주관적이되, 타자들 간에도 서로 공유할 수 있다. 취미판단에서 요청되는 바는 개념을 매개로 하지 않은 만족에 관한 보편적 찬동이다. 이는 모든 사람들에 대하여 타당하다고 간주될 수 있는 미적 판단이 가능하다는 사실이다. 취미판단은 이러한 동의를 마치 규칙의 한 사례인 양, 모든 사람들에게 요구한다. 이 사례에 관한 확증을 취미판단은 개념에서 기대하는 것이 아니라 다른 사람들의 동의나 찬동에서 기대한다. 보편적 찬동이란 동의나 동조에서 오지만 실제에 있어서는 하나의 이념적 차원에 가깝다.[32] 우리가 별 다툼 없이 공동체를 유지하며 사는 것은 이러한 보편적 동의가 전제되어 있기 때문에 가능하다. 리더가 조직원으로부터 전폭적인 지지를 얻어야 역량을 최대한 발휘할 수 있을 터인데 취미판단에서의 보편적 찬동을 구하는 방식은 좋은 지침이 될 것이다.

32_ I. Kant, *KdU*, §8, 25-26쪽.

직접적인 삶의 경험 그 자체가 아니라, 간접적인 삶의 경험구조를 보편적으로 받아들일 만한 가능적 근거가 미적 판단으로서 취미이다. 구체적이고 개별적이지만, 일반적인 경험에 이르도록 이끌어주는 판단의 출발이 곧 공감으로서의 공통감각이며 이는 보편적으로 전달가능하다. 우리는 공통감을 심리적 의식이나 지각, 욕구의 측면에서가 아니라 분별력이나 판단력의 관점에서 접근해야 한다. 앎의 지평을 열어주는 인식의 관점은 사물을 분별하여 판단하는 것이기 때문이다. 취미판단에 있어서 사유되는 보편적 동의의 필연성은 주관적이지만, 공통감을 전제로 해서 객관적인 것으로서 표상된다. 미적 판단의 토대는 개념에 있지 않고 공통의 감정에 있다. 공통감은 일종의 당위를 내포하고 있는 판단의 정당성을 확립한다. 그것은 모든 사람들이 우리의 판단과 일치할 것을 뜻하는 것이 아니라 일치해야만 함을 뜻한다. 여기서 칸트는 "나는 나의 취미판단을 이 공통감에 의한 판단의 한 실례로 제시하고, 그런 까닭에 나는 이 취미판단에 대해 범례적 타당성을 부여 한다"[33]고 말한다.

　감성적 인식은 논리적으로 보면 혼연하고 모호하게 들리지만, 실제로 우리가 취미라는 이름 아래 판단을 내릴 때 일상생활에서 이를 전제하고 별 이의 없이 받아들인다. 보통의 인간오성인 상식은 사람들이 대체로 알고 있거나 알아야 하는 이해력, 판단력, 사려분별 등으로서 우리가 인간으로서 언제나 기대할 수 있는 최소한의 양식이다. 우리는 공통감을 공통체적 감각이 지향하는 이념으로 이해한다.[34] 칸트는 공통감을 취미판단의 능력과 동일하게 본다. 칸트는 "취미를 감성적 혹은 미적 공통감

33_　I. Kant, *KdU*, §20, 67쪽.
34_　I. Kant, *KdU*, §40, 156-157쪽.

sensus communis aestheticus이라고 부르고, 보통의 인간오성, 즉 상식을 논리적 공통감sensus communis logicus이라고 부른다. 취미란 주어진 표상에 관하여 우리가 느끼는 감정을 개념의 매개 없이 보편적으로 전달할 수 있도록 하는 것을 판정하는 능력이다."[35] 취미는 주어진 표상과 개념의 매개 없이 결합되어 있는 감정들의 전달가능성을 선천적으로 판정하는 능력이다. 칸트가 제기한 공통감은 인간감정의 보편성 및 취미판단의 합의와 연관하여 매우 중요한 개념이다.

아름다움에 대한 미적 판단에서 칸트가 논의하고 있는 필연성은 범례적인 데에 근거하고 있다. 이 필연성은 우리가 명시할 수 없는 어떤 보편적 규칙에서 하나의 실례實例처럼 여겨지는 판단에 대하여 모든 사람이 동의하는 데서 온다.[36] 그런데 보편적 규칙이 구체적인 실제의 본보기로서 적용되며, 범례로서 간주된다. 말하자면, 범례는 일상생활의 여러 현장에서 모범이 되는 실례로서 권장되고 적용된다. 객관적 판단이나 감관적 판단과는 달리 취미판단은 개념에 의해서가 아니라 감정에 의해서만 쾌적하게 하거나 불쾌하게 하는 것을 결정하는 주관적 원리를 요구하며, 그럼에도 보편타당성을 지닌다. 이러한 보편타당성을 지닌 능력으로서의 공통감은 반성적 판단력이다. 취미판단에 있어서의 감정은 단순히 느끼는 어떤 기분을 넘어 마치 그것이 의무나 규범인 것처럼 모두에게 기대된다. 공통감은 인식의 보편적 전달가능성의 필요조건이며, 취미판단에 의해 전제된다. 우리가 머뭇거리지 않고 이에 근거하여 취미

35_ I. Kant, *KdU*, §40, 160쪽.
36_ I. Kant, *KdU*, §18, 62-63쪽.

판단을 내린다는 사실이 이를 입증한다.[37]

칸트는 미적 판단에서의 필연성의 조건을 공통감의 이념으로 본다. 미적 판단에서 어떤 명제와 추론으로부터 구체적이고 개별적인 사실을 이끌어내는 일은 우리가 공통감을 전제하는 이유를 증명하는 데서 제공된다. 이 때 공통감은 원리로서 보다는 오히려 감정으로서 언급된다. 공통감은 쾌의 감정을 공유하고, 그러한 감정이 공유되도록 판정하는 능력이기 때문이다. 취미판단의 타당성에 대한 근거를 밝히기 위한 공통감의 연역은 상호주관적인 타당성이다. 취미란 개인적 욕망이나 욕구에 기인하는 경향성과는 달리 집단이나 사회 안에서만 문제가 된다. 따라서 취미와 연관된 반성과 판단을 요구하게 된다.[38] 취미판단의 주체는 그의 판단이 단지 사적이지만 개인적인 목소리가 아니라 공통감에 근거하여 공적인 음성에 담아 말하고 표현한다. 이는 보편성과 필연성을 요청하는 근거가 된다. 아름다움을 통해 이성 안에 감정의 근거를 놓는 인간에 고유한 내적 성향이 공통감인 것이다.[39] 모든 사람이 거의 예외 없이 미적인 것에 대해 느끼고 판단하는 것을 표현하는 바, 우리는 이를 공통감을 통해 공유한다. 공통감의 무규정적 규범은 실제로 마치 규정적 규범이 행하는 것처럼, 우리에게 전제된다.

앞서 언급했듯이, 칸트는 인간이 서로 소통해야 할 필요성을 뜻하는 소통가능성을 공통감과 연관하여 제시했다. 감정의 소통가능성이란 곧, 전달가능성이다. 실제로 동일한 감관 대상을 감각할 때 느끼게 되는 쾌

37_ I. Kant, *KdU*, §22, 67쪽.

38_ John H. Zammito, *The Genesis of Kant's Critique of Judgment*, Chicago: University of Chicago Press, 1992, 31쪽.

39_ John H. Zammito, 앞의 책, 94-95쪽.

적함 또는 불쾌적함은 사람들에 따라 매우 다르지만,[40] 다름 속에서 같음의 근거를 공통감에서 찾는다. 취미에 대해 판단을 내리는 특성이나 성질은 반성적이어서 구체적이지만 보편적인 이른바 '구체적 보편'을 지향한다. 미적 판단에 대한 보편적 동의나 요청의 근간으로서의 공통감은 사교성과도 연결된다. 칸트의 미적 판단력은 개별사례가 범례적으로 타당하게 된 근거를 찾아 상호주관적인 성격을 마련하여 보편적 원리를 부여한다. 칸트에게서 판단은 개인이나 사태에 관한 세부적인 요소인 개별자individuals 혹은 특수자particulars로부터 개별적인 사물들이 공유하는 특성이나 성질인 보편자universals에 대해 독특하게 접근해가는 방식이다. 우리의 지성은 감관지각의 대상인 개별자들의 공통점을 추상하여 보편자를 만들어낸다. 사유하는 자아가 일반자generals 사이에서 활동하다가 특정 현상들의 개별세계로 돌아갈 때, 정신은 그 특정 현상들을 다룰 새로운 능력을 필요로 한다. 이 새로운 능력인 판단력을 돕는 것은 규제적 이념들을 가진 이성이다.

취미판단을 내릴 때 우리는 다른 사람들의 취미를 성찰하는 가운데, 그들이 내릴 수 있는 가능한 판단들을 아울러 고려하게 된다. 판단 주체로서의 나는 다른 사람들과 함께 하며 공동체를 이루는 한 구성원으로서 판단하는 것이지 이를 벗어난 탈구성원으로서 판단하는 것이 아니다. 또한 판단할 때 나는 이성적 존재자들과 더불어 거주하고 있는 것이지 한갓된 감각장치만 작동시키는 감각적 존재로 머물러 있는 것이 아니다.[41] 이성과의 유비적인 관계에 있는 감성은 공통적 감각의 이념으로서

40_ I. Kant, *KdU*, §39, 153쪽.
41_ Hannah Arendt, 앞의 책, Eleventh Session, 67-68쪽.

의 역할을 수행하게 된다. 미적 판단에 대한 보편적 동의나 요청의 근간으로서의 공통감은 서로 사귀기를 좋아하여 사회를 형성하려는 사교성에도 연결되는 바, 이는 칸트미학을 사회정치적인 영역으로 까지 확장할 수 있는 계기가 된다. 이를테면, 아렌트Hannah Arendt(1906~1975)는 정치적 활동영역의 문제를 칸트의 실천이성의 원리가 아니라 판단이론, 특히 반성적 판단을 토대로 하여 전개한다. 그녀는 개성의 표출과 동시에 다양성을 인정하며 담론의 장을 미적인 공통감에 근거를 두고 펼친다.[42] 공적인 담론의 장은 감성적 인식이 공유하는 공통감과 같아 보인다. 칸트의 미적 판단력은 개별사례가 범례적으로 타당하게 된 근거를 찾아 상호주관적인 성격을 마련하여 보편적 원리를 부여한다. 칸트에게서 판단은 특수자와 보편자에 대한 독특한 접근 방식인 것이다.

취미는 일정부분 공동체가 공유하는 감각인데, 여기서 공감각은 정신에 대한 반성의 결과를 뜻한다. 이 반성은 마치 그것이 감각작용인 것처럼 그리고 분명히 하나의 취미, 즉 차별적이고 선택적인 감각인 것처럼 우리에게 영향을 미친다.[43] 사람의 공통적 감각이 자신의 심성능력의 확장을 가능하게 한다. 만일 사회에 대한 충동이 인간에게 자연스러운 것이라면, 그리고 사회에 대한 그의 적합성과 그에 대한 성향, 즉 사교성이 사회적 존재로서의 인간에게 필수적인 것이라면, 그래서 그것을 인간성에 속하는 속성으로 인정한다면, 우리는 취미를 우리의 감정을 모든 다른 사람들과 소통할 수 있는 판단의 기능으로 간주해야 한다. 따라서 우

42_ Hannah Arendt, *The Life of the Mind*, New York: A Harvest Book, 1978, One/Thinking, Postscriptum.

43_ Hannah Arendt, 앞의 책, Twelfth Session, 71-72쪽.

리는 취미를 모든 사람의 자연적 성향이 욕구하는 것을 진작시키는 수단으로 간주하게 된다.[44]

　인간관계 형성에 매우 중요한 사교성이란 다른 사람과 어울려 사귀기를 좋아하는 성질로서 크고 작은 여러 사회집단을 형성하려는 인간이 지닌 특성이다. 여기서 사교성이란 말은 사회에 적응하는 개인의 소질이나 능력으로서의 사회성이라는 용어보다는 사회적 가치지향의 측면에서 다소 소극적으로 들리지만, 상호간의 미적 정서를 사회 속에서 교감하며 보편적으로 그리고 합리적으로 이해할 수 있는 실마리가 된다. 모든 사람이 어떤 대상에 대해 갖는 쾌감이 미미해서 그 자체로는 어떤 특정한 관심을 끌지 못한다 하더라도, 일반적 소통가능성의 관념은 거의 무한하다고 할 정도로 그 가치를 중대시킨다. 인간은 개인으로서가 아니라 사회의 구성원으로서 자신의 감정을 타인에게 전달하고, 다른 사람과의 사교성 안에 더불어 같이 있는 감성적 존재요, 관계적 존재이다. 인간의 사교적인 경향은 감성적으로 공유하는 공통의 감각, 즉 공통감과 관련된다. 만일 우리가 사회에 대한 본능적 지향을 인간에게 있어 본연의 요건이라 한다면, 우리는 취미를 우리의 감정조차 다른 모든 사람들에게 보편적으로 전달할 수 있도록 해주는 일체의 것을 판정하는 능력으로 간주해야 하며, 따라서 모든 사람들의 자연적 경향성이 요구하는 것을 촉진하는 수단으로 여기지 않으면 안 된다. 이런 촉진 수단은 별 무리 없이 리더로서 조직구성원들에게 강구될 수 있을 것이다.

　리더의 언행 및 감정, 정서가 다른 사람들에게 영향을 미친다는 점에서, 리더란 집단의 감성을 이끌어가는 존재일 수밖에 없다. 이성적 인식

44　김광명, 앞의 책, 111쪽.

보다는 감성적 인식에 바탕을 둔 감성적 리더는 정서적 영향력이 큰 사람이다. 리더가 얼굴표정이나 목소리, 제스처 등을 통해 자신의 감정을 전달하는 능력이 뛰어나면 뛰어날수록 집단 내부에 그의 감정이 퍼지는 강도, 즉 감정의 전염도가 커진다. 또한 취미의 결속력처럼 감성적 집단의 결속력이 클수록 서로의 기분과 감정, 심지어 마음속 깊이 간직하고 있는 정념이나 정서 등을 공유하는 정도도 더불어 커진다. 공감이란 뇌의 기능면에서 볼 때도 사람들의 정서 중추가 일제히 긍정적인 방향으로 작동하는 것을 의미한다.[45] 공감을 불러일으키는 리더십 능력은 곧 감성지능능력이다. 위대한 리더십을 수행하기 위한 것으로서의 감성지능은 그 영역이 사회적 인식능력이나 감정 이입능력, 서비스능력에 까지 미친다. 감성지능의 기반이 되는 전두엽[46] 발달의 기본은 외부자극에서 온다. 감성지능은 유전자적 관련보다는 시간의 흐름과 개인의 경험에 따라 유동적으로 변한다. 따라서 삶을 풍요롭게 만들 감성 지능을 언제든지 높일 수 있음을 의미한다. 감성지능 능력은 타고나는 것이 아니라 후천적으로 타자와의 관계, 곧 사교성 나아가 사회성 속에서 학습되고 터득된다. 인간관계가 소원해지고 메마른 오늘날의 상황에서 감성지능 혹은 감성인식 능력은 집단 내에 공감대를 형성하기 위한 여러 가지 다양한 리더십 스타일 가운데 매우 중요한 기본원칙으로 작용한다.[47]

45_ 다니엘 골먼, 리처드 보이애치스, 애니 미키, 『감성의 리더십』, 장석훈 역, 청림출판, 2005, 67쪽.

46_ 전두엽(前頭葉, frontal lobe)은 대뇌반구의 전방에 있는 부분으로 기억력과 사고력, 추리, 계획, 운동, 감정, 문제해결에 관여하며, 대뇌피질을 구성한다.

47_ 다니엘 골먼, 리처드 보이애치스, 애니 미키, 앞의 책, 74-75쪽.

4. 맺는 말

칸트에 있어 소통 및 전달가능성을 이끄는 능력이 미적 판정능력으로서의 취미이며, 미적 대상을 누구나 경험하기 위한 필수조건은 전달가능성으로서의 공감 및 소통이다. 미적 대상에 대한 판단이 이루어진 공간은 사적인 영역이 아니라 예술계나 예술제도와 같은 공적인 영역으로서 행위자나 제작자 뿐 아니라 비평가와 관찰자가 함께 공유하는 공간이다. 공적인 영역이란 소통이 가능한, 열린 공간이다. 미는 공적 영역인 사회 안에 있을 때에만 우리의 관심을 끈다. 공동체의 구성원이 공유하는 공통감은 개인을 넘어서 사회적으로 전달되는 실천 덕목이다. 인간은 상호의존적이어서 인간적 필요와 욕구를 동료인간에 서로 의존하게 된다. 사람은 자신만의 관점을 벗어나 다른 관점에서 생각하고 느낄 수 있을 때에만 소통할 수 있다. 소통가능한 사람들의 범위가 넓으면 넓을수록 대상의 가치 또한 커질 것이다. 이는 그대로 리더십 역량에로 이어지며 조직의 활성화를 가져 온다.

리더십은 다양한 인간관계를 기초로 타인에게 영향을 미치는 과정이요, 영향력 행사이다. 집단 간, 지역 간, 계층 간, 세대 간, 혹은 상이한 이념 간의 갈등과 불통이 회자되는 요즘의 우리사회 분위기에서 감성적 인식에 근거를 둔 공감과 소통의 리더십은 매우 중요하다.[48] 감성은 각 개인의 삶과 생애에 성공을 가져다주는 주요한 심성 능력으로서 때로는 이성을 훨씬 능가하여 공감적 역량을 발휘한다. 이런 뜻에서 리더십은 과

48_ 최은수 외 , 『뉴리더십 와이드』, 학지사, 2013, 112쪽.

학보다 오히려 예술에 더 가깝다고들 말한다.[49] 최근의 여러 보도에 의하면, 인공지능시대나 4차 산업혁명시대의 미래에 살아남을 직업의 조건 가운데 창조적 지능을 특히 강조한 것이 눈에 띤다. 창조적 지능은 예술적 상상력과 독창성, 그리고 예술적 재능으로 이루어진다. 판명한 학적 인식보다는 혼연한 감성적 인식, 나아가 미적 인식의 의미를 더욱 새겨야 할 대목이다. 리더는 예리한 직관으로 사물을 평가한다. 직관은 타고난 능력과 학습된 기술의 결합체이다. 타고난 능력을 바탕으로 하되, 더 많이 학습된 직관이 리더십 직관으로 연결된다. 리더십 직관이란 눈에 보이지 않는 요소들을 다루고 이해한 다음에, 목표달성을 위해 이를 활용하는 능력이다. 리더는 직관을 통해 눈에 보이지 않는 수많은 상황이나 추세들을 빈틈없이 파악할 수 있어야 한다. 리더십의 원칙은 큰 틀에서 보면 변하지 않겠으나 그 법칙을 적용하는 방법은 리더가 처한 상황에 따라 미묘하게 다르다.[50]

세계를 바라보는 우리의 견해로서의 세계관은 우리가 어떤 사람인가에 따라 결정된다. 또한 우리가 어떤 사람인가에 따라 우리 주위에 어떤 사람들이 모일지도 아울러 결정된다. 리더는 조직의 목표를 위해 구성원들의 도움을 청하기 전에 그들의 마음을 앞서 읽는다. 사람들을 행동하게 하려면 사람들의 마음을 먼저 움직여야 하는 까닭이다. 즉, 사람들에게 무언가를 요구하기 전에 그들의 마음을 움직여야 한다는 말이다.[51] 자신의 감정을 이해하고 자신의 감정이 타인에게 미치는 영향을 이해하

49_ 존 맥스웰, 앞의 책, 136쪽.
50_ 존 맥스웰, 앞의 책, 133쪽.
51_ 존 맥스웰, 앞의 책, 161-163쪽.

는 것이 진정한 자기인식이다. 이 토대위에서 타인의 감정을 이해하고, 타인의 감정에 대응하여 처리할 수 있는 능력이 생긴다. 성공적인 리더가 보유한 자질은 지적 능력, 명료한 사고, 폭넓고 해박한 지식과 같은 지적·기술적 측면이 중요하지만, 요즈음엔 이와 더불어 열정, 설득력, 유대감, 동기부여, 성실성, 도덕감, 자만심의 경계, 긍정적 태도와 같은 감성적 측면이 더욱 강하게 요청된다고 하겠다.[52] 칸트가 제시한 감성적 인식은 감성적 측면에 대해 합리적이고 이성적인 인식의 가능성을 유비적으로 적용함으로써 리더십의 설득력과 정당성을 확보해준다고 하겠다. 감성적 인식은 이성적 인식의 제한된 영역을 다양하게 넓혀주고 보완하는 일을 하며, 우리의 삶을 보다 풍요롭고 여유 있게 한다.

52_ D. Goleman, R. Boyatzis & A. Mckee, *Primal Leadership: Realizing the Power of Emotional Intelligence*, Boston: Harvard Business School Press, 2002, 119쪽.

쾨니히스베르크(현 러시아 칼리닌그라드)에 위치한
임마누엘 칸트의 무덤
(출처 : https://en.wikipedia.org/wiki/Immanuel_Kant#/media/File:Kant_kaliningrad2.png)

7장
칸트와 건축미학

7장 칸트와 건축미학

1. 건축술과 건축미

칸트 사상과 건축을 연관시켜 논의할 근거가 무엇인가. 왜 '칸트와 건축미학'인가에 대해 다소 의아하게 여길 수 있다. 칸트사상의 주요 특징을 요약하자면, 여러 가지를 언급할 수 있겠으나, 형식주의, 주관주의, 실천이성의 이론이성에 대한 우위, 그리고 건축술적인 체계구성이라 하겠다. 앞서 지적한 모든 주요 특징이 마지막에 언급한 건축술적 체계구성과 연관되어 있다. 칸트 철학에서의 건축술적 체계구성이 발단이 되어 건축미와 연관하여 논의할 수 있는 근거가 무엇인가를 밝히는 것이 이 글의 의도이다.

'건축술'이란 건축의 원리와 일치하거나 이와 관계되는 것, 또는 건축적인 설계를 제시하는 구조를 조직하거나 통일시키는 것이다. 여기서 칸트가 '건축술'이라고 함은 실제로 건축에 적용하여 자신의 철학을 구축하였다기보다는 은유적으로 사용한 말이다. 칸트에 의하면, 이성의 체계는 '건축술적'이다. 건축이 지닌 속성이 사유의 단초로 이어진 까닭이다. 건축이 추구하는 구축성이나 체계성은 칸트가 지향하는 철학구조의 체계적 방향과 맞아 떨어진다. 칸트는 사유의 능력을 '이성의 건축술'이라 부른다. '순수이성의 건축술'에서 칸트는 형이상학을 순수하고 선천

적인 지식의 관점에서 이성능력의 비판으로 기술하면서, 순수이성으로 부터 나오는 철학적 지식 전체를 체계적으로 연결 짓는다.[1] 이는 동양을 비롯한 비서구권의 사유와 비교해 볼 때, 서구적 사유의 본성이 매우 건축적 혹은 건축술적이라는 사실과 동일한 연장선 위에 있다.

여기서 '건축술'이란 전체 이념에 근거하여 학學의 체계를 세우는 기술이나 이념 그 자체를 가리키거나 또는 일반적인 도해나 윤곽을 가리킨다. 칸트는 미학이라는 학명을 최초로 부여한 바움가르텐이 형이상학적 지식의 구조를 묘사하고 있는 그의 『형이상학Metaphysica』(1739)에서 정의한 '건축술'이란 말과 람베르트Johann Heinrich Lambert(1728~1777)가 그러한 구조를 세우는 기술이라고 파악한 저술 『건축술Architectonik』(1764년에서 쓰여 졌으며 1771년에 출간됨)을 자신의 철학에서 잘 결합하고 있다. 칸트는 『순수이성 비판』의 제3장인 「선험적 방법론」에서 '순수이성의 건축술'이란 주제를 걸고 건축술을 탐구하고 있다. 칸트는 건축술을 우리 인식에서의 학學의 원리로서 보며, 나아가 인식의 집합으로부터 하나의 체계를 끌어내는 기술로 본다.[2] 그 체계는 구조화된 통일성으로 특징지어지며, 학學의 여러 부분들이 서로 관계를 맺고 있다. 건축술의 목적은 과학적 발견에 기인한 경험적 기준으로부터 유래하는 것이 아니라 오히려 그것들을 예상함으로써, 기술적인 것과는 구분된다. 일찍이 칸트는 『순수이성 비판』에서 인간이성을 본성상 건축술로 정의했다. 그리고 그는 모든 지식을 하나의 가능한 체계에 속하는 것으로 보았다. 인간이성의

1_ KrV, A841/B869. (Kritik der reinen Vernunft, Hamburg: Felix Meiner, 1971, 본문에서 KrV로 표시, 초판은 A로, 재판은 B로 표시한다.)

2_ KrV, A832/B860.

가능한 체계 또는 건축술은 철학으로서 '순수이성의 건축술'에서 밝혀진다. 있는 바그대로의 존재론적 철학이 아니라 인간이성의 체계에 대한 일반적 기술 혹은 윤곽으로서의 철학인 것이다. 이러한 건축술을 실행하는 이상적인 철학자는 단지 인간이성의 산출물을 기술적인 제작자의 작업으로서 성찰하는 것이 아니라 인간이성의 입법자로서 행위한다.[3] 칸트는 계속해서 인간이성의 건축술의 윤곽을 드러내는 바, 그것은 자연과 자유라는 두 영역이다. 그리하여 '있는 바의 존재'를 다루는 자연철학과 '해야 할 당위'의 도덕철학 사이의 구분을 강조한다.[4] 주지하는 바와 같이, 『판단력비판』의 등장으로 두 철학 영역사이에 놓인 간극 위에 다리가 놓여져 매개되고 그의 비판철학체계 전체가 비로소 완성된다. 철학체계에 대한 관심과 더불어 칸트는 볼프Christian Wolff(1679~1754)의 백과사전적 철학 또는 일반철학philosophia generalis의 기획을 물려받는다. 이 기획은 독일철학이 신생의 자연과학뿐 아니라 법률, 신학, 의학과 같은 별개 학문에 대비하여 옹호하고 변호한 형태를 띠고 있다. 건축술적 체계로서의 철학의 관점은 칸트 이후 피히테Johann Gottlieb Fichte(1762~1814)의 주관적 관념론, 셸링Friedrich Wilhelm Joseph von Schelling(1775~1854)의 객관적 관념론, 그리고 헤겔Georg Wilhelm Friedrich Hegel(1770~1831)의 절대적 관념론으로 이어져 번창하였으나 헤겔의 사후 19세기 중반에 이르러서는 차츰 시들해졌다.[5]

건축술은 '체계의 기술이요, 예술'이다. 체계적 통일성은 무엇보다도

3_ *KrV*, A839/B867.
4_ *KrV*, A840/B868.
5_ Howard Caygill, *A Kant Dictionary*, Oxford: Blackwell Publishers Ltd, 1997, 84-5쪽.

학문을 위한 공동의 인식이기 때문이다. 공동의 인식은 단지 집합으로 부터 하나의 체계를 만든다. 건축술은 우리의 인식일반의 학문적인 혹은 과학적인 가르침이다. 체계의 통일성은 단지 '기술적인technisch' 통일이 아니라 '건축술적이고architektonisch' 내적이며, 서로 유기적으로 접합되고 연결된 통일을 이룬다. 이를테면 순수이성의 건축술은 순수이성 인식의 체계학이라 하겠다. 학문의 건축술이란 이념에 따른 체계이며, 그 체계에서 학은 친근성을 고려하여 그리고 체계적 결합을 고려하여 인류가 관심을 갖는 인식의 전체 측면에서 고려되어야 할 것이다.[6] 『판단력비판』의 몇몇 곳에서 건축예술에 대한 언급이 있긴 하나 본격적인 논의라 하기에는 지엽적이고 단편적인 데에 지나지 않는다. 그럼에도 이 글에서는 칸트가 바라보는 건축예술을 그의 미학이론과 연관하여 살펴보려고 한다.[7]

6_ Rudolf Eisler, *Kant Lexikon*, Hildesheim · Zürich · New York: Georg Olms Verlag, 1984, 43쪽.

7_ 필자의 건축미에 대한 관심은 특별한 계기로 인해 싹터왔음을 여기에 간략히 밝히고자 한다. 1980년 5월 광주에서 분출되었던 5.18 민주항쟁을 기념하기 위해, 2003년 '아시아문화중심도시 조성계획 보고회'를 통해 국가적 차원에서 아시아문화중심도시조성사업이 국책사업으로 추진되었다. 그 핵심 시설물인 국립아시아문화전당은 2005년 12월 국제건축설계공모경기(심의위원장: 김종성)를 통해 널리 알려졌으며, 그 결과 건축가 우규승이 설계한 "빛의 숲"이 당선작으로 선정되었다. 여기에 필자는 국내외의 저명한 건축가들이 참여한 가운데, 유일하게 미학자/예술철학자로서 심의에 참여하여 건축에 대한 미적, 예술철학적 조망을 하면서 건축미에 대한 지대한 관심을 갖게 되었다. 특히 건축물이 들어설 곳의 역사적, 문화적 요인과 함께 가까이 흐르는 광주천변이 극락강과 영산강으로 합류해가는 흐름새, 멀리 보이며 광주를 감싸 안은 듯한 독특한 산세의 무등산을 비롯한 자연경관과의 조화, 그리고 민주·인권·평화 및 미향(味鄉)·예향(藝鄉)·의향(義鄉)이라는 전통도시의 미래지향적 이념과 가치가 어떻게 국립아시아문화전당에 실현될 것인가를 숙고하게 되었다.

건축미학은 건축물을 아름답게 꾸미고 배치하기 위하여 연구하는 학문이다. 유능한 건축가이자 탁월한 미학자인 미헬리스Panayotis A. Michelis(1903~1969)는 예리한 통찰력으로 건축의 실제와 미학 이론의 두 영역을 아우르면서, 고대부터 현대에 이르기까지 예술로서의 건축을 분석하고 건축에 대한 미적 경험을 이론적으로 종합하고 있다.[8] 여기서 우리는 특히 칸트의 미학과 연관하여 건축에 대한 미적 경험이나 미적 판단의 특성을 논의하는 것이 어떻게 가능한가에 대한 문제를 제기하게 된다. 오늘날 건축의 문화적 기반을 이해하기 위해서도 건축미학에 대한 논의가 필요하다. 그리하여 근대미학을 정초하고 완성한 칸트의 미학을 근거로 새로운 건축의 문화적 기반에 대한 전망을 건축공간에 대한 미적 경험과 연관하여 살피는 작업은 퍽 의의있는 일이라 하겠다.

우리가 산다는 것은 집이라는 건축물에 삶의 흔적을 남기는 일이며, 오랫동안 시간이 축적된 집은 그 자체로 스스로의 생활사 및 존재사를 보여 주기에 부족함이 없다.[9] 여기에 건축의 특유한 시·공간적 의미가 담겨 있다. 건축이란 "기능, 공간, 공학, 재료, 형태 등 다양한 요소의 집합체"[10]로 비로소 가능하다. 건축으로 인해 생성된 내부공간은 건축을 존재하게 하는 원동력이다. 그리고 건축공간의 여기저기에 우리의 미적 감정이 실려 있다. 미적 감정을 창출할 만한 건축공간은 어떤 곳일까? 공간은 사물들이 소유하는 하나의 특성이라기보다는 그 안에서 사물들,

8_ 파나요티스 A. 미헬리스, 『건축 미학 Architecture as an Art 』, 김진현 역, 까치글방, 2007.
9_ 에드윈 헤스코트, 『집을 철학하다-당신의 집은 어떤 의미인가요?』, 박근재 역, 아날로그, 2015, 243-245쪽.
10_ 임석재, 『건축과 미술이 만나다 1945~2000』, 휴머니스트, 2008, 46쪽.

그리고 사람의 일이 '일어나고 발생하는' 어떤 곳이다.[11] 시간이 채워진 내용으로서의 공간은 모든 사태 발생의 선천적 조건으로서 먼저 주어져 있다. 어떤 건축가는 건축문화의 미학적 기반에 즈음하여 '건축미학'보다 '건축윤리'가 더욱 중요한 시대가 도래했다고 언급하기도 한다. 이러한 사고는 미학과 윤리를 별개의 것으로 보는 데 기인한다. 그런데 미를 도덕성의 상징으로 파악하는 칸트 미학에서는 이미 건축미학에 건축윤리의 단초가 포섭되어 있다고 보아야 할 것이며,[12] 전통적인 서구 고전 미학에서도 미美와 선善은 별개의 개념이 아니라 하나의 통합된 개념으로서의 칼로카가티아Kalokagathia임을 잊지 말아야 할 것이다.[13]

세상에 알려진 제일 오래된 건축 문헌은 기원 전 1세기경에 활약한 고대 로마의 기술자이자 건축가인 비트루비우스Marcus Vitruvius Pollio에 의해 작성된 『건축술에 대하여De Architectura』이다. 이는 10권으로 구성된 일종의 건축학 논문으로서, 로마건축을 집대성한 것이라고 할 만하다. 비트루비우스에 따르면, 좋은 건물은 반드시 견고함firmitas, 유용성utilitas, 아름다움venustas에 관한 세 개의 이론을 만족시켜야 하는데, 다시 말하자

11_ Roger Scruton, *The Aesthetics of Architecture*, London: Methuen & Co. Ltd., 1979, 81쪽.
특히 '일어나고 발생하다'는 의미의 독일어가 'geschehen'이라는 동사인데, 여기서 역사를 뜻하는 Geschichte가 유래한다. 곧 '역사는 자유의 생기(生起)'이다.

12_ 미국의 시인이자 사상가인 에머슨(Ralph Waldo Emerson, 1803-1882)은 유럽 체류의 거의 마지막에 이르러 1833년 9월3일자 일지에서 "완벽한 아름다움이 완벽한 선이라는 것은 오래된 계시"라고 언급했다. (James E. Miller, *Examined Lives: From Socrates to Nietzsche*, 『성찰하는 삶』, 박중서 역, 현암사, 2012, 554쪽 참고.)

13_ 칼로카가티아(Kalokagathia)는 아름답고도 선한 것으로, 미를 뜻하는 칼로스(Kallos)와 덕 또는 선을 뜻하는 아가토스(Agathos)의 합성어이다.

면 튼튼한 상태를 유지하는 내구성, 사용되는 목적에 적합한 효용성, 미적인 즐거움을 자아내는 아름다움이 그것이다. 비트루비우스에 따르면, 건축가는 가능한 한 건축의 이 세 가지의 자질을 각각 만족시키기 위해 노력해야 한다. 정도의 차이는 있겠으나, 이는 고·중세 및 근대를 거쳐 오늘에 이르기까지 건축 일반에 널리 적용되고 있는 이론이라 하겠다. 이를 칸트의 맥락에서 보면, 유용성의 확장으로서의 합목적적인 미를 언급할 수 있으며, 미적인 즐거움은 반성적인 즐거움으로 보아 주관성을 넘어 주관적 보편성을 논할 수 있을 것이다.

이탈리아 초기 르네상스의 철학자이자 건축가인 레온 바티스타 알베르티Leon Battista Alberti(1404~1472)는 장식적 요소를 사용하여 건축의 본래적 구조를 잘 드러내면서, 건축에서의 장식을 아름다움을 위해 필요한 것으로 보았다. 그는 장식의 역할을 언급하며 형태적 아름다움을 건축의 비례, 균형, 조화에서 찾았다.[14] 특히 알베르티에게 있어 비율의 규칙들은 이상적인 인간의 모습인 황금률을 지배하는 것이었다. 아름다움의 제일 중요한 양상은 외적으로 적용된 그 무엇이 아니라 사물에 내재하는 부분이고, 보편적이며 진리에 기초해야만 받아들여질 수 있었다. 비트루비우스가 언급한 '유용성'을 대체할 '기능'은 건물의 실용적인 면뿐만 아니라 심미적인, 심리적인, 문화적인 활용 및 인식과 즐거움의 범주를 포함시키는 것으로 보인다. 바로 칸트미학에서의 합목적성과 연결되는 대목이다. 이는 자연의 목적론과 더불어 20세기 후반에 새로운 구조와 기능, 지속 가능성에 대한 고려, 이를 기반으로 한 건축의 새로운 개념을

14 알베르티의 이러한 지적에도 불구하고, 장식없는 건축은 가능하나, 기둥과 기둥을 가로 지른 대들보 없는 건축은 불가능함을 인식해야 한다.

지향하는 것으로 보인다. 건물은 재료의 생산을 포함하여, 주변 자연 환경과 건축 환경의 조화, 지속 가능한 삶의 공간과 역동성을 고려할 때 칸트의 자연관과 더불어 그의 자연미에 대한 요청은 새겨볼만한 언급이라 하겠다.

건축의 기본과 본질을 토대로 인간의 삶을 자연스레 담고 있는 공간은 미적 체험이 가능한 곳이며 곧 예술적 취향과 의지가 펼쳐질 영역이다. 건축의 공간 및 형태는 별개의 것으로 있는 것이 아니라 인간의 삶과 맺는 관계 속에서 체험된다. 건축은 단순한 구축물이 아니라 인간의 감정과 감각을 담아 표현하는 매체이기 때문이다.[15] 예술작품을 감상하려면 인간에 대한 이해가 선행되어야 하듯이[16] 건축공간을 경험한다는 것은 건축가의 자연과 인간 그리고 사회를 보는 시선에 공감해야 한다. 여기에 칸트의 인간학적 지평이 함께 한다. 칸트에 따르면, 모든 예술은 미적 이념의 표현인 바, 그것은 상상력 혹은 구상력의 유희를 위한 소재를 생산하는 형식에서 합리적 이념을 표현하는 것이다. 건축에 대한 논의는 칸트의 미이론에서 크게 드러나거나 나타나지는 않는다. 하지만 그의 미이론인 취미비판과 취미판단은 건축의 미학과 철학에 대한 논의에 심오한 암시를 던져주고 있다.[17] 이제 건축일반에 적용할 수 있는 칸트

15_ 조승구/박희영, 「칸트의 숭고개념의 재해석을 중심으로 한 현대건축에 재현된 숭고의 개념에 대한 연구」, 『대한건축학회 연합논문집』, 11권1호(통권37호), 2009년3월, 4쪽.

16_ 김광명, 『인간에 대한 이해, 예술에 대한 이해』, 학연문화사, 2008 참고.

17_ Paul Guyer, "Kant and the Philosophy of Architecture", *The Journal of Aesthetics and Art Criticism*, Vol.69, No.1, SPECIAL ISSUE: The Aesthetics of Architecture: Philosophical Investigations into the Art of Building (Winter 2011), 13쪽.

의 미이론을 살펴보면서 그의 건축미가 담고 있는 내용을 고찰해보려고
한다.

2. 무관심적 만족과 건축

우리가 주의를 기울이는 "관심이란 어떤 대상의 현존의 표상과 결합
되어 있는 만족을 말한다."[18] 현존하는 대상에 대한 표상으로부터 오는
만족은 욕구능력의 규정근거와 결부되거나 욕구능력과 관계를 갖는다.
그런데 "대상이 아름답다고 말하고, 내가 취미를 가지고 있다는 것을 증
명하기 위해 중요한 것은, 나로 하여금 대상의 현존에 좌우되도록 하는
요인이 아니라, 내가 나 자신의 내부에 있어서 이러한 표상에 대하여 부
여할 수 있는 의미라고 함은 아주 명확한 것이다."[19] 미에 관한 판단에
조금이라도 관심이 섞여 있으면, 그 관심으로 인한 그런 판단은 매우 편
파적일 수밖에 없다. 관심이 배제된 순수한 취미판단이라고 함은 누구
나 승인하지 않으면 안 된다. 대상의 현존에 마음이 이끌려서는 안 되며
냉정해야 하고, 내 자신의 내부에서 부여하는 의미가 중요하다. 대상의
현존이란 현상의 변화에 따라 일관적이지 않거니와 변하기 쉬우며 편파
적일 수 있기 때문이다. 칸트는 우리가 오두막집이라 하더라도 살기에
알맞다면, 결코 호화로운 건물을 짓기 위한 노고를 하지 않으리라고 말
한다. 살기에 알맞다는 것은 우리 내부에 기인하여 부여된 주관적 의미

18_ KdU, §1, 5.
19_ KdU, §2, 6.

인 것이며, 객관적으로 관여할 일이 아니다.

취미판단에 있어서의 순수한 무관심적 만족에 대하여 관심과 결합되어 있는 만족을 여기에 대립시켜 볼 때, 만족의 대상에 관한 판단은 전연 무관심적이지만, 그러나 또 매우 집중된 관심을 끄는 것일 수 있다고 칸트는 말한다. 그러한 판단은 관심에 기초를 두지 않으면서도 관심을 환기하며, 순수한 도덕적 판단은 모두 그러한 판단이다.[20] 만족의 대상에 대한 판단이 매우 관심을 끌며, 나아가 관심을 환기한다는 것은 무관심적이라는 것과 얼핏 상충되어 보인다. 하지만 여기서 우리는 무관심이란 관심의 부재나 부정이 아니라 오히려 특유한 관심을 끌기 위한 독특한 방법임을 알 수 있다. 일종의 무관심의 관심인 셈이다. 무관심은 어느 한 편에 치우침이 없는 조화로운 관심이요, 관심의 절정에 있는 관조와도 같은 어떤 경지가 아닐까 생각해본다. 다시 말하면 무관심이란 관심의 조화로운 경지이다. 무관심이란 불교적 용어로 표현하면 무심無心이다. 무심이란 문자 그대로 '감정이나 생각하는 마음이 없음'을 뜻하지만, 불교에서는 '속세에 전혀 관심이 없는 경지'를 일컫는다. 속세의 욕구로 채워진 유심有心이 아니라 욕구를 벗어난, 나아가 욕구를 버린 무욕의 마음으로서의 평정심이다. 예를 들어 우리는 고즈넉한 불교 사찰에서 몸과 마음을 비우는 무심한 경지를 체험할 수 있다. 취미판단은 그 자체로서는 전혀 어떠한 관심도 정초하지 않는다. 오직 더불어 존재하는 사회에 있어서만 취미를 갖는다는 것이 미적 관심을 끌게 된다.

욕구능력과 관계를 맺고 있는 한에서 쾌적한 것 및 선한 것은 만족을 수반한다. 쾌적한 것은 외부세계의 자극stimulos을 받아들이고 느끼는 만

20_ KdU, §2, 7.

족을 수반하고, 선한 것은 순수한 실천적 의지에 기반을 둔 만족을 수반한다. 실천적 만족은 대상의 표상에 의해서 규정될 뿐 아니라, 동시에 주관이 대상의 현존과 결부되어 있다고 하는 표상에 의해서도 규정된다. 취미판단은 대상의 현존에 무관심하고, 오직 대상의 성질을 쾌 혹은 불쾌의 감정과 결부시킨 판단이며, 관조적이다. 관조는 개념을 목표로 하지 않으며,[21] 무개념적, 무관심적 관조인 것이다. 취미판단은 인식판단이 아니며, 이론적 판단도 실천적 판단도 아니다. 따라서 개념에 기초를 둔 것이 아니며, 개념을 목표로 삼고 있지도 않다. 즉, 무개념적이다. 그런데 무개념이란 아무런 개념이 없다기보다는 무개념적 개념이라는 뜻에서 어떤 개념에도 적합한 합개념적이라는 의미를 담고 있다고 하겠다. 쾌적한 것, 아름다운 것, 선한 것은 표상들과 쾌 · 불쾌의 감정과의 세 가지 서로 다른 관계를 나타낸다. 우리는 쾌 · 불쾌의 감정에 대한 관계에 근거해서 대상들이나 표상방식들을 서로 구별한다.

쾌적하다는 것은 어떤 사람의 기분이 상쾌하고 즐겁도록 감관적으로 쾌락을 주는 것이며, 아름답다는 것은 마음에 흡족함을 주는 것이고, 선하다는 것은 타인에게 존중받고 인정받는 것이다. 쾌적함의 상태란 이성이 없는 동물에게도 타당하지만, 아름다움은 오직 인간에게만, 즉 동물적이면서도 이성적인 존재자인 인간에게만 타당하다. 그러나 선은 모든 이성적 존재자 일반에게 타당하다. 그리고 아름다움에 관한 취미의 만족만이 무관심적이고 자유로운 만족이다. 취미의 만족에 있어서는 감관의 관심이나 이성의 관심도 찬동을 강요하는 일이 없다. 만족은 경향성이나 은혜 혹은 경외에 관계한다. 은혜야말로 유일하게 자유로운 만

21_ KdU, §5, 14.

족이다. 경향성의 대상도 또 이성 법칙에 의해서 우리의 욕구에 과해지는 대상도 우리가 임의로 어떤 무엇인가를 쾌의 대상으로 삼을 수 있는 자유를 우리에게 허용하지 않는다.[22]

모든 관심은 욕구에 기인하는 어떤 필요를 전제로 하거나 그러한 필요를 불러일으킨다. 만약 필요를 전제로 하며 욕구에 기인하는 관심이 찬동을 규정하는 근거가 되면, 관심은 이미 대상에 관한 판단으로부터 자유를 빼앗고 마는 것이다. 도덕적 성향은 실천적 명령을 포함하고 있으며 필요를 불러일으키지만, 도덕상의 취미는 만족의 대상을 즐길 뿐이요, 필요에 집착하지 않는다.[23] 미에 관한 취미판단에 있어서 표상되는 어떤 대상에 관한 만족은 모든 사람들에게 요구하는 보편적이지만, 이는 결코 개념에 기초를 둔 것이 아니며 주관적이다. 만약 도덕적 규범이나 원리, 당위와 같은 개념에 기초를 둔다면 선이 될 것이다. 보편타당성에 대한 요구는 어떤 것이 아름답다고 말하는 우리의 판단에 본질적으로 속한 까닭에 그 판단에 있어 이러한 보편타당성을 생각하지 않는다면 미라는 용어를 사용할 수 없다. 오히려 개념과는 무관하게 만족을 주는 것은 모두가 쾌적한 것에 속하게 된다. 쾌적에 관한 취미는 단지 개인적 판단을 내리고, 미에 관한 취미는 일반적으로 타당한 공적인 판단을 내리는 것이다. 쾌적에 관한 취미나 미에 관한 취미는 대상의 표상과 쾌·불쾌의 감정을 고려하여 대상에 대해 미적 판단을 내리는 한, 전자는 감관적 취미이고, 후자는 반성적 취미이다.[24]

22_ *KdU*, §5, 15.
23_ *KdU*, §5, 16.
24_ *KdU*, §8, 21-22.

어떤 개념이 비록 단지 경험적 개념에 지나지 않는다 하더라도 객체의 개념에 기초를 두고 있지 않은 보편성이란 전혀 논리적이 아니라 미적이다. 그러한 보편성이란 판단의 객관적 양을 내포하고 있는 것이 아니라 단지 주관적 양만을 내포하고 있다. 칸트는 이러한 보편성에 대해 일반 타당성이라는 말을 사용한다. 그러나 이 말은 어떤 표상과 인식능력과의 관계가 타당함을 표시하는 것이 아니라, 표상과 쾌 혹은 불쾌 감정과의 관계가 모든 주관에 대하여 타당함을 드러내 보이는 것이다. 이는 객관적 보편타당성에 대하여 주관적 보편타당성이며 미적인 보편타당성인 것이다.[25] 개념에 기초를 두고 있지 않은 미적 보편타당성으로부터는 논리적 보편타당성을 추론할 수 없다. 미적 판단은 전혀 개념이나 객체와 관계하지 않는다. 어떤 판단에 부여되는 미적 보편성은 특수한 성질의 것으로서 주관적 보편타당성이다. 미적 보편성은 미美라는 술어를 논리적 범위 전체에서의 객체의 개념과 결부시키지 않지만, 이 술어를 판단자들의 범위 전체에 확장시킨다. 논리적 양에서 본다면 모든 취미판단은 단칭판단이다. 대상을 쾌 혹은 불쾌 감정에서 직접 파악해야 하고 개념에 의해 파악해서는 안 된다. 취미판단은 객관적이고 일반적으로 타당한 판단들의 양을 가질 수 없다.[26]

취미판단은 모든 사람들에 대한 타당한 보편성의 미적인 양을 갖지만, 쾌적한 것에 관한 판단에 있어서는 그러한 양을 찾을 수 없다. 감관적인 판단은 취미판단과 구별된다. 선에 관한 판단은 객체의 인식으로서 객체에 관하여 타당하고, 그런 까닭에 모든 사람들에게 타당하다. 단지 개

25_ *KdU*, §8, 23.
26_ *KdU*, §8, 24.

념에 의해서만 어떤 대상을 판정한다면, 미의 표상은 모두 사라지고 만다. 어떤 것이 아름답다고 승인하는 개념이나 규칙은 있을 수 없기 때문이다. 모든 사적인 감각은 관찰자만을 위해서 그리고 관찰자만의 만족을 결정하는 데 지나지 않다. 취미의 판단에 있어서 요청되는 것은 개념을 매개로 하지 않은 만족에 관한 보편적 찬동이다. 미적美的인 것과 동시에 모든 사람들에 대해 타당하다고 여겨질 수 있는 미적 판단이 가능하다. 취미판단 자체가 모든 사람들의 동의를 요청하는 것은 아니다. 취미판단은 이러한 동의를 규칙의 한 사례로서 모든 사람들에게 요구할 뿐이다. 그리고 이러한 사례가 장차 범례가 되어 보편적으로 적용된다. 취미판단은 이 사례에 관한 확증을 개념에서 기대하는 것이 아니라 다른 사람들의 찬성이나 찬동에서 기대한다. 그러므로 보편적 찬동이란 개념이 아니라 하나의 이념에 지나지 않는다.[27]

취미판단에 있어서 쾌의 감정이 대상의 판정에 선행하는가, 또는 대상의 판정이 쾌의 감정에 선행하는가 하는 문제를 밝힐 필요가 있다. 만일 주어진 대상에 관한 쾌의 감정이 대상의 판정보다 선행한다고 가정하고, 또 취미판단에 있어서 대상의 표상이 승인을 받는 것은 오직 이러한 쾌감을 모든 사람들에게 보편적으로 전달할 수 있을 뿐이라고 가정한다면, 그러한 생각은 자기모순에 빠지게 될 것이다. 대상은 표상에 의해서 주어지며, 쾌감은 이 표상에 직접 의존되어 있을 것이므로, 그러한 쾌감이란 감관적 감각에 있어서 일어나는 한갓된 쾌적함 이외의 것이 아닐 것이고 사적인 타당성만을 갖는다.[28] 취미판단의 주관적 조건은 취미판단

27_ *KdU*, §8, 25-26.
28_ *KdU*, §9, 27.

의 기초이며, 대상에 관한 쾌감을 그 결과로서 초래하는 바는 주어진 표상에 의해 일어나는 심적 상태의 보편적 전달가능성이다. 원래 보편적으로 전달될 수 있는 것은 인식과 인식에 속하는 표상이다. 표상은 인식에 속하는 한에서 객관적이며, 객관적임으로 인해 모든 사람의 표상력이 합치되고 하나의 보편적인 관계를 갖게 된다.

표상의 보편적 전달가능성에 관한 판단의 규정근거가 단지 주관적인 것으로, 즉 대상의 개념과 무관한 것으로 생각된다. 그렇다면 표상력들이 주어진 표상을 인식일반에 관계시키는 한에서, 이 규정근거는 이러한 표상력들의 상호관계에 있어 나타나는 심적 상태이다. 대상은 표상에 의해 주어지며, 표상으로부터 인식이 성립되기 위해서는, 표상에는 직관의 다양을 결합하는 구상력과 그 다양한 표상들을 개념에 의해 통일하는 주체의 오성이 필요하다. 대상이 표상에 의해 주어질 때 표상에 있어서 인식능력들이 자유롭게 유희하는 상태는 보편적으로 전달될 수 있어야 한다. 왜냐하면 인식이란 객체의 규정이요 또 주어진 표상들은 어떠한 주관에 있어서든 이 규정과 합치해야만 하는 만큼, 인식은 모든 사람들에게 타당한 유일의 표상방식이기 때문이다. 취미판단에 있어 표상방식이 갖는 이 주관적인 보편적 전달가능성은 일정한 개념을 전제하지 않고 성립되어야 한다. 이는 '구상력과 오성의 자유로운 유희'에서 나타나는 심적 상태이다. 대상이나 대상을 주어지게 하는 표상의 주관적인 미적 판정은 대상에 관한 감정에 선행한다.[29] 대상에 대한 판정 이후에야 비로소 대상에 관한 감정 여부가 가능하다는 말이다. 대상의 판정과 대상에 대한 감정은 엄밀하게 보면 선후관계가 있지만, 실제로는 대부

29_ *KdU*, §9, 28-29.

분 동시에 일어난다고 보아야 할 것이다. 이것은 마치 시각과 지각의 시간적 선후관계가 있지만, 거의 동시에 시지각이 성립한다고 보는 것과도 같은 이치이다. 대상을 건축에 적용하여 보면, '보는 일'과 '아는 일'의 경우도 마찬가지이다.

자신의 심적 상태를 인식능력과 관련하여 전달할 수 있으며, 여기에 일종의 쾌감을 수반하는 일은 인간의 자연적인 사교적 경향에 의해서 경험적으로나 심리학적으로 쉽게 설명할 수 있다. 우리가 어떤 것을 아름답다고 부르는 경우에, 우리는 우리가 느끼는 쾌감을 취미판단에 있어서 다른 모든 사람들에게도 필연적인 것으로 요구한다. 그리하여 마치 그것이 대상에 관하여 개념상으로 규정된 듯한, 그 대상의 성질로 간주되어야 하는 것처럼 생각한다. 미란 주관의 감정에 대한 관계를 떠나서는 그 자체만으론 아무 것도 아니다. 취미판단은 객체를 개념에 의존하지 않고 만족과 미라는 술어에 관해서 규정한다. 인식 일반의 성립에 필요한 활동을 하도록 하는 것이 감각이다. 취미판단은 이러한 감각이 보편적으로 전달될 수 있다는 것을 요청한다.[30]

목적을 만족의 근거라고 볼 때, 목적은 언제나 모두가 쾌감의 대상에 관한 판단을 규정하는 근거로서의 관심을 수반한다. 그러니까 목적은 만족의 근거로서 관심을 수반한다. 그런데 미적 대상은 합목적성과 무관심성을 주된 특성으로 한다. 미적 대상으로서의 건축을 바라볼 때, 이러한 합목적성과 무관심성은 그대로 주된 특성이 된다. 특정 기능과 효용성이 아니라 복합적으로 합목적적인 건축이 살기에 넉넉할 것이다. 우리가 내리는 취미판단은 인식판단이 아니라 미적 판단이며, 따라서 대

30_ KdU, §9, 30-31.

상의 성질에 관한 개념과 이런저런 원인에 의해 대상이 내적으로 또는 외적으로 가능하다는 데 관한 개념을 다루는 것이 아니라, 어떤 표상에 의하여 규정되는 한에서 표상력들의 상호관계만을 다룬다.[31] 목적이 만족의 근거이긴 하지만, 취미판단이 취하는 미적 만족의 기초는 대상이 표상하는 방식의 합목적성의 형식이다. 그런데 미적 판단에 적용되는 것은 주관적 합목적성이다. 이는 칸트가 언급한 오두막이 주는 편안함이나 아늑함과도 같다. 주관적 합목적성의 의미를 살펴보기로 하자.

3. 미 일반이 지닌 주관적 합목적성

우리가 어떤 대상을 아름답다고 규정하는 제반 관계는 쾌의 감정과 결합되어 있으며, 취미판단은 이 쾌의 감정이 동시에 모든 사람에게 타당하다고 언명한다. 일체의 목적을 떠나 대상을 표상할 때 주관적 합목적성의 형식만이 개념을 떠나 보편적으로 전달될 수 있다고 판정되는 만족을 성립시킬 수 있고 취미판단을 규정하는 근거가 될 수 있다.[32] 순수한 취미판단은 외부의 자극이나 감동과는 무관하다. 취미가 만족을 위해서 외부자극과 그로 인한 감동이 한데 섞일 필요가 있다거나 찬동의 표준으로 삼는다면, 취미는 언제나 상식에 어긋나고 몰교양하며 미개한 상태를 벗어나지 못한다. 그러므로 자극과 감동의 영향을 받지 않는 취미판단, 따라서 단지 형식의 합목적성만을 그 규정근거로서 갖는 취미판단

31_ *KdU*, §11, 34.
32_ *KdU*, §11, 35.

이 곧 순수한 취미판단이다. 미적 판단도 이론적, 논리적 판단과 마찬가지로 경험적 판단과 순수한 판단으로 구분할 수 있다. 전자는 어떤 대상이나 대상의 표상방식에 관하여 쾌적함 또는 불쾌적함을 진술하는 것이다. 후자는 그에 관하여 미를 진술하는 것이다. 전자는 감관판단으로서 실질적 미적 판단이요, 후자는 형식적 미적 판단으로서 본래의 취미판단이다. 취미판단은 그 규정근거에 단지 경험적인 만족이 섞여 들어가지 않는 한에서 순수하다.³³ 경험의 개입으로 인한 일반화의 어려움이 있기 때문이다. 이러한 형식적 합목적성은 건축미에도 그래도 적용된다. 외부의 자극이나 감동은 일관성이 없고 변하기 쉽기 때문이다.

회화와 조각술, 그리고 모든 조형예술에 있어서, 나아가 건축예술과 조원예술에 있어서도 그것이 미적 기술, 즉 예술인 한, 본질적인 것은 형상이나 모양에 대한 설계로서의 도안이다. 그리고 도안에 있어서 취미에 맞는 일체의 구도의 기초를 결정하는 일은 감각에 있어 즐거움을 주는 것이라기보다는 단지 그 형식에 의해서 만족을 주는 것이라 하겠다. 즉, 우선적인 것은 감관으로부터 오는 즐거움이 아니라 형식으로 인한 만족이다. 취미와 연관하여 도안을 제시함으로써 감각의 즐거움 보다는 형식의 만족을 강조한 것이다. 그리고 감관대상들의 일체의 형식은 정태적 모습의 형태이거나 역동적 모습의 유희이다. 유희는 시ㆍ공간에서 작용한다. 형태의 유희, 즉 공간에 있어서의 유희로서의 몸짓과 무용이거나 또는 감각의 한갓된 유희, 즉 시간에 있어서의 유희이다. 순수한 취미판단의 본래의 대상이 되는 것은 형태의 유희에 있어서 도안이다.³⁴

33_ *KdU*, §14, 38-39.
34_ *KdU*, §14, 42.

특히 건축에서 목적에 따라 실제적인 계획을 세워 명시된, 적절한 구조나 형상이 그려진 도면은 형태의 유희에 있어서 도안의 대표적 예라 하겠다.

치장이나 꾸밈을 위한 부가물로서의 장식은 그 구성요소로서 대상의 전체표상에 내적으로 속해 있는 것이 아니라 단지 외적인 부속물에 속하여 취미의 만족을 부가시켜주는 것조차도, 실은 그 형식에 의해서만 그렇게 할 수 있다. 회화의 테두리라든가 조상彫像에 입히는 의복이라든가 장려한 건물의 주랑 등이 그러하다. 장식 그 자신이 아름다운 형식이 되지 못한 경우에는, 즉 장식이 황금 테두리와 같이 단지 그것이 갖는 자극에 의해 회화가 갈채를 받도록 만들어져 있다면 그러한 장식은 실속 없이 겉만 꾸민 것이 되며 진정한 미를 해치게 된다. 감동이란 곧 생명력이 순간적으로 저지되었다가 곧 이어 더욱 강렬하게 넘쳐흐름으로써만 일어나는 쾌적의 감각이거니와, 이러한 감동은 전혀 미에 속한 것이 아니다. 그러나 감동의 감정이 결부되어 있는 숭고는 취미가 그 기초로 삼고 있는 것과는 다른 판정의 기준을 필요로 한다. 그리하여 순수한 취미판단은 자극도, 감동도, 미적 판단의 질료로서의 어떠한 감각도 그 규정근거로서 갖는 것이 아니다.[35] 건축에서의 극적 공간[36]이나 복합성[37]에서 느낄 수 있는 숭고의 감정도 이와 마찬가지이다.

칸트에 따르면, 대상에 대해 어떤 개념을 전제하느냐의 유무에 따라 자유미pulchritudo vaga와 부수미pulchritudo adhaerens를 나누어 논할 수 있다.

35_ KdU, §14, 43.
36_ 조승구/박희영, 앞의 글, 6쪽.
37_ 조승구/박희영, 앞의 글, 8쪽.

자유미는 대상에 관한 개념을 전제하지 않은데 비해, 부수미는 개념에 따른 대상의 완전성을 전제한다. 자유미를 판정할 때의 취미판단은 순수한 취미판단이다.[38] 자유미의 경우엔 목적 개념이 전제되어 있지 않다. 목적이 전제되어 있으면, 형태를 관조하면서 유희하는 구상력의 자유는 그로 인해 제한을 받게 된다. 이를테면 인간미라든가 건축미의 경우, 그 대상이 인간으로서, 혹은 건축으로서 무엇이어야만 하는가를 규정하는 목적의 개념을 전제하기 때문에 부수미이다.[39] 부수미로서의 건축의 미에 적용되는 목적 개념은 그 개념을 넓게 해석하여 미 일반에 적용되는 합목적적인 목적이라 하겠다. 어떤 사물의 가능을 규정하는 것을 내적 목적에 관련시킬 때 그 사물에 있어서의 다양성에 관해서 느끼는 만족은 개념에 근거를 둔 것이다. 미에 관한 만족은 개념을 전제하는 것이 아니라, 표상과 직접 결합되어 있는 만족이다. 자유미는 감관에 나타난 것에 따라 판단을 내리고, 부수미는 사고思考 안에 있는 것에 따라 판단을 내린다.[40] 자유미에는 감관적 판단에 근거한 인식이, 부수미에는 사유와 연관된 판단에 근거한 인식이 가능하다. 그런데 실제로 미의 현장에서는 자유미와 부수미가 뚜렷하게 구별되기 보다는 적절하게 혼합되어 전개되는 경우가 많다고 하겠다. 그리하여 건축의 어떤 부분에는 자유미가, 또 다른 부분에는 부수미가 융통성있게 적용됨으로써 개념을 떠나 있으면서도 개념에 맞는 합개념적이요, 목적없는 목적성인 합목적적인 미적 판단이 가능할 것이다. 이는 마치 건축미에서 모던적 요소와

38_ *KdU*, §16, 48-49.
39_ *KdU*, §16, 50.
40_ *KdU*, §16, 51-52.

포스트모던적 요소의 혼재와도 같다.

무엇이 아름다운 것인가를 개념에 의해 결정할 취미판단의 객관적 규칙이란 있을 수 없다. 취미로부터 나온 모든 판단은 미적이기 때문이다. 취미판단의 규정근거는 주관의 감정이요, 객체의 개념이 아니다. 취미는 다른 사람을 모방함으로써 습득될 수 있는 것이 아니다. 하지만 우리는 취미 가운데 약간의 산물들을 범례적範例的인 것으로 간주할 수 있다.[41] 그런데 모든 취미가 범례적인 것이 아니라 다른 이에게 예시하여 모범으로 삼을만한 취미에 한하여 그러하다. 취미는 매우 주관적이지만 범례로 여겨져 보편성을 띨 수 있는 독자적인 능력을 지니고 있다. 어떤 전형典型을 모방하는 사람은 모방에 성공하여 숙련의 모습을 보여주지만 그가 취미를 보여주는 것은 이 전형을 스스로 판정할 수 있는 한에서이다.[42]

미의 이상理想을 논의 할 때, 이념과 이상을 구분할 필요가 있다. 이념의 원천은 이성이며, 이성은 이념의 능력이다. "이념이란 일정한 원리에 따라 어떤 대상에 관계하되, 인식될 수 없는 표상이다. 이념은 주관적 원리에 따라 직관에 관계하거나, 객관적 원리에 따라 개념에 관계한다."[43] 이상이란 어떤 이념에 적합한 개별적 존재자로서의 표상이다.[44] 우리가 어떻게 미의 이상에 도달하며, 또한 미의 이상에 이르는 것은 선천적

41_ *KdU*, §17, 53.
42_ 본문에서의 논의맥락과 연관지어 소개할 흥미있는 아파트 브랜드가 있다. 즉, '파라곤(paragon)'이라는 아파트 명칭인데, 그 뜻이 곧 '모범, 범례, 귀감이 됨'이다. 물론 영업 전략의 일환이겠지만 재미있는 시사점을 던져준다고 하겠다.
43_ *KdU*, §57, 239.
44_ *KdU*, §17, 54.

인가 또는 경험적인가? 또한 어떤 종류의 미가 이상에 알맞은가? 객관적 합목적성의 개념에 의해서 고정된 미는 순수한 취미판단의 객체에 속하는 것이 아니라 일부 지성화된 취미판단의 객체에 속해야 한다. 이상이 어떠한 종류의 판정근거에 있어서 성립하여야만 하는 것이든, 거기에는 대상을 내적으로 가능케 하는 목적을 선천적으로 규정하는 어떤 하나의 이성이념이 기초에 있어야 한다. 인간만이 이성에 의하여 자기의 목적을 스스로 규정할 수 있으며, 그것을 인간의 본질적 보편적 목적과 비교하여 이 목적과의 합치를 또한 미적으로 판정할 수 있다. 여기서 칸트는 인간만이 유일하게 이성에 근거하여 목적을 규정하고 미적으로 판정할 수 있다고 본다. 그러나 판정은 아니라 하더라도 나름대로 합당한 주거환경을 마련하여 나름대로의 아름다운 삶을 유지하는 여타의 동물들이 자연계에는 너무나 많음을 우리는 잘 알고 있다.[45] 여기서 지나친 인간중심적 사유보다는 생태학적 전환을 통한 공존과 공생이 필요하다고 하겠다. 그럼에도 이 세계의 모든 대상 중에서 사물의 이치를 꿰뚫어 보는 지혜로서 그의 인격 가운데에 있는 인간성만이 완전성의 이상을 가질 수 있다.

미적 규준이념인 이상은 구상력의 개별적 직관이다. 이성이념은 감성적으로는 표상될 수 없는 한에서 인간성의 목적들을 인간의 형태를 판정하기 위한 원리로 삼는다. 인간의 형태는 현상계에서 실현된 인간성의 목적들이 낳은 결과이므로, 이 형태를 통해 인간성의 목적들은 개시된

45_ 한 예로 새들이 자신의 삶을 보존하고 지속적으로 향상시키기 위해 만든 거처인 '둥지'는 생태학적으로 친환경적이고 미학적으로 아름다우며 건축공학적으로 봐도 아주 견고하며 감성적으로도 따뜻함을 느끼게 한다. 박이문, 『예술과 생태』, 미다스북스, 2010, 52쪽 참고.

다. 합목적성은 어떤 사물이 일정한 목적에 적합한 의도를 가지고 자연의 기교의 근저에 놓여있는 방식이나 성질이다. 자연 산물의 형식이 어떤 목적에서 이루어진 것이라고 본다면, 이 형식에 관한 자연의 인과성을 자연의 기교라 한다. 자연 대상들이 기술에 근거해서 가능한 것처럼 판정되는 때에는 기교라는 말을 사용한다. 독립적인 자연미는 우리에게 자연의 기교를 보여준다. 이 자연의 기교는 우리로 하여금 자연을 법칙들에 따르는 하나의 체계로서 표상하게 한다. 하지만 우리는 이 법칙의 원리를 우리의 전체 오성능력 중 어디에서도 찾을 수 없다. 따라서 자연의 전체 기교는 오성능력에서 나오는 것이 아니라 천연적 소재와 그 힘에 기인하는 것으로 보인다.

미의 이상은 인간의 형태에 있어서만 기대될 수 있다. 인간의 형태에 관해서는 도덕적인 것의 표현에 있어서 성립한다.[46] 칸트가 추구하는 미는 도덕성의 상징으로서의 의미를 지닌다. 인간을 내면적으로 지배하는 도덕적 이념들의 가시적인 표현은 경험에 의해서만 얻을 수 있다. 도덕적인 것을 떠나서 이 대상은 보편적으로도 또 적극적으로도 만족을 주지 못할 것이다. 미는 합목적성이 목적의 표상을 떠나서 어떤 대상에 있어서 지각되는 한에 있어서 그 대상의 합목적성의 형식이다.[47] 우리는 자연의 거대한 현상들로부터 공포나 감동을 받지만, 바로 자연이 지닌 합목적적 형식으로 인해 그러하다고 하겠다.

46_ *KdU*, §17, 56.
47_ *KdU*, §17, 60-61.

4. 자연물의 크기와 숭고의 이념

어떤 크기, 그리고 이에 대한 평가와 관련하여 수학적인 것은 미적인 것과 어떻게 다른가를 생각해보자. 대수학에서의 수 기호나 수의 단위 및 척도와 같은 수 개념에 의한 크기 혹은 양의 평가는 수학적이지만, 눈으로 어림잡아 헤아리거나 눈을 통해 외부 자극을 받아들이는 감각 작용 등의 직관에 있어서 크기를 평가하는 것은 미적이다. 수의 크기는 무한대로 진행되기 때문에 수학적인 크기의 평가에 대해서 최대의 것이란 물론 없지만, 미적 크기의 평가에 대해서는 틀림없이 최대의 것이 있을 수밖에 없다.[48] 물론 최대의 것이라 했지만 이는 상대적이 아니라 절대적인 척도로서 주어지고, 그 이상 더 큰 것은 주관적으로, 즉 판정하는 주체에게는 가능하지 않은 일이다. 이 경우에, 이러한 최대의 것은 숭고의 이념을 수반하게 되며, 수에 의한 크기의 수학적 평가가 일으킬 수 없는 감동을 야기한다. 수학적 평가는 언제나 같은 종류의 다른 것들과의 비교에 의해서 상대적인 크기만을 드러낼 뿐이지만, 미적 평가는 심의의 크기를 직관으로 알아차릴 수 있는 한, 그 크기를 절대적으로 드러낸다.

칸트에 의하면, 어떤 양을 직관적으로 구상력 혹은 상상력 가운데 받아들여 그 양을 수에 의한 크기의 평가를 위한 척도나 단위로 사용하는 데에는 구상력의 두 작용, 즉 포착apprehensio과 총괄comprehensio이 필요하다. 포착은 우리의 지각이 멈추지 않는 한 무한히 진행할 수 있다. 총괄은 포착이 진행하면 할수록 그 최대한도에, 즉 크기 평가의 가장 큰 기본

48_ *KdU*, §26, 85-86.

적 척도에 도달한다.[49] 포착은 시간적 연속에 따라 부분 부분을 파악하는 것으로서, 진행이나 나아감의 과정이다. 총괄은 서로 다른 시간에 포착되는 부분들을 하나의 전체로서 파악하고 판단하는 것이다. 총괄은 지성적인 크기의 무한한 측정이 아니라 한꺼번에 전부를 파악하려는 시야가 한정된 것처럼 총괄은 그 한계가 정해져야 가능하다. 다시 말하면, 총괄은 낱낱의 것들을 통틀어 하나의 큰 외연으로 포괄해야하기 때문이다.

칸트의 숭고개념이 우리에게 부여하는 통찰은 우리로 하여금 대상의 외연적 크기와 몰형식성이 유발하는 불일치의 감정에 주목하도록 한다. 이를 근간으로 숭고의 특징을 수학적 숭고와 역학적 숭고로 분류하게 되고 이성과 오성 사이에 구상력이 적절한 위치를 차지하며 역할을 하게 된다. 숭고의 진정한 근거는 우리의 심성능력 혹은 심의心意가 우리 외부의 자연보다 더 우월하며, 또한 우월하다는 사실을 의식할 수 있는 한, 숭고성은 자연 가운데 있는 것이 아니라 오직 우리의 심의心意 가운데 있는 것이다. 숭고의 판단을 내리기 위해서는 미리 이에 합당한 심의 능력의 훈련과 수양이 필요하다. 이는 칸트 사상에서 판단력의 도입이 자연의 이론이성과 도덕의 실천이성 사이를 매개하는 역할을 수행하듯이, 숭고미의 등장은 심성을 도야하는 도덕의 영역으로 자연스럽게 이행하는 근거이기도 하다.

나폴레옹 1세 치하의 장군이며 경무대신인 르네 사바리Anne Jean René Savary, duc de Rovigo(1774~1833)는 나폴레옹 1세의 이집트 원정(1798-99)에 임무를 띠고 수행하면서, 『이집트 서한Lettres sur Egypte』(1787)이라는 기록

49_ *KdU*, §26, 87.

물을 남기고 있는 바, 건축미와 연관하여 주목할만한 언급을 하고 있다. 르네 사바리는 고대이집트에 관한 그의 보고 가운데 피라미드의 크기에서 완전한 감동을 얻으려면 너무 가까이 가서도 멀리 떨어져서도 안 된다고 말한다. 이는 대상에 대한 온전한 미적 판단이나 감상을 위해 우리가 대상과 취해야 할 적절한 미적 거리 또는 심리적 거리를 지적한 좋은 예이다.[50] 다시 말하면, 대상으로부터 너무 멀리 떨어질 경우에 포착되는 부분들, 즉 쌓아올린 피라미드의 돌덩이들이 아주 희미하게 표상되어 주체의 미적 판단에 아무런 효과도 주지 못한다는 것이다. 이에 반해 너무 가까이 다가설 경우에 눈이 피라미드 하단 부분으로부터 정상에 이르기까지 한 번에 전체모습을 포착하자면 약간의 시간을 요하게 되어 그 시차로 인해 전체적인 일관성을 잃게 된다. 이러한 포착에 있어서는 언제나 구상력이 다음 부분들을 받아들이기 전에 처음 부분들이 부분적으로 소멸되므로 전체적 총괄은 완성에 이르지 못하게 된다는 것이다.[51] 그러므로 총괄의 전체적인 완성 및 그 일관성을 유지하기 위해서 적절한 미적 거리가 반드시 필요하다.

　칸트는 웅대한 규모의 로마의 성 베드로 성당(라틴어: Basilica Sancti Petri, 이탈리아어: Basilica di San Pietro in Vaticano, 바티칸 대성당Basilica Vaticana 이라고도 함)을 예로 들어 감동적인 상태에 놓인 우리의 구상력을 언급한

50_　영국의 미학자인 Edward Bullough(1880~1934)는 색채지각이나 심리적 거리에 관한 미적 논의를 전개한 바 있다. 그는 미적 · 심리적 거리지각을 'Fog at s Sea'로 은유적으로 표현하였다. '바다의 안개'는 항해자에게 매우 위험하다. 이러한 위험을 안전하게 피하기 위해선 고도의 집중력이 필요하다. 이는 예술비평의 태도에도 그대로 적용된다고 봐야 할 것이다.

51_　*KdU*, §26, 88.

다. 이 성당을 방문하는 사람은 입구에 처음 들어설 때 그 거대함과 웅장함에 경악하거나 당혹감에 사로잡히게 된다. 구상력이 전체적인 이념들을 현시하려고 해도 그 이념에 대하여 부적합한 감정이 일어나게 된다. 그리고 이 감정에 있어서 구상력은 자기의 최대한도에 도달하여 그것을 확대하려고 노력해도 자기 자신 안에 위축되지만, 구상력은 그로 인해 감동적인 상태에 놓이게 된다. 미적 판단이 이성판단으로서의 목적론적 판단과 혼합되지 않고 순수하게 주어지고, 또 더욱이 미적 판단력의 비판에 꼭 적절한 실례가 주어져야 할 경우를 떠올려보자. 우리는 인간이 내세운 목적에 따라 그 형식과 크기가 결정되는 기술의 산물들인 건축물이나 원기둥 등에 있어서나 또는 그 개념상 이미 일정한 목적을 가지고 있는 자연 산물들에 있어서 숭고를 지적할 것이 아니라 오히려 단지 크기를 내포하고 있을 뿐인 한에 있어 천연 그대로의 자연에서 그것을 지적하지 않으면 안 된다. 이런 종류의 표상에 자연은 괴이하게 커다란 것을 포함하고 있지 않기 때문이다.[52] 구상력은 크기의 표상에 필요한 총괄(칸트가 '합성'이라고 쓴 것을 에르트만Erdmann[53]이 고쳤음)에 있어서 아무런 방해도 받지 않고 저절로 무한히 진행한다. 오성은 구상력을 수 개념에 의해서 지도하며, 또 이 수 개념에 대해서 구상력은 도식圖式을 제공해야 한다.[54]

52_　*KdU*, §26, 89.

53_　Johann Eduard Erdmann (1805~1892)은 독일 헤겔학파의 한 사람으로 중도파에 속하며, 철학사가로서 뛰어난 업적을 남겼다.

54_　*KdU*, §26, 90.

5. 미적 기술

칸트는 『판단력비판』 43절에서 기술일반을 언급하고, 기술의 산물을 자연의 산물과 구별한다. "행위facere가 동작이나 작용일반agere과 구별되듯이, 기술은 자연과 구별되며, 작품opus으로서의 기술의 산물 또는 성과는 결과effectus로서의 자연의 산물과 구별된다. 우리는 자유에 의한 생산, 다시 말하면 이성을 그 행위의 기초에 두고 있는 선택의지에 의한 생산만을 기술이라고 불러야 한다."[55] 기술은 이론을 실제로 적용하여 사물을 인간 생활에 유용하도록 가공하는 수단으로서 사물을 잘 다룰 수 있는 방법이나 능력이다. 이는 인간이 숙련을 통해 쌓은 방법을 갖고서 사물을 다루는 실천적인 능력이다. 기술은 자유로운 기술로서, 노임을 받고 행사하는 손 세공작업과는 다르다. 기술은 자유로운 유희의 쾌적한 활동으로서 합목적적인 성과를 올릴 수 있으며, 이에 반해 손 세공작업은 수고로운 노동으로서 보수와 같은 결과물 때문에 강제로 과해질 수 있는 것이다.[56] 건축이 건축예술이 되기 위해선 단지 수고로운 노동이 아니라 미적 기술이 필요하거니와 자유로운 유희의 쾌적한 활동으로서 합목적적인 성과를 보여주어야 할 것이다.

칸트에 따르면, 미적 기술, 곧 예술의 세 종류는 언어예술, 조형예술, 감각유희의 예술이다. 예술을 두 종류로만 분류할 경우에는 사상표현의 예술과 직관표현의 예술로 나누기도 한다. 물론 여기에서 사상과 직관은 전혀 별개의 것으로 보아서는 안 된다. 사상없는 직관은 공허하고, 직

55_ *KdU*, §43, 174.
56_ *KdU*, §43, 175.

관없는 사상은 맹목적이기 때문이다. 그리고 언어예술은 웅변술과 시예술로 나뉜다.[57] 조형예술은 이념들을 언어에 의해 환기되는 한갓된 구상력의 표상들에 의하지 않고 감관적 직관으로 표현한다. 그것은 감관적 진실의 예술이거나 감관적 가상假象의 예술이다. 미적 조형예술의 제일 원리인 조소에는 조각예술과 건축예술이 속한다. 재료를 깎아 맞추거나 새기고 빚어서 어떤 형상을 만든다는 의미에서 '조소'라는 범주에 조각과 건축을 포괄하는 것으로 보인다. 조각예술은 자연가운데 현존할 수 있는 그대로의 사물들의 개념을 미적 합목적성을 고려하여 입체적으로 드러내는 예술이다. 건축예술에서는 사물들의 형식을 규정하는 근거는 자연이 아니라 임의의 목적이다. 건축예술은 기본적으로 단지 인공에 의해서만 가능한 사물들의 개념을 입체적으로 나타내려는 의도를 보여준다. 그렇지만 동시에 미적, 합목적적으로도 현시하려는 예술이다.[58]

건축예술에 있어서는 인공을 가하여 제작한 대상을 주거와 생활을 위해 일정한 목적으로 사용하는 것이 주안점이다. 미적 이념들은 이 주안점을 조건으로 하여 이 주안점과 연관하여 표출된다. 조각예술에 있어서는 미적 이념들의 한갓된 표현만이 주된 의도이다. 신전이나 공공집회를 위한 전당, 주택, 개선문, 원주, 명예를 기념하기 위해 세워진 석비 등은 건축예술에 속한다. 모든 가구류도 건축예술에 넣을 수 있다. 가구는 실내에 배치하여 생활에 사용하는 도구의 총칭으로서 일반적으로는 의자나 책상같이 움직일 수 있는 것을 가리키지만, 넓은 뜻으로는 건물에 붙여 만든 붙박이 옷장이나 벽난로 등도 포함된다. 작품을 일정한 기

57_ *KdU*, §51, 205.
58_ *KdU*, §51, 207.

능이나 목적에 적합하게 사용하는 것이 건축물의 본질이다.[59] 이렇듯 칸트는 일정한 사용을 위한 적합성이나 효용성을 건축물의 기본적 요건으로 본다. 오직 관조를 위해 만들어졌고, 그것 자체만으로 만족을 주어야 하는 조형물은 입체적 현시로서 자연의 한갓된 모방이지만, 여전히 미적 이념이 고려되고 있다.

일체의 미적 기술에 있어 본질적인 것은 관찰과 판정에 대하여 합목적적인 형식에 있으며, 이 경우에 쾌는 정신을 이념에 맞추어 정신으로 하여금 즐거움을 더욱 많이 향수할 수 있게 하는 연마요, 수련이다. 일체의 미적 기술에 있어 본질적인 것은 자극이나 감동과 같은 감각의 질료에 있는 것이 아니다. 우리가 자연의 미를 관찰하며 판정하고 감탄하는 데에 일찍이 익숙해진다면, 일반적으로 자연의 미야말로 미적 기술의 본질적인 의도에 대해 가장 유익한 것이라 하겠다.[60] 기술 가운데서도 미적 기술은 그것이 동시에 자연인 것처럼 보이는 한에 있어서 예술이다. 이는 그대로 건축미에도 적용된다. 미적 기술이 집합된 건축이라 하더라도 온전한 건축예술의 기준에 맞추려면 자연에 근접해야 한다. 다시 말하면, 건축물이 놓인 환경이 자연경관과 무리없이 조화롭게 어울리고 자연의 일부가 되어, 자연과 건축의 경계가 서로 구분되지 않을 정도가 되어야 바람직하다.[61] 자연은 그것이 동시에 예술처럼 보일 때에 아름다운

59_ KdU, §51, 208.
60_ KdU, §52, 214.
61_ 이에 대한 적절한 예로, 오스트리아의 건축가이자 화가이며 환경운동가인 프리덴스라이히 훈데르트바서(Friedensreich Hundertwasser, 1928~2000)를 들 수 있다. 그는 자연주의적 친환경 재료를 사용하여 자연에서 만들어진 곡선과 부드럽고 유기적인 물의 흐름을 건축에 표현했다.

것이다. 예술은 그것이 우리에게 자연처럼 보일 때에만 아름답다. 바꾸어 말하면, 그림같은 풍광이 진정한 자연의 아름다움이며, 자연스런 예술만이 진정한 예술의 아름다움이다. 인공물인 건축의 아름다움에도 그대로 자연스러움의 가치가 적용된다고 하겠다. 그러므로 자연스러움을 거부하고 지나치게 인공미에 치우친 건축은 아름답다고 할 수 없다. 예를 들면, 인공호수이지만 자연호수와 구분 안 되는 환경친화적인 맑고 아름다운 그림같은 호수이다. 요즈음 국내외를 막론하고 자연과 인공의 접목을 꾀한 조형물은 일일이 예시할 수 없을 정도로 우리가 도처에서 많이 경험할 수 있다.

우리의 인식능력들, 즉 구상력과 오성의 유희는 자유로우면서도 동시에 합목적적이다. 인식능력들의 유희에 있어서의 자유의 감정은 개념에 의거하지 않고도 단독으로 보편적 전달이 가능한 쾌감의 기초이다. 자연미에 관해서나 예술미에 관해서나 한갓된 판정에 있어서 만족을 주는 것은 아름답다.[62] 이 만족은 반성적인 즐거움을 우리에게 선사하며 보편성을 띤다. "심의에 있어서 생기生氣를 넣어주는"[63] 정신은 미적 이념들을 나타내 보이는 능력을 지닌다. 미적 이념은 어떤 주어진 개념에 부수된 구상력의 표상이다. 이 표상은 구상력이 자유롭게 사용될 때에는 매우 다양한 부분표상과 결합되어 있기 때문에, 그것은 규정된 개념을 표시하는 말로는 표현될 수가 없다. 구상력의 표상은 언표할 수 없는 많은 것을 하나의 개념에 대하여 덧붙여 사유하게 하며, 이 언표할 수 없는 것에 대한 감정이 인식능력들인 구상력과 오성에 활기를 불어넣어주고, 한갓된

62_ *KdU*, §45, 179-180.
63_ *KdU*, §49, 192.

문자로서의 언어에 정신을 결합시켜 주게 된다.[64]

심의력心意力들, 즉 구상력과 오성이 어느 한 쪽에 치우치지 않고 서로 적정한 비율로 합쳐져서 천재를 이룬다. 구상력이 인식을 위해 사용되는 경우, 구상력은 오성의 제한을 받아 오성의 개념에 합치되어야 한다. 미적 관점에서 구상력은 자유롭고 개념과의 합치를 넘어서 풍부하면서도, 아직 나타나지도 않고 펼쳐지지도 않은 소재들을 오성에 제공하여 인식영역을 넓힌다. 천재란 하나의 주체가 그의 인식능력들, 즉 구상력과 오성을 자유롭게 사용할 때에 발휘되는 그 주체의 천부적 재능의 모범적 독창성이다. 건축에서의 천재들이 보여준 것은 그들의 지칠 줄 모르는 열정, 자연을 닮은 건축물, 그리고 낯설다는 표현보다는 오히려 독특함이다. 천재의 산물은 다른 천재에게는 모방의 범례가 아니라 계승의 범례이다.[65] 이때의 계승은 그대로 물려받음이 아니라 창조적이고 생산적인 이어받음이다. 근대적 주체로서의 예술적 주체는 단순한 재생이 아니라, 생산적인 구상력의 주체이며,[66] 근대건축의 미에도 이러한 주체의 창조적인 생산성이 잘 드러나 있다. 이른바 근대 건축에서는 건축에 대한 근본적인 개념을 문제삼으며 건축이 형태를 통해 세계를 변화시킬 수 있다는 확신을 가지고 있었다. 건축가는 건축을 하면서 아직 실현되지 않는 공간을 예상한다. 공간과 용도가 일치하지 않고 가변적이라는 것은 건축이 불안정하며 변화한다는 것을 시사한다. 건축가는 건축물을

64_ *KdU*, §49, 197.

65_ *KdU*, §49, 198-200.

66_ 강훈/강윤식, 「18세기 천재담론으로 본 건축적 주체의 미학적 고찰-분열된 주체를 넘어 창조적 상상력의 주체」, 『대한건축학회 연합논문집』, 대한건축학회연합회, 제 16권 제1호 통권59호, 2014년 2월, 159-168쪽.

통해 역사적 · 사회적 상황 속에서 자신의 깊은 미적 사유를 표현한다.

6. 맺는 말

칸트 사상에서 건축이 뜻하는 바는 은유의 계보나 계통을 시사한다.[67] '건축'은 '집이나 성, 다리 따위의 구조물을 그 목적에 따라 형상이나 모양을 설계하여 흙이나 나무, 돌, 벽돌, 철근, 유리 따위의 다양한 재료를 사용하여 세우거나 쌓아 만드는 일'이다. 또한 '은유'란 '사물의 상태나 움직임을 간접적으로 넌지시 알리거나 나타내는 것'이다. 따라서 칸트 미학의 건축술적 은유가 함의하는 바는 미학의 여러 내용들을 마치 건축처럼 쌓아서 세우되, 이를 매우 암시적으로 드러낸다는 것이다. 그의 건축미에는 이런 맥락에서 미적 사유가 건축술적으로 은유되어 있다고 하겠다. 앞서 살펴본 바와 같이, 취미판단이 지닌 성질을 근거로 하여 무관심적 만족으로서의 미적 만족, 주관적 합목적성, 미적 경험에서의 구상력의 자유로운 유희의 본성, 자연물의 크기와 숭고의 이념, 미적 기술로서의 예술 등이 그러하다.

고대에서 근대에 이르기까지 인간사유의 능력이 이성의 건축술처럼 펼쳐지는 사상사를 고려해 볼 때, 서구적 사유의 본성이 매우 체계적임을 알 수 있다. 서구 철학의 역사는 견고한 사유의 건축물을 구축하려는

67_ Daniel Purdy, *On the Ruins of Babel: Architectural Metaphor in German Thought*, University Press Scholarship Online: August 2016. Chap. 3 Architecture in Kant's Thought: The Metaphor's Genealogy 참고.

시도의 기나긴 여정이며, 여기에 건축 혹은 건축술에의 의지가 작용하고 있다고 보여진다. 건축에의 의지란 지식 혹은 이론이 완결된 체계성을 갖추려는 것이며 견고하고 안정된 토대를 마련하려는 내적 욕구의 표현이다. 그런데 건축의 실제를 보면, 철학자들의 은유로서의 건축과는 달리 우연적 요소나 서로 다른 맥락, 그리고 비결정성에 적잖이 노출돼 있음을 알 수 있다. 그럼에도 건립으로서의 건축에서 드러난 건축미는 미적 이상과 가치를 드러내고 합목적적으로 표상된다.

건축에 대한 관심의 본성은 건축에 대한 미적 무관심이다. 건축미에 적용되는 칸트의 무관심이론은 대상에의 관심을 넘어, 있는 바그대로의 현존을 가장 보편적으로 드러낸다. 대상에 대한 우리의 미적 의미는 항상 그 대상의 개념에 의존해왔다. 그러나 칸트에 있어 미적 판단은 개념으로부터 자유롭다. 경험 일반과 개념의 관계는 특히 친밀한 만큼, 경험 일반이 갖는 한계를 넘어서기 위해서라도 개념으로부터 자유로울 필요가 있다. 칸트는 선험적 종합에서 가능한 경험을 설정함으로써 경험의 영역을 확장하고 인식의 지평을 넓혔다. 비판적 판단은 실천적 추론 형식을 지니며, 철학적 미학에서 부딪히는 중요한 문제는 비판적 판단의 객관성 문제이다.[68] 이것은 취미판단에서 우리가 공감하며 소통할 수 있는 공통감의 근거와 더불어 보편적 찬동으로서 해소될 수 있다.

우리가 살고 있는 일상의 건축은 그 형태와 구조가 일상의 삶이라는 목적에 알맞게 세워져야 한다. 일반적으로 완성된 건축은 건축주, 설계자, 시공자라는 삼자가 이루어내는 화음이지만, 건축미학은 건축에 대한 미적 접근으로서 이 삼자를 포함한 다수가 미적 안목을 지니고서 접근한

68_ Roger Scruton, 앞의 책, 237쪽.

다. 건축은 삶의 공간으로서의 기능을 본질적인 내용으로 하되, 단순한 기능을 넘어 미적 완성도를 함께 아우르는 종합예술이요, 바람직한 이상과 실제의 현실 사이에서 시대가 추구하는 바를 어느 정도 반영할 수밖에 없다. 건축물은 '인간 삶을 위한 공간'으로서 인간이 살아가는 동안 존재의 거처로서 삶의 동반자이다. 우리의 생활습관은 낯선 환경을 극복하고 친밀감을 북돋우며 삶을 잘 이끌어 가는 것이다. 이때 "습관과 거처 Wohnung의 내밀한 얽힘이 주거 공간을 특징짓는다."[69] 인간은 생활하면서 지속적으로 공간의 영향을 받는다. 건축은 자연과의 조화를 통해 인간에게 긍정적인 영향을 미치고 인간의 삶의 질을 높일 수 있다.

칸트는 지식이 경험에서 유래하지만 모든 지식이 다 그러한 것은 아니라고 말한다. 칸트가 말한 경험에서 유래하지 않는 지식이란 선천적 지식을 일컫는다. 칸트는 『판단력 비판』의 도입부에서 아름다움의 판단에서 가장 중요한 측면은 아름다움이란 개인이 아름답다고 판단하는 사물과 연관지을 수 있는 어떤 개념과도 독립적인 데 있다고 주장했다. 칸트가 아름다움의 판단에서 개념을 배제하는 것은 온전히 미적 접근을 위한 것이다. 칸트가 제기한 아름다움은 주관적이다. 즉, 아름다움의 판단이 주체인 그 사람의 인지적 정신 과정의 결과라는 뜻이다. 형식주의는 건축과 관련한 칸트의 중요한 개념이다. 형식주의란 어떤 사물이 그것과 연관된 개념, 관념, 의미 등과 상관없이 아름답다고 판단하는 견해를 말한다. 아름다움의 양상은 피상적인 적용이 아니라 사물에 내재하는 부

69_ 빌헬름 슈미트, 『철학은 어떻게 삶이 되는가-아름다운 삶을 위한 철학기술』, 책세상, 장영태 역, 2017, 56쪽.

분이고, 보편적인 진리에 기초해야만 한다.[70] 인간의 삶을 담은 공간은 동시에 미적 체험이 가능한 공간이며, 예술의 공간이기도 하다. 미적 대상의 평가에 있어서 인간에 대한 이해와 예술에 대한 이해는 깊은 연관 속에 있다. 건축공간을 경험한다는 것은 자연과 인간 그리고 사회를 바라보는 건축가의 시선에 공감해야 한다. 이러한 공감의 바탕에 취미판단의 여러 근거들이 놓여 있음을 칸트 미학은 잘 말해준다.

70_ 19세기의 영국 예술 비평가인 존 러스킨은 *Seven Lamps of Architecture*(1849)에서 건물의 배치와 장식이 정신적인 건강, 활력, 기쁨에 기여하길 바랐다.

8장
일상 미학에서의
공감과 소통

8장 일상 미학에서의 공감과 소통[1]

1. 들어가는 말

일상의 삶을 통해 일찍이 풍습이나 관행, 습관, 신앙 등의 이름으로 사람들에게 전해 내려오는 것이 예술에 결부되어 나타난 민속예술은 소박한 일상생활의 중요한 부분으로 자리 잡아 왔다. 그와 더불어 아름답게 장식한 생활용품이 일상의 도구로 등장하게 되었다. 또한 이른바 전위예술 이후, 작품의 소재를 레디메이드, 오브제 등 일상적 삶의 구성물에서 찾게 되는 경우가 빈번해졌다. 물론 일상적 삶의 구성물을 이루는 무수히 많은 현상 및 내용들이 있을 것이다. 이를테면, 특히 요즈음 상품소비를 위한 광고, 포스터, 카툰, 대중예술, 오락, 여가와 더불어 이미지 과잉 시대에 매일 접하는 이미지나 매체 일러스트레이션 등이 그러하다. 우리는 일상이 지닌 부정적인 특성을 반복이나 고정관념의 정형화, 권태, 피로감 등으로 보면서 동시에 일상에서 벗어나고자 시도한다. 일상에 살면서 일상을 벗어나려는 이중적 감정이나 태도를 취한다는 말이다.[2] 어떻든 일상이란 우리에게 낯설지 않은 익숙함으로, 때로는 진부

1_ 김광명, 『예술에 대한 미적 모색』, 학연문화사, 2014, 2장 참고.
2_ 오늘날 일상성에 대해 학자들에 따라 여러 관점이 있을 수 있겠으나, 특히 앙리 르

함이나 지루함 혹은 권태로 다가오기도 한다. 부정적이든, 긍정적이든 예술과 일상적 삶의 경계가 무너지고 서로 매우 긴밀하게 연관되어 있는 오늘날의 예술 상황에서 미적 탐색의 방향은 전통미학으로부터 일상의 미학으로의 이행이 필요하다. 따라서 미적인 것에 대한 논의는 일상미학의 전개와 궤를 같이 하게 된다. 일상이 예술의 영역에 깊이 들어옴에 따라 그간 미적 기준이나 가치를 두고서 첨예하게 대립되었던 미학이나 반미학, 나아가 비미학 사이를 나누는 경계도 의미를 차츰 잃게 되었다.[3]

우리가 일상의 미학을 언급할 때 먼저 전제되는 문제는 일상 혹은 일상생활이란 무엇인가 이다. 그것은 날마다 반복되는 것이요, 평상시의 생활이다. 우리가 살아가는 일상생활의 내용이란 보통 사람의 삶을 통해서 알 수 있듯, 의식주를 비롯하여 거의 모든 인간이 일상적으로 삶을 영위하는 것들이다. 오늘날 예술과 일상의 경계가 무너지고, 많은 작가들이 일상생활에서 보고 겪을 수 있는 사소한 것들을 토대로 예술작업을 하고 있다. 때로는 일상생활 용품을 오브제로 사용하여 예술영역 안으로 끌어 들이고, 여기에 미적 의미를 부여하기도 한다. 나아가 작가 자신의 일상적 삶을 이끌어가는 신체 감각기관의 움직임이나 신체의 일부를 예술의 소재로 활용하기도 한다. 일상의 미학은 지극히 평범한 일상에

페브르(Henri Lefebvre, 1901~1983)는 현대사회의 일상성을 탐구하며, 그 특징을 소비조작의 관료사회로 명명한 바 있으니 참고할 만 하다.

3_ Hal Foster, *The Anti-Aesthetic: Essays on Postmodern Culture*, Port Townsend, Washington: Bay Press, Fifth printing, 1987. Frank Sibley, John Benson, Betty Redfern, and Jeremy Roxbee Cox, *Approach to Aesthetics: Collected Papers on Philosophical Aesthetics*, Oxford Scholarship Online, 2003, Chap 3, Frank Sibley, "Aesthetic and Non-Aesthetic" 참고.

서 지각할 수 있는 미적인 것에 대한 미학적 탐색이다. 미학적 탐색은 일상에 대한 미적 의도로서의 접근이며 해석이다. 그런데 미적인 것에 대한 정서, 지각 및 경험을 보편적으로 전달하고 공유하며 소통하는 근거로서 칸트미학에서의 공통감이 있다.

미적 관심이나 미적 가치는 일상생활의 한 가운데에 우리와 늘 친숙하게 나타나고 있으며, 예술은 삶의 본질적이고 지속적인 부분이 되고 있다. 예술현상이 독립된 대상이나 활동으로 일어날 때에도 그것은 광범위한 일상생활 속에서 제일 먼저 그리고 지속적으로 아주 폭넓게 나타난다. 미적인 것에 대한 관심은 매우 독특한 성격을 지니고 있으나, 다른 관심과 분리되어 있는 것이 아니라 그것들과 함께 섞여 있다.[4] 미적 관심은 때로는 다른 관심들에 부수하여 일어나고 다양한 방법으로 그것들에 관여하지만, 전체 생활에서 보면 아주 중요한 위치와 의미를 지니고 있다. 우리는 우리의 일상 어디에서나 미적 관심이나 미적 가치를 비롯하여 미적인 판단과 더불어 살아가고 있다.[5] 달리 말하면, 미적 관심이나 미적 성질이 나타날 가능성은 매우 포괄적이고 보편적이어서, 늘 우리와 같이 있으며 우리의 일상생활 속에 있거나 주변 가까이 있다는 말이다.

일상을 이끌어가는 일상성日常性은 매일, 그리고 자주 일어나는 일상이

4_ 여기서 매우 독특한 성격이란 무관심성을 말한다. 흔히 무관심을 관심의 결여나 부주의로 해석하기도 하나 이는 잘못된 것이다. 칸트의 무관심은 아름다움의 온전한 이해를 위한 관심의 집중이요, 조화이다. 동서미학의 비교차원에서, 이는 불교에서 말하는 무심의 경지와도 견주어 볼 수 있을 것이다. 무심(無心)이란 유심(有心)의 반대로서, 유심은 욕망으로 채워진 번뇌의 산물인 반면에, 무심은 번뇌를 벗어난 평온과 관조의 산물이다. 이를 그대로 미적 대상에 적용하여 평가하고 감상할 일이다.

5_ M. 레이더/B. 제섭, 『예술과 인간가치』, 김광명 역, 까치출판사, 2001, 149쪽.

지닌 특성이나 상태이다. 하이데거가 언급한 것처럼, 일상을 비본래적인 것으로 보며, 일상 너머의 본래적인 존재 그 자체에 철학적 사유의 존재론적 근거를 둔 경우도 있겠으나 어쨌든 미적인 경험은 일상생활의 유형에 뿌리를 두고 있다.[6] 또한 일상생활에서의 예술은 일상적 사건이나 흥미로부터 떨어져 있지 않으며 그 성격상 다른 생활의 영역과도 얽혀 있다. 사람들은 개인적으로든 집단적으로든, 혹은 생리적으로든 사회적으로든 다양한 기능을 수행한다. 일상생활 속의 기능, 형태나 구조는 미분화된 전체를 이루고 있다.[7] 미분화된 전체 속에서의 미적 관심은 다른 일과 더불어 지속되고 있는 일상다반사日常茶飯事이며, 전문가나 애호가 등 극소수 개인들의 특수한 관심에 한정되는 것이 아니라, 일상인 모두에게 거의 모든 생활에서의 기본적인 충동이 되고 있다. 그렇듯 예술은 인간생활에 널리 스며들어 있으며, 미적인 것은 우리가 어디에서나 보는 인간본성에 자리 잡고 있는 깊은 관심들 가운데 하나이고,[8] 우리를 외부 대상과 끈끈하게 이어주는 살아있는 끈이다. 이렇게 이어주는 끈은 서로 간에 공통의 감각, 즉 공통감으로 연결되어 있다. 이 연결이 곧 개인 간의 전달과 소통을 가능하게 하며, 사회성을 담보해주고 우리로 하여금 사회적 존재임을 확인해준다. 그리하여 공통감은 일상을 지배하는 중심 개념이 된다. 그런데 칸트미학에서 공통감은 취미판단의 상호주관적 타

6_ Kwang Myung Kim, "The Aesthetic Turn in Everyday Life in Korea", *Open Journal of Philosophy*, 2013, Vo. 3, No. 2, 360쪽.

7_ Henri Lefebvre/Christine Levich, "The Everyday and Everydayness", *Yale French Studies*, No. 73, 1987, 7쪽.

8_ M. 레이더/B. 제섭, 앞의 책, 180쪽.

당성의 근거가 되며 미적 인식의 지평을 넓혀준다.[9]

칸트에 있어 공통감은 공동체가 지닌 감각의 이념으로서 미적 판단능력이 공유하는 이념이며, 사유 안에서 타자他者의 표상방식을 반성하도록 한다. 동시에 전체 인간이성을 판단하도록 한다. 그리하여 주관적이고 사적인 조건으로 인해 객관적으로 유지하기 어려운, 나아가 판단에 대한 불리한 영향력을 행사할지도 모를 오류를 막아 준다.[10] 또한 공통감은 전달가능성 및 소통가능성과 깊은 연관이 있다. 공통감은 공공의 감각으로서 비판적 능력을 지니고 있으며, 주체와 객체를 연결하고 반성적 판단의 중심 역할을 수행한다. 그리고 반성적 행위에서 모두의 표상방식을 설명해준다. 미적 판단은 공공의 감각이요, 쾌의 감정에 근거한 판단이며, 반성은 서로의 마음에 상호 의존한다. 공통감은 직관이나 개념 없이 반성적이며, 감각을 반성을 거쳐 기술함으로써 일반적 감성이 되게 한다. 비판, 계몽, 판단이 갖는 의미를 위해 공통감의 중요성은 이론 및 실천 철학 뿐 아니라 미와 예술의 철학을 위해 보다 넓은 암시를 던져 주고 있다. 칸트의 공통감은 포스트모더니티의 미적 경험에 적합한 반성적 판단의 새로운 모델을 정교하게 다듬은 리오타르[11]뿐 아니라

9_ John H. Zammito, *The Genesis of Kant's Critique of Judgment*, The University of Chicago Press, 1992, 2쪽.

10_ Rudolf Eisler, *Kant Lexikon*, Hildesheim · Zürich · New York: Georg Olms Verlag, 1984, 182쪽.

11_ 장-프랑수와 리오타르, 『칸트의 숭고미에 대해』 김광명 역, 현대미학사, 2000 참고. 리오타르의 『칸트의 숭고미에 대하여』는 칸트의 『판단력 비판』 제23절에서 제29절까지 논의된 숭고의 분석론에 대한 리오타르 특유의 포스트모던적 독해를 보여 준다. 특히 칸트의 맥락에서 감정의 차연을 끌어내면서 이를 아방가르드 정신과 연관짓고 있다. 자세한 것은 이 책의 4장에서 논의한 바를 참고하기 바람.

전체주의 이후의 정치철학에 대한 설명을 설득력 있게 전개하려는 기획에도 적잖은 영향을 주었다.[12] 이제 일상 미학의 계기로서의 공감과 소통, 취미판단의 근거로서의 공통감, 나아가 일상의 소통으로서의 공통감을 다루어 보기로 한다.

2. 일상 미학의 계기로서의 공감과 소통

칸트에 있어 공감과 소통의 문제는 그의 『판단력비판』에서 살펴볼 수 있다. 칸트는 공감과 소통을 미적 판단의 문제와 관련지어 논의하는 바, 미美를 어떻게 보느냐는 매우 중요한 문제이다. 그런데 칸트는 미에 있어 객관주의 입장을 표방하면서도 개별성과 주관성을 놓치지 않고 늘 중심에 두며 생각한다. 여기에 주와 객이, 그리고 구체성과 보편성이 서로 만나는 그의 독특한 미적 태도가 있으며, 이러한 문제지평은 공통감 및 그것의 확장으로서 일상의 사교 현장에까지 이어진다. 미가 지닌 사회적 성격의 근간은 공감과 소통이다. 공감共感은 '다른 사람의 감정이나 의견, 주장에 대하여 자기도 그렇다고 느끼는 것'이며, 소통疏通은 '서로 간에 막히지 아니하고 잘 통하거나 뜻이 서로 통하여 오해가 없음'을 뜻한다. 공감은 서로 간에 공유하는 공통의 감각이요, 감정이다.[13] 만약 공감

12_ Howard Caygill, *A Kant Dictionary*, Malden, Ma.: Blackwell Publishers Inc, 1997, 114-115쪽.

13_ 공통의 감각(common sense, Gemeinsinn, sensus communis)이란 뜻의 독일어 Gemeinsinn에서의 'gemein'은 '공통의, 공동의, 보통의, 일상의, 평범한, 세속적인' 등의 의미를 담고 있다. 이 말은 우리가 어디에서나 부딪히는 범속한 것(das

과 소통이 전제되지 않는다면, 미는 사회적 성격을 상실하고 개인적인 사적 공간에 갇혀 불통이 되고 말 것이다.

감정의 전달과 소통이 어떻게 이루어지는가를 살펴보기로 한다. 비유하자면, 마치 전염병이 다른 사람에게 옮기듯이, 감정은 다른 이의 습관이나 분위기, 기분 따위에 영향을 받아 스스로 물이 들게도 되고, 역으로 다른 이에게 영향을 주어 물들게도 한다. 톨스토이L. Tolstoy(1828~1910)는 『예술론』(1897)에서 일반적으로 언어가 의사소통을 위한 매체이듯이 예술에서는 감정이 소통을 위한 매체라고 말한다. 감정의 소통은 일종의 전염현상과 같으며, 누군가의 영향으로 인해 감염된다. 예술활동에서의 공감은 예술가가 감상자의 마음을 감염시킬 수 있는 능력을 지니고 있다는 사실에 기초한다. 예술이란 어떤 사람이 자기가 경험한 느낌을 의식적으로 일정한 부호나 기호를 사용하여 타인에게 전하고, 타인이 이 느낌에 감염되어 경험함으로써 성립되는 예술활동의 결과물이다.[14] 예술가에게 소재로서의 재료는 상상력의 무한한 공간을 제공한다. 예술가는 무기물인 재료에 작가의 손을 거쳐 유기적 생명을 불어넣어 새로운 세계와 접촉하며 관객은 거기에 참여하여 소통하게 된다.

칸트는 고대 그리스 사상이후 많은 사상가들이 밝히고 있는 미의 본질에 대한 기존의 해명이 불충분하거나 아예 어렵다고 보며, 미의 본질해명을 접어두고 미의 판정능력에 대한 탐구를 시도했다. 나아가 그는 취미를 위한 규칙들을 수립하여 예술에 있어서의 판단기준들을 세우는 일

Vulgare) 혹은 일상적인 것(das Alltägliche)을 가리킨다.

14_ 톨스토이, 『예술이란 무엇인가』, 이철 역, 범우사, 1998, 72쪽.

을 수행한다.[15] 본질해명에 앞선 판단은 마치 우리가 음식 맛의 본질이 무엇인가를 묻지 않고서 음식 맛을 일상적으로 '맛이 어떠하다'고 판정하며 즐기는 것과 같은 이치이다. 그런데 맛의 본질이 있다고 한다면 그것은 매우 객관적이고 보편적이겠으나, 실제로 입맛이나 손맛에서처럼 그 맛을 즐기는 일은 사적이고, 개인적이며 주관적이다. 그럼에도 다 같이 즐기고 평가할 수 있는 고객의 입맛이나 요리사의 손맛이 분명히 있을 것이다. 우리의 삶이 일상을 일탈하지 않고 일상 안에서 이루어지는 까닭은 아마도 공감에 근거한 소통능력을 서로 공유하기 때문일 것이다. 그리고 여기에서 도출되는 일상 미학의 중요한 계기는 곧 공감과 소통의 미학이다.

우리는 우리 삶의 일상적인 순간들에도 미적으로 깊이 개입하고 있으며, 거기에서 도덕적 활동을 촉진시키는 미적 만족감을 얻는다. 미적 만족감은 인간심성을 순화하여 도덕적 심성과 만나도록 하기 때문이다. 이는 일상의 경험에 미적인 것이 스며들어 있기에 가능한 일이다.[16] "일상생활에 대한 미적 반응을 특징지을 때 우리는 모든 사람의 동의를 구하는 판단과 주관적인 즐거움을 알리는 판단 사이의 구분 뿐 아니라 모든 사람의 동의를 구하는 판단에 대한 특별한 이론적 관심을 주장하게 된다."[17] 일상생활은 미적 특성으로 가득하고, 그 가운데 어떤 일상의 경험

15_ Hannah Arendt, *Lectures on Kant's Political Philosophy*, ed. and with an Interpretive Essay by Ronald Beiner, The University of Chicago Press, 1982, Fifth Session, 32쪽.

16_ Sherri Irvin, "The Pervasiveness of the Aesthetic in Ordinary Experience", *British Journal of Aesthetics*, Vol. 48, No. 1. 2008, 44쪽.

17_ Christopher Dowling, "The Aesthetics of Daily Life", *British Journal of Aesthetics*, Vol. 50, No. 3 2010, 238쪽.

은 미적 경험으로 이어진다. 칸트는 일상에서의 쾌적함과 아름다움을 구
분하며, 특히 쾌적함을 상대적으로 경향성과 관련을 짓는다. 그에 있어
경향성이란 개인의 욕망이나 욕구를 따르는 타율적인 성향이다. 칸트는
아름다움을 무관심적인 쾌의 원천으로 보며, "쾌적한 것에 관해서는 누
구나 자기 나름의 고유한 취미를 가지고 있다"[18]고 말한다. 쾌적한 것에
관한 판단은 개인감정에 기초를 두고 있지만, 이에 반해 아름답다고 판
단하는 경우엔 자기 자신으로서의 판단이 아니라 모든 사람을 대표하여
판단을 내리는 셈이다. 여기에 공통감이 개입된다. 공통감은 인류의 집
단이성과도 같아서 널리 보편적으로 적용된다. 이는 사회의 지적 능력으
로서 집단 지성이라고도 할 수 있다. 정확히 말하면 이는 이성의 유추로
서 모든 개개인에게 타당하게 적용되는 것이다. 그러므로 출발은 개별적
인 단칭판단이지만, 모두에게 전칭판단적으로 적용된다고 하겠다.

　『판단력비판』 6절에서 말하듯, 미란 개념을 떠나서 보편적인 만족의
객체로서 표상된다. 미적 판단의 보편성은 개념으로부터 나오는 것일
수 없고 감성에서 나온다. 여기서 말하는 개념은 이론적인 인식이거나
실천적인 도덕 개념을 가리킨다.[19] 즉, 이론이성이나 실천이성에서 전제
되는 개념에 근거를 둔 보편성이 아니라, 취미판단에는 주관적이지만 동
시에 보편성에 대한 요구나 요청이 결부되어 있다. 취미판단에 있어서
표상되는 만족의 보편성은 단지 주관적이되, 타자들 간에 공감과 소통을
가능하게 한다. 취미판단에 있어서 요청되는 바는 개념을 매개로 하지

18_ I. Kant, *Kritik der Urteilkraft*(이하 *KdU*로 표시), Hamburg: Felix Meiner, 1974.
　　§7, 19쪽.

19_ 이른바 개념미술에선 완성된 작품이 아니라 사진이나 도표, 이미지 등을 이용해서
　　제작과정의 아이디어나 개념을 보여준다.

않은 만족에 관한 보편적 찬동이다. 이는 모든 사람들에 대하여 타당하다고 간주될 수 있는 미적 판단이 가능하다는 사실이다. 취미판단은 이러한 동의를 규칙의 한 사례로서 모든 사람들에게 요구한다. 이 사례에 관한 확증을 취미판단은 개념에서 기대하는 것이 아니라 다른 사람들의 동의나 찬동에서 기대한다. 이러한 보편적 동의나 찬동은 하나의 이념의 차원과 비슷하게 작용하여 보편성을 이끌어낸다.[20] 우리가 일상생활에서 공동체를 유지하며 사는 것은 이러한 보편적 찬동이 전제되어 있기 때문에 가능한 일이다.

미적인 것과 연관하여 우리는 언제나 일상에서의 실천적 관심과는 거리를 둔 채 어떤 대상이나 활동을 무관심적 태도로 받아들인다.[21] 이러한 태도는 우리가 일상을 살아가고 있지만 일상에 매몰되지 않고 일상과 거리를 두며 관조하는 미적 태도인 것이다. 칸트는 이런 식의 감상방식을 '자유미'라 부른다. 일상에선 우리는 미적인 것과 실제적인 혹은 실천적인 것을 구분하지 않고 통합하여 체험한다. 어떤 대상을 일정한 개념의 조건 아래에서 아름답다고 말하는 경우엔 개념이 개입됨으로 인해 취미판단은 순수하지 못하다. 자유미는 개념에 의하여 한정된 것이 아니라 자유로이 그리고 그 자체로서 만족을 주는 대상이기 때문에, 일상에선 개념과 연관된 부수미 보다는 자유미가 우리에게 직접적으로 미적 만족을 준다고 하겠다.

우리는 생활주변의 현장에서 감각기관을 통해 외적 대상을 지각하고 표상하여 세상을 접하게 되고 인식하게 된다. 특히 문화예술의 영역에

20_ I. Kant, *KdU*, §8, 25-26쪽.
21_ Yuriko Saito, *Everyday Aesthetics*, Oxford University Press, 2007, 26쪽.

서 감성의 활동은 두드러진다. 예술가의 정서와 감정은 작품을 통해 공통감의 전제 위에서 독자나 관람자에게 전달되며 보편적으로 인식할 수 있다. 미적 판단의 토대로서의 공통감은 일상생활을 영위하는 공동체의 구성원이 일상적으로 공유하는 감각이다. 공동체의 감각은 그로 인해 야기된 감정을 공동체 구성원들이 공유하게 된다. 인간존재는 감정에 대한 이론적 작업을 감정의 객관화라는 인식의 지평을 통해 스스로 실현하고, 일상의 삶 속에서 구체적으로 실천한다.[22] 실천이란 감정이나 정서의 매개에 의해 실제로 일상의 현장에서 이루어진 행위이며, 우리의 감정은 일상적인 실천을 통해 직접적으로 그리고 구체적으로 드러나게 된다. 감정을 제대로 파악할 수 있는 장소란 바로 경험의 현장이며, 일상적 삶의 활동무대이다. 일상적 삶의 경험에서 우리는 감정을 공유하며 공동체적 감각을 향유한다.[23]

일상에서 우리가 겪는 경험이란 개별적이고 특수한 대상에 대한 구체적 지각의 결과 얻게 된 인식인 것이다. 이에 반해 일반적이고 보편적인 인식이란 다만 가설적 구성물에 지나지 않는다. 경험이란 하나의 의식 안에서 여러 현상이 다양하게 나타나고, 이들의 종합적인 결합에서 얻어진다.[24] 경험은 감각기관의 지각을 통한 대상의 인식이다. 대상의 인식은 일반적인 규칙에 따른 종합에서 가능하다. 일반적 규칙은 그것이 지각에 관계되는 한, 하나의 인식을 이끈다. 이 때 지각은 일반적 규칙과 이에 대한 하나의 인식을 이어주는 관계적 위치를 차지한다. 경험 세계

22_ Wolfahrt Henckmann, "Gefühl", Artikel, in:, *Handbuch philosophischer Grundbegriff*, Hg. v. H. Krings, München: Kösel 1973, 521쪽에서.

23_ 김광명, 『칸트의 판단력 비판 읽기』, 세창미디어, 2012, 98쪽.

24_ I. Kant, *Prolegomena*, 제22절, Akademie Ausgabe(이하 AA로 표시), Ⅳ, 305쪽.

에 대한 인식은 시간·공간의 직관형식에 의하여 받아들여진 다양한 지각의 내용에 통일과 질서를 부여하는 순수오성의 범주에 의해서 구성된다. 직관적인 지각내용에 적용할 수 있는 바탕이 되는 '순수오성의 원칙'을 구성적 원리라고 하는데, 이 원리는 한편으로는 받아들이는 것으로서의 직관형식과 다른 한편으로는 한계를 정해주는 통제적 혹은 규제적 원리로서의 이념으로 구별된다.[25] 일상에서의 직관에 방향을 지어주는 기능을 이념이 행하는 것이다.

칸트에 의하면 유기체적인 존재자는 기계론적 인과관계와는 달리, 생명유지를 위해 자신의 내부에 스스로 형성하는 힘을 지니고 있다. 또한 인간유기체의 삶은 동물적인 삶과는 달라서 그 자체가 이미 직접적인 삶이라기보다는 삶에 대한 반성이며, "삶의 유추"[26]이다. 삶을 유추하는 일은 일상을 통해 일상에 머무르지 않고 이를 넘어서게 하며, 다른 사람의 체험을 자신의 체험으로 받아들이거나 이전의 체험을 다시 체험하는 것처럼 느끼는 삶의 추체험追體驗의 문제와도 연관된다. 삶이란 기본적으로 욕구능력의 법칙에 근거하여 행위하는 존재의 능력 일반인 것이며, 결국 삶 자체와 삶의 유추와의 구별은 곧 동물적 삶과는 구분되는 인간적 삶의 특수성에 기인한다. 이는 바로 문화환경의 인간과 자연환경의 동물을 구별해주는 철학적 인간학의 단초端初가 된다. 대상에 의해 촉발되는 감각은 우리내부의 감정의 내용이 되며, 이것이 미의 판단과 관련될 때에는 곧, 간접적이며 반성적이 된다. 주체와 대상 간에 놓인 관계가 객관적이며 대상 중심적이라는 사실은 대상에 대한 제일차적 의식이라 하겠

25_ 김광명, 앞의 책, 99쪽.
26_ I. Kant, *KdU*, §65, 293쪽.

고, 미적 판단은 행위 중심적이고 반성적이며 제이차적인 의식이다. 이 것은 삶에 대한 직접적인 인식이나 인식판단이라기보다는 삶에 대해 간접적이며 유추적인 구조인 것이다.[27]

삶에 대한 유추적인 구조를 보편적으로 받아들일 만한 가능적 근거가 미적 판단으로서 취미이다. 구체적이되, 일반적인 경험에 이르도록 이끌어주는 판단의 출발이 곧 공통감각이다. 칸트에 의하면, 사물을 통한 감성의 정감에 영향을 주는 것은 감각이며, 이는 의식의 수용성에 대한 주관적 반응인 것이다. 감각을 통해 우리는 우리 밖에 있는 대상을 인식의 영역 안으로 가져온다. 따라서 감각은 우리 밖에 있는 사물에 대한 우리들의 표상을 맡아 관리하고, 경험적 표상의 고유한 성질을 이룬다. 무엇에 대하여 혹은 무엇으로 인해 야기된 느낌으로서의 감정은 순수한 주관적 규정이지만, 감관지각은 대상에 대한 객관적인 접촉이고, "대상을 표상하는 질료적 요소"[28]이다. 이 질료적 요소에 의해서 어떤 현존하는 것이 우리에게 주어진다. 칸트는 감각을 "우리가 대상에 의해 촉발되는 방식을 통해 표상을 얻는 능력"[29]이라고 말한다. 그리하여 우리는 주어진 시·공간 안에서 감각을 통해 현상과 관계를 맺으며 경험한다. 감각은 우리로 하여금 대상을 직관할 수 있게 하는 직접적인 소재인 것이며, 공간 속에서 직관되는 것이다. 이는 시간과 공간에 걸쳐있는 실질적이며 실재적인 것이다.[30]

27_ 김광명, 앞의 책, 100쪽.

28_ I. Kant, *KdU*, Einl, XL XL.

29_ Ludwig Landgrebe, "Prinzip der Lehre vom Empfinden", *Zeitschrift für Philosophische Forschung*, 8/1984, 199쪽 이하.

30_ 김광명, 앞의 책, 101쪽.

감각이란 감관의 표상이요, 경험적 직관이다. 우리는 감각을 통해 시간 및 공간 속에서 현실적인 것으로 그 특징을 드러낼 수 있다. 이런 까닭에 감각이란 그 본질에 있어 경험적인 실재와 직접적인 관련을 맺고 있다. 감각은 대상이 우리의 감각기관에 미치는 영향이며, 우리를 둘러싸고 있는 일상의 환경과 직접적으로 만나는 결과를 기술해준다. 따라서 감각은 일상생활에서 자아와 세계가 일차적으로 소통하고 전달하며 교섭하는 방식이다. 또한 감각은 우리가 경험하는 현상들이 지닌 개개의 성질을 감각기관을 통해 인지한다. 여기에서 인지된 감각의 성질 그 자체는 경험적이며 주관적이다. 감각은 직관의 순수한 다양성과 관계하고 있으며, 현상이 비로소 일어나는 장소와도 관계를 맺고 있다. 감관대상을 감각함에 있어서 쾌나 불쾌를 고려하여 볼 때, 이러한 현상의 다양함은 더욱 두드러진다.[31] 칸트가 내건 대전제는 "감각은 보편적으로 전달될 수 있는 만큼만 가치를 지닌다."[32]는 것이다. 쾌 또한 보편적으로 전달될 수 있을 때에 무한히 증폭되어 전달된다. 전달되지 않고 소통되지 않은 감각은 가치를 잃게 된다. 감각의 전달로서의 공감과 소통은 일상에서의 사람들 간의 유대를 강화하고 사회성을 유지시켜 주며, 일상에 대한 미적 탐색을 가능하게 한다.

31_ 김광명, 앞의 책, 101-102쪽.
32_ I. Kant, *KdU*, §41, 164쪽.

3. 취미판단의 근거로서의 공통감

우리는 각자가 지닌 취미에 대해 판단을 내리되, 서로 다른 취미에 대해 이의를 제기하지 않으며 동의하고 받아들인다. 미를 판정하는 능력으로서의 취미란 주어진 표상과 결합되어 있는 감정들의 전달가능성을 선천적으로 판정한다. 하나의 대상을 아름답다고 말하기 위해서는 취미판단에 대한 분석이 필요하다. 여기에 네 계기, 곧 성질, 분량, 관계 및 양상이 미적 판단력의 분석론인 미의 분석론에서 다루어진다. 칸트에 의하면, 취미판단은 무엇이 우리에게 만족을 주는가 혹은 불만족을 주는가를 개념에 의해서가 아니라 단지 감정에 의해서 규정하는, 그러면서도 보편타당하게 규정하는 하나의 주관적 원리인 공통감을 지니고 있다. 공통감을 전제로 해서만 취미판단을 내릴 수 있다. 공통감은 어떤 외적 감정이 아니라 오성과 구상력이 자유로이 유희하는 중에 나온 결과물이다.[33] 취미판단이 주장하는 필연성의 조건은 공통감의 이념이다.

인식과 판단은 거기에 수반되는 확신과 더불어 보편적으로 전달할 수 있어야 제 기능을 다 하는 것이다. 이러한 일은 주어진 대상이 감각기관을 매개로 하되, 구상력을 움직여 직관한 내용의 다양함을 종합하도록 한다. "감정의 보편적 전달가능성은 하나의 공통감을 전제한다. 이 공통감을 우리는 심리학적 근거에서 상정하는 것이 아니라, 인식의 보편적 전달가능성의 필연적 조건으로서 상정한다."[34] 사물을 분별하여 판단하는 인식의 관점에서의 접근이 공통감에 있어서도 필요하다. 그래야만

33_ I. Kant, *KdU*, §20, 64-65쪽.
34_ I. Kant, *KdU*, §20, 66쪽.

객관적인 표상이 가능하기 때문이다. 이러한 공통감으로 인해 모든 사람들이 단지 우리의 판단과 일치할 것을 뜻하는 것이 아니라 일치해야만 함을 뜻한다. 여기서 칸트는 "나는 나의 취미판단을 이 공통감에 의한 판단의 한 실례로 제시하고, 그런 까닭에 나는 이 취미판단에 대해 범례적 타당성을 부여한다."[35]고 말한다. 우리는 일상의 경험에서 구체적인 실례를 하나의 본보기로 삼아 생활한다. 그런데 이 구체적인 실례의 본보기는 타인에게도 예시되어 보편성을 부여받게 된다. 이상적인 규범으로서의 공통감을 전제하여 우리는 그 규범에 합치되는 판단을 내리게 되고, 그 판단에 따른 만족을 모든 사람들에 대한 규칙으로 삼을 수 있는 권리를 갖는다.

공통으로 갖는 느낌이란 실제로 우리가 취미라는 이름 아래 판단을 내릴 때 일상생활에서 이를 전제하고 있는 공통의 감각이다. 칸트는 이와 연관하여 다음과 같이 몇 가지 문제를 제기한다. 공통감이 경험을 가능케 하는 구성적 원리로서 사실상 존재하는가. 아니면 이성의 원리가 더 높은 목적을 위해 미리 우리 안에 공통감을 마련해 놓고자 하여 우리를 규제하는 원리로 삼은 것인가. 따라서 취미란 근원적으로 자연적 능력인가, 아니면 단지 습득되어야 할 인위적 능력의 이념에 불과한 것인가. 그리하여 취미판단은 보편적 동의를 요구하면서도 사실은 감각방식의 그와 같은 일치를 낳는 것은 이성의 요구로 인한 것인가. 대부분 사람들의 감정이 그 밖의 다른 사람들의 특수한 감정과 융합한다고 하는 객관적 필연성은 곧 그러한 감정에 있어서 합치에 도달할 가능성을 뜻하는 것인가. 취미판단은 이 원리가 적용된 하나의 실례를 드는 것에 불과

35_ I. Kant, *KdU*, §20, 67쪽.

한가.[36] 칸트는 공통감의 근거 및 그 타당성과 연관하여, 이성의 원리나 이성의 요구, 객관적 필연성과 보편적 동의와 같은 여러 문제들을 제기하면서도 이에 대한 해답을 명확하게 밝히고 있지는 않다. 중요한 건 공통감의 이념으로 이들 상호간의 문제를 별개로 볼 것이 아니라 통합하여 살피는 일이다.

선천적 원리에 기인하는 취미판단을 가능하게 하는 능력은 미적 공통감이다. 취미란 주어진 표상에 관하여 우리가 느끼는 감정을 개념의 매개 없이 보편적으로 전달할 수 있도록 판정하는 능력이며,[37] 감정들의 전달가능성을 선천적으로 판정하는 능력이다. 칸트가 제기한 공통감은 인간감정의 보편성 및 취미판단의 합의와 연관하여 매우 중요한 개념이다. 칸트의 공통감은 일찍이 아리스토텔레스Aristoteles(384-322 B.C.)가 제시한 통일된 감각능력과도 유사해 보인다. 아리스토텔레스에 의하면 우리가 지닌 개별적인 감각기관으로서의 오감은 대상에 대해 지각한 내용들의 차이와 동일성을 총체적으로 깨달을 수 없다. 유일하게 공통감만이 감각대상들의 차이와 동일성을 지각하여 종합한다. 개별 감각기관들은 개별 감각대상을 낱낱으로 지각하여 개별적으로 인식할 수 있을 뿐이다. 공통감은 의식활동의 가장 기본적인 형태이며, 우리의 의식과 긴밀하게 연결되어 있다. 아리스토텔레스는 공통감을 지각의 중심능력으로 본다. 이는 대상을 반성하게 하고 다양한 감각의 활동을 가능하도록 허용한다. 그리하여 공통감은 상호주관적 통일성, 사회성, 사교성과도 연

36_ I. Kant, *KdU*, §20, 68쪽.
37_ I. Kant, *KdU*, §40, 160쪽.

결된다.[38]

　아름다움에 대한 미적 판단에서 논의하는 필연성의 근거를 칸트는 범
례적인 데서 찾는다. 이 필연성은 우리가 명시할 수 없는 어떤 보편적 규
칙에서 하나의 실례처럼 여겨지는 판단에 대하여 모든 사람이 동의하는
데서 구해진다.[39] 물론 범례를 찾아 적용하는 장소는 일상생활의 구체적
인 현장이다. 그리고 보편적 규칙이 구체적인 실례의 본보기로서 적용
되며, 범례로서 간주된다. 객관적 판단이나 감각기관에 의한 판단과는
달리 취미판단은 개념에 의해서가 아니라 감정에 의해서만 쾌 혹은 불
쾌를 결정하는 주관적 원리를 요구하며, 보편타당성을 지닌다. 능력으
로서의 공통감은 반성적 판단력이다. 취미판단에 있어서의 감정은 마치
그것이 의무인 것처럼 모두에게 기대된다. 공통감은 인식의 보편적 전
달가능성을 위한 필요조건이다. 달리 말하면, 이는 경험을 공유할 필요
조건이기도 하다. 공통감은 인식의 보편적 전달가능성의 필요조건으로
전제되며, 공통감은 취미판단에 의해 전제된다. 우리가 조금도 머뭇거
리지 않고 이에 근거하여 취미판단을 내린다는 사실이 이를 입증한다.[40]

　칸트는 미적 판단의 연역에 대한 시도를 미의 분석의 제4계기에서 행
하고 있으며, 미적 판단에서의 필연성의 조건을 공통감의 이념으로 본
다. 쾌적하냐 그렇지 않으냐를 결정하도록 허용하는 것은 주관적 원리
인데, 이는 개념에 의하지 않고 감정을 통해서이다. 미적 판단의 연역은

38_　Jennifer Kirchmeyer Dobe, "Kant's Common Sense and the Strategy for a
　　　Deduction", *The Journal of Aesthetics and Art Criticism*, 68:1 Winter 2010,
　　　47-48쪽.

39_　I. Kant, *KdU*, §18, 62-63쪽.

40_　I. Kant, *KdU*, §22, 67쪽.

우리가 공통감을 전제하는 이유에 대한 증명에 의해 제공된다. 이 때 공통감은 원리로서 보다는 오히려 감정으로서 언급된다. 공통감은 쾌의 감정을 공유하고, 그러한 감정이 공유되도록 판정하는 능력이다. 만약 공통감이 보편타당성이 요청하는 바에 따른 단지 반성의 영향이나 쾌의 감정의 결과라면, 우리는 상호주관적 타당성에 대한 선천적 요구에 대한 원리를 제공해야 한다. 만약 공통감이 감정도 아니고 원리도 아니며, 단지 취미 자체의 능력이라면, 우리 자신이 느끼는 쾌를 다른 사람도 느낄 수 있다는 원리를 소유하고 있음을 증명해야 한다. 이 가운데 어떤 의미를 받아들이든, 우리는 공통감으로 인해 우리 자신의 미적 반응을 다른 사람에게 정당하게 요구할 수 있는 것이다.[41] 따라서 공통감은 공통의 감정이자 공통의 원리인 취미 자체의 능력인 셈이다. 취미판단의 타당성에 대한 근거를 밝히기 위한 공통감의 연역은 상호주관적 타당성이다. 취미란 개인적 욕망이나 욕구와는 달리 사회 안에서만 문제가 된다. 따라서 취미와 연관된 반성과 판단을 요구하게 된다.[42] 취미판단의 주체는 공적이고 보편적인 공통감을 표현한다. 이는 보편적 필연성을 요청하는 근거가 된다. 이러한 요청의 근거는 우리가 미적인 일상에서 받아들이고 전제하는 바이기도 하다.

41_ Paul Guyer, *Kant and the Claims of Taste*, Harvard University Press, 1979, 280-282쪽.

42_ John H. Zammito, 앞의 책, 31쪽.

4. 일상의 소통으로서의 공통감

일상이란 누구에게나 비슷하게 들리지만, 어떤 일상인가는 그 일상을 살아가는 사람에 따라 미묘한 차이가 있으며 구체적인 면에서 보면, 매우 다양할 것이다. 그럼에도 우리에게 일상이라 함은 상식 수준에서 지레 짐작되는, 항상 있는 나날의 연속이다. 비일상이나 탈일상은 일상을 벗어난, 소통의 단절이요, 때로는 사회성의 상실로 이어진다. 칸트는 인간이 서로 소통해야 할 필요성을 뜻하는 소통가능성을 공통감과 연관하여 제시했다. 감정의 소통가능성이란 곧, 감정을 통해 서로 간에 전달할 수 있는 가능성이다. 앞서 살펴본 바와 같이, 칸트는『판단력 비판』의 39절에서 감각의 전달가능성에 대해 논의한다. 실제로 동일한 감각 기관에 의해 대상을 지각할 때에도 느끼게 되는 쾌적함이나 쾌적하지 못함은 사람들에 따라 매우 다르다.[43] 그런데 취미에 대해 판단을 내리는 사람은 대상에 관한 자기의 만족을 다른 모든 사람들에게 요구하고, 개념의 매개 없이 자신의 감정을 무리 없이 전달할 수 있다. 칸트에서의 미적 판단력은 구체적 특수를 보편적 일반 아래에 포함된 것으로 사유하는 능력으로서의 반성적 판단력이다. 이 반성적 판단력은 일상과 비일상, 탈일상을 구분해주는 근거이기도 하다.

현존재로서의 인간은 최고의 목적 그 자체를 자신의 내부에 가지고 있는, 이른바 인간중심적인 사유의 핵심인 그 스스로 목적이 된다.[44] 다수의 인간은 공동체 안에서 공통감, 곧 공동체의 구성원이 공유하는 감각

43_ I. Kant, *KdU*, §39, 153쪽.
44_ I. Kant, *KdU*, §84, 398쪽.

을 지니며 살고 있다. 근대이전의 미몽에서 벗어난, 이른바 계몽의 시대
란 "이성을 공적公的으로 사용하는 시대이다."[45] 따라서 자신의 이성을 모
든 면에서 공적으로 사용하도록 만드는 일이 아마도 계몽주의 시대를 살
았던 칸트에게도 필요했을 것이며, 공론의 장은 계몽적 합리성에 바탕
을 두되 차츰 미적인 공통감으로 옮겨간 것이다. 공통감은 계몽주의의
시대적 배경에서 인류의 구성원으로서의 시민, 즉 세계시민이 지닌 사유
방식의 밑바탕이기도 하다.[46] 철학적 타당성이 반드시 가져야 하는 것은
칸트가 취미판단에 요구했던 바, 일반적 소통가능성이거니와, 인간 자체
와 관련된 모든 문제에 대하여 자신의 생각을 말하여 어떤 방해나 장애
없이 소통하는 것은 인류의 자연스런 소명인 까닭이다.[47]

　칸트에 있어 소통 및 전달가능성을 이끄는 능력이 미적 판정능력으로
서의 취미이다. 그리고 미적 대상을 누구나 경험하기 위한 필수조건은
소통 및 전달가능성이다. 미적 대상에 대한 판단이 이루어진 예술의 공
간은 공적 영역으로서 행위자나 제작자 뿐 아니라 비평가와 관람자가 함
께 공유하는 공간이다. 공적인 영역으로서의 공론장이란 소통이 가능
한, 열린 공간이다. 미는 공적 영역인 사회 안에 있을 때에만 우리의 관
심을 끈다. 칸트의 예를 들어보면, "무인도에 버려진 사람은 자기 혼자라
면 자신의 움막이나 자기 자신의 몸을 치장하지 않을 것이다. 꽃을 찾는

45_　Hannah Arendt, *Lectures on Kant's Political Philosophy*, ed. and with an
　　　Interpretive Essay by Ronald Beiner, The University of Chicago Press, 1982,
　　　Sixth Session, 39쪽.

46_　Thomas Wanninger, "Bildung und Gemeinsinn- Ein Beitrag zur Pädagogik
　　　der Urtreilskraft aus der Philosophie des sensus communis," Diss. Universität
　　　Bayreuth, 1998, 78쪽 이하.

47_　Hannah Arendt, 앞의 책, Sixth Session, 40쪽.

다거나 더구나 그것을 심어서 그것으로 몸을 꾸밀 일도 없을 것이다. 오히려 단지 인간일 뿐만 아니라 또한 자기 나름으로 기품 있는 인간이고자 하는 생각은 오직 사회에 있어서만 그에게 떠오른 것이다."[48] 사람으로서 지녀야 할 도리나 인품, 사람됨은 사회적 존재인 인간에게 반드시 필요한 덕목이다. 사람들은 다른 사람들과 함께 만족을 느낄 수 없는 상황이나 대상에 대해서는 만족하지 못한다. 칸트가 가장 사적이고 주관적인 감각인 것처럼 보이는 감각 속에서 주관적이지 않은 어떤 것이 있음을 깨달은 결과물이 공통감이다.[49] 우리는 우리의 취미가 다른 사람의 취미와 어울리지 못한다면 서먹서먹하고 낯설게 느낄 것이다. 또 다른 한편 우리는 놀이를 하다가 상대방을 속이게 되면 자책감으로 자신을 경멸하게 되지만, 들키게 되면 수치스러워할 것이다. 경멸과 수치를 피하기 위해서라도, 취미의 문제에서 우리는 다른 사람의 취미에 공감하거나 동참하여 서로 즐거움을 나눌 필요가 있다. 공동체를 구성하는 일원으로서 공유하는 공통감은 개개인을 넘어서 사회적으로 전달되는 실천적 덕목이기 때문이다.

우리는 타인과의 소통을 위해 개별적이고 주관적인 조건들을 벗어나, 우리 자신의 반성작용에 근거하여 다른 모든 사람들의 표상방식을 사고해야 한다.[50] 취미판단은 다른 사람들의 취미를 성찰하는 가운데, 그들이 내릴 수 있는 가능한 판단들을 아울러 고려하게 된다. 판단 주체로서의 나는 다른 사람들과 함께 하며 공동체를 이루는 구성원으로서 판단하

48_ I. Kant, *KdU*, §41, 163쪽.
49_ 김광명, 앞의 책, 107쪽.
50_ I. Kant, *KdU*, §40, 157쪽.

는 것이지 이를 벗어난 탈구성원으로서 판단하는 것이 아니다. 또한 판단할 때 나는 이성적 존재자들과 더불어 집단이성 안에 거주하고 있는 것이지 한갓된 주관적 감각구조 안에만 머물러 있는 존재가 아니다.[51] 이성과의 유비적인 관계에 있는 감성은 공통적 감각이 지향하는 이성이념의 역할을 수행하게 된다.

감관의 감각은 지각의 실재적인 것으로서 인식과 관계를 맺는다.[52] 누구나 우리의 감각기관과 동일한 감각기관을 갖고서 인식활동을 한다고 가정할 수 있기 때문에 감각작용이 일반적으로 소통가능하다는 것은 옳다. 공통감이란 아주 사적인 가운데에서도 모든 사람에게 동일한, 이를테면 다른 감각들과 소통을 이루어 같은 감각이 됨을 뜻한다. 공통감은 특히 다른 동물과는 구분되는 인간적인 감각인 바, 의사소통의 매체로서의 언어적 감각이 거기에 의존하고 있다. 그러나 우리는 무엇에 대해 요구를 한다거나 또는 널리 알린다거나 기쁨 등을 표현하기 위해 반드시 언어만을 도구로 삼지는 않는다. 소통은 언어외적 몸동작이나 표정으로도 얼마든지 가능하기 때문이다.[53] 이를테면, "광기의 유일한 일반적 증상은 공통감의 상실이며, 자기 자신만의 감각을 논리적으로 고집스럽게 우기는 것인데, 자신의 감각이 공통감을 대신한다."[54] 여기에 예로 든 광기狂氣는 상식적인 정서에 심히 어긋나며 보통사람과는 아주 다른, 미친 듯한 기미 또는 미친 듯이 날뛰는 기질이다. 이로 인해 서로 간의 소통이

51_ Hannah Arendt, 앞의 책, Eleventh Session, 67-68쪽.
52_ I. Kant, *KdU*, §39, 153쪽.
53_ 김광명, 앞의 책, 109쪽.
54_ I. Kant, *Anthropologie in pragmatischer Hinsicht*, herausgegeben von Reinhard Brandt, Hamburg: Felix Meiner, PhB 490, 2000, 53절.

단절되며, 함께 공유할 감각이 상실되고 만다. 따라서 타인과 더불어 일상의 삶을 영위하기가 어렵다.

우리는 공통감을 모두에게 공통적인 감각이라는 이념으로 이해한다. 이는 사유하는 중에 다른 모든 사람들을 재현하는 방식을 스스로의 반성 가운데 선천적으로 고려하는 판단기능이다. 이 가운데 자신의 판단을 인간성의 총체적인 이성과 비교하게 된다. 이러한 것은 우리의 판단을 다른 사람들의 실제가 아닌, 가능하다고 생각되는 판단과 비교함으로써, 그리고 우리를 다른 사람의 자리에 대신해 놓음으로써, 우리 자신의 판단에 우연적으로 부여된 한계로부터 추상화함으로써 이루어진다.[55] 인간성이 추구하는 이념은 공통적인 감각, 즉 공통감의 전제아래 가능하다. 취미는 일정부분 공동체가 공유하는 감각인데, 여기서 공유하는 감각은 정신에 대한 반성의 결과로서 얻어진다. 이 반성은 마치 그것이 감각작용인 것처럼 그리고 분명히 하나의 취미, 즉 차별적이고 선택적인 감각인 것처럼 우리에게 영향을 미친다.[56] 사람의 공통적 감각이 자신의 심성능력의 확장을 가능하게 한다. 사회적 충동은 인간에게 자연스러운 것이며, 사회에 대한 그의 적합성과 그에 대한 성향, 즉 사교성은 사회적 존재로서의 인간에게 필수적인 것이다. 그것은 인간성에 속하는 속성이며, 우리는 취미를 우리의 감정을 모든 다른 사람들과 소통할 수 있는 판단의 기능을 수행하는 것으로 간주한다. 따라서 우리는 취미를 모든 사람의 자연적 성향이 욕구하는 바를 진작시키는 수단으로 간주하게 된

55_ I. Kant, *KdU*, §40, 157쪽.
56_ Hannah Arendt, 앞의 책, Twelfth Session, 71-72쪽.

다.[57]

　미적 사교성은 우리가 일상성 안에서 타자와 더불어 미적인 삶을 살 수 있는 바탕이 되는 성향이다. 사회적 존재로서의 인간은 상호의존적이어서 인간적 필요와 욕구를 동료인간에 의존하게 된다. 사람이 자신만의 관점을 고집하면 불통이 되어 소통이 단절된다. 이를 벗어나 다른 사람의 관점과 처지에서 생각하고 느낄 수 있을 때에만 소통할 수 있다. 소통가능한 사람들의 범위가 넓으면 넓을수록 대상의 가치 또한 커질 것이다. 모든 사람이 어떤 대상에 대해 갖는 쾌감이 미미해서 그 자체로는 어떤 특정한 관심을 끌지 못한다 하더라도, 그의 일반적 소통가능성의 관념은 거의 무한하다고 할 정도로 그 가치를 증대시킨다. 사람은 자신의 공동체적 감각, 즉 공통감에 이끌려 공동체의 한 구성원으로서 판단을 내린다. 이를테면 자유로이 행위하는 인격적 존재라 하더라도 타인과 어울리지 못하고 혼자 외롭게 식사하면서 생활하는 사람은 점차 쾌활함을 잃게 되고 말 것이다.[58] 이는 바람직한 일상이 아니다. 인간은 한낱 개인으로서가 아니라 인류의 구성원으로서 이성 사용을 지향하며, 이를 토대로 자신의 자연적 소질을 완전히 계발할 수 있다. 또한 사회 안에서 집단의 구성원으로서 자신을 사회화하려는 경향을 갖는다.[59] 그리하여 사회적 기대에 일치하는 방향으로 자신의 행동을 변용하여, 사회적 규범과 가치를 내면화한다.

　"미는 경험적으로 오직 사회에 있어서만 관심을 일으킨다. 그리고 만

57_　김광명, 앞의 책, 111쪽.
58_　W. Weischedel, *Kant Brevier*(손동현/김수배 역, 『별이 총총한 하늘 아래 약동하는 자유』, 이학사, 2002)에서 인용(칸트의 『인간학』 VI 619 이하).
59_　W. Weischedel, 앞의 책, 「칸트의 속언에 대하여」, VI 166 이하.

일 사회에 대한 본능이 인간에게 있어서 본연의 것임을 우리가 받아들인다면, 사회에 대한 적응성과 집착, 즉 사교성은 사회를 만들도록 이미 정해져 있는 피조물로서의 인간의 조건에, 따라서 인간성에 속하는 특성"[60]임을 우리는 안다. 칸트에 의하면 인간은 자기감정의 전달가능성, 즉 다른 사람과의 사교성 안에 더불어 같이 있는 관계적 존재로 규정된다. 사교성이란 다른 사람과 사귀기를 좋아하는 성질로서 사회를 형성하려는 인간의 타고난 특성이다. 사교성은 미적 정서를 사회 속에서 타자와 공감하며 소통할 수 있는 실마리가 된다. 칸트는 이러한 전달가능성의 근거를 경험적으로나 심리학적으로 인간의 자연적이며 사교적인 경향에 의해서 설명할 수 있다고 본다. 일상적으로 이루어지는 인간의 사교적인 경향은 공통의 감각, 즉 공통감에 기인한다. 만일 우리가 사회에 대한 본능적 지향을 인간에게 있어 본연의 요건이라 한다면, 우리는 취미를 우리의 감정조차 다른 모든 사람들에게 보편적으로 전달할 수 있도록 해주는 일체의 것을 판정하는 능력으로 간주해야 하며, 따라서 모든 사람들의 자연적 경향성이 요구하는 것을 촉진하는 수단으로 여기지 않으면 안 된다.

5. 맺는 말

우리가 사는 일상의 삶은 날마다 되풀이되며 그야말로 일상적으로 행하는 생활이다. 일상의 삶과 예술이 서로 침투하여 예술이 일상화되

60_ I. Kant, *KdU*, §41, 162쪽.

고 일상이 예술화되어 양자를 나누는 경계가 점차 무너지고 있다. 일상의 미학은 평범한 일상에서의 미적 지각이요, 미적 탐색이다. "일상생활에 대한 미적 반응을 특징지을 때 우리는 모든 사람의 동의를 구하는 판단과 주관적인 즐거움을 알리는 판단 사이의 구분뿐 아니라 모든 사람의 동의를 구하는 판단에 대한 특별한 이론적 관심을 주장하게 된다."[61] 일상생활은 미적인 성질과 특성으로 가득 차 있으며, 어떤 일상의 경험은 별다른 변형을 가함이 없이도 그대로 미적인 소재가 되고 예술작품이 된다. 무엇을 아름답다고 판단하는 경우엔 자기 자신으로서의 개인적 판단이 아니라 모든 사람을 대신하여 공적으로 판단하는 셈이다. 여기에 공통감이 개입된다. 우리는 일상생활의 현장에서 감관기관에 의해 외부의 대상을 감각하고 지각하여 표상을 형성함으로써 세상을 인식하게 된다.

칸트미학에 있어 미적 판정능력으로서의 취미는 소통 및 전달가능성을 이끄는 능력이다. 미적 대상에 대한 정서와 지각을 누구나 경험하기 위한 필수조건은 소통가능성이다. 공통감은 무엇이 만족을 주는가를 감정에 의해 규정하는 주관적 원리이지만, 그것은 또한 공동체적 감각이자, 이념으로서 구성원 상호간에 소통을 가능하게 하고 전달이 가능하도록 한다. 공감과 소통은 일상의 단절을 극복하고 일상의 정체성을 담보하는 원동력이다. 공적인 영역이란 소통을 가능케 하는 열린 공간으로서, 모두가 어울리는 공간이다. 전통미학에서와는 달리 일상의 미학에선 미적인 것의 산출이나 비평 및 감상의 영역이 서로 구분되지 않고 관여하며 참여한다. 일상에서의 미적인 것에 대한 공감과 소통은 일상 미

61_ Christopher Dowling, "The Aesthetics of Daily Life", *British Journal of Aesthetics*, Vol. 50, No. 3 2010, 238쪽.

학의 주된 내용이다.

　일상적 삶의 무대에서 우리가 겪는 경험이란 개별적이고 특수한 대상에 대한 구체적인 인식인 것이며, 이에 반해 일반적이고 보편적인 인식이란 다만 이론적으로 가능할 뿐, 일상과는 어느 정도 거리를 두고 있다. 일상적 삶이 미적 경험의 영역에 들어오면, 미는 개인의 차원을 넘어 공동체 안에서 서로의 감정을 공유하게 되고 소통하게 된다. 공통감은 우리가 일상성 안에서 타자와 더불어 소통하고 공감하며 살 수 있는 바탕이다. 칸트에게 있어 미를 판정하는 능력인 취미판단의 전제는 바로 공통감이다. 무엇보다도 공통감이 있기에 다양한 감정의 소통이 가능하며, 일상을 벗어나지 않고 일상 안에서 서로 공감하여 소통하는 사회성을 일깨워 준다고 하겠다. 이는 미적 사회성의 근거이기도 하다. 비일상이나 탈일상이라 하더라도 예술의 과정을 거쳐 일상 안으로 들어와 누구나 서로 공감하고 소통할 수 있게 된다.

참고문헌

이 책의 본문에서 참고하지 않은 국내외 문헌들도 칸트 미학연구에 도움이 될 만하다고 생각하여 아래에 소개하고자 한다.

1. 국내문헌

강계숙, 「칸트 미학에서의 '형식' 개념에 대한 고찰」, 『독일어문화권연구』18, 2009.

강기호, 「흄과 칸트의 인식론에서 상상력의 본성과 기능」, 영남대학교 인문과학연구소 『인문연구』76, 2016.

강동수, 「근대 철학의 미적 창조로서의 놀이에 대한 연구」, 『철학논총』80, 2015.

강동수·김재철, 「근대의 상상력 이론: 상상력의 기능과 근원」, 『철학논총』45, 2000.

강손근, 「근대 예술 개념의 성립에 관한 연구」, 『철학논총』65, 2011.

강순전, 「칸트와 헤겔에 있어서 감성과 이성」, 『시대와 철학』26-1, 2015.

강순전, 「피히테, 셸링, 헤겔에게 있어서 칸트의 자기의식의 전개」, 『철학연구』54, 2016.

강영안, 「칸트의 물음 : "인간은 무엇인가?"」, 서강대학교 『철학논집』38, 2014, 39-66.

강영안, 「칸트철학에서 이론과 실천의 문제」, 『철학연구』45, 1989.

강영안, 「합목적성의 이념 : 이론과 실천 사이」, 『칸트연구』3, 1997.

강은아, 「칸트 실천 철학에서 목적 개념 연구- '목적 그 자체 정식'의 해명을 중심으로」, 박사학위논문, 서울대학교 대학원, 2016.

강지영, 「칸트 윤리학의 맥락에서 본 최고선에 대한 논의들」, 『철학사상』27, 2008.

강지영, 「칸트의 인식론에서 직관의 의미 -『순수이성비판』의 「초월적 요소론」에서 "개념 없는 직관"의 문제」, 『철학연구』52, 2015.

공병혜, 「도덕법칙과 미적 판단과의 갈등- 칸트 미학을 중심으로」, 『칸트연구』17, 2006.

공병혜, 「미감적 의사소통을 통한 배려의 윤리의 가능성」, 『칸트연구』 19, 2007.

공병혜, 「쇼펜하우어의 미학 사상- 칸트 미학과의 연관성 하에서」, 『칸트연구』 6, 2000.

공병혜, 「자연미의 의미와 예술- 칸트와 아도르노 미학을 중심으로」, 『범한철학』 61, 2011.

공병혜, 「자연의 목적론적 체계 속에서의 윤리적 목적의 실현」, 『칸트연구』 2, 1996.

공병혜, 「칸트 미학에서 취미론과 예술론의 의미」, 『칸트연구』 3, 1997.

공병혜, 「칸트 미학에서의 미의 근원과 현대적 의미」, 『미학 예술학 연구』 24, 2006.

공병혜, 「칸트 미학체계 내에서 미적 대상의 의미」, 『미학』 21, 1996.

공병혜, 「칸트미학에 있어서 미적이념의 체계적 위치」, 『철학』 49, 1996.

공병혜, 「칸트철학에서의 상상력과 놀이에 대한 미학적 고찰」, 『철학연구』 57, 2002.

공병혜, 「합리주의 미학사상을 통한 칸트의 미의 개념에 대한 발생론적 고찰」, 『칸트연구』 5, 1999.

구자윤, 「규범미학과 경험미학, 그리고 대립의 종합으로서의 칸트 미학의 의미」, 『칸트연구』 18, 2006.

구자윤, 「미학적 무정부주의에 대한 칸트적 대안」, 『칸트연구』 22, 2008.

권대중, 「미학적 칸트와 연대한 철학적 헤겔 : 헤겔의 절대정신철학적 결론에 맞서는 또 다른 대안 개발을 위한 시론」, 『미학』 82-4, 2016.

권정임, 「'무관심성' 이론의 문화철학적 의미 : 칸트와 헤겔을 중심으로」, 『미학 예술학 연구』 24, 2006.

권정임, 「숭고 이미지의 예술철학적 의미」, 강원대학교 『인문학연구』 41, 2011.

김광명, 「Die anthropologischen Bedingungen der Ästhetik Kants(칸트미학의 인간학적 조건)」, 『미학』 13, 1988.

김광명, 「칸트 철학 안에서의 그의 미학의 위치와 역사적 배경」, 『철학연구』 26, 1990.

김광명, 「칸트에 있어 미와 도덕성의 문제」, 『칸트연구』 2, 1996.

김광명, 「칸트 철학 체계와의 연관 속에서 본 『판단력비판』의 의미」, 『칸트연구』 3, 1997.

김광명, 「바움가르텐과 칸트에 있어 '에스테틱'의 의미」, 『칸트연구』 5, 1999.

김광명, 「칸트 미학에서의 모던과 포스트모던」, 『미학』 27, 1999.

김광명, 「칸트와 그린버그: 모던 미학에 대한 논의- 미적 판단을 중심으로」, 『칸트연구』 8, 2001.

김광명, 「칸트 미학에서 공통감과 사교성의 문제」, 『칸트연구』 10, 2002.

김광명, 「칸트의 『판단력비판』에서의 문화의 의미와 그 실천철학적 함의」, 『칸트연구』 11, 2003.

김광명, 「판단과 판단력의 의미- 칸트의 『판단력 비판』을 중심으로」, 『칸트연구』 12,

2003.

김광명, 「칸트 미학에서의 무관심성과 한국미의 특성」, 『칸트연구』 13, 2004.

김광명, 『칸트미학의 이해』, 철학과 현실, 2004.

김광명, 「예술에서의 고유성과 보편성- 예술의 보편적 고유성을 위한 시론」, 『미학』 44, 2005.

김광명, 「리오타르의 칸트 숭고미 해석에 대하여」, 『칸트연구』 18, 2006.

김광명, 「예술교육의 근거로서의 미학」, 『미학』 51, 2007.

김광명, 『칸트의 판단력 비판 읽기』, 세창미디어, 2012.

김광명, 「한국미와 미적 이성의 문제- 관조와 무심, 공감과 소통을 중심으로」, 『미학』 80, 2014.

김광명, 「공감과 소통으로서의 일상 미학- 칸트의 공통감과 관련하여」, 숭실대학교 『인문학연구』 43, 2014.

김광명, 『예술에 대한 미적 모색』, 학연문화사, 2014.

김광명, 『자연, 삶, 그리고 아름다움』, 북코리아, 2016.

김광철, 「푸코의 칸트 해석- 칸트 『인간학』에 대한 서문과 『말과 사물』을 중심으로」, 『시대와 철학』 23-3, 2012.

김기수, 「Kant's Critical Aesthetics and Its Historical Significance(칸트의 비판미학의 역사적 의의)」, 『미학』 60, 2009.

김기수, 「칸트의 미적 상상력에 대한 고찰」, 『미학 예술학 연구』 31, 2010.

김기수, 「칸트의 미적 세계관은 비판적인가 탈비판적인가」, 『칸트연구』 24, 2009.

김다솜, 「흄과 칸트: 공감과 공통감」, 『칸트연구』 36, 2015.

김동훈, 「키치 개념에 대한 존재론적 고찰 - 키치와 숭고의 변증법을 중심으로」, 『철학논총』 65, 2011.

김문환, 「자연미학의 전개과정과 현대적 의의-환경미학의 정초와 연관하여」, 『미학』 30, 2001, 35-115쪽.

김병환, 「칸트와 메를로-뽕띠의 미학에서 상호주관성에 대한 연구」, 『철학논총』 43, 2006.

김봉규, 「『판단력비판』에서의 도덕 인식과 도덕성」, 『칸트연구』 3, 1997.

김상봉, 「칸트와 숭고의 개념」, 『칸트연구』 3, 1997.

김상연, 「근대, 자연, 경험 : 미학사적 개관을 통한 '미적 자연' 및 '자연의 미적 경험'의 몇 가지 특이성에 대한 고찰」, 『시대와 철학』 27-1, 2016.

김상연, 「칸트의 '개체 모델적' 자연미론에 관하여」, 『철학연구』 114, 2016.

김상현, 「매개와 화해로서의 미감적 합리성 - 칸트와 아도르노 미학의 위상을 중심으로」, 『시대와 철학』 13-1, 2002.

김상현, 「미감적 판단의 이율배반과 미감적 합리성」, 『시대와 철학』 14-1, 2003.

김상현, 「순수 미감적 판단의 연역에 관하여」, 『철학사상』 13, 2001.

김상현, 「숭고의 존재론- 칸트 숭고론의 탈(반)칸트적 해석」, 『시대와 철학』 22-1, 2011.

김상현, 「예술적 가상의 진리적 성격에 대하여- 칸트의 상상력과 가상 개념을 중심으로」, 『칸트연구』 13, 2004.

김상현, 「칸트 미학에 있어서 감정과 상상력의 관계」, 『칸트연구』 17, 2006.

김상현, 「칸트 미학의 정치철학적 함의- 아렌트적 해석을 중심으로」, 『대동철학』 24, 2004.

김상현, 「칸트의 미감적 합리성에 대한 연구- 미감적 판단 연역의 해석을 중심으로」, 박사학위논문, 서울대학교 대학원, 2003.

김석수, 「칸트의 반성적 판단력과 현대 철학」, 『칸트연구』 3, 1997.

김석수, 「칸트 '문화' 개념의 현대적 의의」, 『칸트연구』 11, 2003.

김석수, 「칸트에 있어서 자연미와 예술미」, 『철학논총』 61, 2010.

김석수, 「현대 실천철학에서 칸트 공통감 이론의 중요성 – 자율성과 연대성을 중심으로」, 『철학연구』 123, 2012.

김석수, 「칸트 윤리학에서 판단력과 덕이론」, 『칸트연구』 31, 2013.

김석수, 「칸트철학에서 계몽주의와 인문학」, 『칸트연구』 38, 2016.

김수배, 「칸트의 인간관 - 실용적 인간학의 이념과 그 의의」, 『철학연구』 37, 1995.

김수배, 「아리스토텔레스와 칸트의 인간관, 그리고 포스트휴먼」, 『칸트연구』 28, 2011.

김양현, 「칸트의 목적론적 자연관에 나타난 인간중심주의- 목적론적 판단력 비판을 중심으로」, 『철학』 55, 1998.

김영건, 「심미성에 대한 칸트의 분석- 분석철학적 입장에서 본 칸트 미학」, 『칸트연구』 8, 2001.

김영례, 「칸트에서 경험가능성과 상상력의 작용」, 『범한철학』 55, 2009.

김영한, 「아펠의 인식-인간학적 해석학 : 칸트를 통한 철학의 변형」, 『철학논총』 48, 2007.

김윤상, 「인간학적 미학의 기초-경험과학적 감성학으로서 바움가르텐의 행복한 미학실천가의 미학」, 『헤세연구』 29, 2013.

김재호, 「칸트에게서 '자연의 합목적성'(Zweckmäßigkeit der Natur)은 어떻게 가능한가?」, 『철학연구』 108, 2015.

김 제이 S. · 송계충 · 양인숙 · 김교훈, 「세계 보편적 리더십 연구-GLOBE의 생성과 현황」, 『인적자원개발연구』, 제1권 제1호, 1999년 2월, 33-62.

김종국, 「道德感情 對 共通感 : 칸트와 스피노자에서 道德感情의 問題」, 『칸트연구』 16, 2005.

김종기, 「칸트의 취미 판단과 공통감」, 『칸트연구』 13, 2004.

김종대, 「칸트의 숭고미에 대해」, 『외국문학연구』 53, 2014.

김진, 「칸트, 헤르더, 낭만주의- 인류 역사의 철학과 인간성의 이상」, 『인간연구』 18, 2010.

김진, 「칸트에서 행복의 의미」, 『철학논집』 44, 2016.

김진, 「칸트의 『시령자의 꿈』에 나타난 비판철학의 요소들」, 『칸트연구』 32, 2013.

김철, 「칸트의 『판단력 비판』에서 자연에 대한 목적론적 판정의 확장 논변 재구성」, 『철학사상』 43, 2012.

김한결, 「취미론의 유명론적 토대」, 『미학』 39, 2004.

김현돈, 「숭고와 아방가르드, 그리고 포스트모더니즘」, 『대동철학』 6, 1999.

김혜련, 「자연적 숭고와 기술적 숭고에서 초월성의 비교 : 이미지 테크놀로지를 중심으로」, 『미학』 75, 2013.

남경아, 「칸트의 숭고 너머 : 라캉의 주이상스」, 『철학논총』 77, 2014.

노양진·김양현, 「존슨의 칸트 해석 : 상상력 이론을 중심으로」, 『칸트연구』 8, 2001.

노은임, 「자유와 미 - 장자와 칸트에 있어서 실천미학의 가능성」, 박사학위논문, 성균관대학교 대학원, 2009.

류종우, 「들뢰즈의 칸트론에서 공통감각의 문제- 능력들의 충돌을 통한 새로운 사유의 창조」, 『철학논총』 79, 2015.

맹주만, 「칸트의 『판단력비판』에서의 최고선」, 『칸트연구』 3, 1997.

맹주만, 「칸트와 미학적 자살」, 『칸트연구』 36, 2015.

박경남, 「칸트의 목적론적 판단력 비판에서 유기체의 지위 : 폴 가이어와 한나 긴스보그의 논의를 중심으로」, 『생명연구』 10, 2008.

박배형, 「인식능력들의 자유로운 유희- 칸트 미학의 한 문제」, 『미학』 53, 2008.

박배형, 「"부정적 현시로서의 숭고"- 칸트의 숭고론에 대한 고찰」, 『미학』 57, 2009.

박배형, 「이성과 감성의 조화 또는 통일이라는 관점에서 본 근대 미학- 칸트와 헤겔의 경우」, 『미학』 62, 2010.

박배형, 「칸트 미학에서 미와 도덕성의 관계에 대하여」, 『미학』 77, 2014.

박상혁, 「도덕적으로 나쁜 예술작품이 미적으로 좋은 예술작품일 수 있는가 ?」, 『미학』 50, 2007.

박수범, 「칸트 철학에서 규정적 판단력과 반성적 판단력」, 『범한철학』 80, 2016.

박영선, 「미적 자율성의 확립으로서의 칸트 미학」, 『칸트연구』 3, 1997.

박영선, 「아도르노의 칸트 미학 읽기- 아도르노의 예술관에 의거한 칸트 미학의 재구성」, 『칸트연구』 11, 2003.

박용희, 「비(非)유럽 사회와 문화에 대한 칸트와 헤르더의 인식」, 『서양사연구』 35, 2006.

박인철, 「미적 감정과 상호주관성- 칸트와 후설의 비교를 중심으로」, 『철학』 111, 2012.

박정훈, 「감성학으로서의 미학- 데카르트에서 바움가르텐까지」, 『미학』 82-3, 2016.

박종식, 「칸트 철학과 리요타르의 포스트모더니즘」, 『칸트연구』 10, 2002.

박종식, 「칸트철학과 소통의 문제- 아렌트의 칸트 '반성적 판단력'과 '공통감' 해석을 중심으로」, 『철학연구』 114, 2010.

박지용, 「칸트의 숭고에 관한 쉴러의 해석」, 『범한철학』 53, 2009.

박지용, 「칸트의 숭고에 관하여- 미판단과 숭고판단의 연속성을 중심으로」, 『시대와 철학』 20-2, 2009.

박지용, 「칸트의 숭고 개념과 숭고의 미학」, 박사학위논문, 고려대학교 대학원, 2011.

박지용, 「아렌트의 칸트 해석과 공통감의 정치」, 『시대와 철학』 25-1, 2014.

박진, 「문화와 예술- 칸트에게서 자연과 자유의 매개로서의 미(美)」, 『칸트연구』 11, 2003.

박찬국, 「목적론적 자연관에 대한 재검토」, 『시대와 철학』 15-1, 2004.

박채옥, 「칸트의 자연과 기술이성 비판」, 『범한철학』 35, 2004.

박필배, 「칸트 목적론과 헤겔」, 『칸트연구』 6, 2000.

박필배, 「칸트 비판 철학에서 문화 개념」, 『철학』 72, 2002.

박필배, 「칸트 최고선 이론의 현대적 논의」, 『칸트연구』 10, 2002.

박필배, 「칸트의 자연관과 문화- 환경윤리학의 정초를 위한 한 시도」, 『칸트연구』 11, 2003.

박필배, 「칸트의 도덕 감정에 대한 체계적 고찰」, 『칸트연구』 15, 2005.

박필배, 「자연과 문화 사이의 갈등- 칸트의 목적론적 세계관을 중심으로」, 『칸트연구』 17, 2006.

박필배, 「칸트의 목적론적 자연관의 현재성- 현대 생물학과 생물철학의 목적론적 입장을 중심으로」, 성균관대 인문학 연구원 『인문과학 54, 2014

박필배, 「칸트의 목적론에서 합목적성 개념- 유기체와 자연 전체의 체계에 대한 연구」, 성균관대 인문학 연구원 『인문과학』 58, 2015.

배우순, 「칸트와 초기 피히테에 있어서 구상력의 문제」, 『철학논총』 20, 2000.

배철영, 「리오타르의 포스트모던 미술론 - 숭고의 미학, 차이의 존재론 그리고 비판」, 『철학논총』 27, 2002.

백승영, 「미적 쾌감의 정체 - 칸트와 니체」, 『미학』 81-3, 2015.

백종현, 「칸트에서 인간과 자연」, 『철학과 현상학 연구』 6, 1992.

백종현, 「계몽철학으로서 칸트의 전통 형이상학 비판」, 『칸트연구』 9, 2002.

백종현, 「'이성' 개념의 역사」, 『칸트연구』 23, 2009.

백종현, 「칸트에서 '가능한 세계의 최고선'」, 『철학연구』 96, 2012.

서동은, 「칸트의 미학에 대한 가다머의 비판」, 『칸트연구』 25, 2010.

성기현, 「'미학의 정치'에 있어 유희의 역할」, Trans-Humanities 4-3, 2011.

소병일, 「욕망과 정념을 중심으로 본 칸트와 헤겔의 차이」, 『범한철학』 59, 2010.

손승길, 「칸트의 미학 이론」, 『석당논총』 42, 2008.

신유근, 「한국형 글로벌리더십」, 『노사관계연구』, 제16권, 2005년 12월, 177-218.

심락현, 「미적 상상력의 다원성 고찰」, 강원대학교 인문과학연구소, 『인문과학연구』 34, 2012.

심철민, 「칸트의 주관성미학에서 셸링의 예술철학으로」, 『미학 예술학 연구』 24, 2006.

아른트(Andreas Arndt) 「변증법이란 무엇인가? —칸트, 헤겔, 그리고 마르크스에 관한 논의—」, 『철학연구』 35집, 1-25.

안수현, 「칸트의 감각과 지각」, 『동서사상』 10, 2011.

양희진, 「왜 판단력의 적용대상은 예술이어야 하는가？- I. Kant의 『판단력비판』〈제2서론〉을 중심으로」, 『헤겔연구』 28, 2010.

양희진, 「취미판단의 모순적 특이성에 대한 정당화- 칸트의 『판단력비판』, §§30-38 사례 분석을 중심으로」, 『해석학연구』 26, 2010.

양희진, 「예술의 취미판단에서 순수 불쾌의 가능성」, 박사학위논문, 연세대학교 대학원, 2012.

양희진, 「칸트 미학에서 추의 판단의 문제 : 불쾌의 취미판단에 대한 새로운 관점의 필요성」, 『칸트연구』 31, 2013.

연희원, 「칸트미학에 대한 기호학적 비판」, 『철학과 현상학 연구』 31, 2006.

오근창, 「칸트의 인간성 정식과 도덕적 자율성」, 『철학사상』 54, 2014.

오병남, 「칸트 미학의 재평가」, 『미학』 14, 1989.

오병남, 「칸트의 미학이론에 있어서 숭고의 개념」, 『학술원논문집』 47-1, 2008.

오병남, 「예술과 창의성의 개념 - I. 칸트의 『판단력 비판』을 중심으로」, 『학술원논문집』 51-1, 2012.

오생근, 「푸코, 칸트, 보들레르의 현대성」, 『학술원논문집』 51-1, 2012.

오희숙, 「칸트의 음악미학」, 『음악이론연구』 9, 2004.

우기동, 「1950년대 이후 독일 근현대 철학의 원전번역과 근대적 지성 - 칸트와 헤겔 철학을 중심으로」, 『시대와 철학』 16-1, 2005.

유일환, 「『판단력비판』의 §59 〈윤리성의 상징으로서 의미에 대하여〉에 대한 정합적 해석」, 『시대와 철학』 24-4, 2013.

유일환, 「칸트의 황금률 비판과 유가의 충서(忠恕) 개념」, 『철학사상』 53, 2014.

유재영, 「칸트 최고선에 관한 연구」, 박사학위논문, 원광대학교 대학원, 2003.

육혜원, 「한나 아렌트의 정치사상에서 '사유'와 '판단'」, 『대한정치학회보』 23-1, 2015.

윤영돈, 「칸트의 윤리학과 미학의 상호연관성에 관한 인간학적 탐구」, 『윤리연구』 64, 2007.

이관형, 「미학은 정치학인가? - 칸트 미학에 대한 한나 아렌트의 정치적 독해」, 『시대와 철학』 23-2, 2012.

이경희, 「칸트미학에서의 천재개념과 그 인간학적 함의」, 박사학위논문, 숭실대학교 대학원, 2017.

이성훈, 「철학적 담론과 그림이미지 - 장-프랑수아 료타르, 칸트, 그리고 바넷 뉴먼」, 경성대학교 인문과학연구소, 『인문학논총』 15-1, 2010.

이솔, 「칸트의 상상력 이론에 관한 사르트르와 하이데거의 비판」, 『철학과 현상학 연구』 64, 2015.

이순예, 「미적 주체 : 무지개다리를 이으며 자각하는 자아의 초월성」, 『칸트연구』 34, 2014.

이엽, 「칸트 철학 연구를 위한 방법론적 물음 - 발전사적 연구 방법을 중심으로」, 『철학연구』 47, 1999.

이영철 · 이성훈 · 이상룡 · 박종식, 「칸트, 비트겐슈타인의 철학과 료타르의 포스트모더니즘 연구」, 『칸트연구』 12, 2003.

이정은, 「감성과 이성의 관계를 통해 본 칸트의 악 개념」, 『시대와 철학』 19-3, 2008.

이정환, 「독창성과 자연성 : 칸트 천재와 예술 개념에 근거한 소식의 예술 창작론의 특징 분석」, 『미학』 81-1, 2015.

이지언, 「18세기 근대미학에서 울스턴크래프트의 '정의의 미'와 버크의 미 개념 비교 고찰」, 『미학』 79, 2014.

이충진, 「이성적 존재자로서의 인간 - 칸트의 인간이해」, 『인간연구』 4, 2003.

이한구, 「칸트와 목적론적 역사」, 『철학연구 24, 1988.

이해완, 「작품의 도덕성과 도덕적 가치 - 거트의 윤리주의 비판」, 서울대학교 인문과학연구소, 『인문논총』 69, 2013.

이혜진, 「계몽 정신에 부응하는 철학의 사명과 미에 대한 지성적 관심」, 『칸트연구』 38, 2016.

임금희, 「미학과 정치 : 독일초기낭만주의에 대한 사상사적 고찰」, 『한국정치학회보』 47-5, 2013.

임성훈, 「비판과 반성으로서의 미학 - 칸트의 미적 판단의 주관적 보편타당성에 관하여」, 『미학』 48, 2006.

임성훈, 「공통 감각과 미적 소통 - 칸트 미학을 중심으로」, 서울대학교 인문과학연구소, 『인문논총』 66, 2011.

임성훈, 「칸트 미학이 대중의 현대미술 감상에도움을 줄 수 있는가? - 칸트 미학의 대중

적 적용가능성에 대한 시도적 고찰」, 『칸트연구』 34, 2014.

임승필, 「영혼불멸의 믿음에 대한 칸트의 견해 : 「모든 것들의 끝」을 중심으로」, 『철학연구』 98, 2012.

임승필, 「칸트의 『형이상학자의 꿈에 비추어 본 시령자의 꿈』 - 칸트철학에 미친 스웨덴보르그의 영향」, 『철학』 98, 2009.

임혁재, 「칸트의 종교적 인간학」, 『철학탐구』 12, 2000.

임홍빈, 「사변적 예술철학과 근대성」, 『철학연구』 47, 2013.

장동진·장휘, 「칸트와 롤즈의 세계시민주의: 도덕적 기획과 정치적 기획」, 『정치사상연구』 9, 2003.

장미영, 「독일 낭만주의 문학의 '예술적 자율성' 개념의 기원에 관한 소고- 르네상스와 낭만주의 예술가의 자의식에 관하여」, 『외국문학연구』 37, 2010.

정낙림, 「미적 판단의 보편화 가능성- 칸트 미학을 중심으로」, 『동서사상』 4, 2008.

정낙림, 「인식과 놀이- 칸트의 놀이 개념을 중심으로」, 『대동철학』 53, 2010.

정성관, 「칸트 이성 이념들의 "객관적 실재성" 문제- 실천철학 속 이성 이념들의 "객관적 실재성"의 의미」, 『칸트연구』 12, 2003.

정성관, 「칸트 생태관의 현대적 조명」, 『사회와 철학』 7, 2004.

정성관, 「'신비적인 것'에 관한 담론 - 칸트와 비트겐슈타인을 중심으로」, 『칸트연구』 35, 2015.

정수경, 「현대 숭고이론에서 상상력의 위상에 관한 고찰 : 장-프랑수아 리오타르의 아방가르드 숭고론의 경우」, 『미학』 76, 2013.

정용수, 「칸트철학에서 판단력의 문제」, 새한철학회, 『철학논총』 19, 1999.

조종화, 「마음과 타자 : 데카르트, 칸트, 헤겔의 사유 모델 비교」, 『철학탐구』 30, 2011.

조종화, 「자기의식의 가능성 - 칸트와 헤겔을 중심으로」, 『헤겔연구』 28, 2010.

최문규, 「"천재" 담론과 예술의 자율성」, 『독일문학』 74, 2000.

최민숙, 「독일 전기낭만주의의 정치적 유토피아 - Fr. 슐리겔과 I. 칸트의 '영원한 평화'에 대한 기안을 중심으로」, 『독일문학』 57, 1995.

최성환, 「칸트와 셸링의 역사 구상- '인류사의 기원'에 관한 해석을 중심으로」, 『칸트연구』 6, 2000.

최성환, 「진보·문화·역사 - 연속성의 이념으로서의 도덕적 문화」, 『칸트연구』 11, 2003.

최소인, 「판단력의 매개 작용과 체계적 통일의 의미」, 『칸트연구』 3, 1997.

최소인, 「니체와 칸트 - 거리의 파토스와 사이의 로고스」, 『칸트연구』 7, 2001.

최소인, 「숭고와 부정성」, 『철학논총』 58, 2009.

최소인, 「미감적 이념과 공통감 - 미감적 판단의 주관적 보편성을 중심으로」, 『철학논총』

68, 2012.

최은수, 「성인교육 리더십의 새로운 패러다임으로서의 '온정적 합리주의'에 대한 개념화」, Andragogy Today, *Interdisciplinary Journal of Adult & Continuing Education*, vol. 14, no. 3, 2011.

최은수 외, 『뉴리더십 와이드』, 학지사, 2013.

최인숙, 「『판단력비판』과 낭만주의 철학에서 자연과 예술의 개념」, 『칸트연구』 3, 1997.

최인숙, 「칸트와 가다머에게서의 놀이 개념의 의미」, 『칸트연구』 7, 2001.

최인숙, 「칸트와 노발리스에서 창조의 의미」, 『철학연구』 56, 2002.

최준호, 「칸트의 자연목적론, 그리고 형이상학」, 『철학연구』 43, 1998.

최준호, 「칸트의 미감적 자기의식과 타자 - 칸트 미학의 현재성을 향하여」, 『철학』 60, 1999.

최준호, 「칸트의 숭고함과 예술」, 『칸트연구』 10, 2002.

최준호, 「심미적 반성활동과 예술의 경험의 고유성 - 칸트의 논의를 중심으로」, 『칸트연구』 14, 2004.

최준호, 「심미적인 것과 문화 : 칸트, 아도르노, 니체」, 『니체연구』 7, 2005.

최준호, 「자연미와 문화」, 『철학』 86, 2006.

최준호, 「칸트의 심미적 경험과 미학의 역할」, 『미학 예술학 연구』 24, 2006.

최준호, 「데리다 이후의 칸트 미학」, 『미학』 56, 2008.

최준호, 「칸트와 쉴러에서 미의 경험과 도야」, 『철학연구』 80, 2008.

최준호, 「미학에서 지각학으로의 전환과 그 함의」, 『철학연구』 45, 2012.

최준호, 「미학적인 것과 인간적 삶 - 니체 미학의 선구자로서의 칸트 ? 탈 칸트 미학의 완성자로서의 니체 ?」, 『니체연구』 24, 2013.

최준호, 「바움가르텐 미학과 행복한 미학적 인간」, 『철학탐구』 40, 2015.

최진석, 「바흐친과 칸트, 신칸트주의 - 초기 사유의 지성사적 맥락에 관하여」, 『러시아연구』 22-2, 2012.

최태명, 「칸트의 표상」, 『민족미학』 12-2, 2013.

최희봉, 「취미에 관한 흄의 견해 : 미학과의 관련을 중심으로」, 강원대학교 『인문과학연구』 34, 2012.

하선규, 「칸트 미학의 형성과정 - 『판단력비판』으로 가는 지적 노력」, 『미학』 26, 1999.

하선규, 「칸트 전비판기의 합목적성 개념 - 『판단력 비판』의 생성사적 이해를 위해」, 『철학연구』 44, 1999.

하선규, 「의미 있는 형식(구조)의 상호주관적 지평 - 반성적 판단력의 현대적 의의에 대한 시론(試論) I」, 『칸트연구』 14, 2004.

하선규, 「미감적 경험의 본질적 계기에 대한 분석 : 칸트 미학의 현재성에 대한 시론」,

『미학』 44, 2005.

하선규, 「예술과 문화적 삶- 서구미학사의 몇 가지 전환점에 관한 시론(試論)」, 『미학』 49, 2007.

하선규, 「미학과 정치- 칸트, 니체, 벤야민을 돌이켜보며」, 『철학과 현실』 80, 2009.

하선규, 「예술과 문화- 칸트, Fr. 슐레겔, 키에르케고어, 니체를 돌이켜보며」, 조선대학교 인문학연구원 『인문학연구』 39, 2010.

하선규, 「예술과 자연의 상호 연관성에 대한 연구 : I. 칸트, J. G. 하만, F. 실러의 미학 사상을 중심으로」, 『미학 예술학 연구 34, 2011

하선규, 「칸트 미학의 현대적 쟁점들 (I)- '목적론과의 연관성', '무관심성', '숭고'의 문제를 중심으로」, 『미학 65, 2011

하선규, 「'합목적적 형식'에서 '살아있는 형태'로- 칸트 미학을 교정하고자 한 실러의 미학적 성취에 대하여」, 『미학』 80, 2014.

하선규, 「칸트 미학과 바움가르텐 미학의 연관성에 관한 연구」, 『미학 예술학 연구』 46, 2016.

한길석, 「미적 교양과 정치 : 초기 낭만주의를 중심으로」, 『시대와 철학』 27-1, 2016.

한동원, 「칸트 철학의 숭고에 관한 연구」, 『철학』 54, 1998.

한동원, 「칸트의 천재론」, 강원대학교 『인문과학연구』 6, 1998.

한자경, 「칸트 철학 체계에서 판단력의 위치」, 『철학논총』 8, 1992.

한자경, 「칸트의 물자체와 독일관념론」, 『칸트연구』 1, 1995.

2. 국외 문헌

Abadi, Florencia, "From Kant to Romanticism: Towards a Justification of Aesthetic Knowledge in the Young Benjamin", *Critical Horizons*, Vol. 15 No. 1, March, 2014, 82-94.

Ameriks, Karl, "Interpretation after Kant", *Critical Horizons: A Journal of Philosophy and Social Theory 10(1)*, April 2009, 31-53.

Arenas Vives, Daniel, "The Significance of Art in Kant's Critique of Judgment", Ph. D. Dissertation, The University of Chicago, August 2000.

Arendt, Hannah, *The Life of the Mind*, New York: A Harvest Book, 1978.

Atkins, Richard Kenneth, "The Pleasures of Goodness: Peircean Aesthetics in Light of Kant's Critique of the Power of Judgment", *Cognitio*, São Paulo, v. 9, n. 1,

13-25, jan./jun. 2008.

Baker, Eric, "Fables of the Sublime: Kant,Schiller,Kleist", *MLN*, The Johns Hopkins University Press Vol.113, No.3, German Issue(Apr., 1998), pp. 524-536.

Baxley, Anne Margaret, "The Practical Significance of Taste in Kant's Critique of Judgment: Love of Natural Beauty as a Mark of Moral Character", *The Journal of Aesthetics and Art Criticism 63:1* Winter 2005.

Berman, Art , *Preface to Modernism*, Univ. of Illinois Press, Urbana and Chicago, 1994.

Bninski, Julia, "The Many Functions of Taste: Aesthetics, Ethics, and Desire in Nineteenth-Century England", Doctoral Dissertation, Loyola University/ Chicago, 2013.

Borowski, Paul J., "Manager-Employee: Guided by Kant's Categorical Imperative or by Dilbert's Business Principle", *Journal of Business Ethics*, 17: 1623-1632, 1998.

Bowie, Norman E., "A Kantian Theory of Meaningful Work", *Journal of Business Ethics* 17: 1083-1092, 1998.

Brady, Emily, "Aesthetics in Practice: Valuing the Natural World", *Environmental Values*, 15 (2006): 277-91.

Bruno, Paul William, "The concept of genius: Its origin and function in Kant's third Critique", Ph.D. Dissertation, Boston College, 1999.

Budd, Malcolm, "Delight in the Natural World: Kant on the Aesthetic Appreciation of Nature, Part I: Natural Beauty", *British Journal of Aesthetics,* Vol.38, No.1, January 1998.

Cannon, Joseph, "The Intentionality of Judgments of Taste in Kant's Critique of Judgment", *The Journal of Aesthetics and Art Criticism*, Vol.66, No.1 (Winter, 2008), pp.53-65.

Cannon, Joseph Eugene, "Feeling and Judgment in Kant: Aesthetic Judgment, Practical Judgment and the Creation of Beauty in Art", Ph.D. Dissertation, Northwestern University, 2006.

Carroll, Leanne K., "Kant's "Formalism"?- Distinguishing between Aesthetic Judgment and an Overall Response to Art in the Critique of Judgment", *Canadian Aesthetics Journal* Vol.14(Fall/Autumn 2008).

Carlson, Allen, "Nature: Contemporary Thought", *in Encyclopedia of Aesthetics*, Michael Kelly(Editor in Chief), Oxford: Oxford University Press, 1998.

Clewis, Robert, "Greenberg, Kant, and Aesthetic Judgments of Modernist Art", *Canadian Aesthetics Journal* Vol. 14(Fall/Autumn 2008).

Clewis, Robert, "Tracing Beauty and Reflective Judgment in Kant's Lectures", *Proceedings of the European Society for Aesthetics*, vol. 5, 2013.

Cohen, Ted, "Three Problems in Kant's Aesthetics", *British Journal of Aesthetics*, Vol. 42, No. 1, January 2002.

Costello, Diarmuid, "Greenberg's Kant and the Fate of Aesthetics in Contemporary Art Theory", *The Journal of Aesthetics and Art Criticism*, Vol. 65, No. 2 (Spring, 2007), pp. 217-228.

Crawford, Donald W., "Comparative Aesthetic Judgments and Kant's Aesthetic Theory," *The Journal of Aesthetics and Art Criticism*, Vol. 38, No. 3 (Spring, 1980), pp. 289-298.

Croce, Benedetto, *Aesthetics as Science of Expression and General Linguistic*(Boston: Nonpareil Books, 1978.

Crowther, Paul, "Kant and Greenberg's Varieties of Aesthetic Formalism", *The Journal of Aesthetics and Art Criticism*, Vol. 42, No. 4 (Summer, 1984), 442-445.

Crowther, Paul, "The Significance of Kant's Pure Aesthetic Judgment", *British Journal of Aesthetics,* Vol 36, No 2, April 1996.

Dalton, Stuart, "How Beauty Disrupts Space, Time and Thought: Purposiveness Without a Purpose in Kant's Critique of Judgment", *E-LOGOS - Electronic Journal for Philosophy* 2015, Vol. 22(1) 5-14.

Daniels, Paul, "Kant on the Beautiful: The Interest in Disinterestedness", *Colloquy text theory critique* 16 (2008).

Davies, Stephen, "Aesthetic Judgments, Artworks and Functional Beauty", *The Philosophical Quarterly*, Vol. 56, No. 223, April 2006.

Debord, Charles, "Geist and Communication in Kant's Theory of Aesthetic Ideas", *Kantian Review*, 17, 2, 2012, 177-190.

Dobe, Jennifer Kirchmyer, "Kant's Common Sense and the Strategy for a Deduction", *The Journal of Aesthetics and Art Criticism*, Vol. 68, No. 1 (Winter, 2010), pp. 47-60.

Dowling, Christopher, "The Aesthetics of Daily Life", *British Journal of Aesthetics,* Vol. 50, No. 3, 2010.

Düsing, Klaus, "Beauty as the Transition from Nature to Freedom in Kant's Critique

of Judgment", *Noûs*, Vol. 24, No. 1, (Mar., 1990), pp. 79-92.

Duve, Thierry de, Kant after Duchamp, The MIT Press, 1999.

Elicor, Peter Paul E., "Rethinking the Aesthetic Experience: Kant's Subjective Universality", *Spring Magazine on English Literature*, Vol. II, No. 1, 2016.

Ercolini, Gina L. "Kant's Enlightenment Legacy: Rhethoric through Ethics, Aesthetics, and Style", Doctoral Dissertation, The Pennsylvania State University, 2010.

Eva Schaper, "Taste, sublimity, and genius: the aesthetics of nature and art", in *The Cambridge Companion to Kant*, Paul Guyer(ed.), Cambridge: Cambridge University Press, 1992, 367-393.

Feloj, Serena, "Is there a Negative Judgment of Taste? Disgust as the Real Ugliness in Kant's Aesthetics", *Lebenswelt*, 3 (2013).

Fisac, Jesús González, "The paradoxes of Enlightenment. A Rhetorical and Anthropological Approach to Kant's Beantwortung", *Stud. Kantiana* 18 (Jun. 2015): 37-58.

Gammon, Martin John, "'Exemplary Originality': Kant on Genius and Imitation", *Journal of the History of Philosophy*, Oct 1997; 35,4.

Gammon, Martin John, "Kant and the Decline of Classical Mimesis", Ph. D. Dissertation, University of California, Berkeley, 1997.

Gardner, Howard, *Leading Minds*, Basic Books, 1995, 『통찰과 포용』, 송기동 역, 북스넛, 2007.

Gerwen, Rob van, "Kant's Regulative Principle of Aesthetic Excellence: The Ideal Aesthetic Experience", *Kant-Studien*, 86, 1995, pp. 331-345.

Ginsborg, Hannah, "Kant and the Pro.lem of Experience", *Philosophical Topics* Vol. 34, Nos. 1 & 2, Spring and Fall 2006.

Ginsborg, Hannah, "Lawfulness without a Law: Kant on the Free Play of Imagination and Understanding", *Philosophical Topics* Vol. 25, No. 1, Spring 1997.

Ginsborg, Hannah, "On the Key to Kant's Critique of Taste", *Pacific Philosophical Quarterly* 72(1991), 290-313.

Goleman, Daniel, *Emotional Intelligence*, New York · Toronto · London · Sydney · Auckland: Bantam Books, 1995.

Goleman, D., R. Boyatzis & A. Mckee, *Primal Leadership: Realizing the Power of Emotional Intelligence*, Boston: Harvard Business School Press, 2002.

Gracyk, Theodore A., "Sublimity, Ugliness, and Formlessness in Kant's Aesthetic Theory", *The Journal of Aesthetics and Art Criticism*, Vol. 45, No. 1 (Autumn, 1986), 49-56.

Grady, Kyle R., "The Discipline of Genius: Nature, Freedom and the Emergence of the Idea of System in Kant's Critical Philosophy", Ph. D. Dissertation, The Pennsylvania State University, August 2008.

Greenberg, Clement, "Can Taste Be Objective?" *Artnews*, February 1973.

Greenberg, Clement, "Seminar Six," *Arts Magazine* 50 (June 1976.

Greenberg, Clement, "Modernist Painting", in, John O'Brian(ed.) *The Collected Essays and Criticism; Modernism with a Vengeance*, 1957-1969, Vol. IV, The University of Chicago Press, 1993.

Guyer, Paul, "Autonomy and Integrity in Kant's Aesthetics", *The Monist*, Vol. 66, No. 2. (April, 1983), 167-188.

Guyer, Paul, "Free Play and True Well-Being: Herder's Critique of Kant's Aesthetics", *The Journal of Aesthetics and Art Criticism*, Vol. 65, No. 4 (Autumn, 2007), 353-368.

Guyer, Paul, "Kant's Conception of Fine Art", *The Journal of Aesthetics and Art Criticism*, Vol. 52, No. 3 (Summer, 1994), 275-285.

Hatfield, Gary, "Kant and Empirical Psychology in the 18th Century", *Psychological Science*, Vol. 9, No. 6, November 1998.

Haworth, Michael, "Genius Is What Happens: Derrida and Kant on Genius", *British Journal of Aesthetics* Vol. 54, No. 3 July 2014, 323-337.

Henckmann, Wolfahrt, "Gefühl", Artike, in: *Handbuch philosophischer Grundbegriff*, Hg. v. H. Krings, München : Kösel 1973.

Higgins, Edwina, "German Aesthetics as a response to Kant's Third Critique: The thought of Friedrich Schiller, Friedrich Hölderlin and Friedrich Schlegel in the 1790s", Doctoral Dissertation, Cardiff University, December 2008.

Hounsokou, Annie, "Nature Gives the Rule to Art: Kant's Concept of Genius in the Third Critique", Doctoral Dissertation, The Catholic University of America, 2009.

Johnson, Ryan J., "An Accord in/on Kantian Aesthetics (or the Sensus Communis : Attunement in a Community of Diverse Sites of Purposiveness", *Kritike*, Vol. 5, No. 1 (June 2011) 117-135.

Kant, I., *Logik, Sämtliche Werke*, VI, ed. W. Weischedel, Frankfurt, 1991.

Kant, I., *Prolegomena*, Akademie Ausgabe, Ⅳ. 1912.

Kant, I., *Kritik der reinen Vernunft*(본문에선 *KrV*로 표시, 초판A, 재판B), Hamburg: Felix Meiner, 1971,

Kant, I., *Kritik der praktischn Vernunft* (본문에선 *KpV*로 표시), Hamburg: Felix Meiner, 1929.

Kant, I., *Kritik der Urteilskraft* (본문에선 *KdU*로 표시), Hamburg: Felix Meiner, 1974.

Kaplama, Erman, "Kantian and Nietzschean Aesthetics of Human Nature: A Comparison between the Beautiful/Sumblime and Apollonian/Dionysian Dualities", *Cosmos and History: The Journal of Natural and Social Philosophy*, vol. 12, no. 1, 2016.

Kemal, Salim, "Aesthetic Licence: Foucault's Modernism and Kant's Post-modernism", *International Journal of Philosophical Studies* Vol. 7 (3), 281-303.

Kosuth, Joseph, "Art after Philosophy I and II", *in Idea Art*, ed. Gregory Battcock(New York:Dutton, 1973.

Kulenkampff, Jens, "The Objectivity of Taste: Hume and Kant", *Noûs*, Vol. 24, 1, (Mar., 1990), 93-110.

Kuplen, Mojca, "Guyer's Interpretation of Free Harmony in Kant", *Postgraduate Journal of Aesthetics* vol. 10 no. 2, summer 2013, 17-32.

Lakshmipathy, Vinod, "Kant and the Turn to Romanticism", *Kritike*, Vol. 3, No. 2, (December 2009), 90-102.

Lloyd, David, "Kant's Examples", *Representations*, No. 28, (Autumn, 1989), 34-54.

Makkreel, Rudolf A., "The Confluence of Aesthetics and Hermeneutics in Baumgarten, Meier, and Kant", *The Journal of Aesthetics and Art Criticism* 54:1 Winter 1996.

Mallaband, Philip, "Understanding Kant's Distinction between Free and Dependent Beauty", *The Philosophical Quarterly*, Vol. 52, No. 206 January 2002.

Marcy Levy Shankman & Scott J. Allen, *Emotionally Intelligent Leadership*, Jossey Bass, A Wiley Imprint, 2008.

Matherne, Samantha Marie, "Art in Perception : Making Perception Aesthetic Again", Ph. D. Dissertation, University of California Riverside, 2013.

Matthews, Patricia M., "Kant's Sublime : A Form of Pure Aesthetic Reflective Judgment", *e Journal of Aesthetics and Art Criticism* 54-2, 1996.

Mayer, J. D., M.J. Dipaulo & P. Salovey, "Perceiving affective ontent in ambiguous visual stimuli: A component of emotional intelligence," *Journal of Personality Assessment*, 54,1990, 772-781.

McAteer, John Michael, "Moral beauty and moral taste from Shaftesbury to Hume", Ph.D. Dissertation, University of California Riverside, 2010.

McMahon, Jennifer A., "Critical Aesthetic Realism", *Journal of Aesthetic Education*, Vol. 45, No. 2 (Summer 2011), 49-69.

Moran, Richard A., "Kant, Proust, and the Appeal of Beauty", *Critical Inquiry* 38-2, 2012.

Neal, Robert J. M., "Kant's ideality of genius:, *Kant-Studien* 103-3, 2012.

Nuzzo, Angelica, "Reflective Judgment, Determinative Judgment, and the Pro.lem of Particularity", *Washington University Jurisprudence Review* 6-1, 2013.

Orrin, N. C. Wang, "Kant's Strange Light : Romanticism, Periodicity, and the Catachresis of Genius", *Diacritics* 30-4, 2000.

Parker, Jonathan, "A Kantian Critique of Positive Aesthetics of Nature", *American Society for Aesthetics Graduate E-journal* 2-2, 2010.

Pavesich, Vida, "Hans Blumenberg's Philosophical Anthropology after Heidegger and Cassirer," *Journal of the History of Philosophy*, 2008, vol. 46, no. 3, 421-448.

Rajiva, Suma, "Art, Nature, and "Greenberg's Kant", *Canadian Aesthetics Journal* 14, 2008.

Rajiva, Sumangali, "Kant's concept of reflective judgment", Ph.D. Dissertation, University of Toronto, 1999.

Rasmussen, James, "Language and the Most Sublime in Kant's Third Critique", *The Journal of Aesthetics and Art Criticism* 68-2, 2010.

Reiter, Aviv, Ido Geiger, "Natural Beauty, Fine Art and the Relation between Them", *Kant-Studien* 2018; 109(1), 72-100.

Richards, Robert J., *Nature is the Poetry of Mind, or How Schelling Solved Goethe's Kantian Problems*, MIT Press, 2006.

Rind, Miles, "Can Kants Deduction of Judgments of Taste be Saved ? ", *Archiv für Geschichte der Philosophie* 84-1, 2002.

Robert Rosenthal et al., "The PONS Test: Measuring Sensitivity to Nonverbal Cues," in P. McReynolds, ed., *Advances in Psychological Assessment*, San Francisco: Jossey-Bass, 1977.

Rockmore, Tom, "Kant on Art and Truth After Plato", *Washington University Jurisprudence Review* 6-1, 2013.

Rueger, Alexander, "Beautiful Surfaces : Kant on Free and Adherent Beauty in Nature and Art", *British Journal for the History of Philosophy* 16-3, 2008.

Rumore, Paola, "Kant's Understanding of the Enlightenment", *Con-textos Kantianos : International Journal of Philosophy* 1-1, 2014.

Sánchez, Manuel, "The conclusion of the deduction of taste in the dialectic of the power of judgment aesthetic in Kant", *Trans/Form/Ação* 36-2, 2013.

Schellekens, Anna Elisabeth, "A Reasonable Objectivism for Aesthetic Judgements, Ph.D. Dissertation, King's College London, 2008.

Schöpf, A. u.a., "Erfahrung", *Artikel. Handbuch philosophischer Grundbegriffe*, München: Kösel 1973, Bd.2.

Shankman, Marcy Levy & Scott J. Allen, *Emotionally Intelligent Leadership*, Jossey Bass, A Wiley Imprint, 2008.

Shapiro, Joel Bruce, "The life of art : Kant as the genealogist and diagnostician of judgement and genius", Ph.D. Dissertation, DePaul University, 1997.

Stallknecht, Newton P., "From Kant to Picasso : A Note on the Appreciation of Modern Art", *Eighteenth-Century Studies* 2-1, 1968.

Stecker, Robert, "Free Beauty, Dependent Beauty, and Art", *Journal of Aesthetic Education* 21-1, 1987.

Stern, Moris, "Aesthetic Ideas, Rationality, and Art in Kant", Ph.D. Dissertation, King's College London, 2008.

Stoner, Samuel A., "On the primacy of the spectator in Kant's account of genius", *The Review of Metaphysics* 70-1, 2016.

Swift, Simon, "Kant, Herder, and the Question of Philosophical Anthropology," *Textual Practice*, vol.19, issue 2, 2005, pp.219-238.

Tatarkiewicz, Wladyslaw, "The Great Theory of Beauty and Its Decline", *The Journal of Aesthetics and Art Criticism* 31-2, 1972.

Van Lierop, Bernard, "Imaged concepts : Art and the nature of the aesthetic", Ph.D. Dissertation, Cardiff University, 2009.

Walton, Kendall L., "Looking at Pictures and Looking at Things," in P. Alperson(ed.), *The Philosophy of the Visual Arts*, Oxford Univ. Press, 1992.

Wayne, Mike, "Kant's Philosophy of the Aesthetic and the Philosophy of Praxis", *Rethinking Marxism* 24-3, 2012.

Westerside, Andrew David, "Taste, beauty, sublime : Kantian aesthetics and the experience of performance", Ph.D. Dissertation, Lancaster University, 2010.

Wheeler, Kathleen M., "Kant and Romanticism", *Philosophy and Literature* 13-1, 1989.

White, David A., "On Bridging the Gulf between Nature and Morality in the Critique of Judgment", *The Journal of Aesthetics and Art Criticism* 38-2, 1979.

Wicks, Robert, "Kant on Fine Art : Artistic Sublimity Shaped by Beauty", *The Journal of Aesthetics and Art Criticism* 53-2, 1995.

Wicks, Robert, "Dependent beauty as the appreciation of teleological style", *The Journal of Aesthetics and Art Criticism* 55-4, 1997.

Wilson, Daniel, "'The Key to the Critique of Taste' : Interpreting §9 of Kant's Critique of Judgment", *Parrhesia* 18, 2013.

Yanal, Robert J., "Kant on Aesthetic Ideas and Beauty", *Institutions of Art*, Penn State Press, 1994.

Zammito, John H., *The Genesis of Kant's Critique of Judgment*, Chicago: University of Chicago Press, 1992.

Zangwill, Nick, "Nietzsche on Kant on Beauty and Disinterestedness", *History of Philosophy Quarterly* 30-1, 2013.

Zerilli, Linda M. G., "'We Feel Our Freedom' : Imagination and Judgment in the Thought of Hannah Arendt", *Political Theory* 33-2, 2005.

Zinkin, Melissa, "Kant and the Pleasure of 'Mere Reflection'", *Inquiry* 55-5, 2012.

Zöller, Günter, "Kant's Aesthetic Idealism", *The Iowa Review* 21-2, 1991.

골먼, 다니엘, 리처드 보이애치스, 애니 미키, 『감성의 리더십』, 장석훈 역, 청림출판, 2005.

리오타르, 장 프랑수와, 『칸트의 숭고미에 대하여』, 김광명 역, 현대미학사, 2000,

맥스웰, 존, 『리더십-21가지 법칙』, 김환영·홍석기·우덕삼 역, 청우, 2005.

젱거, 존 H. · 조셉 포크먼, *The Extraordinary Leader*, 『탁월한 리더는 어떻게 만 들어 지는가』, 김준성·이승상 역, 김앤김북스, 2005.

카반느, 피에르, 『마르셀 뒤샹- 피에르 카반느와의 대담』, 정병관 역, 이화여대 출판부, 2002.

커니, 리처드, 『현대유럽철학의 흐름』, 임헌규·곽영아·임찬순 역, 한울, 2011.

톨스토이, L., 『예술이란 무엇인가』, 이철 역, 범우사, 1998.

파르투슈, 마르크, 『뒤샹-나를 말한다』, 김영호 역. 한길아트, 2007.

플룸페, 게어하르트, 『현대의 미적 커뮤니케이션 1』, 홍승용 역, 경성대학교출판부, 2007.

찾아보기